臺灣藝術家風華

劉龍華 —— 著

藝術創作評述與作品解析精選集

藝術批評的意識

　　藝術批評的意識是一種藉由藝術活動的參與、解析與探討，進行了解藝術家的創作理念與思路的概念。其中最基本的前提是，藝評者最好就是藝術創作的實踐者，因為藝術實踐的經驗在藝評過程中，擔負著重要的角色。

　　劉龍華君是一位身體力行的藝術創作者，擅長於水彩、油畫創作，本身還是一位合格的建築師，美學碩士及史學博士研究生。過去十年來曾經義務完成國內百位藝術家進行深度專訪與作品評析、並以數位方式製作成影音光碟進行傳播，除了對藝術家的心路歷程做出精準的解讀外，也間接建立了觀眾與藝術家之間的溝通橋梁，散播美學種子，成果豐碩。對藝文的推動與發展，極具貢獻。審視其完成的影視作品及撰寫之文采，從作品解讀方法、評論技巧與評析立場，均有一定的批評意識與水平，足可為審美賞析的參酌範例。

　　恭賀劉君即將把多年來的藝術評論文稿集合成冊，在付梓前夕，願以「責任意識、公正評判、理性分析、客觀描述、創意詮釋、前瞻導引」等六項批評意識與之共勉，期待劉君往後仍能本乎無求之心，在藝評上、在創作上繼續努力，登峰造極，嘉惠藝文社群。

 謹識
文化部前部長

思想與境界

　　對藝術創作者而言，作品思想性的高低，反應了思想境界的高低。缺乏思想性的作品，凝聚不了歷史的厚重感及現實的高度。沒有思想境界的作品很難成為傑出作品。因此，許多優秀的創作者，都傾全力把思想與意境表達在作品上，以突顯其探索母題與主題表達的思想意義。

　　我所認識的劉龍華先生，是水彩藝術表現的佼佼者之一，他的作品從原初單純的審美意境表達，逐步進入思想境界，展現當代複雜的意義性表達。從內容的直接性表達進化到間接性表達，他不會迴避藝術性建構和思想性創造，始終將自己作品放在時代語境中檢視，多角化的思路與人生閱歷在某種程度上導引他的創作方向，形成某種意境，這歸功於他在過去為眾多藝術家擔任藝評的經驗累積。

　　作為文化工作者，樂見藝術評論文集的付梓，該文集的表意、創意性詮釋以及作品展現方式，都足以作為創作者的參考。在付梓前夕，除表祝賀之外，願他能繼續為臺灣本土的藝術家們付出心力，擔任史料書寫及藝評工作，留住史實，接續傳承。

林金田 謹識
文化部前政務次長

一位以奉獻為職志的藝術家 ——————

　　劉龍華先生，具有一股常人少有的熱情與能力，除了奉獻建築界之外，他身為畫家，卻對專業的攝影錄影評論解析旁白都有非凡的能力，從他完成的近百位台灣藝術家的專輯看來，這世間似乎很難找到能夠像他一樣，一個人可以獨自完成錄影、評論、解析、撰文、旁白、剪輯的人。其論述解析能開天闢地展現異於常人的評述，況且他迷人的旁白聲韻與解說能力更是無人能出其右。近年來，他憑藉一份才情服務藝術界而甘之如飴，表彰藝術家才華、並以多角視點使每一篇論述都不同風貌，令人稱奇！為藝術界提供藝術的理論與實踐統合做出貢獻。

　　近聞他欲將所完成的百餘篇專論中精選若干文稿準備編輯成書分享大眾，作為藝術界的長者，除了表示感謝之外，在該書付梓前夕，願為之序並略表致意。

 教授

台灣美術院院士

傑出的當代藝術評述與
作品解讀

　　畫家龍華，他基於無求的奉獻，近年來行無疆，思無界，在專訪過程中，總是不忘在作者言談中去挖掘與欣賞人所不易察覺的奇妙感知。他為我錄製影片時，我很意外他能在短短一兩個小時之內的採訪，居然能夠精準地組構一個片長二十分鐘的精彩影集。

　　他除了對形式美學專精之外，還廣涉形式美學以外的學科，他的論述常有耐人尋味的「詩詞」出現，他為我的作品寫了五篇詩詞，把作品提升到詩意的境界。另外我想他是一位宏觀的創造者，把每一位受訪藝術家的專輯都視為他自己的創作，直到完美極致才會鬆手。

　　仁者以貢獻專美，龍華的奉獻極具意義，其所行所表都令人嘆服！近聞他將完成過的無數文稿精選並編輯成書與分享美術界，並願將所得繼續奉獻美術界公益，對他的行徑除表示敬意與祝賀之外，在該書出版前夕，特為之序。

王守英

資深前輩藝術家

藝術界默默的行者

　　劉龍華建築師，除了將自身奉獻於建築界三十年之外，從大學時期的美學研修，到自我的美術實踐，他的水彩造詣鮮有人能出其右。他對藝術評論與作品賞析之所以具有獨特的能力，乃因其經歷不同與所學廣涉建築空間美學、純美術理論、中西方簡易哲學、中國思想史、佛禪領域、藝術批評知識以及美術界少有人專精的文學領域。其論述也因此而出現驚人的觀點與結果，多角視點使每一篇論述都不同。他不僅提供大眾認識與欣賞台灣藝術家們的風華與才情，同時也巧妙運用理論解說藝術家們的作品，這已經為台灣藝術的理論與實踐在統合上做出無形的連結。

　　本次將過去百餘篇專輯精選出若干文稿並整理成冊，準備印刷付梓與大眾分享，相信這本呈現多元、多視角與精湛作品解析範例的書，定能為美術界提供豐富的思維與多元解讀方法。

倪朝龍

臺灣中部美術協會理事長

藝術作品的話語

 藝術批評就是關於藝術作品的特別話語，介於藝術理論與藝術作品之間，還包括描述、分析和解釋之後做出的評價。藝術批評話語是藝術話語的重要組成部分，是藝術接受者借助於理論對藝術物件的描述、解釋與評價，一方面反映藝術物件的特點，另一方面作為觀賞者與作品溝通的橋梁，批評既不能等同於藝術話語本身，又非側重於理論分析，還需連結理論與物件之間的感性表徵。因為藝術批評的標準或共識既非科學的，更非哲學的，而是社會學中在這文化意義上的總體和諧。審美物件既是一個完整和諧的整體，其內容和形式始終就應該高度統一。就如當代人際溝通一樣，重視正向的表出，降低負面因子，達到和諧、鼓舞、啟發的目的。劉龍華先生以其專才評述藝術家思維，詮釋藝術作品並做出評價，超越作品內涵而實現理性與感性宣揚。他謙虛地不使用「批評」而改用「評述」一詞，期待更多的迴響，本書文采豐盈，詮釋方式對美術界將有所助益，在付梓前夕，特為文恭賀與祝福。

台中教育大學美術系教授

台灣百位當代藝術家作品
解讀與評論

　　我所認識的龍華兄，他基於無求的奉獻，願意無償為藝術家們進行專訪，整理發表。藝術家跟常人一樣，具有千百種人的性格，作品呈現風貌也不一樣，他在品味作品的同時，總是不忘去挖掘、欣賞到一些藝術家們連自己都不知道的優點，找尋隱含的特質，這需要何等包容啊！

　　他除了長久以來對藝術的形式美學專精之外，還將藝術美學延伸到哲學、國學、宗教等範疇，以致於他的論述讓人感覺超越美術本科之人，作出許多創意性解釋。藉由深入淺出、語意深刻的解讀，帶領讀者進入一個可以理解的天地，攀向更美、更多想像的精神殿堂。再者，他的評論具有穿透性，著重的是藝術創作者的內涵與靈魂，以及宏觀的視野，給讀者一種向上的期許力量。

　　藝評家也如同畫家一樣，有自己的創造，但這種創造是有所本、並非無中生有，一種言之有物的創造。他擁有深厚的美學根底、文學修養、哲學內涵，引用「藝術是船，哲學是舵」，這句美妙的比喻！又看遍了不同型態的藝術表現。這種文化儲備能量，難怪一說成理，一展現即動人。

美術系副教授

美學評述與撰寫方法

　　劉龍華先生出身建築界，在業界是知名的建築師，曾經完成無以數計的公私立建築，業務忙碌中仍不忘其美術修行，至今在國內外舉辦個展計二十九次，可謂畫技高超，成果豐碩。2001年進入紐西蘭奧克蘭大學美術研究所攻讀碩士學位，2012年進入香港珠海大學史學博士班就讀，在藝術理論上頗有專精，也因為如此，其論述更能夠開天闢地，讀別人所未讀，講別人所未講，他的論述常有令人驚訝的「背離作者原意的創意性解釋」。十多年來，他專訪過百位藝術家，詮釋作者的創作本意，闡揚畫家內心世界難以察覺的感知，為台灣藝術家發聲，並借助其深厚的影音編輯能力做成數位光碟分享給藝術家，極盡傳播美學之社會功能。相信這本冊子必能引導藝術業界探索文稿的撰寫方法，提供美術界不同的思維與作品解讀向度，為美術界帶來福音。在其新書付梓前夕，願為文祝福並為序。

臺中市美術協會理事長

Contents 目錄

第一部

（本部收錄內容為70歲以上的高齡藝術家專文，並按年齡排序）

1 藝術是生命的舵手
張炳南的思想形狀。

▲ 張炳南

從圖像美學視角，剖析張炳南的繪畫風格形成與創作思路。藝術作為生命的舵手，藝術家如何以追求卓越之心，昇華於困頓之中，並進一步透析繪畫的神祕性。色彩又如何烙印視覺肌理？鄉土對我們的歷史進程究竟代表何種意義？藝術讓生命免於沉淪與墮落，唯有審美才是走向完整與和諧人生的必要途徑。

　　藝術家「存在的卓越」，就如同空間表達一樣，它是一種狀態，是一種景象和一種風景。（參閱：史作檉著《文字解放之真意》P12.13）

　　當今眾多油畫家們正努力於創造新的油畫語言；相反地，台灣國寶級藝術家張炳南，並非沿著這條途徑與思路，而是對台灣美術史的書寫，選擇被時代割裂的歷史語境，進行回溯反思。在遊戲、慾望與使命多重浸染之下，書寫張炳南作品的人文色彩。在這個意義上，我們看見了張炳南的作品不斷地出現台灣早期鄉土的經典要素，展現了台灣現代性進程中的「珍貴痕跡」，也揭示了「鄉土」應有的歷史位階。

及時把握尚有可為

　　九十餘高齡的張炳南認為，當作品完成的瞬間，作品即已承載了作者的生命與情感。藝術作品肩負社會品質提昇的責任，除了提供大眾欣賞之外，更能藉由互動來驅策自我；作品獲致肯定，意味著對畫家創作與生活上的支持。張炳南50多年來的成長與茁壯的依持何在？在哲學家尼采的眼

右圖：書法作品：晚霞滿天落日餘暉老年的時光有一種特別的光彩，只要及時把握還是有可為。
左圖：張炳南夫妻伉儷情深。

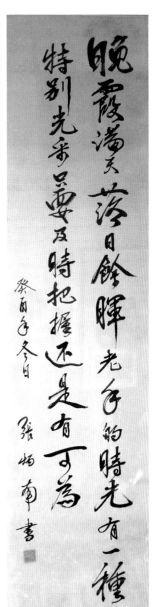

中，一個成功的藝術家，善於利用某種屬於偉大風格的力量。根據尼采的說法：「藝術家的偉大，不能跟據他所激起的美的情感來加以衡量……而是根據他接近於他能夠創造這種偉大風格的程度來加以衡量。這種風格與偉大的激情有一個共同特點，就是不滿足。」（尼采〈強力意志〉第842條）（摘自：海德格爾著／孫周興編譯《依於本源而居——海德格爾藝術現象學文選》中國美術院出版社P108）

張炳南的墨跡這樣寫到：「晚霞滿天落日餘暉老年的時光有一種特別的光彩，只要及時把握還是有可為。」其實，張炳南之所以在藝術表現上不斷昇華，「不滿足」就是最大推力。

張炳南的夫人黃秀英女士是小學老師，伉儷感情深厚，兩人對外致力於美術教育、鼓勵後進、栽培新秀。黃女士除了提供張炳南藝術追求的最大精神支柱之外，最難能可貴的是：永遠以客觀之心欣賞主觀的創造，並融入畫境，相互探討創作的方向，他們的子女在接受訪時說道：「父母親一直將繪畫創作視為苦中做樂，精神的豐盈能夠驅使他們走向另一個豐盈」。

　　張炳南說：「大自然是美學教育的最佳場所，不論性別與出生，我都執意帶學生到適合的景點，讓學生親身體驗實地寫生的過程與技法。這是在我在擔任教職時，秉持良心，排除保守的想法，認真負責熱忱的去做的一件事。」

　　引述德國作家萊辛的說詞：「繪畫是對有意義瞬間的把握，描繪有意義的瞬間。」（摘自：薛曉源《飛動之美　中國文化對動勢美的理解與詮釋》中國人民大學出版社P192）這個「瞬間」即是畫家對時空的凍結，以工具材料和形體、明暗、色彩、構圖等手段，表現物象的造形、量體、肌理和空間，人們接收視覺形象之同時，也體驗現實生活的映射，反映作者的思想情感與價值。

凝鑄「情感」，就有「藝感」

　　黑格爾認為：「藝術也可以說是要把每一個形象的看得見的、外表上的每一點，都化成眼睛或靈魂的住所，使它把心靈顯現出來。」（摘自：薛曉源《飛動之美　中國文化對動勢美的理解與詮釋》中國人民大學出版社P201）這裡所說的「心靈」，究竟是何物？繪畫究竟有無放之四海而皆準的看法？心若放下之後，就能夠自由思索，手自由了，作品就沒有做作，這才是自然。

姿 80F 145.3x112cm 1986　充滿童稚的筆法勾勒形象輪廓，喜愛用層次豐富、顯色性高的白色或紅色，以不同區域及大小，在壓暗的色面上浮現出來，建構音符跳躍般的節奏性。

　　張炳南說：「繪畫是通過藝術家的思考去表現的圖畫形式，令人感動的畫，要有美感、藝感、色感、質感、情感、生命感、時代感。」油畫材料運用得當就能凸顯「質感」。面對美景，筆隨心走，凝鑄「情感」，就有「藝感」。他的畫作並非精緻的描寫，而是以充滿童稚的筆法勾勒形象輪廓，喜愛用層次豐富、顯色性高的白色或紅色，以不同區域及大小，在壓暗的色面上浮現出來，建構音符跳躍般的節奏性。

　　「五色令人目盲；五音令人耳聾；五味令人口爽」，繽紛的色彩，使人眼花繚亂。五色既然令人目盲，試問，何者謂之「色」？張炳南對色彩有獨特的看法，他認為色彩在整體上要能夠銳利才是好色彩。（註：銳利一詞係指合適、大膽、和諧）。色彩的音樂性與補色效應是人類視覺的自然需求與共性，例如：紅色的刺激需要綠色來平衡；色彩的基調一旦被決定，補色的需求接踵而至。在紅綠、黃紫、藍橘三組補色系統中，無論是使用強烈補色的並列、或是利用高級灰階補色的相對鋪陳、或是採取冷暖對比與明度對比，讓畫面在美學對比的法則下，活生生地在觀眾面前將和諧的極致展現。這說明了一個畫家的繪畫觀，從最初的自然臨摹，到結合音樂性，進入主觀意識的形色表現，最終淬鍊成一條獨特的繪畫思路。

色彩的抽象美組合鄉土元素

　　當年李石樵常說畫圖要畫「天空的那一邊」，天空的那一邊並不可見，畫者如何依循？按張炳南的體悟，其實這只是一種比喻。天空的那一邊既然看不見，就畫自己的想法、使用自己心中的色彩。色彩能夠表現遠近、空間層次，跳脫傳統的用色模式，無須拘泥於固有色彩，傑出作品才能呼之欲出。

　　根據老子的「觀照」方法：「故常無，欲以觀其妙；常有，欲以觀其徼。」「觀」字的意義，既非科學的觀察法，也不是感官的視覺作用，而是由致虛守靜的功夫，自然呈露一種由心靈發出的智慧之光，可以觀察宇宙間的一切事物。（摘自：林繼平《孔孟老莊與文化大國　上冊》台灣商務印書館p271）

左圖：不如惕 50F
116.5x91cm 1984
右圖：望月圓　80F
145.5x112cm 1989

　　張炳南使用這種觀照法，體驗世間的悲苦，用自己的智慧完成了《不如惕》、《望月圓》這兩幅作品。畫中人物的安排節奏變化，以及人物之間「負空間」的安排豐富了藝術性，沿著黃灰、紫灰色蘊的思路、微弱陽光詮釋了時空變換中的哀傷與悲情。

　　誠如黑格爾的想法：「外在的形式要顯現出一種內在的生氣、情感、靈魂、風骨和精神，這就是我們所說的，藝術作品的意蘊。」（摘自：薛曉源《飛動之美：中國文化對動勢美的理解與詮釋》中國人民大學出版社P189），作品《望月圓》的情節、色蘊是一幅透過畫布透析時代變換中不可見之悲情。就如杜夫海納指出的：「在創造中要通過可見之物，使不可見之物湧現出來。」（摘自：薛曉源《飛動之美：中國文化對動勢美的理解與詮釋》中國人民大學出版社P207）

　　在審美觀照中，如何用豐富多彩、富於變化之語言去描繪複雜多變之物象，陸機提出要「窮形盡相」，要求心對物象的多維度的仔細觀察，因為「其為物也多姿，其為體也屢遷」。（摘自：薛曉源《飛動之美　中國文化對動勢美的理解與詮釋》中國人民大學出版社P54-55；註：「萬物萬形，故曰多姿。文非一則，故曰屢遷。」通過觀察的多角性與描繪的極致，用眼睛看、用心看，物才能盡其相。）

　　張炳南繪畫的藝術性，在於崇拜和欣賞色彩的抽象美，以及由鄉土元素組合所產生的不穩定平衡，出現了所有美學的可能節奏與結構形式，把自然中所有的有機形式與生物活動都統合入畫；例如：古屋家禽的容顏、鄉野農作的豐盈、歷史古蹟的古樸、人物形狀的質樸，編織成一套魔幻之美。

結語

　　藝術是生命的舵手，引導人們走向人生最高境界。「畫必須是活的！」這句話一直被張炳南視為座右銘。一幅畫就如一個生命，它必須是活生生的個體。繪畫即是色彩的表現，帶有感情，表達時代景物，不論是何種形式，只要能感動人，就是好畫。張炳南偏愛寫實及鄉土題材，為珍貴的本土文化留下影像痕跡，他用陸機的「窮形盡相」，帶出與歷史共進的情感，詮釋台灣發展歷史的風華，為本土藝術建構迷人的樂章。

2013-10-20

瓜棚下 40F

2 思想的形狀
張耀熙的油畫世界。

▲ 張耀熙

繪畫是畫家對於藝術自身，以及相關的形而上意義進行提煉的具體成果。在創作過程中，其思維與作品呈現之間存在著緊密的關聯。無論作品以何種媒材、何種方式呈現，其研究主體或是研究客體，或研究外貌肌理的感知形狀，都完美地貫穿著人的意志和願望，既然人的意志和願望貫穿其間，就此意義上而言，藝術即是藝術家意志的完全轉移。

　　美是一種包含愉悅性、精神性的對象顯現，具象繪畫自歐洲的古典繪畫以降，經歷不同時期、不同風貌的嬗變，美至今仍是美術創作中重要的標的。尤其是從文藝復興時期到現代藝術興起的數百年間，具象寫實繪畫一直是西方繪畫藝術的主要表達形式，幾乎每個時期都能從中找到對客觀現實與獨特感受的表現方式。投身畫作半世紀的資深前輩畫家張耀熙先生，就是以其動人的具象繪畫，忠於自己的意志表現，深耕他的期盼，做出了自身的思想形狀最徹底的展現。

美的歷程

　　作為藝術的觀測者，要如何看待畫家張耀熙的生命展現？他在藝術的歷史中頻頻回顧，那些人類生存歷程中詭異的囈語、荒誕的自白、露骨的自我斷裂思維，在他眼中卻是殆盡的灰燼，他始終路不拾遺地按自我的依持獨步前進，時值八十餘歲高齡的今日，吾人若觀察他數十年來積累成果，皆可感知一種伴隨著某種堅持，呈現一種與流行割裂、令人完爾的拙

左圖：台中公園（一）
右圖：台中公園（二）

樸風貌，這些許跡象正恰如其分地說明，他的生命中每一個階段的完成都是一次「美」的完成，更正確地說，美的追尋即是他生命中在夢想與願望裡深藏的歷史意義。

　　觀察張耀熙堅毅自信的容顏，這位出生於台中的獨行藝術家，自幼對繪畫有濃厚的興趣，中學畢業後前往日本東京川端繪畫學校修習素描及油畫，後師承李石樵，光復之初返國進入台大外文系，畢業後即行轉身投效油畫世界，憑藉著對頑強追求意志與永不退卻的熱情，在藝壇中逐步展露光芒。曾獲行政院文建會文馨獎，1967年以《由此至彼》畫作參加全省教員美展摘下優選獎作。1980年以《月、花、女》獲得全國美展佳作，而作品《山麓》也在1980年的I.F.A國際美展中，獲得特選金牌獎的殊榮。同時國立台灣美術館更典藏了《山景》、《秋色》、《翡冷翠》等三幅經典作品。

深層表達與思考的根本性存在

　　張耀熙的繪畫與文藝復興時期的寫實繪畫不同，其因在於精神層面的指涉重於物象的再現。

　　相對於當今繪畫觀念的形成與發展情狀，內容與形式都離不開歷史背景和文化語境，更具體地說，具象繪畫承襲了西方傳統寫實繪畫的某些基因，但越到近代，繪畫逐漸擺脫了客觀理性與純粹性，進入更多元的「自我」、「非理性」、「直觀」、「狂醉情感」的思想狀態。不論是舞帶當風、構圖狂野、色彩糾葛、光影幻覺或意境的形而上，都意味著一位畫家內在永無休止的意蘊表達與終極追求。張耀熙非高超的技術操作者，但他善於濃淡的色彩變化，或扭曲、或以俯仰天地之間的視角，讓心中的風景傾注更多的人文與拙樸。事實上，我們所感受到的，即是他真正所要呈現的——某種內心深層的感覺與思考的根本性存在。

觀看與被觀看

　　現代繪畫空間深度性的消失與隱晦，使畫面走向整體或局部平面化的現象，某些美術觀察者視之為當代藝術的標準面相。在法國哲學家梅洛龐蒂的眼中，深度是關於身體和空間隱喻的一種必然，深度使平面繪畫從二元進入三維的空間幻覺。我們通過身體的感知與被感知，發現和尋找到了深度空間及其祕密。香港學者何兆基先生引述梅洛龐蒂以塞尚為例說明身體與空間的相對體驗：

　　梅洛龐蒂在〈眼與心〉中用了相當篇幅談論繪畫，對他而言，繪畫大概就是這面能夠觀照自我的魔鏡。他認為：畫家在作畫時，就是實踐一種視覺的魔法理論。畫家要不就承認他眼前之物變成他的一部分，否則就必須承認精神自眼睛出竅而在可見之物間遊走，因為畫家從不間斷地向事物調整其洞察能力。他又相信：在畫家與可見物之間，不可避免地出現了角色互換。因此，很多畫家都曾經說過是事物在注視他們……我們再也難以區分是誰在看、誰被看，是誰在畫、誰被畫。（轉引：何兆基《知覺的身體與被知覺的世界：當代藝術的身體話語》）

左圖：老巷
右圖：故鄉

　　張耀熙對事物之觀看，據他所言，繪畫其實意味著一種「騙術」，既
然是騙術的「偽」，畫家又如何將所見與呈現之間作出高度的「真實」？
上述之「偽」其實是畫家所呈現的一種魅惑眼睛的魔法本能。梅洛龐蒂的
角色互換、感知與被感知，乃叫人回歸到最「無主觀的純粹視覺觀看」，
他提出的身體與空間觀念，真義在於說明：「身體與空間是同時性的存
在，無前後之分，人應拋棄批判眼光而進入描述階段的真實感知，回歸哲
學領域的最純粹最原始的觀看。」據此以評張耀熙的繪畫，實則通過直
觀，即看即所得，故而他所呈現的畫作，是自然中「不造作」的真實，這
種真實杜絕了人為的主觀評析，夾帶大量反璞歸真的自然資訊，而其終極
顯現即在於「真」與「拙」。

結語

老子第二章謂：「天下皆知美之為美，斯惡已；皆知善之為善，斯不善已。故有無相生，難易相成，長短相形，高下相傾，音聲相和，前後相隨。是以聖人處無為之事，行不言之教。萬物作焉而不辭。生而不有，為而不恃，功成而弗居。夫唯弗居，是以不去。」文中說明美與醜之間的對立分合關係，宇宙大自然是美的根源，畫家追尋視覺的大自然，也追求心中的大自然，希冀進入心靈的悸動與昇華世界，畫家以形、色、肌理的交互運用，創造生命中生生不息的氣與韻，更重要的是深知老子文句中的美醜對立分合，體悟生命中意義的珍貴何在。

哲學家史作檉指出：「人不達於自身的自由純粹的感覺世界，便無真正的自我或藝術可言，人不達於深度思考的世界，即無法將自由感覺再造成生命的深遠意義的結構。所以我們掙脫曾經擁有的各式各樣的形式與門牆，來到真正自我的自由世界。」觀察張耀熙老師在藝術的探索上，他真正所要追求的，並非是人與人之間衝撞與追逐，而是深藏在畫家內心深層的感覺與思考的根本性存在。在探索藝術的世界裡，他不斷拓展與超越。從觀看與被觀看的語境中，他的具象繪畫呈現了一個自由純粹的感覺世界，他的繪畫至高呈現，即在於表達思想中難能可貴的「真」與「拙」的形狀。

2012-10-02

3 凝結的鄉情
前輩藝術家王水河。

▲ 王水河

王水河先生數十年來的深度藝術探索，不僅跨足繪畫電影看板、商標招牌設計，幻燈廣告、還涉及建築室內設計範疇。他的叛逆性格和自主意識成就了一位全能藝術家，數十年來，他的藝術已將傳統美學思維融合在他的創作當中，所呈現的人體雕塑風格，古樸典雅，圓潤飽滿；在繪畫方面的形式與色彩，更是簡約概括，令人讚賞！

哲學家史作檉在《看見真實心靈的杜布菲》一書中提到：「杜布菲確實是西洋美術史中，既重合理、實際與方法，同時又真具徹底之原創靈感與激情的藝術家。為了尊重他，我們應該把他當成是一個真正屬人存在的生命體來看他，同時並以此為根本與基礎，來看待他的作品與藝術，而不應該把他的人或生命放在一邊，只就他的作品形式來看他的藝術。」（參閱：史作檉《看見真實心靈的杜布菲》P90）

王水河人體雕塑風格：古樸典雅，圓潤飽滿。

的確，我們研究王水河這位資深藝術家，也應該可以借鑒史先生的敏銳眼光與方法，從作品、人生或生命角度剖析王水河的生命風采。

殘缺美

永不中止的藝術探索

　　回顧王先生年少時期接受古樸的民風和日據時期嚴謹的教育模式、中年時期刻苦打拼的承平時期和社交關係，夾雜時代矛盾、政治變遷和烽火洗禮，這一切緊密交織出王水河的不平凡。這個不凡不斷擠壓其藝術創作，尤其是他那種叛逆性格與著名的「反對論」，使得他在藝術探索上「永不中止」，長年的創作成果，見證了台灣從荒蕪到茁壯的無常。風格上承接了古典、印象和抽象基因，讓他的作品雕琢於東方與西方之間，勇於書寫本土與殖民的情節，為歷史進行無休止的書寫。

走向藝術的機緣

　　王水河先生自幼即顯露其美術才華，小學二年級即代表參加台中州四縣市美術展覽會獲獎；之後繼續參加展覽均獲首獎，國小五年級，以作品「町」參加日本全國學生第六回森永藝術作品募集比賽獲得第二名賞，1938年自國小畢業後，他到一家油漆行當學徒。然而失學反而讓他有機會讓他的能量釋放在藝術與工作上面。四個月之後，被延聘為「看板店」的師傅。十六歲擔任店內首席設計師。在工作中與一群日本藝術家高山秀男等人，共同從事西洋畫、展覽圖的繪製。這段期間，台灣第一代導演何基明啟發了王水河創作的潛在因子，直奔各項創作領域，九十年的光陰，至今他已經成為獲獎無數的前輩級藝術家。

結婚與事業

　　1943年，王水河先生和張桃女士締結連理共創新家庭。婚後不久被徵召擔任通訊兵參與太平洋戰役，戰後王水河舉家北上開設「白王畫房」。數年後遷回台中開設「水河畫房」經營雕塑、美術廣告、室內裝修、建築規劃、商標與產品設計。1947年王氏替他父親做了塑像，接受當時雕塑家陳夏雨指導啟發，二人關係亦師亦友，在彼此切磋鼓勵中，王水河致力雕塑創作，進軍省展並大放異彩，從此藝術便是他最喜歡的表達方式。

全省美展與王水河

　　全省美展至今已走過近六十個年頭，堪稱為台灣地區歷史最悠久的大型政府公辦美展。在近代台灣美術發展史上，扮演著舉足輕重的地位。1927年首度舉辦的「台灣美術展覽會」，是台灣美術發展的重要里程碑，以「帝展」與19世紀法國沙龍的模式為主軸的「台展」，即成為那一代台灣藝術家努力的標竿；民國三十四年改制而成的「全省美展」，也就成了王水河躍躍欲試的「實力試金石」。民國三十八年第四屆省展，王水河以其學生陳枝芳為模特兒所做的頭像「男」獲得該部第一名，後續獎項不計其數，藝術遂成了表達之外的一種理想追求。

藝術的理想與境界

　　我們很難想像沒有理想的藝術是什麼，同時，我們也無法理解沒有藝術的理想是何種理想。從事藝術創作也許有很多理由，但是，讓內心、精神與靈魂充實才是諸多理由中的根本。『往往我們意識到幸福的時候，幸福已經與我們擦肩而過，就像人走在路上時，多半不會想到自己正在走路，關於幸福我們可以說：「沒有通往幸福之路，路本身就是幸福。」（摘自電影名言的智慧P241）而通往藝術之路本身就是人生的理想。

左圖：慈母
右圖：浴後

雕塑風格

　　相對於傑克梅蒂消瘦悲戚苦難的存在主義雕塑作品，王水河展現另一種背道而馳的達觀思維，其雕塑人體的圓潤飽滿、和諧內斂，不就是東方主義順呼自然、天人合一的交融綜合體。面部表情或堅毅、或柔美、或平靜，都在表露身為台灣人對自己鄉土精神的理解。王水河成功地克服了理性與感性、主觀與客觀的矛盾而達到純粹的統一與和諧。因為這是藝術幸福之路的徹然性表達。

　　這個作品《慈母》完成於1980年代，在光影生生不息的變化中，無我的漠然凝視，堅毅中的寧靜，這是一種境界，一種藝術家們共同追求的境界。

作品與鄉土意識

　　所謂「台灣鄉土」，無非是在臺灣這塊土地上孕育的一切攸關生活與藝術的感覺與概念。它是抽象的認同、感知與情感。鄉土來自民間，是道道地地的原味藝術。王水河生於斯長於斯，他的雕塑即是台灣人內在深層的表露。他的作品《裸女9503》、《沉思》、《浴後》、《慕》、《裸女群像A》都站在傳統質樸與奢華文明的分界點上，去除藝術的誇張性，忠實地將不同於西方的誠摯、憨厚、圓潤、飽滿與堅實的臺灣女性特質表現出來。王先生的這些作品不涉及藝術的誇張性表現，反而生動地將古往今來、碩果僅存的純樸內斂、知書達禮與溫柔婉約，用自己的熱情完成高度的統合。

鄉愁

　　王先生在客觀上創造了最逼真的寫實人像，表現藝術家主觀對人生、對人性的理解；試圖向觀眾傳達一種深層的土地鄉愁的抽象意涵，挑動觀眾心理上的共鳴。面對他的作品，人們往往在驚嘆寫實性的逼真表現之後，又陷入一種濃郁的「鄉愁情思」。

　　為什麼是「鄉愁」？臺灣鄉土藝術語言上都有坦率、樸拙、矜持與直接面對生活的共同特徵。鄉土藝術直接面對人生，表現故鄉人事的樸拙與坦誠。而這種表現在今天的雕塑創作裡仍然是一個非常重要的語言，因為在根本上，它所具備了與土地息息相關的人本精神，這是文明浮華世界無法沖刷與淹沒的。

　　隨著人們厭倦都市文明、厭倦流行文化，渴望回歸田園的質樸、回歸心靈的純真，鄉土語言仍然有著巨大的發展潛能與活力，它仍將帶給我們來自「在地的」生命激情。

蘭花（紅）

作品花卉

　　黑格爾認為：儘管自然現實的外在表象是藝術的必須，但仍不能不重視主觀理性，不能把『酷似自然』作為藝術的標準，也不能把對於外在現象的單純摹仿視為創作的目的。王水河重視精湛的寫實技術，更關注藝術內容的表達，他的意念是抽象性的。其表現的手法是寫實性的。要把形式與內容這兩方面調和成為一種自由的統一整體，他的花卉系列作品是一個重要觀察窗口，現在我們來看看王水河的花卉作品。

解放了困頓中的心靈

　　王水河的花卉作品，承載了花的外貌與心靈的抒發。例如，作品中的花，只是花的外形，而不是真正實際的花。作品中的構圖、色彩等都是情感的表現；可是，他讓作品的「理性與感性」直接統一，互相滲透，並融為整體。他把花卉的背景，與一切大自然的彩霞、朝陽、山嵐、晨光結合，表現超現實的自然與心靈的完美組合。它不但理性地酷似自然，更抽象地抒發與解放了困頓中的心靈。

人物畫的邊緣線處理

　　觀賞人物畫，一般人普遍只注重形象的生動與表現方法，或者只重視畫面的逼真、色彩、筆觸，卻很少關注藝術家對輪廓線的處理方式。這種忽視是因為沒有把線條處理單獨作為審美構件，而認為邊緣線的處理只不過屬於人物畫中的造型整體罷了。

　　王水河先生的人物畫表現，為了表達畫面中的主體和背景的統合，對形體的邊緣「線」，營造成一種清晰明確、模糊透光、閃爍虛幻的邊界，體現出畫家的特殊審美品味以及對藝術的理解和認知。

長媳

裸女群像A.B.C

雕塑空間

　　王先生的雕塑儘管在形式上與當代流行的迴旋緊張的作法大異其趣，然而其內在的精神還是相通的，都是講求空間律動、空間能量、神韻情感與精氣神的生命。事實上，雕塑的實空間必然產生虛空間，兩者就像正反、有無一樣，相互依持，共存共榮，空間的虛與實即是和諧與對立，是兩極之間的平衡。

　　空間品質的建立，需要借助美學法則的運作。比方說，作品《裸女群像A.B.C》這幾件雕塑都打破了對稱性，並尋求各個角度視覺的豐富性、流暢性與節奏性。這些空間有大小、有起伏、有壓縮、有開放、有密實、有通透。觀眾可以感受到每個軀體之間的開闔，是如此的順暢與自然。作品必然是空間與時間的載體，其中的空間是某一特定時間的空間，也是某一空間理的時間。無論它是瞬間的凝結，或是時空長河中的某一小段，都足以讓觀眾從細小的密實空間到廣闊的宇宙星空，感受到不能言說的幽微，其想像具有無限性。

結語

　　從王水河的藝術探索之路看來，他的終極性理想並非一般理想，而是說不被任何事物所阻止的無休止探求；換句話說，他在赤裸裸地直接面對生命中的一切矛盾、衝突與糾結，藉由藝術實現心靈的真自由。或許，對於王水河來說，此等藝術追求的目的，等同於保持一種最純粹的自我，並尋求一個屬於生命本體發展的最大可能。

2014-10-24

4 資深前輩藝術家
劉國東繪畫的純粹性。

形式感也是打動人心的關鍵。寫生性的作品的價值往往不是看其畫什麼，而是看他怎麼畫、怎麼想，優美的形式本身所營造出來的意境，往往高於現實，顯露出比現實世界的真實還要更精彩真實，有一種更集中、更具有震撼的感染力。

◀ 劉國東

　　1926年出生於台中縣新社的資深前輩畫家劉國東老師，父親曾經是全國知名花卉培養中心--台中新社鄉農業學校的校長；做為長子的劉國東老師也一起留在故鄉為藝術教育做出奉獻長達數十年。這位和藹的長者，畢其一生之努力耕耘美術教育，也為鄉土的容顏留下許多美麗與芬芳。

　　1951-1973年間，劉老師在李石樵、葉火城兩位先生的指導下，在全省美展與省教員美展中逐漸嶄露頭角，獲取1955年中部美展特選第一名，在第十六屆省展中入選成為全國性畫家，他的作畫風格，作為師長的葉火城先生稱其畫作具有一股靜謐祥和的氣息。

畫家心裡的真實

　　超現實主義畫家達利，1945年用超現實手法描寫「卡拉的背影和虛像」，達利看到的並非人外在的形象，而是看見人背後的虛幻和空無，換句話說，他想讓觀眾看見真實世界之外的虛妄，看見這種人背後的另外一種真實。而劉老師的創作，正是這種描述畫家個人心裡的真實。

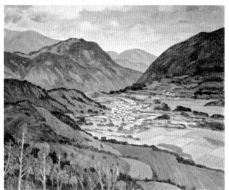

左圖：縱谷秋韻 臺灣秋季的景色，用不同層次的黃色統合整體畫面，渲染出秋季濃濃的詩意。
右圖：縱谷秋色 畫中捕捉的光線，按時段區分為早、中、午三個不同色蘊，給人寧靜安祥的感覺。

　　以這幅臺灣秋季的景色風光為例，用不同層次的黃色統合了整體畫面，甚至於連天空都渲染出秋季濃濃的詩意。連綿的山岳，傾斜的河床，錯落交織的黃色稻田，讓形式感高度呈現，豐富多變的形式本身就是一種意境。經由畫家豐富的想像，以及精湛的組構能力，斑爛的色彩，富有生命力的筆觸，讓觀者的意識，被捲入久遠的萬古歷史長空之中，像是詩一樣的夢境。劉老師看見了真實世界中的詩意，更突顯了大自然的壯麗，引出了讓人們讚嘆又帶有蕭瑟的悸動。風瀟瀟兮，雨飄渺，秋色連篇。這個蕭瑟的柔美觸感，這種內在的感悟，就是他心中的真實，何嘗不也是他心中的一種意境嗎？

　　「想像」是藝術家的一種藝術表現方法，也是營造形式、創造意境的重要手段。在繪畫過程中，畫家藉由二維的畫布，幻化出三維的空間意象。畫家把形象妥適地安排在畫面之中，以增減的方式擴充內容的活力，給予實景形象更多的想像與生命力。畫家或是觀賞者，觀看畫中被昇華的自然景象，就如空間想像本身的變化一樣，搖曳生姿，是一項無窮無盡的時空挪移。

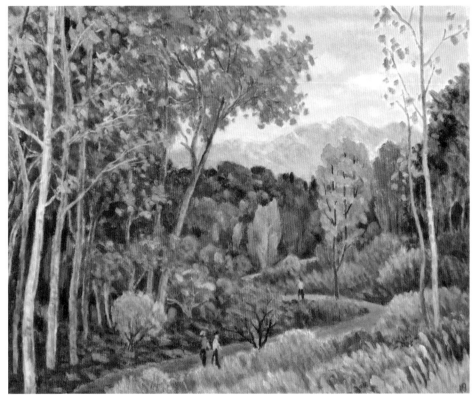

秋色　畫中的優美詩意，為現代藝術文化語境中純樸可愛的舞姿。

　　劉老師作畫時很少使用原色，他喜愛深沉內斂的灰色、中性色、抑或是使用壓低彩度，給於畫面色蘊的統一和內斂。捕捉的光線，也按時段區分為早、中、午三個不同色蘊，給人寧靜安祥的感覺，我們似乎可以聽到風聲、雨聲，聽見鳥語聞見花香，屬於生命的觸感油然而生。上面提過，葉火城曾以「具一股靜謐祥和的氣息」來描述劉老師的作品。誠然，對居住這塊土地的人來說，他的作品，是台灣山脈曠野的寧靜謳歌，是本土堅硬土壤的精神表徵，是臺灣人自然樸實的原味，更是人類心靈共有的「存在」。

　　不管是抽象、具象，高雅、凡俗，都能夠在當今後現代多元、碎裂、跳碰、奇幻的語境之下，運用想像，竭力在空間、色蘊、肌理等繪畫性語言之中，孤獨地捍衛著繪畫性的純粹，凸顯滿懷真情。例如這幅中和山區的姿態，儼然是一個優美詩意的樣態，它不涉及後現代語境中的去中心、荒謬、癡情、挪用、斷裂與癲狂。相反地，它是現代藝術文化語境中純樸可愛的舞姿，吸引著慌亂社群中孤獨的心靈，也提供置身藝術風潮中飄忽的行者一個溫馨漫妙的精神家園。

現代人孤寂心靈中的沉穩與安詳

　　畫家的內在，似乎都是一種迷人的低吟淺唱、有時卻像癡迷癲狂般的奇思異想。劉老師沉浸於低吟淺唱，卻不偏頗於審美的癡迷癲狂，他拘泥於禮教，但超越了存在與自由的鴻溝，他的作品因此有規矩但充滿了靈性。對於執著於終極追求的藝術家來說，審美或許不是他的終極目的，「意義」的無限延展才是他生命存在的根本性追索。在純粹的審美沉醉中，也許能獲得暫時的釋放，但無法削減他對藝術的終極探索。也許，理性、感性和靈性的統一，才是他的存在的精神價值的一種不朽。九十歲高齡的劉老師的內在心靈裡，有謳歌、有歡唱。有詩意、也有哲理。有莫名、更有困頓。

　　當代藝術置身在後現代語境中，風格呈現的多元、詭異是其特有的風貌，計劃性與偶然性相互交鋒，各有說詞。劉老師置身後現代風潮中，仍然執意其繪畫之計畫性，捍衛繪畫性各元素中的形式、空間、色彩與肌理的純粹，不願成為偶然、斷裂、挪用、變造等後現代思維的俘虜，這是難能可貴、狂風巨浪過後的一種清香。

　　從觀賞者的層面來說，沒有觀賞者的參與就沒有藝術作品的完成。沒有藝術品的完成就沒有藝術家的存在。在繪畫作品的空間之中，觀賞首重藝術想像。這一張作品，描述雲南大理的山川曠野，它表現了城市人對大自然的嚮往，他畫出了現代人孤寂心靈所需要的一種超脫、厚實、寧靜、沉穩與安詳。這同時也是一首靜默坦然的詩篇。

輕雲飛柔遠飄絮，
隱石不敵柔中細。
丘陵連綿山外山，
鐘石曲捲響天際。

昨夜楓紅低聲語，
葉落蟄伏生野菊。
試問世間多少事，
微風徐徐心飄縷。

雲南大理的山川曠野

　　「無邊落木瀟瀟下，不盡長江滾滾來」，作為一個創作的人，面對時空的浩瀚與無盡的藝術探索，超越一詞，包含了生存境界的超越和藝術創造的超越。

　　觀察劉老師的謙遜的行事風格與作品韻味的表現，說明了「超越自身的存在」這句話，不僅僅意味著人與外部世界的高度融合，同時也不斷地從自身之外的世界反思，無休止地進入無限延伸的超越之旅，尋求自己的位置與新的高度。對於劉老師來說，除了生活就是藝術創造，他像一個寂靜中巨人，堅守著繪畫的純粹性，在多元紛雜的後現代語境中屹立不搖。

2014-09-05

5 靈動之美
陳銀輝教授的創作。

在藝術的研究中，無論被研究的主體或是客體，都顯示了人的意識和願望的貫穿，其原因即在於受人的意識影響。在這種意義上，藝術不僅被人為的意志貫徹，並游移於理性和感性之間做出抉擇，以浪漫的遊戲精神鋪陳動人的美學世界。

◀ 陳銀輝

「讓人性達到統一與和諧、達到一種真正的自由，這種需要和衝動，席勒把它叫做『遊戲衝動』。藝術，或者說美，就是彌合人性的分裂、達到人性完整的必然條件。美的衝動或者說藝術的衝動，就是一種遊戲的衝動。遊戲是席勒的美學思想中很重要的一個概念，他說：『只有當人充分是人的時候，他才遊戲；而且只有在遊戲的時候，他才完全是人。』（席勒《審美書簡》）人在遊戲中獲得了完整，人性達到和諧，人才獲得真正的自由。」（石小燕《何謂美學》全國百佳出版社 2010 p111）

酣歌醉舞，呈現戀歌式的浪漫

前段敘述展現了美學家席勒的重要美學論述，尤其是「遊戲」是席勒的美學思想中很重要的一個概念。亙古以來，人性對自由的追求從藝術實踐中挖掘人性中自由與和諧，建構道家的美和真的一致性。資深畫家陳銀輝教授的創作呈現，即以此為其基本依持，作為一個傑出的藝術家，陳教授的美學視域接近當代審美趨勢，從早年寫實繪畫逐步轉進半抽象世界，

有別於他人的塊面與線性糾纏，形塑唯美的當代性意象，獲致台灣第二代油畫家領導地位。他始終關懷人的「異化」（註）與藝術創作的關係。

他的作品相當程度地反映了這個時代的人文風貌。但是，在表現手法上，陳教授的浪漫詩意，不論是對客觀現實作出具體的描述、或是把巨大的記憶時空內容濃縮到咫尺的畫作裡，都試圖營造當代性的審美風華。如作品《密林》，描寫鄉土的音樂性詩歌情懷，呈現酣歌醉舞，以比較輕快的墨綠調子帶出戀歌的浪漫藝術形式。

陳教授待人敦厚、克己復禮，生活嚴謹，若以儒家思想論斷，定當與藝術絕緣，蓋因儒家森嚴的倫理道德禮教之束縛，未能窺見審美與藝術的特性。然何以陳教授能衝破儒家限制，進入與儒家相抗衡的道家思想世界，創建具有當代性詩意浪漫的獨特藝術形式？其創作的浪漫思維與現代性審美之間究竟存在何種關係？吾人是否可以說：因為他內心存在著史上傑出藝術家之「分裂性格」？人之性格的多重性驅使人們回到自我的世界裡，來完成一段自我完滿，這種被歷史尊崇的多重性分裂，正是當代傑出藝術家的共同特質，因為有了它而使生命更豐富，此其一。再者，從浪漫與現代性之間存在一定程度上的交纏關係看來，可以找出「人性」與「異化」之間的拉鋸關係，從而建構這位八十餘高齡的資深藝術家的藝術思維。

對陳教授的繪畫風格進程，前人多已述及，本文擬僅就其當代性的「詩性浪漫」、「反人性異化」、「現代性審美」等三個概念，進行討論「音樂性精神氛圍與藝術距離」、「從哲學閱讀生命美學」、「莊子的自由美學在作品中的呈現」、「有意味的形式」與「當代性審美」等五項內容做出嘗試性的論述。

密林 1969 30F a

回教城 80F 2003 a

一、音樂性精神氛圍與藝術距離

（一）陳教授的意象造型是主觀的意念，是獨特音樂性的形色表達；
潘天壽曾說：「畫中之形色，孕育於自然之形色，然畫中之形
色，又非自然之形色」，「故畫之賞乎師造化，師自然者，不
過假自然之形相耳。無此形相不足以語畫，然畫之至極則，終
在心源」。陳教授也說：「我喜愛大自然，客觀自然世界中
的形只不過是我創作題材的借用而已。」（參閱：陳銀輝〈創作自
述〉），所謂師法自然，基於用心感悟、覺知客觀世界的空相，
表現的真理既有的高度及深度，自然成為當代繪畫的重要特
質。

（二）在陳教授的作品之中，心理學家容格的集體無意識以一種隱晦
而不易察覺的方式蟄伏於他的思考網狀脈絡，它不但連結著記
憶片段，相互交錯形成視覺符號。面對他的作品，我們領受到
的，是一種人在超越現實時空之後進入雄渾開闊的精神空間。
在感受的同時，生活中的一切事物頓時變得瑣碎渺小，心境也
隨之被捲入解放的漩渦。這說明了人在遠離現實世界的「藝術
距離」之美。作品《回教城》營造迷人的藝術距離，這張作品
保有了淡淡地童趣和柔美的音樂性；詮釋了行旅中的愉悅，與
「師法自然」與「終得心源」的真正意涵。

二、從哲學閱讀生命美學

（一）陳教授會把自己內在經驗
化成很簡單的符號，令人
覺得一種很愉快的調性、
一種優美的旋律，但是奇
妙的是：它卻帶有一絲淡
淡的反省的力量。其實，
創作本身就是一個反省，
是佇立於沉靜世界當中
一種生命狀態的尋找與質
問，尋找的是「異化」與
「中庸」之間的平衡。人
常被問及，生命為何物？
其實就是內在整體的東
西。

雪詩 80F 2002 a

筆者認為作者分量重於作品本身，對藝術家的論述，研究秉持提高藝術家自身論述的比重，乃出自於此因，沒有作者，何來作品？未對藝術家深刻瞭解，談作品也只是作品形式上的陳述而已。觀察陳教授細緻、待人以禮的處事風格，所謂人如其畫、畫如其人，作品的展現無疑的即是作者生命風華的縮影，形式亦趨向中庸，介乎可識與不可識之間。參閱上圖《雪詩》。

（二）眾所周知，先秦美學史中論及儒家的中心思想「仁」，說的即是中庸與平衡。陳教授在「向內反省」與「向外征服」中尋求一種平衡，即是尋求生命的「完滿」。繪畫的開放性與詩詞的開放性有其一致性，創作亦然，時間的哀傷性與空間無限性，也組構了畫面的多重性，例如：暮鼓斜陽、淒風苦雨的哀傷，滔滔江河、宇宙洪荒的無限，這個雙重性與畫家的內在的多元鋪陳了藝術風貌的多重性。王國維的人生第三境界謂：「眾裡尋它千百度，驀然回首，那人卻在燈火闌珊處。」以此類比陳教授的藝術追求，恰如其分地說明他的追尋，最終仍然回到灑脫與自然的內在和諧，對應了「看山還是山」的高度境界。當空間的無限性與時間的哀傷性統合了生命中內在的深沉，藝術不但豐富了他的生命，其風貌呈現也隨之燦爛。

（三）筆者曾經以羅蘭巴特的著作「作者之死」來闡述「何謂作品的生命力」這個命題。換言之，來自觀賞者的詮釋多樣性越高，則作品生命力也越強。對觀賞者而言，單一的解釋或以作者之解釋為解釋，將消解作品的生命力與限制觀者的美學認知。陳教授的作品《雪詩》中的呈現，變成了一種美學形式，其間無關乎形式的意義，反而更多地詮釋了對人生記憶的深情，展現畫作生命的無限性。

（四）從另一個角度上來看美學的追尋，遺忘也是生活的必需，我們鉅細靡遺的記憶歷史，歷史反而影響了我們的生活，生活又被重新陷入新的困境當中而迷失了方向。所以尼采說：「過量的歷史記憶不僅無益反而有害。對於我們的生活來說，任何真正意義上的生活都絕不可能沒有遺忘。」（張耕華《歷史哲學引論》復旦大學出版社10.2009 P215）故說遺忘也會是一種美。

陳教授在記憶與遺忘之間，創作了許多扣人心弦的作品，這正是作品「雪詩」的個中精華。

三、莊子自由美學在作品中的呈現

（一）古代儒家推崇仁義道德，包含著人類需犧牲自我而役於物，即是人的「異化」現象，此現象指人犧牲了自由的生命價值，為物所支配；莊子反而主張「物與人協調而相互統一」，把人類提升到「與天地並生，與萬物為一」（齊物論）的無為自在的地位，此即莊子學說的核心所在。畫家若能於儒、道之間自由遊走，則任何創意將成為可能，蓋莊子《齊物論》中物與我合一：「昔者莊周夢為蝴蝶，栩栩然蝴蝶也，自喻適至與！不知周也，俄然覺，則蘧蘧然周也。不知周之夢為蝴蝶與？蝴蝶之夢為周與？周與蝴蝶則必有分也，此之謂物化。」

「物化」是指物我一體的審美特徵，主體與對象經常處於物我不分、交融統一的狀態。這些審美特徵尤其出現在陳教授的布局結構、線條糾纏、空間串連以及意蘊鑄造之中。筆者陳教授作品《雪中奇岩》為例說明之。

（二）**布局結構**：面對陳教授所形塑的作品容顏，猶如人們心中美麗的風景，任誰都會綻放會心莞爾。究竟一個攀越高峰的藝術家具有什麼樣的特質與內涵？而那份展現藝術家所竭力追求的內在意蘊以及理想執著，是否說明了藝術家都願意將自己同時擁

雪中奇岩 2007 30F a

有一顆梵谷的「分裂」？抑或是「分裂」即是回歸人性最根本的「自然無為」？我們的身體內存在著許多內在的對立和衝突，線條的糾纏、空間串連與意蘊營造等，意味著「分裂即是融合的開始」最佳的註解。

（三）**線條糾纏**：陳教授的半具象繪畫中的線條是自由的，自由的無限性關乎哲學性，陳教授謂：「線條是生命的串流，是生動塊面之間的觸媒，是自然的造型力量的舵手，更是哲人思想的具體形狀，線條操控了畫面的生命力與完整性。」線條與色面、空間與肌理具有同等位階。作品《雪中奇岩》以夢幻的線條交織不確定的空間，拉長了意象在人們視網膜上的停留時間。空間的生命產生於塊面之追逐，這張畫酷似女體意象，在紫咖啡色中帶出了奇幻與詩意的浪漫。

（四）**意蘊鑄造**：面對畫作的虛幻，感知幻覺的前後游移，此種從上
下前後左右張合之空間意識，創造了遠離現實的藝術距離理
想，為人們拓展海德格爾的精神家園。

四、有意味的形式

（一）前所述及，近年來關於「內容與形式」的討論似已過時，人們
喜歡以「有意味的形式」作為創作的指標性目的，中國當代
美學家李澤厚對克萊夫貝爾的「有意味的形式」曾經作過突
破性的解讀，開拓了哲思，將作品融入意蘊（參閱：李澤厚《美的
歷程》三民書局 六版9.2007 P28）；南京師範大學學者施依秀、溫玉
林就本項議題提出這樣的結論（施依秀／溫玉林／李澤厚《對「有意味
的形式」的解讀》南京大學文學院學
報 5.2007）：「所謂有意味的形
式就是指一種包含獨特審美情
感的形式。它的產生有兩條途
徑：一是經驗的積累使人們把
握藝術的意味，從而自覺的進
行抽象畫創作；另一種是時間
的流逝，讓人們忘記了藝術的
內容，而成為有意味的形式。」

陽剛 100F 2009 a

（二）上述說法將「內容與形式」拋開人們習慣上的連結解釋，反而
將形式解釋成一種「某種經驗主義的抽象意識而形成的自然造
型力量，藉由實踐積累，把握「意味」而進行抽象的創作結
果」。（施依秀／溫玉林／李澤厚《對「有意味的形式」的解讀》南京大學文
學院學報 5.2007）文中的經驗「積累」，始於不停的藝術實踐，上
述「自然的造型力量」的概念，似已明確地展現在陳教授的心
中，形成「整體具象，局部抽象」的哲學論證；行筆至此，筆

者深信「形式是哲思」，哲學與藝術兩者是必然的關聯，陳教授獨處時的孤寂，帶出了生命中最深沉的觀照，得意而忘象，為形式的意味打磨出迷人的意蘊。作品《陽剛》，作者以旅行中偶遇岩石狀似高聳石筍，頗具陽剛之美，經過象之抽離之後，物象被賦於簡明剛烈線條，鑲嵌於不同色階的朱紅之上，似白色明亮溪流倘佯其間，為畫面注入更多的生命力。

五、當代性審美的陳述

（一）國內的當代藝術正在逐漸擺脫西方藝術模式，越來越能夠面對自己的社會現實問題，選擇自己的主題和表現方式。在今天高度發達的資訊化時代，每位藝術家，真誠地面對自我，面對生活，面對社會，真誠地反映出時代的精神。在油畫創作的表現形式上便呈現出當前備受關注的相對於傳統油畫的意象油畫。陳教授的油畫介於具象與抽象之間，與古代繪畫中的「似與不似」、「不似之似」有著某種淵源。他的表現風格跟隨著台灣的發展過程，逐漸融入本土文化與民間藝術而形成獨特的形象表達風格，並以象徵、寫意、表現的手法，結合超現實的虛擬實境，表達現實生活的現象及歷史的軌跡，或者揭示當前社會所面臨的問題。

（二）陳教授常常將平面的內容，建立在一種虛構的假想意象上，他常用線性結構連結、統合各個形式之間，打消透視，任意扭曲線條，鋪陳浪漫的色域，讓視覺保持和諧之美，虛幻游移漂浮的空間前進後退的虛幻感覺，是一種少有的獨創。

桂林奇峰 50F 2001 a

當代人畫的畫即是當代畫，按照社會學家齊美爾的想法，陳教授的審美創造，其實質意義是希望在當代藝術語境之下，是對現代社會保持一種和諧的審美張力。

（三）陳教授的畫作《桂林奇峰》中，線條究竟是纏繞與糾葛？抑或是塊面的聯繫？畫家從主觀到客觀，將一般人看不見的有情無情，轉化成一種鄉土的輕柔與內在的婉約。

就像李後主的〈長相思〉：「一重山，兩重山，山遠天高煙水寒，相思楓葉丹。」在整個意象及色調的處理上，紅色與紫色變成了一種婉約，不同層次的褐黃帶出一點柔情。此種類似憶舊的作品，是一種倒敘的文體。用音樂的形式表達一種情緒，連接有意味的形式，最終統合成一種輕快的調子，來營造有情的藝術世界。

結語

綜觀陳教授作品的語言風華，飽含鄉土憶舊的情緒，夾帶某種沉默之間的低吟，帶出歲月風華過後之純粹與寧靜。使用如此語言方式進行創作有其內在必然的原因，就作品而言，似可視之為心靈的釋放。從另一角度言，音樂節奏伴合童趣，以及線條酷似文學裡的自由流浪意識，是一個生命的放逐（參閱：蔣勳《蔣勳說宋詞》中信出版社 2012.6 P172），讓人感受到人在自我世界裡凝鑄出來的一股深邃力量，這正是畫家積累經驗及修證的必然結果。就畫家自身而言，繪畫與他的呼吸節奏與心跳脈動同步，陳教授的藝術不能只當成藝術來看，繪畫最終成為他生活的一部分，展示了內在生命中一種靈動、和諧、內斂的精神世界。

2012-11-27

註：「異化」是指人在心性上的質變、偏離或人犧牲於物而役於物。

6 水之湄
傑出資深畫家孫少英。

美的創造既離不開畫家的天賦與靈感，更離不開賴以生存的大自然，天賦與靈感和大自然的有機結合才能創造出動人的藝術。

◀ 孫少英

　　一九三一年出生於山東的水彩畫家孫少英老師，用心感受這個世界，體會萬物皆是靈，珍惜當下一切的擁有，充分展現了他對生命的詮釋和曠達。尤其不同的是其作品的性格，帶有一種特殊的遁世思想，像是人生在經歷了戰亂及坎坷之路而歸於平淡的氛圍，在色彩、筆觸、氣蘊的展現上，風格清潤平和，簡約渾厚。這些其實就是一個畫家經世多變，進退自如的豐盈性格的物化結果。本文從他個人的創作理念及技法，逐步推演一個畫家對「鄉土文化」的價值取向和美學視角。

精神審美空間──水沙漣

　　美的哲學概念，指的是「某一事物引起人們愉悅情感的一種屬性」。審美對象分為「自然」與「人工」兩大類。「自然的」指的是沒有經過人為的改造。如日月星辰、山川河海等；是否所有自然對象都可以審美？自然對象的價值取決於它能否在取得精神空間上的意義。

左圖：埔里早市
右圖：大竹湖吊網

　　位於台灣中部海拔748.48公尺的日月潭就是一個典型的精神空間審美對象。這個台灣最大最美的高山淡水湖泊，潭面以拉魯島為界，東側形如日輪，西側狀如月鈎，故名日月潭。她的美在於山水交融的氤氳水氣及層次分明、充滿詩意的山景變化。晨間的薄紗潭面，夕照時分，湖面成了琉璃仙境；夜幕低垂燈光倒影搖曳生姿，那份空靈、靜謐、祥和與醉人的曠紗，是一處能為人類提供近似哲學家海德格爾的「詩意棲居」的最佳情境。

　　水彩畫的極致，在於把握水性、色性、紙性和時間性之間的微妙變化。畫家孫少英以無比的執著與動能，投身探索這個迷人的水色交融世界，在掌握巧妙的水色特性的基礎上，創造絕佳的藝術境界。他強調讓水色交融，以咫尺之幅，表萬里之境。唐朱景玄〈唐朝明畫錄序〉上說：「畫者聖也，蓋以窮天地之不至，顯日月之不照。揮纖毫之筆，則萬類由心；展方寸之能，而千里在掌。」

　　而孫少英言：「因為水的流動性以及顏色的暈染、滲透等等，能夠表現煙雨朦朧、如夢如幻的虛實效果。相較於其他畫種，水彩的藝術效果最適合於描寫日月潭風光。」

歪曲事物外在，呈現真實內在

孫少英老師執意出外寫生，排除時下流行的相片描寫，其寫生次數無人出其右，他的風景創作具有某種象徵隱喻，隱喻空靈無為的至高精神世界。如何凸顯隱喻，展現舒緩、寧靜、平和、哲理？按古人的智慧，觀者先看氣象，後辨清濁（王維《山水論》）；遠人無目，遠樹無枝，遠山無石，隱隱如眉。遠水無波，高與雲齊。（王維《山水論》），渡口只宜寂寂，人行須是疏疏。（王維《山水訣》）（何加林《凝視的空間：淺識山水畫境界的契機》中國美術院出版社P98），孫少英體現了這種抽象、概括、簡約、變形、挪移與重組再造的繪畫語言，從風景原貌結構的轉化與變形挪移進行試煉，萃取心中所想的精神，讓風景原貌更具審美價值。這裡引述培根的說詞：「我想要做的是歪曲事物的外在，但是在曲解下卻呈現事物的真實面貌。」（參閱：約翰・柏格著／劉惠媛譯《看》廣西師範大學出版社P130）或許藝術追求外在形象的變異，更能展露這世間的真實。

孫少英透過創作拓展文化視野與藝術想像力，而奧妙在於「神與物遊，物我交融」，通過表象的觀察和生活感悟來產生藝術想像，藝術想像否定物象的真實再現。相反的，必須融入畫家濃厚的情感、生活的哲理、無限的想像意圖，創造方得完成。

風景畫是人類精神領域需求的必然。早在文藝復興之初，彼特拉克就曾表達了這樣的觀點：「風景畫的存在主要在於人們對於遠離城鎮的喧囂、回歸於鄉村原野的那種寧靜的希冀。」（摘自：章華《思想的形狀：西方風景畫的意蘊》北京大學出版社P43-56）

阿里山（一）吉野櫻（全K）

　　基於創作企圖，畫家總是不自覺的將自然風景原貌做出不同程度的改變，來符合他們感覺與內心的需求。排除真實的描寫，用簡約的描述他們心中的風景。孫少英在數十年的藝術實踐中，體會了一種特殊方法，就是「一點延伸法」。

「一點延伸法」顯現作品生機與藝術

　　綜觀孫少英水彩畫的獨特語言，是以形色、肌理、空間等元素為表現核心，他擁有異於常人的情感張力及詩意情懷，擅長於掌握色彩的透明性、筆觸的重疊、留白的虛實、冷暖的交替、珍貴的偶然性等審美特徵，在嫺熟的筆力下形成了水彩藝術的獨特語言。他以達摩寫生系列，示範「一點延伸法」的精湛技巧，充分顯現了作品的生機與藝術的理念。

　　作品日月潭的《小舟群》表現的精神，誠如黑格爾的想法：「外在的形式要顯現出一種內在生氣、情感、靈魂、風骨和精神，這就是我們所說的，藝術作品的意蘊。」（摘自：薛曉源《飛動之美：中國文化對動勢美的理解與詮釋》中國人民大學出版社P189），杜夫海納也指出：「在創造中要通過可見之物，使不可見之物湧現出來。」（摘自：薛曉源《飛動之美：中國文化對動勢美的理解與詮釋》中國人民大學出版社P207）

　　《小舟群》漂浮的結構與色蘊的柔美，結合無限縱深的表現，顯示了日月潭的婉約與柔情。而色調自上而下，從冷暖、冷暖的交替運用，充滿節奏的船隻安排、每一船隻的指向，向四面八方開展，作品的空間已經遠遠超越畫面的邊界，為畫面帶來更多的動勢能量，其表現手法簡約而不失渾

小舟群

左圖：涵碧樓景觀
右圖：邵族祖靈籃

厚，色彩洗練而不失高貴，真所謂「以咫尺之幅，表千里之境」，展現日月潭難以言說的婉約風華。

　　繪畫的留白有許多意義何在？有人說東方的留白是表現「象外之象」與生命的契機；而西方的留白則給人以趣味無窮，開啟思悟的審美境界。在畫面中留出大小不一、各式各樣的空白，空白並非無意，可以寓意著天、水、雲霧，或者什麼都不是，只是一種感覺和印象而已。水彩畫家拋棄白色顏料，在不經意間留下空白，為畫面帶來活潑的動能與生機。留白的審美效果成為孫少英作品視覺表達上的一個特色，剖析他的留白有幾種方式。（參考：施劍華《淺析水彩畫虛實形態的視覺意義：藝術教育研究》論文天下）

　　一、**形體邊界的留白**：在主要的景物銜接處不經意的留下空白，以虛襯實，來襯托主體。使畫面晶瑩剔透、生動活潑。

　　二、**畫面邊緣的留白**：有時在畫面邊緣隨意留出。畫面邊緣的空白（負空間），與正空間（主體）形成虛實對比，拱托畫面的主體部分。

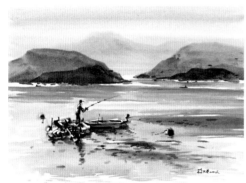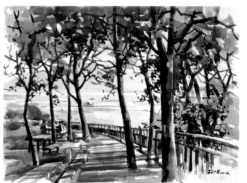

左圖：獨釣
右圖：朝霧步道

三、**破壞性的留白**：保留了更多想像的大片空白，這種虛化的空白之
　　處，也許隱喻了水面、天空或綠地。空白絕非空無，虛處蘊含生
　　機與能量，在無形中照見空靈。

四、**高光留白**：特別是在物象的受光部分以及湖面的波紋表現上，這
　　種留白頗具精神性。老子曰：「知其白、守其黑，為天下式。」
　　老子把黑白交錯看成是貫通宇宙天地的一切規律，這種審美法則
　　自然成為中國藝術創造的重要傳統。（參考：楊淨靜、張洪亮《簡析水彩
　　藝術中的留白美》）作品《獨釣》，構圖主體形成了三個視覺焦點，
　　形成穩定的三角形構圖，在形體、結構、留白以及意蘊的呈現上
　　都不失為成功的佳作。

　　風景畫中的「寂靜感」表現，因為平靜、舒緩、自然，給人們帶來精
神的安撫與享受。引述學者章華的說法，「寂靜感的表達會用到潺湲的泉
水或蜿蜒的小溪、平和起伏的山丘、幽靜的山谷、荒無人煙的原野和昏暗
的天空，以及荒涼的土地、紋絲不動的林木、寂靜的植被、線條柔和的建

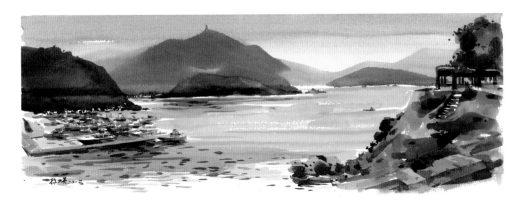

梅荷園湖面

築、安靜單獨的人物或悄無聲息的牲畜等形象。

能從視覺上或圖像上喚起人類追求退隱、獨處和冥思的本性。」、「山水的孤寂經常會因為一個人或動物形象的引入而被加強或被演繹得更有意味。」（摘自：章華《思想的形狀：西方風景畫的意蘊》北京大學出版社P.48-50）

作品《梅荷園湖面》即是一個表現寂靜感很好的作品。

結語

人永遠有其所不能盡知之東西存在，畫家孫少英窮其一生的追求，選擇藝術作為生命深耕的場域，他所追求的是一種精神，以一種真正的人性，追求存在的靈魂和智慧。作為一個真正的畫家，探求方法上的執著、遊藝於生活的曠達，其作品必然是探索生命過程中無數積累的總體性表達；與其說他的作品是一個實體的完成，毋寧說是一個畫家對生命的鍥而不捨、一個偉大而高貴的意願。（參酌：史作檉《生命現象》P68-70）

2013-09-28

7 王守英繪畫的
詩性語言。

詩性具有變形化意的能力，使作品具有不知來自何處的深度，一種說不清楚的韻味。大哲高人皆言：「所有藝術本質都是詩。」指的就是藝術上的精神自由與心靈超越。

◀ 王守英

　　人因追求「美」而誕生，也因走在「詩」的道路上，才會是一個真正的人。

　　古人云：「文有聲韻，可以吟詠者謂之詩。」當今的詩，則以簡潔之文字，表達最豐富之情感。強調通過內心的感受、經由觀者的自覺來體驗審美的快感。詩性屬於審美層面，遠離本體而以一種新的語言做出表達，若賦予意象性，就構成了詩意。

　　出生於台灣鹿港小鎮的畫家王守英老師為人平和、個性曠達，他的畫作中的群山林壑、幽谷溪流、曠野鐘聲，展現一股幽微與蒼茫。作品《湖畔清晨》、《昆陽初冬》、《蒼翠合歡》、《香水百合》、《雛菊》等充分展現了大自然萬物之意境，以及獨到的澄澈清明。王老師運筆沉穩流暢，筆觸擦抹相兼，潤中帶毛，用色逸秀內斂，照見空靈。大自然的浮光掠影，在他筆下被轉化成渾厚與靈秀。本文從詩性語言出發，探索王守英老師的「幽微之境」以及「含道暎物、澄懷味象」的感悟美學。

左圖：昆陽 100F 2006
右圖：秋林

枯筆疾行、秋風起兮

「秋風起兮白雲飛，草木黃落兮雁南歸」（漢武帝劉徹〈秋風辭〉）。

王老師善於運用詩性語言感悟秋景，這幅《秋林》用書法中枯筆疾行產生飛白效果，表現飄舞飛瑟的草木，在藍白天空中似見群雁南飛，詩意濃郁，極具意境。

繪畫中的色彩掌握是創新的突破口，必須強化色彩的表現力，作品《昆陽》參考古代墨與色的交互塑造關係，加入點彩技法，將水墨的皴積及色面的點垛相互結合，色濃而不滯，色豔而不俗。色彩有其次序性，局部的變化也必須思考整體關係，既對比又和諧，既矛盾又統一，是一幅成功作品的關鍵之所在。

王老師的繪畫作品題材取自生活體驗，題材雖平凡，但表現非凡。「繪畫性」是他的主要訴求。所謂繪畫性，即是以平衡、律動、和諧、韻律、對比、比例、衝突等美學元素經營題材、筆觸、結構、色彩、空間，相較於文學性、哲學性等名詞，「繪畫性」永遠是創作的最高位階。

　　王老師的畫之所以感動人，是因為他不受固定的思維模式的束縛，他說：「寫生題材的選擇，必須先自己要有感動，記住在現場的那種感動，回家之後才繼續處理繪畫性問題，包括構圖、色彩、筆觸、肌理及空間。但無論如何，當初的那份感動不可失。」

　　王國維的景生情，情生景，情景交融，意境隨之而生。五代時期的山水畫家荊浩也說：「畫者，畫也，度物象而取其真。」又說：「似者得其形遺其氣，真者氣質俱盛。」這些都是強調對景寫生不要受限於物象外型及色彩，要能把握住物件的特質，從心靈出發加以描繪。心隨筆運，取象不惑。

意之所在，以形似之外

　　除了色調、結構之外，筆觸的運行更形重要。例如作品《魚池》，擺筆的方向，用力的程度、輕重緩急和筆觸的疏密關係，都足以影響畫面通透效果。畫中重重疊疊的筆觸和肌理，都代表著畫家每一時段的思維、作畫時的表情、動作等等的時間停格。唐代張彥遠說藝術要追求「窮神變，測幽微」，「窮天地之不至，顯日月之不照」，以表「意」之所在，此「意」即是「以形似之外」的詩性表達。

魚池 8F 2010

　　王老師說：「並非每個美景都會讓您驚豔，有時太美的景反而無動於衷。而那些不驚人的景點卻會讓人畫意甚濃，充滿喜悅。」繪畫並非完全的描繪，而是專注於外在形式與繪畫性的關係。尋常的「形式」容易產生視覺疲勞，藝術家都具有跟常人不一樣的眼睛。不尋常的景加上巧思，強

調視覺反差、建立陌生感，創造
「藝術心裡距離」。

　　王老師擁抱以「和」為軸
心的中庸美學觀，秉持「太似為
媚俗，不似則欺世」的寫意藝術
觀，其營造的是心象而非物象，
其造型是意念的組合而非寫實的
生硬拼貼，其色彩更是心中色彩
而非固有色與條件色。是以，其
作品才能詩韻豐盈，深具夢幻之
美、距離之美、想像之美。

恆春草原 20F 2002

　　這幅《恆春草原》色彩斑爛豐富、輪廓交錯渾成、結構簡約，顯露豐
厚飽滿的氣度。

　　畫家藉由元素整合到達和諧整體，以虛靜之心營造渾然之氣。而所
謂「似」者，是指神似、情似，抽而有象。「不似」，是指形被加入繪畫
性之後的不似。因為有了形的不似，所以才有神韻的似。無論是風景或花
卉，王老師談論空間關係，佐以優雅色調，既似，又不似。

含道映物，澄懷味象

　　從客觀世界的風景到繪畫性的風景，畫家做出了適度的取捨、概括
與重構，呈現的並非純然的表象，而是排除被動的臨摹抄襲，進行概括提
煉，使之昇華為具有繪畫性的藝術形象，這種視覺張力，自然飽含著畫家
一生搜盡奇峰、讀盡山水、苦心經營的內斂與成熟。

　　前所述及，幽微與虛靜，其實是另一種生命探尋的經驗，如果我們
使用「流浪感」、「不確定感」來看王老師的畫，它就像是介於明朗與幽
暗、明確與模糊之間的生命觸感，我們稱之為「幽微」。

這種幽微究竟來自何處？王老師的感悟美學，正恰如南朝山水畫家宗炳的「含道暎物，澄懷味象」這句古老的話，其真正意涵是說：一個藝術家在內心沉靜清明之下感受萬物之妙，對自然景色形成的特殊感受，表達在作品之中。

　　雨靜雲散微霧起，流水聲中猿聲啼。
　　群山密林忘憂居，不覺秋來風漸疾。

作品《寒冬》整體虛靜，色調統一，明度低沉，光色幽微，即是「含道暎物，澄懷味象」的觀察結果；大自然的山水林木，恬淡優雅，高潔清靜，與人內心所嚮往的自由和諧相互契合。人用澄靜平和之心來感悟萬物循環規律，是為「澄懷味象」，這幅《寒冬》就如老子所言：「致虛極，守靜篤。萬物並作，吾以觀復。夫物芸芸，各復歸其根。歸根曰靜，是謂復命。復命曰常，知常曰明。」

當代畫家對氣韻與詩意的追求不曾間斷。王老師的畫用筆氣勢貫通，情韻連綿，用色鏗鏘有力，絕非自然形象的再現，而是畫家氣質、修養、感受、性情的總體抒發。在光影的追尋當中，加入更多的空間性與時間性，作為一個畫家，這是一種深情、一種宇宙意識的真自然美學表達。

寒冬 12F 1991

王老師平日深居簡出，體悟澄懷味象，用他自己的感悟美學，畫氣不畫形，抽而有象，氣足韻美，並將純摯的感情、豪爽的性格和深厚的修為融入作品之中，創造了詩性的繪畫語言和獨特的藝術風貌。

2014-04-07

8 熱愛鄉土的審美實踐
畫家趙宗冠。

畫家趙宗冠醫師尋訪台灣各個角落，從默然的靜觀中體悟大自然的奧祕。作為一個畫家，他深刻的了解光是照搬不誤的描繪自然是不夠的，必須抓住自然中那深刻的東西，才能把自然美變成藝術美。

◀ 趙宗冠

思想家黑格爾說：「藝術作品比起任何一件沒有經過心靈滲透的自然要高一籌，因為藝術是由心靈產生和再生的美。」（引自「馬蕭蕭《色彩的詩：梁文亮水彩畫集》p128）

趙宗冠自小學起，喜愛書法美術，曾經擔任過小學、中學美術老師，後改習醫學，成為懸壺濟世的杏林奇才，任職中山醫學院期間更加投入繪畫，專精於書法、油畫、膠彩等各類媒材，除了事業之外，他喜愛將感知到的「內在外在真實」傳達給別人。他說：「長久以來，人們的審美意識已經形成了視覺慣性，藝術家必須打破視覺慣性，創造一種別出心裁又具感染力的視覺體驗，才能將自己所表現的美深入到觀眾的心靈當中。」

臺灣之美

「萬物靜觀皆自得」，看似簡單的物品題材，卻蘊藏著可貴的生機與內涵，然而在繪畫創作上的實踐卻是有難度的，難度在於如何用敏銳的視角去發覺不起眼之物的獨特性，拋棄外在形象的束縛、移除原有意義和實用功能，運用直覺，賦予巧思，讓不可見成為可見。

大埔峽谷（嘉義縣）膠彩畫 50P
2001

　　而生活中美無處不在，體驗生活就是體驗愉悅，體驗苦難即是感知凄美，追求理想即是追求生活中的大美。許多畫家除了寫生之外，返家之後使用寫生稿進行記憶創造，無論他們通過自然美、社會美、藝術美的提煉而創造美的作品，都離不開生活上的體驗與感知。趙宗冠說：「生活中的美是原始、零散、瑣碎、粗糙、稍縱即逝，它的感染力不足，藝術家的創造是把它們轉變成藝術美，這種藝術美就變成了更概括、更具感染力而且更長久。」

　　藝術史可以說就是人類的精神發展史。藝術來自於現實生活，現實生活與生存方式和藝術作品息息相關。當代社會生活的演進發生的巨大的變化，給了藝術家藝術創作最原始而豐富的素材，藝術家必須擷取真正有價值的東西來進行創作，善於將廣闊的天地萬物與自身的技術結合起來，懷著一顆真誠的心叩問靈魂深處，探索「存在」與藝術之間的關係。趙宗冠造訪繪台灣各地，繪製了一系列台灣之美作品，他說：「我熱愛鄉土，我

八卦山四季（彰化）2013 100x4 油畫

希望能夠展現台灣獨特的美，讓人能夠更了解台灣。」圖為嘉義大埔大峽谷，他以不同的思考，將台灣奇景轉化成奇特的美學視角。

造化心源

　　觀察趙宗冠的繪畫，創作的表現可分為三個層次。第一是客觀的呈現，透過實際觀察寫生，一五一十的呈現或組合在一個畫面上，純粹為客觀的描寫，並無太多自我意識。第二是表達一種看不見的感覺，表達感受到景物的內在精神與情感，仍藉由景物外在形象　表達。第三則是全然性的表達，觸景生情，這時創作者的思考已超越外在形象，天馬　空隨心所欲，此時的法則已經是無法之法為上法，行筆之處皆是創作情意的高度發揮，這是繪畫創作的精髓所在，同時也留給觀眾最大的想像空間。趙宗冠談到這張具有四季景色的作品《永恆的玉山》，所有的靈感來自大自然的觀察與內化。所謂「外師造化，中得心源」這句話，出自唐朝的畫家張璪，是中國繪畫史上的不朽名句。簡單的說，「造化」是指大自然宇宙與生活，「心源」指的是內心的感悟。意指畫家應以大自然為師，再結合內心的感悟，然後才可創作出好的作品。我們的生活在變化，感受也在變化，畫就跟著要變化，他在一張畫裡表現了一年四季的不同景色。

永恆的玉山

　　身兼作家與畫家而聞名於世的歌德說過：「藝術來自現實生活，從現實生活中獲得堅實的基礎。」藝術美不等同於生活中的美，而是藝術家心中理想之美，這種理想美是必須經過藝術家的藝術手段來強化藝術感染力而獲得的；換句話說，經過藝術處理之後的美才稱得上真正的藝術美。而藝術手段就是藝術家在藝術規律之下，運用自己的感知以及技術，分別以大小強弱等對比手法布局統一和諧的有機整體，使之更具藝術性。再說繪畫是視覺的一種傳達方式，繪畫方式在今天之所以能以鮮活的形式繼續存在，是因為繪畫有其它藝術語言所沒有的特殊視覺魅力。因此繪畫應該包含了藝術家的主觀因素與嫻熟的技術，它無法被影像或者照相技術所代替。

風格是指藝術創作中表現出來的一種帶有綜合性的總體感覺。它是藝術家鮮明獨特創作個性展現，統一於藝術作品的內容與形式當中。繪畫風格的形成是基於藝術家的涵養，但在具體的繪畫實踐與藝術追求中，風格並非抽象、空洞的存在，而要具體落實到藝術作品上；藝術的作品風格也不是無源之水，無本之木，它直接根源於藝術家的個人風格。在趙宗冠的藝術表現中有許多創作是以寫實方式表現，寫實視一種手法，而非一種思想，它沒有過時與流行之分，還有無限的可能性。

0003秋根（台灣）油畫 80F 2000

因為寫實的表現方式更直觀、與現實生活更接近，在視覺上能給人更大的衝擊力。《秋根》這幅寫實油畫作品，即在於表現不同的時間在畫面的共時性，從清晨到黃昏，讓觀賞者進入奇妙的時空變幻的世界中。

結語

優秀的文學作品，都追求意境。以詩句〈春江花月夜〉為例：「春江潮水連海平，海上明月共潮生。」詩句的意思是說：春天的江河水勢浩蕩，幾乎與大海連成一片，從海上升起的一輪明月，正與潮水共湧著一份浪漫。詩中寫的是景，但寄託著藝術家對潮水與明月共舞的浪漫情懷。詩中既寫景也含情，真正做到了情與景的交融，詩與畫的結合。觀賞趙宗冠的藝術世界，把生活圖像與思想感情互相融合所形成的悠然境界，不就是他一直以來內心所追求的超然境界嗎？

2012-10-10

9 鏡像與互逆的交織美學
畫家黃義永的精神肖像。

在這個逐漸物化的世界裡，物質凌駕一切，精神被擠壓進入荒蕪，人們藉由藝術的實踐，追求心靈昇華與精神境界，實為一條不可迴避之路。

◀ 黃義永

　　資深畫家黃義永老師遨遊天地，遍遊仙境，行跡遍布世界各地。在他的深邃目光裡，隱約表露一個美得令人沉思的世界。漫遊之心，感悟之情，讓美景與人生結伴同行，對於像他這樣的藝術守望者而言，「美」永遠棲居於靈魂深處，心靈永遠沉靜且超脫。若以被物化的現實作為一種參照，他心靈的真實，展示著人存在的永恆價值。

畫盡湖光山色

　　在台灣埔里鎮地理中心碑旁的一處歷史久遠的宅院裡，存著過去日據時代日月旅社的歷史建築風華，古老的宅院曾經是無數藝術名家，在孤獨行旅中的歇腳處。對黃老師來說，這棟溫馨古老的房舍與滿地芬芳的土地即是一份難捨，他說：「我的工作室就在埔里地理中心碑旁，這裡像是旅社一樣，過去許多藝術家漫遊路過，就來這裡住宿，這裡有他們留下的一些簽名簿，還有一些珍貴有趣的留言。自從2006年7月10日承接埔里鎮立圖書館第二屆駐館藝術家之後，對我來說，這份榮譽令人愉悅，另一方面卻

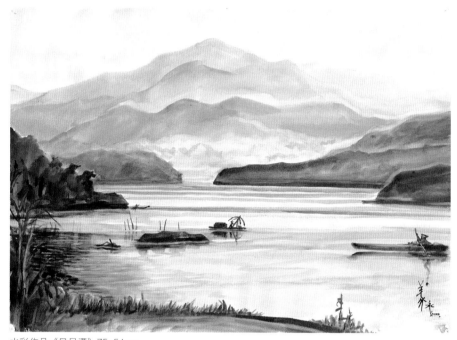

水彩作品《日月潭》75x54cm

又感覺責任與義務是個重負。因此，我自己計畫在一年當中利用每星期四和埔里寫生隊的三五好友到各地寫生畫畫，想透過寫生再現埔里的好山好水，以及對埔里的人文深情關懷。」

　　黃老師早期的水彩寫生以描寫日月潭的湖光山色為主，近期則專注於田園山林氣氛的營造。他的藝術作品永遠呈現出寂靜與空靈境界，他是當代畫壇中，少數堅持彩繪田園山水的畫家，一生以經營藝術生命為職志。黃老師的水彩作品展露的氣質，難以用精準的批判意識去論斷。他所營造的精神氛圍，打破生活與藝術的界河，撕裂繽紛和浮華的封塵，讓「存在的真實」在觀眾的想像中交織。是以，「意蘊」從靈魂深處飛來，無形無相，渺無蹤影。若說它不存在，但當你面對蒙塵的現實，眼前所見盡是美與心靈結伴款款而行。

黃老師特別喜愛陶淵明的詩句：「採菊東籬下，悠然見南山」。」這首詩表達了一種悠然自得、輕鬆自在的心情，日月潭是他的故鄉，也是祖先開始在這裡生長、長期工作的地方，有人說黃老師是一個專注於田野的畫家，但在表現上卻是對自己鄉土深情的縮影，這樣的情懷趨使他走進日月潭溫馨的懷抱，畫盡湖光山色，圓其人生美夢。

水彩作品《儀隊》55x39.5cm

擔任教職退休之後，黃老師在自在和諧、敦厚內斂的處世語境裡，不斷孕育著創作靈感，讓作品在寂靜中與每一時心靈交織，無論是對土生土長的埔里，或是對旅行所見，都可以從作品中體現一份藝術行者的內在風華。他是埔里寫生隊的成員，多年來與同好們一起走遍山川原野、讀盡地理人文，其心境正如前述的「採菊東籬下，悠然見南山」的逍遙自在。

將思想轉換成線條

黃老師的美學是一種綜合了鏡像、互逆的交織美學，在談論黃老師的創作時，繪畫就是鏡像，或者是一個鏡子，把我們所有的本質與實存、想像與真實、可見者與不可見都糾結在一起。而鏡中的自我卻是一個逼真與虛幻的共時性存在，而藝術和美的呈現就是這樣的鏡像。藝術通過「鏡像」的反思和沉澱，揭示了逐漸消失的祕密和真理。恰如梅洛龐蒂所言：「藝術不是建構，不是人工技巧，不是空間與外部世界的精巧關係。它真正是……不發聲的叫喊，它似乎是光的聲音。它的出現，喚醒了許多沉睡中的祕密。（摘自：張中《梅洛：龐蒂現象學美學的發展與貢獻》）

觀察黃老師的畫風，出現了無數的線條，這些線條圍繞著畫面的結構和造型。古代繪畫強調虛實相生、計白當黑、寧靜致遠，一幅畫只是寥寥數筆或簡單勾畫，作到「言有盡而意無窮」。黃老師卻反其道而行，他

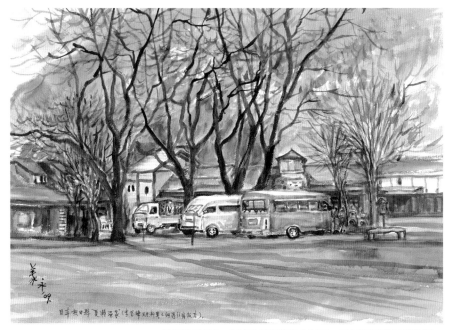

日本夏瀨溫泉　線條是畫面的生命來源，是支撐美感的主要結構。

的線條讓一切文學、繪畫之美，匯集成追尋存在於身體內部深度空間的力度，落實生活體驗和情感把握。這樣優秀的山水畫家，並不滿足於描繪自然，相對地，他把重心轉進到所描述對象的文化深度內涵與情感上，讓線條縱橫交織，深入糾結，形構個人獨特的繪畫風格。試觀黃老師的日月潭風光作品，就在於深刻領悟大自然，使現實紋理轉化為心境的芳蹤。他所描繪的並非客觀現實的淺層表像，反而是美學規律中一種獨特山水的審美語境，觸摸著審美的高度與精神的超越。

　　線條是畫面的生命來源，是支撐美感的主要結構。於此，黃老師說：「這個要稍微解釋一下，因為我自己喜歡，當初也不一定是用線條，但是我後來跟許多畫畫的朋友、學生談及繪畫時，我說我畫水彩的方法，就是要先畫素描，先用線條作出表達。

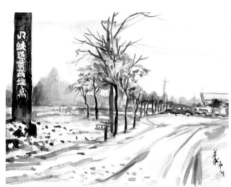 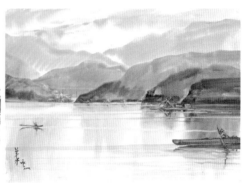

左圖：日本冬季寫生作品。技巧性地保留紙的白色，線條肆意縱橫並藉以串連各個空間塊面，人們可以感知冷冽空氣中的寒意所醞釀的能量與力度。
右圖：明湖夕照 75x54cm

　　譬如說有一幅我在日本寫生的小幅作品，你現在看到的這個大張的是回來以後重新繪製的，裡面就有很多線條，因為有的時候線條是個必要，現場剛好地表是斜的，也有下陷的地方，我都是留白來表示，其他的地方都是用線條來構成。畫畫也不外乎就是點、線、面的合成，而我選擇用線條來表現，比較容易達成目標。其實有時候我自己也不曉得為什麼畫面會有這麼多線條，像是一種自然生成似的。我有一本寫生專書是在畫埔里地景，都是用很多線條來構成。寫生不是如實照般的描摹，你要透過自己的想法去轉換，把它變成自己的東西，把要表達的意蘊呈現在畫裡頭。」

　　「不知周之夢為蝴蝶歟？蝴蝶之夢為周歟，周與蝴蝶，則必有分矣，此之為物化。」《莊子‧齊物論》自然界萬物與畫家的精神上是相通的，莊子的身與物化理論對黃老師的思考產生了影響，然而黃老師更強調畫家在審美過程中的主動性，參照黑格爾名言：「藝術美要高於自然美。」自然美雖美，但絕非藝術美，藝術家需要通過藝術的手法，化景物為情思，創造第二自然。從感悟的藝術實踐中賦於山水豐富的詩意。黃老師之所以特別喜愛繪畫，是因為一種使命感，從教學相長、描寫鄉土以及結合旅行出發，拓展視野，提昇自我心靈，超越困境走出健康美麗的人生。

　　藝術在本質上是創造性的，創造成為藝術家們生命之所繫。在傳統的基礎上，不斷地繼承與拓展深度與廣度。對於黃老師而言，「深度」除了精神的審視之外，也源自於身體體驗的廣度。文化思想就是一切的背景，繪畫也然，黃老師有時站在畫板前不著一筆，只有「凝視」與「思考」。其實就是通過「可見」去發掘自然中「不可見」。這張日本冬季寫生的作品，技巧性地保留紙的白色，線條肆意縱橫並藉以串連各個空間塊面，人們可以感知冷冽空氣中的寒意所醞釀的能量與力度。

　　人只有拋開世俗塵囂進入虛靜自在，才能心無罣礙，不受干擾，雖在人境，卻不染於世俗，心中一片澄明，是以：「人境」也是「寂境」！寂靜才能體會真正的「自得之趣」。參閱《莊子雜篇庚桑楚》。所謂：「正則靜，靜則明，明則虛，虛則無為而無不為也。心正就能夠進入寧靜，寧靜就可以清明，繼而昇華為虛空、無為」。這幅日月潭風光作品，畫中呈現之意象，是一種心境的呈現，通過視網膜感知，並藉由內在的觀照，將山水人文凝鑄成一個承載鄉土情懷、具有無限詩意的風情。

結語

　　藝術的本質即在於創造，在藝術創新上，必須建立在傳統技法深入探索，才能夠更為明確地找到創新的切入點，而讓藝術之路走得更遠。風格的創新主要表現在圖像語言和形式的突破上，畫家除了以自己的圖像語言與技巧傳達審美之外，還需以陌生化、獨特性來建構視覺衝擊性。凡此一切都必須根植在現實的基礎上，才不會使畫面流於空泛。體驗黃老師的繪畫語言，他在質樸敦厚的感情基礎上，以一顆執著的心，集合了傳統的延續性和創新的開拓性，結合鏡像與互逆的交織美學，讓心靈和現實融合成為一個具有個人獨特性的作品形式，這一切，無非說明了他的一生中對美的無窮無盡追索。

2013-09-01

10 拙樸的哲學意涵
陳金典的石雕藝術世界。

▲ 陳金典

每一個藝術家，不管他是夢幻藝術家、狂醉藝術家，或者是夢幻與狂醉組合的藝術家，其創作都是藝術家自我與作品的溶解，對於雕刻家陳金典的作品來說，從沈澱的無言中抽離，走進似夢的熱情和執著空無的境界裡，「拙樸」是他內在與石材溶解的具體表徵，是人格特質與藝術內涵交織的「唯一」。

　　1939年出生於台北縣三峽鎮的陳金典，在事業有成之時，從經營的事業中退休，專心投入藝術創作的行列。從80年代開始相繼拜師學藝，研究各種藝術，包含木雕、竹雕、雕塑和油畫。他的作品曾經參加全省美展榮獲優選、台陽美展銀牌，參與全國名家雕塑大展、飛躍九九全國雕塑大展、大墩美展、台中市當代藝術家聯展等展覽共200多次，並獲頒台中市首屆大墩工藝師徽章。

童年

　　他的作品《童年的回憶》表達溫馨、樸實、自然的童年往事，其韻味由形轉注到神，勾起人們童年的溫馨與回憶。他說：「在孩童時代，一群孩子，經常在河邊游泳、打水仗、玩泥巴、抓鯰魚與泥鰍，那個時候大家一起玩都很高興，不管在溪邊還是田裡，都是打著赤膊，穿著一件短褲，大的帶小的玩在一起，在那個時代，對我們來說，誠然是一段非常重要的人生旅程。」

左圖：童年的回憶
中圖：木雕作品
右圖：石雕作品通過「質與形」的遇合與交互內化，展現出石雕的生命力。

學習過程

　　陳金典在事業有成之時，選擇退休專心投入藝術創作，回顧過去，他長期受李梅樹美學的薰陶，1987年進入知名雕塑家王水河的工作室學習。李梅樹是三峽鎮的寶，無論是在台灣或是日本都響亮的油畫家。陳金典之父親陳赤皮，與李梅樹是同鄉的朋友，李梅樹的油畫名作大都描述三峽鎮的人文，包括當時他主持祖師公廟的重建中的石雕師傅、木雕師傅，陳金典在孩童時代常常跑去廟裡看他們工作，對於石雕、木雕手藝非常欣賞。當時李梅樹對三峽的影響力，激起了陳金典的藝術企圖心，立志成為三峽的另一個藝術家，他描述當時李梅樹對於學生教學，不僅是注重形式而已，還要抓住精神的表現，例如要蓋廟，門神不只是普通古時候的門神，還要有現代感，這些啟發影響日後的創作。

雕塑理論

　　陳金典的石雕，從素材出發，通過「質與形」的遇合與交互內化，展現出石雕的生命力。他慣於掌握時間與空間凝注的一剎那，以「質與形的互補轉換」手法，探索石材自身空間的奧祕，藉由量體虛實、幻覺浸染、色調微差的互換過程，雕琢出抽象與寫實併合的作品，遠離時下雕塑主流的具像敘事概念，另創一個雕琢手法。

將包羅萬象的形，歸結為立方體、錐體、橢圓形、圓柱形等基本元素來處理構件，最後統合成為獨立的作品。

雕塑之所以異於平面繪畫，在於雕塑具有空間虛實的交互穿梭、陰陽的纏綿契合、色澤的前進後退等等特質。陳金典將包羅萬象的形，歸結為立方體、錐體、橢圓形、圓柱形等基本元素來處理構件，最後統合成為獨立的作品。就如同塞尚的幾何觀念解開了大自然對「形」的迷惑一樣，透過兩極的對比與統一，我們更能體會到來自藝術家終極追求中的「繁與簡」之間互為表裡的深刻意涵。在陳金典的觀念裡，雕塑必須打破外在形體的束縛，重新檢視創造的原始意涵，大刀闊斧雕琢心中所想。

與石頭對話

透過與石材的長期相處與對話，在移情之中產生了直覺，並在尊重石材自然原形與紋理的原則下，開創作品的藝術生命，這種順勢而為的自然，在雕刀來回律動與變奏中，讓空間呼吸，讓質感甦醒，為作品帶來無盡的生命力。陳金典說：「獲得一塊心愛的石頭，這是一種緣分，一種福氣。我與石頭的邂逅，可遇不可求，如果說執意去尋找，可能找也找不到。對一般人來說，石頭只是一塊冰冷沒生命的東西，但對我來說，石頭是朋友，能夠相互對話，兩相對視，我們之間便有了交集。石頭也好像會催促我快一點創作，讓石頭有機會跟人作朋友，這個時候進行創作，心情可以說是非常愉快。經過我的創作之後，石頭被賦予一種能感動人的生命體，永遠流傳於人間。一顆普通的石頭的生命重新賦於，從『無』到『有』再到『無』，這就是深層的人生哲理。」

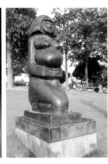

左圖：尊重石材自然原形與紋理，讓質感甦醒，為作品帶來無盡的生命力。
中圖：孕
右圖：忘了我是誰

　　從台中市政府豐樂雕塑公園典藏的《孕》看來，陳金典的作品沒有咄咄逼人的態勢，也沒有氣勢如虹的大想像：相反的，他的塑造完全出自於順勢而為的自然，屬於沒有累贅而且不造作的真與質樸，這個作品展現出深刻而純粹的自然。作者直接試探了自我能量的極限，試圖雕琢傳統與現代、具象與抽象共舞的空間張力。

藝術家的人文關懷

　　雕塑家用雕刀尋找正負空間的統合契機，去面對自身對人生的種種質問。換句話說，他竭力追求的「存在」當下，仍然不忘鋪陳可貴的人文關懷。以這件作品《忘了我是誰》來說，深度刻畫陳金典對於人文美學的深度探索，意指現代許多政客為了私欲為所欲為，幾乎忘了自己是誰，陳金典用創作嘲諷政客的冷面性格。

　　他說：「這一件作品的意旨，是自我的內心對這個世界的責任感的反省和表達，在現實社會中，有一些既得利益者，為了自己的私利，竟然忘了自己是何人，在我看來這種人非人的模樣，既不雅也很醜陋，面貌也不會完整。」

人體雕塑是一種加減的藝術。

減的藝術

　　哲學家史作檉的生命現象一書中提到：「生命的存在有著不可捉摸的本質。對生命的追求，深度之懷疑與思考是最好的方式。」心靈的質樸、生面中的單純與簡約，已經成為現代人的共同追求。石雕藝術以「減」作為藝術創造原則，排除一切所有的浮華，跨越「無明」與回歸心靈的自在。

　　陳金典表示：「人體雕塑是一種加減的藝術，不滿意的時候還是可以補上去，不要的地方可以把它去掉。但是石雕的創作，是要非常小心的。你的內心與它必須結合，同時抓住你要表達的那個意念，一刀一琢，小心翼翼，一旦失手，那件作品很容易就毀了。」

陳金典作品中的拙，來自於他率真、樸拙的特質。

拙的形式表現意涵

　　「拙」在藝術上不是指藝術技能的笨拙，而是藝術效果的生拙，指它的率真質樸，不矯揉造作。陳金典作品中的拙，來自於他率真、樸拙的特質。兩千年前的老子曾說「大巧若拙」，意即：真正優美靈巧的東西應該是毫不修飾的，真正的巧不會違背自然的規律，反而在順應自然的規律中，使自己的目標自然而然地呈現。如果要進入「拙」，必須以「巧」為基礎，方為可能。拙離開巧便失去了藝術的韻味。

　　與陳家來往多年的好友何秀玲女士說：「其實如果談起陳老師，我們在台灣，真的很少會看到像他們父子之間的互動，有如此和樂的！那種互動的感覺，真的很少見。其實像陳老師的作品裡面，我覺得很真、很純樸。就像陳老師自己說的，真的就是很拙、很自然的一種表現，他的石雕就是他個人與作品的高度融合。」

貓頭鷹系列

在日本，貓頭鷹意指幸福、招福之意。在台灣，貓頭鷹是原住民布農族的送子鳥，也是嬰兒的守護神，牠們也非常重視家庭；而在希臘神話當中，貓頭鷹象徵智慧，也是女神雅典娜的使者。陳金典對於貓頭鷹情有獨鍾，他說：「貓頭鷹的合群與我很重視家庭、關注夫妻感情的理念是相符的。貓頭鷹是吉祥的動物，牠們有一種很自然的天性，公的母的很恩愛的依偎在一起。有時小貓頭鷹也會棲息在父母親的頭頂上，有的就依偎在牠們身邊，那種溫馨、愛和親情，讓我們非常感動。」

貓頭鷹

結語

雕塑作品就是材料、意念與作者三者高度融合的有機統一體。作品寓意深遠的間接表達要勝過一覽無遺的直接表達，齊白石說過「作畫妙在似與不似之間」，黃賓虹也說「不似之似為真似」。無論從作品風格展現或是作者思想的連結上來說，雕塑家陳金典，不但是一位兼具文化修養以及專業技巧的精英藝術家，他努力表達於似與不似之間，他以「真」面對人生，用「巧」詮釋藝術，他表現的「拙」，正說明他對社群、對家庭、對人的謙讓與熱情，這種溢於言表的風範，正是人類極欲追求的終極性表達。

2011-6-15

11 超越心靈表層的
膠彩畫家廖大昇。

膠彩的風貌多變,雖然帶有裝飾風格,但
經過藝術處理之後,可以是傳統煙霧迷濛
的山水,甚至可以是抽象表現主義,其地
位已經躍升為現代藝術的重要畫種其中之
一。

◀ 廖大昇

　　「膠彩畫」是台灣現代美術用語,在中國稱為「岩彩畫」,在日本稱為「日本畫」,在韓國稱「東洋畫」。所謂膠彩畫,這是針對繪畫所使用的材料種類而區分的一個畫種。膠做為媒介,除了黏著功能外,尚具有保護、顯色的作用。在古代,膠彩就與人們的生活產生密切關係,例如:廣泛地使用在絹、紙、木、陶瓷、土牆、岩壁等的生活美學範疇。

　　台中師範畢業的清水藝術家廖大昇先生,在前輩畫家林之助老師指導下,從事膠彩畫研究與創作已經超過五十年,經常舉辦膠彩畫個展,展歷無數,現任台灣膠彩畫協會評議委員之一。其使用的膠彩技法多樣,美學理論深厚,內涵豐富多元。

異域情懷,悠遊旅情

　　膠彩畫最遠可以追溯到六千多年前彩陶文化時期,先民將大量的礦物質或土質顏料調入獸脂,畫在陶器的表面,當時彩陶在製作材料上已經具備了膠彩畫的雛形。當今我們所見的敦煌壁畫、長沙馬王堆的帛畫,經過長時間歲月的侵蝕仍能保持不會剝落,其材料之持久性可見一般。

廊下

在古書中，膠彩也被稱之為丹青。於唐宋時期，使用礦彩的繪畫技法發展至巔峰，而丹青（丹砂及空青）一詞轉變為繪畫的代名詞。自七世紀起丹青被介紹到日本並發揚光大，尤其是對色彩華麗的佛畫、美人畫、花鳥畫及金碧山水影響很大。

日據時代，膠彩從日本流傳到台灣，在日據時代之後不到二十年的時間，東洋畫從萌芽到茁壯，迅速地取代傳統水墨畫，成為台灣美術的一大特色。台灣畫壇前輩林玉山、陳進、郭雪湖和林之助等人，都是個中的佼佼者。

2004年於職場退休後，廖大昇終於能一償宿願專注於創作，並經常旅遊寫生，足跡遍及澎湖、花東、摩洛哥、印度、土耳其等地，他想用旅行增加創作靈感，體驗人文、歷史、與古蹟之美。

2008年以「悠遊旅情」為主題的創作展，主要是表達異域風情、以建築與人物影象為媒介來表達對人文的關懷。對於旅行有諸多的感悟，廖大昇說：「我自認為素描是創作的基石，也是畫面的骨架，通過素描的不斷練習，累積經驗，能使線條流暢而增加作品的生命力，我在創作上，以國內外旅遊的風景人物為題材，用素描及攝影取材，將景象重新組合進行創造。對於畫面上的色彩的應用與敷設，以創作的角度來看，每個藝術家都應該有自己的顏色脈絡，有自己的美學價值體系。有些作品中出現紋路、凸出畫面的線條，是採用『盛上胡粉』的材料與技法畫出的效果，目前台灣使用者較少，也是一種嘗試與新材料應用。」

戲影

空間交疊的幻象

　　舉《戲影》這幅作品為例，取材於印度某古廟的一個角落，將水平與垂直交錯的梁柱系統與磚雕的精緻小牆，相互契合於畫面，刻劃出空間之縱深。凸起而精緻梁柱紋理，佐以粗草紙剪貼的磚雕，在虛實變化的光影中不停的晃動。鴿群、光影、神明三者形成了空間縱深，重回當時場景情狀，這是廖大昇對生命感動的表現。

　　立體派的繪畫往往二個以上或多個幻影並置，這種「同時性」注重空間的自由「移動」與「連結」、把「視覺」與「意識」統合成一致的表現，正是立體派繪畫的特徵。立體派的「同時性」觀念，以多點透視同時表現出物象的各個面貌的表現法。廖大昇說：「在本質上，立體派將原生的三度空間，壓縮成破碎的平面形式，交疊糾結在一起的幻象，有時會應用剪貼來呈現；舉例來說，人體結構各部位的形狀，可以將背後、前方與側面都同時顯示在同一平面上，觀賞的同時，會出現重疊與複合色彩的幻影，這種韻味，它本身就是一種象徵。

金霞曲

從1992到1998之間，我從立體派的主要論述中，衍生出自己的美學法則，創作出一系列的作品。以作品《金霞曲》為例，這幅畫作中，出現許多三角形的構成，與所描寫的物件相互穿插交織，時間與空間在這裡融合，歷史與意識在形的交縫中浮現，這種幻影及色彩共同營造的韻味，既有暗示性也有象徵性。」

《雲影之歌》中傾斜的三角型，分別以不同角度穿插契合，傾斜的線條為畫面增添許多動感與張力，時間在二次元平面與三次元空間穿梭交織。

中央孤立的玉山，跨足在不同色度與時空的兩個三角形上，慈祥壯麗，也象徵台灣正處於兩個不同時代的界河上。廖大昇對抽象藝術的理解，正如康定斯基所說：「抽象藝術家接受靈感，非來自所喜歡的一切自然，而是來自大自然多樣展現的整體，在藝術家心中累積結果的藝術品。」而藝術家對客觀世界的觀察所獲得的圖像，通過內在心智活動形成的經驗，稱之為「心象」。萬物靜觀皆自得，廖大昇對於宇宙萬物的觀察，都會因外省及內觀形成自己的「心象」。

宇宙心象投射於畫面

「法法本無法，法法何曾法，今法無法時，無法法亦法」，這雖是禪學哲理，但卻引導構思與靈感，身為當今的創作者，要審視何謂藝術的本質、形式與內容的再昇華是境界。以下讓我們一起來探索作品背後意義的生成因素與過程，並探討上述意義與哲學命題之間的關連性。這樣的「心象」基本上含有主觀的意味，例如莫內的作品對光的表現方式，已經加上了自己的主觀意識，而他的作品自然是內在感受的呈現。

雲影之歌43-D2X_7349

蓮池映月44-D2X_7354

畫家將感受投射到畫布上之前，其形象是片段模糊的且難以捉摸，若欲用語言來追蹤，它可能消失於無形。而真能捕捉到的想像或幻覺，轉化成主觀的符號、筆觸、色彩、肌理、空間及形式等等，最終作品遂得以完成。這一幅描述光的作品《蓮池映月》，廖大昇在一個機緣裡參加靜坐的修持，接觸靜與禪的天道哲思，其中光與天地的關連感動，他思考將直線、圓與光結合，將內視所形成的宇宙心象，精準的投射在畫面上，構築自己心中的宇宙。

光束自天而降，是觀眾通往上方空間的道路，而下方潔淨的蓮正是整個淨土的縮影。

作品《墾丁風雲》，這幅畫作存在著絕無僅有的孤獨感，孤獨是人特有的感受，但也含有人對自身審視的意味、或者稱之為審美、生命美學。畫作之中低沈的金黃色天空，孤立的冷山及靜穆灰綠的大地，三者所建構的意象並非指墾丁的秋日風華，而是對應於無光、寧靜、具有深度的精神世界；人們觀賞的同時，也觀照客觀世界，凝視內在靈性空間的永恆。在創作道路上，廖大昇付出極大心力尋求突破，從外象轉為內在精神表達，由心象發展出形式語言，其結果無論是抽象或具象，都可說是超越了對自然的摹仿的精神性深刻表達。

墾丁風雲

結語

　　文學家余秋雨在藝術創造論一書中提及：「當藝術家對人生做了的總
體概括，並與大自然及歷史相對應的時候，人生就擺脫淺表層次而趨向哲
理化。對廖大昇來說，人生意識與哲理的追求是相依為命的，他的作品恰
如前述，擺脫淺表層次的表象描寫，而逐步走向哲理化的意境，這也意味
著一種心靈的超越。

2009-02-21

12 美學視域的冷凝之境與藝術距離
剖析倪朝龍教授的創作觀。

對這個世界肌理感覺觸摸之後，恍惚中讓我們聽見一束修長而模糊身影的深沉嘆息，看見一位綜合了務實與理想的藝術行者的容顏，那不就是不折不扣的崇高感嗎？

◀ 倪朝龍

　　藝術家總是以獨特的眼光和藝術方式對他所面臨的現代世界做出反應。通過獨特的眼光和藝術方式反應環繞自身的世界與自我體驗。在德國思想家齊美爾（Georg Simmel, 1858-1918）的眼裡，藝術不同與現實，兩者之間存在著拉近或疏遠的藝術距離（《齊美爾的現代性與距離》P135-137），齊美爾指出：「上述距離張力是一種多樣性的存在，它構成了藝術的不同型態與風格千變萬化的魅力。」我們所謂一般的距離指兩物之間在空間或時間上的差異，而布洛的「心理距離」指的是在「某事物」和「帶著實用態度對待某事物的我」之間插入一段距離。在審美觀點上（註1），形象一旦在現實中不存在，反而以罕見的形體組合或是奇異的色彩出現時，即造成心理距離（劉法民《魅惑之源：藝術吸引力分析》），心理距離的強度與藝術強度成正比，也與崇高有相當程度的關聯。

　　就倪朝龍教授的畫作觀察，其中所產生的心理距離是巨大的。以他的作品《舊園2010》、《巷》為例，簡筆的拙樸感和冷凝的色調所形成的氛圍，不得不讓我們承認，藝術特別之處不在於情緒的美學直接性表達，而

左圖：舊園 30P
右圖：巷 30F

在於當直接性退隱之後所形成的另一種面貌與意蘊的表達。拙樸、冷凝的
禪意似乎也出現在倪教授的作品裡。

　　本文試以「不似之似」、「意境」、「藝術距離與冷凝之境」等角度
窺探其中究竟與創作特質。

意蘊凝鑄的原形

　　居住在台中一處遠離喧囂的寧靜市區，倪教授作為一位熱情的藝術行
者，他風塵僕僕關注世事卻又遠離世事，數十年來，在對人生靜默的面對
裡，他選擇潛居畫室，阻絕外界窺探的眼睛，讓心靈在這裡飛昇，享受一
份珍貴的自由與靜謐。他一生熱衷教育，推展美術公益，提攜後進以及擁
有不止的藝術追求熱誠。

　　倪教授的油畫、版畫、水墨創作都極具造詣，作品曾獲國美館、台北
市立美術館、國外美術館等典藏，深受畫壇讚譽。由傳統到創新，無論是
油畫或版畫，落筆剛勁明快，畫面雄渾豐厚，其視覺張力之呈現，有如雁
門太守行李賀的「黑雲壓城城欲摧」的力度（註2）。

　　當人的純粹熱情消退之後，更能以深刻的思考與反省，面對生命之最，做出更具體結構與力量的心靈重構，這就是倪教授近年來所創作「冷凝境界」的原形。

不似之似

　　一切藝術都是抽象的，藝術作品呈現「太似」則一目了然，而顯得平庸缺乏內涵。相反地，適度的「不似」則能超越物象的限制，給觀賞者提供翱翔空間，若過度的「不似」，則因過度的抽象形式而難以讓人心領神會。倪教授曾經引述明初的王紱在《書畫傳習錄》中說：「今人或寥寥數筆，自矜高簡，或重床疊屋，一味顢頇，動曰『不求形似』，豈知古人所云『小求形似』者，不似之似也。」來說明創作以自然質樸內斂為宜，不苛求形似，應追求神似，乃至不似之似。除此之外，藝術距離與冷凝之境是他醉心以求的標的。

藝術距離與冷凝之境

　　前言述及，藝術家總是以獨特的眼光和藝術方式對他所面臨的現代世界做出反應。並以德國思想家齊美爾（Georg Simmel, 1858-1918）的藝術距離（註3）陳述倪教授的作品面相。在審美觀點上，許多形象並非現實中的存在，改以罕見的形體組合或低沉的色彩「逼現」藝術距離，高明的畫家所營造的此種距離是巨大的。觀察他的作品《夏日》、《大阪城郊新雪後》，簡筆的拙樸與強力透析冷凝的氛圍，這是倪教授對這個世界的肌理觸摸之後的深沉嘆息。

　　李澤厚先生在〈意境雜談〉一文中指出：「意境」是客觀的「境」和主觀的「意」的有機統一。意境作為作品生命的自然表徵，情景交融早在《易經》中已被提出，所謂「言不盡意」、「立象以盡意」。倪教授以王國維的「有我之境」來觀物，展現其熱情的背後，隱含著在孤絕與熱情衝突下羽化而成的冷凝氛圍。宇宙本於靜，靜即是道。畫家藉由冷凝來表現

1. 月世界 1988
2. 美濃舊厝 116x91cm 50F 1989
3. 傲雪

1	
	3
2	

他與塵世之間的距離，因為他深知以靜穆冷凝的意象能把握宇宙之妙，與現實拉大心理距離，展現生機。明沈周自題山水云：「行盡崎嶇路萬盤，滿山空翠濕衣寒。松風潤水天然調，抱得琴來不用彈。」時空環境的靜與空本是一體，靜與空相互作用，此時一切萬物自在安閒，就如「閑看浮雲自舒卷，心付孤舟隨意還」般的自在。

倪教授的作品《月世界》、《傲雪》、《美濃舊厝》的冷凝之境正是此境。這種境界背後卻潛隱著一種宇宙豪情、一種深沉靜穆與觀照的「禪」之心靈超脫狀態。禪是動中的極靜，也是靜中的極動。動靜不二，直探生命的本源。

色調氛圍的冷凝猶如老子說的「明道若昧」，意指光明之道如同晦暗一般。晦暗即是光明。若以禪理所謂「白馬入蘆花」無分別的超越人我、大小、高低、美醜等之境界看來，倪教授的冷凝境界在某個程度上就是禪境（註4），是空間的延伸、時間的超越與人性的深刻探索。

結語

尼采認為藝術是由無數形象的「夢」與無比豪情的「醉」所構成的世界。從直觀感受的描寫、傳達而進入更高靈性的建構的角度上看，作為倪教授藝術風骨特質的側寫，尼采所謂「藝術即是生命現象，是藝術家生命力之顯現，藝術家應該著力表現生命力之狂熱」，這句話恰如其分地對倪教授做出最適切的描述，也說明了他的人生中，當純粹熱情消退之後，更能以深刻的思考與反省，面對生命之重建，做出更具體的結構與力量的終極表現。對於生活在當代的藝術家而言，運用「夢與醉」方式成就象徵、隱喻、暗示意味的表達方式，不但兼具了當代藝術色彩與價值。從根本意義上來說，極具「主觀純粹創造」的藝術自由精神。

2012-4-12

註1：參閱布洛的經典例子：海霧。
註2：李賀〈雁門太守行〉：黑雲壓城城欲摧，甲光向日金鱗開。角色滿天秋色裡，塞上胭脂凝夜紫。半卷紅旗臨易水，霜重鼓寒聲不起。輒君黃金臺上意，提攜玉龍為君死。
註3：參閱p135-137齊美爾。
註4：參閱盛婷〈明道若昧：也談當代繪畫藝術中的禪境〉一文。

13 另類城鄉風貌的捕捉者
畫家廖吉雄的偶遇。

▲ 廖吉雄

一個久經歲月摧殘的小角落，這些歷經風霜的蹣跚圖像，與畫家孤寂的心靈偶然相遇，他們的「偶遇」，如此地交融與纏綿，驚醒了沉睡中的夢魂。

藝術心靈，需要物象的契合，更需要藝術家的苦心追尋。在悠悠的歲月裡，一個來自台中市舊城區的藝術家，搜尋一個被人遺忘的邊緣世界的破舊軌跡。他思量著：我是否能夠用自己的美學與藝術手法，將它放大再放大1000、10000倍，來容納千山萬河，承接萬里孤雲。

尋找自己的創作風格

廖吉雄：「天下有大美而不言，美的東西通常安靜的待在那裡，需要自己去尋找，我以前畫寫實性的東西，總喜歡去歐洲旅行取景，畫的美美的，但是總感覺它沒有什麼感情，後來我找到這條路，好像比較能夠表現自己。以前的東西像是喝咖啡，現在的東西我覺得像喝烈酒，比較濃烈，表現性比較強，比較適合我的表達。

平面繪畫這個東西，想要自己找一條路，其實滿難的，一直還跌跌撞撞地尋找。繪畫的表現方式有抽象，有寫實，那些路子人家都走過了，一般說來，剛開始會很鮮豔，像人生舞台，你上去的時候，你還滿風光的。

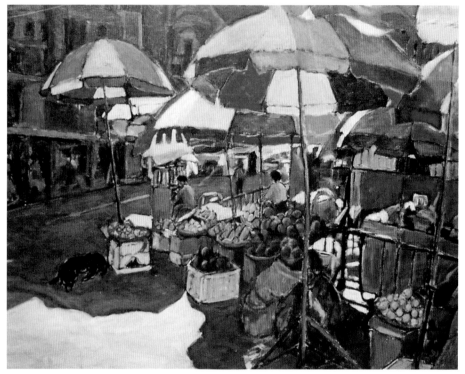

油畫作品《市場》

　　下來之後又上去，有起伏，有得意有失意。我所畫的東西並非表面上
看到的東西，是一種偶遇契合的東西。當我在創造的時候，像這種偶然性
的東西，忽然間我覺得要這樣做才是對的，並沒有完全照原來的計畫把它
轉換下來，做的中間可能是媒材的使用、或者工具的使用，可能會產生跟
你原來想要的東西截然不同。」

　　抽象繪畫是相對於具象繪畫而言，具象繪畫有時形象過於相似，過
於直接表白，想像與咀嚼的空間有限。抽象繪畫則利用單純的點線面的舖
陳，喚起人們內心的情感共鳴。廖吉雄老師以咫尺之幅，寫萬里之景，

將一種孤絕、冷豔、大器、像是千百塊移動的冰原，扶持著炙熱的藝術心靈，緩緩駛向莫名的遠方。而畫中幾道鮮明的線條，就像劃破孤寂星空的長嘯，震耳欲聾，動人心弦。這個屬於廖吉雄的孤寂波瀾，吞噬一切人的喧囂，海納一切人的世俗，緊緊握住溫馨的姿容，擁抱堅毅的懷想。他把「微觀」的細小世界，轉化成「宏觀」的巨大視野。它的勇猛與溫柔，它的直率和委婉，吸附著觀賞者的眼睛，敲響觀眾內心沉寂已久的創意幽靈。

廖吉雄：「因為我以前寫實的東西都是去歐洲、去哪裡取景。畫得美美的，少一點感情的作用。其實之前我就對這種斑駁的東西有興趣，不是只畫那牆上的圖案，那些圖案跟我偶遇。我的取材是一種偶遇、一種契合、一種感發，除了這個之外，好像都是一種『偶然』。比方說，我畫的時候，不經意的出現一種效果，我會跟著這個效果繼續發展，做出來的東西或許跟當初的想法完全不一樣也說不定。這就是美學家所說的『偶然性』。因為有這個偶然性，畫畫的世界才會多采多姿。有人說，一個作品是偶然弄出來的，好像不以為然。但是我並不這樣認為。因為，我想就是因為許多偶然的出現，讓你驚奇，幾個偶然，幾個實驗，更好的效果就出來了。偶然的累積，就變成『必然』。就變成一個獨門絕技。」

抽象的象喻性

廖吉雄，這位藝術行者，日思夜想，三四年的沉澱與創新，已然讓他的作品，遠遠的超越過去，從柔美推向強悍，當今的畫作，作品意蘊的改變，令人驚豔。而他所說的「象喻性」，實際上就是國學大師葉嘉瑩所論述的「象喻性」。

所謂「象喻性」，是指情感與形式、內在與物象的託喻關係，它基本上是有理念性的。並非西方所說的，楓葉就代表一個北美國度，這樣簡單的象徵（symbol）或喻託（allegory）。

直覺刻度——黑白紅系列-2

王夫之的《薑齋詩話》說：「情景雖有在心在物之分，而景生情，情生景。哀樂之觸，榮悴之迎，互藏其宅。」人內心情景與外在景物有在心、在物的分別。「哀樂之觸」是說你的哀傷與喜樂被觸動，外面世界的枯榮來到你的面前，那是「互藏其宅」，各自在你內心裡面因偶遇而感發。（參閱：葉嘉瑩《說詞談詞》香港城市大學出版社P99-132）這些街頭不起眼的小圖像，承載著某種時空滄桑與歷史風華，就是典型的繪畫「象喻性」。

「象喻性」所呈現的已經不是原先物象的機械式模仿，而是超越物象，呈現某種概念性的東西。

廖吉雄：「我認為當代繪畫，應該能夠表現當代人的精神，當代人的想法，如果現代人還是畫古代的東西，我覺得沒有必要。我想除了有我自己的想法之外，我還想跟我們的環境結合，跟我們的文化結合。人家說的本土性，都在畫什麼牛啊、水田啊、火雞啊，我到是反過來畫人家沒有注意的東西，經常在街上看到不起眼的東西，例如牆上的廣告牆，走廊上的斑駁牆面，我經常在中區走動，看到有跟我想要的東西，我就把它拍下來，我是這樣的取材。」

廖吉雄：「我的畫不是只畫哪個牆上的圖案，那些圖案除了跟我偶遇，是我想要的圖之外，我還表達一些意念性的東西，這個也就是『象喻性』。『象喻性』是說，我所表現的東西是我內心跟外面物象的契合，這些形象跟我的內心感情的契合，在中友百貨展出的這一系列——直覺刻度，我覺得還有『託喻』的意思，就是說，能夠表現一個意境、一個強度，一個跟我們社區關係的東西。」

對景物的認識與感發，也談偶然性

　　人對於外界景物的認識，有幾個層次。第一是感知的層次，例如在街頭看到了的小圖像，是一種感官的感受；第二是感動的層次，這個圖像觸動了你的情感，還沒勾起你的創作欲望。像是陸游的詩：「夢斷香消四十年，沈園柳老不吹綿。此身行作稽山土，獨吊一蹤一泫然。」這首詩會讓我們感動，但不會引發我們更多更遠的聯想；第三，是感發的層次。是在感知、感動之餘，還能夠激發你更多的聯想和創作欲望。（參閱：葉嘉瑩《說詞談詞》香港城市大學出版社P103），廖吉雄作為一個創作者，捨棄了即看即知的藝術形式，走向瓊樓玉宇高處不勝寒的當代，無數次的概念擺盪，他決定專注於這種從感知到感動，從感動再到感發的意志，並調動所有偶然性，行走於當代冷酷的冰原。

直覺刻度2005-3

　　廖吉雄：「從觀看到進入畫畫階段，可以分成幾個層次。比方說，我在街頭的舊舊的牆壁上看到一個東西，剛開始只是看見而已，只是一種感官的感受。也因為這個東西觸動了你的內心，跟我的感覺呼應、契合，第三個比較重要，就是人家所謂的『感發』。就是說，這個東西讓我感動，我很想把它畫出來，表現一種想法，或是什麼的。……」

有生命的造境

　　廖吉雄是一位優秀的畫家，他從寫實走入抽象，走入當代。他的畫並非憑空迸出的抽象，反而是道道地地的寫實，因為他跟所有寫生的朋友一樣，拿起相機拍下「小小的街景」來作畫，這不是寫實是什麼？

直覺刻度

他的畫取材自社區當中的元素，因為他喜歡斑駁、喜歡歲月的痕跡，喜歡這些跟自己內心契合的東西。「微塵」是素材的種子，「心靈」是感發的觸媒，「宏觀」是盛開的花朵。

觀賞廖吉雄的畫，「有得者亦有無得者」，這全在於觀賞者的是藝術修為，他的畫的生命在於兩項成就的框架下，突顯了「突破傳統語法」和「意象的超越現實」。在隱含之間述說著東方傳統的立軸圖式，採用黑、灰的色系，營造水墨山水的悠遠、層次、與空靈。

廖吉雄：「這張畫我也是在中正路的走廊上看見的一個斑駁東西，我把圖像用左右兩個色塊，壓縮中間的畫面，好像是中國的立軸式山水畫，中間又分成三個層次，最上面一層是遠山，比較斑駁不清楚，中間是一段風景，下面則是一片類似草原的東西，三個段落組織起來，我覺得很滿意。在我組織架構的時候，雖然依照那個走廊的圖像，但是我想超越我以前的方法，讓原本不經意的圖像，變成一個有情有意的東西。」

藝術深深的溝壑

長久以來，廖吉雄持續地將幾種不同的自然型態拼貼在一起，他採用二聯畫或三聯畫，組合就像一個整體的自然，完整而飽和。在氣息上，它們又是如此地隔絕，同一空間展現不同的異質性，構成強烈的對照。

直覺刻度 2011-19

　　是藝術的自然或機械的自然，是詩意的自然或計畫的自然，是揮灑的自然或精描的自然，這樣的整體，營造深深的溝壑，造就非常時空下的強悍琴弦。歷史，總是粗暴地切斷自然的心靈脈絡，讓人走入物質營求的不歸路，生活風格消失了，藝術風格也蕩然無存。廖吉雄何其榮幸，作為一個當代的創作者，能夠走進生命的原鄉，揮灑藝術彩筆，觸動感知，讓漂移的心靈停滯在家鄉溫暖的港灣。他的作品就像後現代語境中一艘傑出的孤帆，航向當代深遠的星空。

　　廖吉雄：「美學裡面有一個重要的元素，叫做「節奏」，就是說，畫面上的布局安排，需要有一種規律，這種規律，就像一個音樂一樣，要有整體的調子，音調要有高低，也要有強弱，還要有不一樣的長短，才能是個好聽的音樂。

　　我把這個概念放在我的畫面上，我用這張圖「直覺刻度」2011-19來說明，就是說，每一個色塊，像是巨大的冰山，漂浮在海上，每一個冰山有不同的大小，每一個間隔，都有不一樣的間隔距離，好像冰山在浮沉，在飄流。這些強弱、大小、高低的組合，色調的統一性，需要考慮清楚，要怎樣才能顯示出美感？我在原來的圖像上，有做一些微調，不管是色彩也好，或是排列組合也好，其實我考慮了蠻久的。這些節奏感，其實，已經在我的心中，變成一種直覺，畫的時候，很自然的就表現出來。」

空白的不可言喻性

　　廖吉雄的藝術，不只是形式與技巧的創造，他還提高了畫的境界，使觀賞者產生了深遠的寄託和聯想，這裡有三個原因，其一是：他描繪了優美的物象，從美感上讓人產生聯想；其二，所畫的內容，與孤寂的文學有暗合之處，也襯出了喻託：第三，間接的表述，不做直接的敘說，只用美麗的圖像展現在那裡，留下空白讓讀者自己來填充。

　　換句話說，廖吉雄走的抽象路子，作品不會枯燥無味，具有深層的審美意味。筆觸放縱有力，用色深沉凝重，和以前的畫作相比，有很大的提昇，技法更成熟。

　　廖吉雄：「像這張圖，是我把長崎蛋糕店旁邊的一個角落的圖像轉化出來的，看起來像是冰山的雪融一樣，它除了有結構之外，色蘊方面我控制在深褐色低調的範圍內，不會讓它出現繁華的東西，因為它本來就是代表我們城市的一種歷史，一種過去的風華，一種古樸。

　　看我的畫的人，人家說：『觀畫者，有得之者也有不得之者。』你的美學修為越深就看得越多，眼睛有到那裡，你就感受到那裡。我還注意到，像是給它一個衝擊，像是在Low key低調子當中是不是給它一個衝擊，給它一個高調子High key，所以我加了幾條紅色的細線，這些線條需要仔細想想，要多大多長？要幾條？方向位置是不是正確？又沒有特別意思，

左圖：長崎蛋糕店旁邊的角落轉化出的作品。
右圖：直覺刻度（'13-7）2013-1 100x120cm

比如說：這幾條線的方向會不會構成『指向性』，指到這張畫的『視覺核心』。我有很多張圖都有這樣的想法。」

創作的原形

　　這幅稱之為「直覺刻度」（'13-7）2013-1的作品，斑駁刻痕，空白無言，卻道盡觀者的眾多想像。其作品靈感出自於一塊腐朽的木板，隱約浮現的黃、黑、紅以及斑駁圖像，刺激了他滿目炫惑的眼睛，他成功地轉化了一個支離與破碎的遊痕。或許，「時空長河流不盡，風斜雨狂逆無擋」，此時不留待何時？保留逐漸消逝的圖像，紀錄承載的歷史風華，轉化心靈契合的脈動，就是廖吉雄創作的「原形」。

似與不似之間

　　觀賞抽象畫作，可以從結構美、色蘊美、肌理美，還有所散發的意蘊美來欣賞。廖吉雄作畫，不同於照相的描摹，反而進入再創造的階段。它的原始圖像，被依美學規律做出微調，來呼應自己的表達目的。他的表達存乎「似與不似之間」的拉鋸，「道之為物，惟恍惟惚。惚兮恍兮，其中有象。恍兮惚兮，其中有物」。觀者的反應各有所得，所接收的意境也相異其趣，這就是他的審美哲學「似與不似之間」。梵谷的一雙農民鞋，能夠吸納了世上1000位藝評家的評論，評論結果也大相逕庭，這就是作品「農民鞋」不朽的藝術生命。觀賞廖吉雄的作品，未嘗不也是一個生命力的充分展現？

結語

　　藝術如果跳脫了美學範疇，闖入功利、闖入物質，將什麼都不是，作品只不過是堆疊彩筆與顏料的廢墟而已。廖吉雄的創作，像是為自己心中自然撰寫的一張張傳記，它是藝術的、是當代的、是苦澀與甜美的。他不但梳理著灰暗與黎明的界河、也組構著崇高與務實的綜合體。這種苦澀與甜美的繪畫、這種強悍又溫柔的心靈撞擊，連結著臺灣本土的因子，承接了來自街頭巷尾的本土基因，經過巧思經營，成了一隻狂傲的巨鷹，在後現代空泛的語境中，唧著美麗的囈語，翱翔在當代藝術的廣闊星空。

2014-12-8

14 繪畫形式生命與精神視覺
紀宗仁創作評析。

▶ 紀宗仁

繪盡是視覺的藝術，是靠視覺形象之美來打動人的藝術，而畫家們的共同目的就是表達美，對紀宗仁老師來說，他對形式美的注重和探求的這條線上始終牢固、鮮明而且未曾間斷過。他的作品背後濃厚的形式主義與充滿了表現性的個人風格，展現濃厚的美學視角，或者說，在他的骨子裡有一種台灣人自我存在的堅毅和理想。

　　1992年紀宗仁接獲台中縣立文化中心的邀請，參加1993年舉辦的第五屆藝術家接力展，這是他人生的一大轉折，在工作與藝術之間的抉擇中掙扎，最後毅然決定投入藝術創作領域，並且參加畫展，當時展出以蠟染及水彩畫為主。半年之後他改畫油畫，於1994年在文化中心舉行大型的油畫個展。

　　如以生命存在的本質來說，每當人類的想像，一旦得以實現了，那麼想像已經變成事實而不再是想像時，人寧願捨棄這個事實，又向更高的理想奔去，這就是人。紀宗仁從文化中心展覽之後他沉寂六年之久，這期間潛心研究及創作，直到後來的2000年台中凡亞藝術空間的展出，啟動了他這一生中藝術創作的高峰期，他終於體驗了作為一個畫家的辛苦與喜悅。

近晚時分 8F 2000

經營　創作的自由

　　創作本身就是一種回歸，也是人文的自覺，人如果能夠與現實決裂，享受一種與背棄現實之後的寧靜與空白，真正回歸到屬人存在的當下基點上，這才是真自由，而藝術家的理想即在於自由自在的探索，希望自己的藝術能夠擁有獨創的藝術語言，能夠讓人一看就知道這是某個藝術家的作品。紀宗仁借鑒過去歷史印象派盛行時的傳統繪畫，向前推展，加入許多當代藝術因子，形塑他個人獨特風格的藝術作品，他找到了創作的基本方向與價值。

　　畫家們一生的努力都在於探索內在視象的轉化以及解決創作過程中，在畫面上所遭遇到的難題，這些難題始終都離不開黑、灰、白、濃淡粗

細、大小疏密、虛實、色彩的衝突與空間結構的問題。在畫面的處理上，紀宗仁認為：他寧可使用「經營」畫面來取代「處理」畫面，因為「處理」一詞是傳統的解決方式，而「經營」兩個字卻帶有遊戲的性質，只要以自己的想法去經營點、線、面與色彩，並抽離物象，創作即可自由而無罣礙，少了物象的束縛，在讀者浩瀚無邊的想像框架下，形

威尼斯 80F 2001

式就無需被說明而能夠獨立存在於畫面上。

　　80年代引領流行的紐約藝術家——巴斯奇亞，他那如密麻式的塗鴉詩句引起藝術界的騷動，這種風行於世界各地的塗鴉藝術的自由純真本質，深深吸引了紀宗仁的目光，從審美的立場上看，文字可以和形式、色彩一樣，無需被解讀，即可被當成獨立存在的繪畫美學元素而存在。同時，畫家高度思想自由與方向自主性，對於畫布上的經營自有決斷力，想要加什麼就加什麼，這是一種無視於觀賞者存在的高度自由。

　　自然是創作的靈感的來源，藝術家如果能不受形象的限制，讓自然成為「為畫面服務」的角色，才能擺脫各種束縛奔向真自由，造型卻因為免除了「象」的限制而更能自由揮灑，但重要的是，畫家常以另一種更自由的方式出現，鑄造「審美的純淨」與「心中的自然」。紀宗仁畫的是抽離「象」之後的意象，此處的「意」是精神性的，可以感受到的。而「象」則是具體的，可以看到的。右圖展現港灣被內化的意象，顏色使用畫家心中的色彩，結構則呈現船隻重新組構與疊加的節奏之美。

　　紀宗仁說：「藝術是意象，是可以藉由經營來呈現的東西」。人生就是藝術，藝術就是人生，藝術與人生一樣需要經營，而作品則是畫家觀念的反射，表達自我必須建立在真自由的基礎上。」

紅色霓虹 10P 2010

乘物以遊心

　　塞尚說：「不要以追隨那些前輩畫家的形式為滿足，要從大自然去探求去研究，我們不但要靠著自我的感覺，來表現自我，同時我們更要以我們的思考，去改變並呈現我們的視覺，因為只有這樣，我們的精神才能獲得真正的自由。」（摘自史作檉《極限與統合》P109）像克利的創作一樣，畫畫就是點、線、面與色彩的遊戲。乘物以遊心，紀宗仁主張用遊戲的態度去經營畫面，他反對胸有成竹的主張，也不相信靈感主導一切。在他的許多繪畫作品中，符號是及造型元素以某種線條或形體為載體，呈現出某種意韻。

　　同時他的作品在色彩的表現上極具表現張力，他往往在純色的色調中加入大塊的純黑色加強了繪畫的張力，近期作品更發展出「白中白」的單一彩度世界。而這種強力壓縮的色彩表現，說明了不僅僅是顏色的體現，同時也是和諧內斂與精神的鑄造，令觀賞者在靜觀之中洞見了這位畫家豐富的心靈世界。

　　在紀宗仁的繪畫形式語言中，是一個「無象的世界」，觀者很難從作品中具體描述某一具象的真實面貌，這種創造無關乎對事物之觀察，他的獨特觀察已經超越了一般，走向一種深沉而徹然的面對。畫家觀察需要有自己的方式，所看見的不一定是眼前所看見的東西。在實質創造方面，要談論繪畫總不外乎空間、虛實關系、體、面、明暗對比的關係，尤其是近代的繪畫，「虛」的觀念占有重要的意義。在希臘美學中，幾何圖形被看成是美的純粹典型的體現，幾何形體的運用表達了人類對於直覺的精準與敏銳。在畫面上表現出的幾何分寸和比例，使畫家豐富多樣的思想感情統一在精煉抽象的形式美當中，這些組合需要理性與感性結合。上圖所描述的是城市景觀的暮色，剛猛的線條、區塊的分割、垂直水平與斜線的適當阻合，都在紅黑的東方色域中完美的被結合。

結語

　　生活的歷練提供了精神的深度與廣度，人文的關懷加深了畫家的思想厚度。綜觀紀宗仁的藝術世界，無論是幾何或自然形式，都像呼吸一樣的自然，他對藝術創作的深耕密耘，首重個人內心的自由與熱情，從唯美的思考角度出發，充分表現非理性的浪漫純真、潛意識的自動性與不可抗拒性，而所呈現的繪畫風格，體現出他對藝術追求的豐碩成果。回首數十年的藝術旅途，在變化中一路走來，唯一不變的是他永不停止的持續創作。

2013-9-30

15 雕塑之人文思考與表現形式
陳松的石雕藝術。

「藝術是有事中的無事，也是無事中的有事」（圓暎法師語），藝術作為人類通往心靈之路的必要途徑，是生活在汲汲營營追求外在中的必須，更是怡然自得與豁達從容中的必然。

◀ 陳松

　　凡有形者皆為物，物之象若與藝術家的內在意蘊、生活感受之交疊融合所形成的「意象」，被轉化為神形兼備的藝術形式，在審美主體與審美對象之間產生感知神經的運動與變化。觀賞者體驗作品之美，是因為反應客觀形象的豐富性和意蘊的深刻性。雕塑家陳松，在靜默沉思與不斷反芻之間，正如佛家所言：「如見相非相，即見如來。」如來即智慧，忘「象」即得「意」。

農家點滴成為創作泉源

　　陳松是一位出身貧寒、世代務農，相當努力和成功的雕塑家，早年自新竹師範學校畢業後，曾任教小學三年，再考進國立藝專，以第一名從藝專雕塑科畢業，之後擔任立人高中美術教職，以純樸、敦厚、謙　與誠懇的態度讓人印象深刻。1974年在台中市美國新聞處舉辦了首次個展，從此開啟了藝術的一扇門，走進美的心靈世界。1984年陳松與同學省議員畫家

簡錦益聯展於台北、桃園、台中、台南、高雄，採用獨特水泥混合碎石翻製雕塑，在主題的表現及材料的使用上，神奇地轉化一般物象為藝術的形式。

羅丹的作品《歐米哀爾》，將作家巴爾扎克的「外貌」，逆轉呈現成為藝術苦思之美，陳松的作品，則是寓生活於哲理，表現生活中的「道」。幼年生活在農民之家，農家生活點滴就成了他創作的靈感的最直接來源，例如作品《躬耕》、《粒粒皆辛苦》等。作品取材有時來自於校園生活，例如《下課十分鐘》、《手足情深》等作品，表現意蘊深刻的人文特質，從平實淡雅到溫柔敦厚，從生活到哲思，無一不對哲理做出深度的刻劃。

採用獨特水泥混合碎石翻製雕塑，在主題的表現及材料的使用上，神奇地轉化一般物象為藝術的形式。

刀痕與石材的近距離對話

近年來台灣在經濟上的豐盈，但是仍然存在著低收入的弱勢族群，像是部分勞工、農民等。由於知識背景與社會角色的扮演問題，在權益分配下極易衍生創傷。陳松以自身的經驗與觀察，創造許多關於農民心聲的系列作品，藉以喚起社會對農民的重視。陳松有細膩的洞察能力與關懷社會的胸懷，這種超脫的性靈，驅使他創造第二波以鵝卵石為媒材的創作，《荷花》這一系列的作品，那種清簡淡遠的荷花氣質，在陳松的石刻外象中展露無遺。

荷花系列

左圖：山水系列
右圖：水蜜桃系列

　　陳松在無生命的鵝卵石的容顏中，探索「速度與造型」的生命力，他以單純的雕線，構築速度變動中的「容顏」，其所表現的線形結構與造型，不是對「速度」的刻劃，而是對「速度」在人生命中的意義的宣告；從其石材上佈滿「速度」來看，石雕軀體蘊含速度的「第四空間」不斷地催化衍生第二、三空間。它不僅取自於公路上速度之可感現象，也凸顯了人類生命時空中的不可預知性；同時陳松也以鳥瞰的角度俯視山岳陵坡的起伏，截留山棱線的曲折風貌，忘象而得意。

　　將災難性的土石流演化成創作概念，還原「速度」的本質強化毀滅性的象徵，他的山水系列作品，不只是一種抽象性的造型結構，也是陳松心靈中對社會關懷的自我獨白。透過刀痕與石材做近距離的對話，用「交織」、「錯疊」鎖住「虛無」和「實有」。陳松思考把「速度感」羽化成為虛擬情境，引導觀賞者在具有「靈」的空間中往來其間，是人道主義作品中的最佳註解，是大地的暴力所留下的深沉低吟。

　　加或減法是雕塑創作的表現方式之一，陳松以女性軀體為主體，進一步用其局部之美作為審美對象，讓人感受鬼斧神工的形體之美，究竟是情欲的浮沉？還是恍惚之間的游移？到底是偉大與包容的和諧？還是暴力跟柔情的矛盾？陳松的水蜜桃系列作品，其創作意旨，其實精彩就精彩在他內心所擁有的那份「完滿」──也就是「壯闊與細膩共存」。

執著與困頓

　　台灣319槍擊政治事件作為創作的靈感，凸顯了藝術家在柔情之外撼動人性的陽剛。二顆迂迴的子彈，恰如寧靜中的「雨橫風狂」，凝結「莫名的驟雨」覆蓋積累厚重的「農業倫理思維」，何其沉重！造就許多愁滿面鬢如霜的可愛人群。陳松用石英岩雕肚臍、刻子彈。這個名叫迴旋系列的作品，分別記錄文人的聯想，作品避開了1至5顆數字，相對呈現6到10顆子彈。陳松對此的詮釋，雖然是強調了作品與槍擊案的脫勾，但是，他也同時指明了：當代人擁有生命中的動力矛盾、對於毀滅的執著與漠視的存在性揭示，這或許就是這位奇特的藝術家──陳松──的執著與困頓所在。

　　藝術表現時代性，現實生活中的取材，可以反應真實的社會現象，而陳松以e世代為觀察對象，總結地指出：「e世代在科技的生活環境裡，每天接觸到浩瀚學海、科技新知、娛樂性的電動玩具，這是文化進展中的一種『鮮活』，如果站在文化人的角度來看，這未嘗不是另一種『莞爾』與『提醒』。」在壓抑和愁容之間，何其靜默！陳松作為一位藝術創作者，加諸自我的責任和使命，希望自己能夠敏銳地感知與勤奮地表現在創作上。

迴旋系列

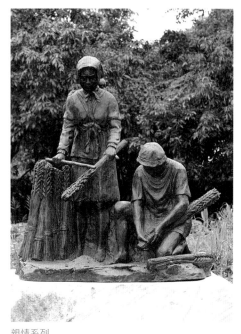

親情系列

他的創作充滿了嘲諷和自覺：「若無文化的滋潤，作品欠缺骨架；若不能在東、西方藝術的交融下尋求新視野，要建構一個充滿自覺的藝術作品，無異是緣木求魚。」

以下是以親情為主題的創作，對陳松這一代的人來說，幼年生活之苦並不覺其苦，反而因為親情的滋潤而特別感覺幸福。回顧往昔的數十年的艱辛，最感人之處便在於家族的合力工作氛圍與親情洋溢的世界。這個作品述說著陳松個人努力向外征服中的一絲絲柔情。

畫家黃元慶曾經分析陳松的創作意念和可貴之處在於「人道主義精神」。總體而言，陳松的雕塑作品陳列方式涵蓋了室外和室內，內容從鄉土柔情到社會寫實，從親情描述到愛心流露，從表現單純的外象到深層哲理的反思，這些種種，無一不是透過其豐富的感知力和靈巧的雙手，建構一個豐富內心的藝術殿堂，在許多人看來，這無疑地，都能讓人投以欽慕的眼光。

第二部

（按整體編排視覺節奏排序）

16 創意生活攝影
關於黃嘉勝教授的攝影哲思。

在超以象外，進入超脫的人生意涵之餘，攝影者藉著思考模式與創意梳理，通過美學法則，佐以文學、哲理、人文的力度，重啟創作的深度內涵，展現作品的生命力。

◀ 黃嘉勝

　　台中教育大學美術學系黃嘉勝教授的創意生活攝影教學，提供攝影愛好者，自生活中，取象盡意，誘發情境，連結無盡時空，營造與人類心靈契合的審美刻痕。

　　東方藝術的創造以「意境」為終極追求。意境或境界一詞，涉及母題的研究。母題（motif or motive外來語），其英文釋義是：藝術品中重複的基本圖形、基本色調（the Colour motif）（引自：葉名輝〈藝術母題新解〉），或稱之為：作品中重複出現的色彩、形式與符號。這些母題經過攝影家的精心安排，形成一個或多個具有指涉的「意象群」，當意象群的指向性與經驗情境、混沌狀態交鋒時，「意境」旋踵而至。

獨與天地精神往來

　　觀賞者透過視網膜，讓景生情，情生意，遷想妙得，進而忘象得意，人的意識被幻化成莊了的心齋、坐忘、虛靜、無為與自由的「形而上」，這是一種「獨與天地精神往來」的豁達，一種當今人們竭力追求的人生境

畫面模糊的女孩飄移在清晰的櫥窗面前，產生時空中的虛幻與神祕力量。

界。黃教授說：「從取象到造境，再讓境界昇華，必須藉由敏銳觀察、嫻熟的構圖手法、生活體驗思維、創新的詮釋命名才能達成。」

　　創作主體、創作客體與欣賞主體之間存在著若即若離、互為依存的微妙關係。按西方「接受美學」的觀念，此三者之間各自獨立，也相互依存，各方竭盡所表。創作主體因為接收觀眾的回饋，從而進行反思或重構。然而，創作客體自脫離創作主體之後旋即產生自我生命，擔負起自我言說的使命。欣賞主體的解讀能力則依各自文化、社會、教育、族群與意識形態的不同，而有詮釋的差異性。就因為如此，詮釋有了繽紛多彩的精彩面向。綜觀黃教授的攝影作品，夾帶著豐厚的文化信息，不但觸及深不可測的哲學領域，更可貴的是，作品沒有離開寫意性的詩性風格，可以確認的是這種創作成果是豐盈而成功的。

　　相對於西方藝術的理性與科學性追求，東方藝術是感性、隨機和自然的。意境也是東方民族的最高藝術追求。

　　作為創作者，應該如何去創造意境？要達到何種境界？這種境界屬於藝術境界、還是自然境界？是道德境界、或是倫理境界？抑或是還有宗教、政治境界？這些境界關聯著人類內在心靈的高度映射。以這張作品為例，畫面模糊的女孩飄移在清晰的櫥窗面前，產生時空中的虛幻與神祕力量。這個動人的力量不僅來自攝影家的觀察與素材的選擇，也使觀賞者在模糊與虛幻之間，產生一種時光流逝、人生如夢的疏離感。

回歸視覺意義的原鄉

　　作品中的意境，是「意象群」匯集的整體狀態、氛圍的映射，它可以是文化的、民俗的，也可以是社會的、政治的、經濟的與本土的人文屬性。創作者究竟要以何種母題符號串連布局，極費思量。創作跳脫客觀景物外象的複製，才不至於使作品流於膚淺的表達。表達的間接性、隱喻性、深度與廣度，深具價值。所有境界都是幻象，王國維謂：「境非獨謂景物也。喜怒哀樂，亦人心中之一境界。故能寫真景物、真感情者，謂之有境界，否則謂之無境界。」凡得意而能忘象，進入情境者，才能物我兩忘，乘道遊心，與天地萬物合一。

　　黃老師的圖像，在「他者的解讀」和「在地的視覺圖像表達」的意義上，擁有技術和美學層面，打造觀者寬廣的詮釋向度。他的世界性圖像語言的精湛表達，並不減損他人詮釋上的多元。觀者能擺脫「他者」的圖像霸權，做出自我的解讀，碰觸內在深層的一絲絲靈動。這就「回歸視覺意義上的原鄉」的真正意涵。他的作品《意形》，表達斑駁歲月與滄桑烙痕，形象表達的開放性與抽象性，都能夠讓影像回歸到視覺意義的原鄉，開放詮釋的多元。

　　在黃老師的視域裡，攝影藝術必有其當代性。尤其在全球經濟文化衝撞與交融之中，攝影家應該如何廣納西學，咀嚼固有文化哲思，讓作品回歸到我們自身的文化體系，形塑有別於西方的自我圖像語境，是每一個當代攝影家繞不開的嚴肅命題。

2015-08-02

意形

17 穿梭藝術叢林的寂靜
劉龍華水彩自述。

當人生風華的虛無與怪誕被擠壓成碎片之後
的孤寂，零星散落的思緒殘跡無聲，卻無法
抵抗地穿透我平靜的軀殼。記憶，無處可
躲，也無法抗拒。

◀ 劉龍華

　　在漫長歷史長河中的美學探尋，我曾經細細的閱讀歷史，探索自我經
過三十年建築師生涯過後的藝術家園的產生緣由。在這一個角度上，穿透
歷史堅厚的外殼，我讀到史上天才的深沉嘆息、藝術大師背後不少的苦難
經歷與精神煉獄，也看到在苦難背後徹然的寧靜，感受逐步昇起的崇高，
傲然地在藝術的味覺上屹立不搖。這些元素在當今文人世界裡重新被打
磨，形成一種難以用鞭子馴服的內在精神，彷彿一顆活生生的心在跳耀中
訴說永恆與超越。

　　我曾以為空無對靜心就夠了，但空無只是開端，當記憶浮現在空無
的那一刻，我仍然掉入懷疑的大海，何來談超越空無？在穿梭萬家爭鳴、
百花齊放的藝術叢林過後，我選擇了意境追求之路。黑格爾的藝術終結
論，到了二十世紀被丹托重新提出，認為藝術發展的歷史就是藝術不斷通
過自我認識，達到自我實現的歷史，也是藝術不斷認識自己本質的歷史。
當今的藝術走到了「後歷史」階段，幾百年來，由於藝術的所有可能性都
已經被實踐過了，今天的藝術實踐只是對歷史上曾經出現過的各種藝術形

雪花 36x38cm 2015 水彩

式的重複而已,它已經很難再給人們驚奇的效果,遑論進入原創的高度,
這難道是所有的藝術家們無法逃避的冷酷現實?如果說這種「難」是一種
狹義的解釋,那麼我寧願選擇獨創的廣義解釋,尋求其中一項「意境的追
求」,作為我階段性的探索標的。

　　水彩畫與其他畫種不同,它是以水為媒介,與顏料產生輕柔流動的水
色交融特性,在「水無常形」之中,「偶然性」的出現機率很高。面對這
些「偶然性」的視覺元素,我必須進行選擇和重新組構,從被動的產生到
主動的控制,或因勢利導地暢然揮灑,讓偶然衍生必然,尋求當代人的心
靈追求。

記得有一位名家說過：「畫家應該畫出心中對眼前事物的反應，如果只是看見表象，而看不見面前事物的本質，就無需去畫眼前的事物。」面對事物時我到底看透了什麼？是表象？還是表象之外的「感覺肌理」？創作精彩之處就在於穿透表象，深入觀照與觸摸肌理之後的反芻。是以，我的創作擺脫了實際形象的糾纏，走進自由自在的世界，追求抒情性作品中呈現情景交融、虛實相生、活躍著生命律動與空靈意蘊的詩意空間，但並不想與唯美決裂。美學家宗白華的「空靈」是指意境包含的那個「靈的空間」、在畫面獨特靈氣往來其間的有機審美心理場域。它們通常以空曠、荒野、孤獨、寧靜、幽暗的方式呈現，並以隱居避世的思路「疏遠物化的現實」。

藝術創作中的母題

「母題」與「主題」是藝術作品中至為關鍵的問題，任何藝術作品都涉及主題與母題的呈現與運用，用於表達藝術家自身的觀念想法，並藉此提出某一個問題，引發公眾的思考，當代藝術家中不乏其人，都是善於應用「母題」與發展「主題」的創作者。可惜當下有許多創作工作者未能了解於此，當作品展出時由於母題不清，甚至作品多樣紛陳，當然主題就呈現雜亂多樣，作品只能流於各式各樣的外象形式表達，不知所云，難以登入更高層次的藝術殿堂。

所謂「母題」（motif）者，即是作品圖像中經常出現的基本圖象，也稱為物象單元，廖本生的太湖石、傳統服飾、捲雲的組合等等，都可稱之為對「母題」思考的圖像選擇，或稱之為「符號」。而符號的群聚即可輕易地指向某種意涵，讓觀者理解。

紅幕 2015 水彩

　　然而，作者為何選擇此類母題？試圖展現何種創作意圖？其間代表何種意義？綜括「母題」對創作的意義，在於讓創作者能循一定範圍，一定思維，深入研究訂定自己所要探索的明確方向，以經驗觀之，此法將讓成果成之碩，大如鵬。

　　以左圖的「母題」為例，我尋求東方畫者的自我意識，找尋有別於西方抽象主義的當代性東方圖像，畫出世間母性與親情的關係。畫作中可見的意象群，對企圖做出表意。這些「意象群」用於連接觀眾的想像，匯集成某一種與文化層面相關意義的指涉。面對左圖作品，觀眾如稍加注意，即可從當中許多可以辨識的實質物象，我們稱之為「形而下」，而進一步要轉進的反而是一種不易言說的情境、境界或狀態，我們稱之為「形而上」，觀者再從「形而上」回到「形而下」進行分析討論，這個思維過程就是藝術賞析的具體流程。圖中的區塊之間以虛實相生、有無共生、計白當黑等手法布局，展露節奏韻律，於是各型體與空間相互追逐、漂移、推擠與碰撞，繼而氣生而蘊起，展示中華文化傳統所追求的至高境界。

　　《易經系辭》：「形而上謂之道，形而下謂之器。」

　　「道」與「器」的關係體現在：由「技」進「道」。從這個意義上看來，我們的傳統文化在藝術的表達上不糾纏外象的「相似」與否，反而追求形象之外的「道」，這是一種高度境界。有論者謂：當今藝術成熟的重要標誌在於：「放棄移植西方現代或後現代主義思潮與觀念，從本土文化思想出發，關注當代文化問題，回歸文化思想原點，思考我們自身藝術在人與人之間、人與自然之間以及人與社會之間的關係表達，這種人文的、精神性的完整表達，揭示了眾人追求的一種自然和諧的高度境界。」

　　藝術追求之路悄然已過30多年，也隱約呈現經過數十年建築師生涯過後的難以言喻的心靈追求。近期我的創作母題──親情，主要是論述在漫長的四十年美學長河探尋中，當人生風華的虛無或零星散落的孤寂，穿透平靜軀殼的時分，我的創作之源隨興而至。

母性根源-1 77x57cm 2015 水彩

　　身為當代的畫者，若沉湎或自足於既有的表達形式，而無法提出能被置入當代文化思維檢視的形式（創造適應），藝術表達也是枉然。基於這種想法，逐步發展出近年來創作的兩大方向：一為「母性根源的探索」，二是「荒寒之境」。「母性根源的探索」創作「母題」導源於對母親的感懷和對妻子的柔情相待。此等意境追求之路，呈現在畫面中的儀式、隱喻、風趣，其中表現映射著母性根源的「形而上」意義，「根源」亦即存在心底深處的一種「純真」，希望這些呈現對觀者而言不是一種「難」，反而是一種會心的莞爾。這一系列的作品，其間指涉當今社會年輕人的道德「召喚結構」與親情之間的「隱喻與象徵」。

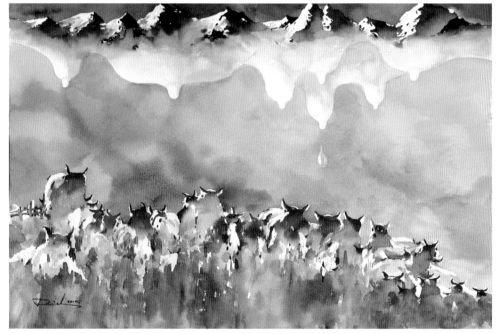

根源 77x57cm 2015 水彩

從接受美學看繪畫中的留白

　　近日研究西方的接受美學，談及「接受美學」專注於作者與讀者之間
的關係，一個作品經過藝術家的創作之後，也只是一個「文本」而已。它
還不是藝術品。作品不能跟人對話，缺乏與人的溝通力，這個作品是沒意
義的。反之，作品經過讀者的互動與回應，才能稱之為藝術品。故：如何
留住空白？畫不要畫太滿，給讀者一個想像空間，繼而產生更多的境界，
才是作品營造的基本依持。「留白」是意境的來源，留白不是虛無，反而
是意蘊豐富的一種充實。在西方美學家伊瑟爾認為，這就是引人入勝的
「召喚的結構」，召喚一群有感知的欣賞者。

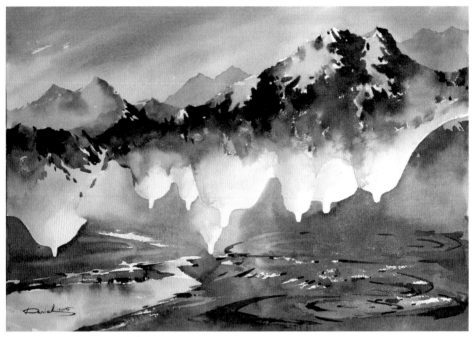

母性系列-3 61x46cm 2015 水彩

　　在繪畫空間的主賓、強弱、輕重、虛實，表現得出奇的好，甚至在主體之外的模糊空間，有的畫得根本就失去原貌形象，卻依然能扮演「說者」的身分，啟動與擴大觀者的無窮想像力，這其實就是本文中的留白。留白也應用在文學創作中，文學名著「紅樓夢」，光只是「命意」就有多種解釋，所謂多義性是也。所以，當別人看我的作品時，會被那種主題之外的空泛部分吸引，做出1000個解釋，這是我所謂的「作品強韌的生命力」，也是創造中最強調的部分。

　　我們看看餐廳牆上的牡丹花作品，看的人根本沒感覺，因為它根本沒有脫離「審美疲勞」，沒有將作品推向「陌生化」，既無意境、更無想

像，充其量只是美美的、技巧不錯而已，1000個讀者看了大概頭都不回，就走人了。下面這張作品，仔細品味，圖中許多具有傳統畫論語意的東西出現了。例如：虛實相生、超以象外、象外之意、弦外之音、大音希聲、大象無形等等。這樣擺脫對自然的生硬描摹，捨棄真實的照相式寫生，留下空白，走出自己的創作觀。

　　當代人畫畫，不能死抱西方藝術的大腿，迷戀西方作古的某某主義，而毫無自己的東西。古代的畫論應該經過當代人的思索與咀嚼，做出當下有意義的表現。古代文人畫講求「意境」，近現代繪畫講究「意味」，當代人則講求什麼樣的構思才有「意義」。由於這些元素的介入，顯示了一個東方民族的創作，與西方形式主義做出強烈的區隔，面對「意義」，逐步建立起自我民族特色的水彩風貌。

　　意境中的「空白」給讀者留下廣闊的藝術想像空間，空白召喚讀者的主體性地位，讓讀者愛怎麼解釋就怎麼解釋。這樣，作者有趣，讀者更有趣，共同繫手來進行審美創造。讀者絕對是最偉大的創造者，作者傾聽「背離作者原意的創造性解釋」。（以上參考文獻：1.楊梅英著 空白之藝術美學價值。2.李單著 現代藝術的藝術真實。3.邵莉媛著 接受美學視角中的中國藝術空白。4.李倍雷、赫雲著 藝術批評原理5.葉嘉瑩著 中國詞學的現代觀）

　　其次，「荒寒之境」則是人生風華的虛無被昇華之後的一種意境追求。筆者梳理出其藝術建構性係從色彩、光影、空間、結構、肌理的渾然水色暈染表現，展現豐厚的訊息，由形而下到形而上，再由形而上到形而下的雙向哲理意識流程，也許是一種驚異狂想、一種沉思迷惘、某種沉思和愉悅。從空間上來說，通過視覺之遠達到心靈之遠，遠處即寒處。從時間上來說，強調非復古的蒼古境界，這些氣象均承載著時間延展，非古非今、亙古如斯，永恆的荒寒境界。畫中眾多空白或留白的飛絮感，亦說明時間上的速度感在意蘊建構上的重要性。

2015-07-31

18 沉潛與挑逗
談畫家謝明錩的藝術思維。

謝明錩的水彩造型藝術，有著獨特的審美風格，作品中凝聚著社會普遍心理和日常生活觀念，也折射出我們的社會、政治情節，還蘊含著人生的理想。

◀ 謝明錩

　　從創造心理和視覺審美來看，他的藝術凸顯出人文主義的寫意性詩性風格。在當今眾多言說之際，立一家之言，在精神領域上實現靈魂和解的視域。我們可以感受到他的表現，已經超越了台灣水彩藝術各時期的表現風貌，在內容與形式上具有文化、社會價值的普遍意義。無疑地，謝明錩，這位水彩藝術家，筆下的觀念意識、心理結構、價值取向等等表現，是純然的當代性。

空山靈雨紫霧起，
輕撫綠葉吟荷意。
雲淡風輕滿園香，
相約晨舞伴清猗。

姑婆芋的飛翔 89.2×152.2cm 2013 水彩

左圖：壯闊之美（台北龍山寺舊觀）60X102cm 2015 水彩
右圖：幸福水岸 70X51cm 2015 水彩

　　歷史建築的演化隨城市化進程而改變是一個無法回避的事實，畫家雖遊盡山川大河，也不能遺漏周遭這一點一滴的景致變幻。於是，謝明錩放下雲山霧水，直觀正視「幽古情懷」而做出當代水彩風景的一種自然選擇。在對意境上，帶有紀實性的視角也曾經成為他的最愛，但歷史建築描繪的常規化表現手法，容易產生審美疲勞，因此，謝明錩更貼切地營造自我風格的另外一個支點。

重構現實，抽象與具象兼具

　　變形的不一定是藝術，藝術是絕對變形的。變形藝術自古以來都是創造的重要手法。詩人李賀的「江中綠霧起涼波，天上疊巘紅嵯峨」。杜甫的「寒輕上市山煙碧，日滿樓前江霧黃」。印象派畫家莫內創造的倫敦大橋紫霧，令人驚豔，因為這都是藝術變形手法的高度表現。若說灰濛濛、銀霧是霧的「常格」，那麼綠霧、黃霧、紫霧顯然就是藝術家創造手法中的變形。謝明錩以其豐厚的文學根底，對客觀外象作出許多遐想，重構現實中的境界，並結合抽象與具象，營造作品濃郁的人文風格。

白鴿 60x102cm 2015 水彩

　　謝明錩的藝術創作中的「變形」是根據描寫物象的特徵、創作主體的內在情感與藝術表現的需要，對客觀事物、古老歷史、或社會現象的既存外象作出變化，它強調了創作主體的主觀意念。下面這張作品，無論是外象的變形、意境的延伸變形、色彩的變形，都是這位勇者的藝術手法。而這些導源於民族文化的因子：虛實相生、情景交融。說明了：象是境象，罔是虛幻。正如《莊子》意象創建的兩個向度：道寓於象，以象罔得道。象與象罔，虛實莫辨，相互生成，展開恢宏詭怪的意象世界。

詩性的自由展開

　　人生境界、審美境界、藝術境界息息相關，審美境界的生成，繞不開「意」、「象」、「象外」等要素。「象」生「意」，「忘象」而得「意」，而「境」卻「超以象外」。「天地與我並生，萬物與我合一」，此等境界，何等恢宏，何等自在。主客不分的莊周夢蝶、混沌朦朧，浩瀚整體，詩意無盡。

飄逸與穿透 51x76cm 2015 水彩

　　古人作畫蒐盡奇峰打草稿，在「心遊與身遊」上，前輩畫家作了許多典範。畫家除了對景的選擇有一個較為固定的規律之外，在形式與內容的雕琢上，也能夠對廣闊的宇宙時空做出深入的關照與延伸。這種努力也恰恰證明了：審美境界從順應自然的人生感悟、詩性的自由開展、物我兩忘的混沌氛圍中生成，此時「意象」已經遺貌取神，獨具恢宏，進入飄逸、自由的精神世界。

　　就在明與晦之間，他的水彩畫呈現出一種獨特的語言美感。不同於傳統畫法，他的繪畫語言模式，把當代意識、文學意蘊結合畫家的內心感觸與狂想，把水彩從一種形而下的景觀轉向一個形而上的意境氛圍，這是心靈的高度昇華境界。

　　臺灣水彩藝術擁有數十年的藝術沉澱，經幾代人傳承逐漸發展到現在。在謝明錩的意識裡，如何解決創作的精神性、提升創作的當代性，是擺在面前急需解決的問題。

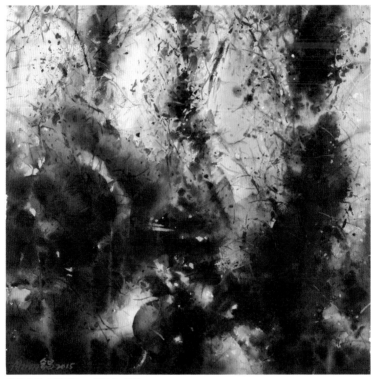

自然心象 51×51cm 2015 水彩

　　只有尋求自我的文化性、社會性、凸顯文化形象等問題，並與其他畫種截長補短，以變形藝術的詩性語言大膽嘗試，才是促進台灣水彩藝術的正規途徑，使水彩藝術在世界畫壇立於不敗之地。

　　謝明錩是一位當代最著名的水彩畫家之一，也是一位懂得利用現代科技進行意念性實驗與創造並獲得成功的畫家之一。他的作品不隨波逐流，獨具靈性和品味。他將藝術的主動性交由技術性、偶然性與隨機性的熔爐中提煉，於是「道法自然」的哲學身影投射出東方寫意的珍貴性，在人與社會的二重性衝突中，創造了許多當代性的藝術語言。在當今西方近現代藝術轉向研究中國寫意性審美向度之際，他在藝術語言上的突破，頗具深層內涵與文化意義。

2013-04-10

19 禪境與意境
何志隆翡翠青瓷深度解讀。

陶藝家何志隆，這位翡翠青瓷的創作者，擁有不同於常人的思維，從陶瓷創作的追夢中，讓作品展現意境美的同時，也揭示了個人對宇宙、對這個世界的洞察、感悟與觀照，持續追索深刻的曠世永恆。

◀ 何志隆

　　他創人之所未創，迴出流俗，精湛的作品「至險而不僻，至奇而不差，至麗而自然，至苦而無跡，至近而意遠，至放而不迂」。這種境界，正是人與自然、心與物和諧相融的藝術境界。（摘自：《禪境與詩境》中華書局 P156）

　　回首數十年開創之艱辛，實不下於「篳路藍縷，以啟山林」。他的作品翡翠青瓷系列中，空寂的美感主調，繽紛萬有，幾近釋家「色空不二」的美學極致，不但是作品高度意境的呈現，也蘊含他生命中心路思索的深度刻痕。

　　王維〈鹿柴〉：「空山不見人，但聞人語響，反景入深林，復照青苔上。」、〈竹里館〉：「獨坐幽篁裡，彈琴復長嘯，深林人不知，明月來相照。」

　　空山因人語而愈顯其空，深林因有返影更顯其深。幽篁因長嘯復見其幽。這種境界不僅是有無之圓融，更是取境自然，物我兩諧的表現。

「薪盡火傳」的新生命視域

本文闡述其作品與思想、藝術與人生的即離關係。禪，法性無常，有無之間，動靜之際，因緣假合，剎那永恆，尤以空觀無我的觀念，助人進出真俗兩締的世界。並專案觀測灰釉釉層的細緻表現，透析現象的表裡內外，找出「薪盡火傳」的新生命視域。

前福建博物院院長楊琮教授接受專訪時表示：「翡翠青瓷與遠古青瓷，我覺得有很密切的關係，首先它是對我們遠古的傳統的再現。

前福建博物院院長楊琮教授

在這個基礎上提高和發展，又向前推進，因為歷史的發展就是從一般的實用器轉變成藝術品。它的絕妙之處，他首先找到了我們遠古的製作方法因為實際上我們失傳了很久，大家沒有人找到，包括現在的研究者也沒有發現。古代它是一層釉，最多兩層，也是玻璃質釉。何先生在古人的基礎上，加進了很多新的思想內容和藝術情景，做成層層疊疊的、透明的，超過了古人。他師法於古人，但是又遠超過古人。就像冰，一層冰潑了水又加一層冰，層層疊疊。非常透明，達到翡翠的、青翠欲滴。這點是古人沒有達到的。他的燒製、對傳統工藝的恢復、創新，其實對我們學術界影響非常大，因為中國傳統的青瓷器，兩岸都有研究，但是大陸相對來說，因為資料比較豐富，比台灣走得更深入，但是不知道早期的釉是怎麼來的，也看到許多現象沒辦法解釋，何老師燒的翡翠青瓷創作，對傳統的追求，使我們的研究打開了一片窗口。何先生能夠再繼續去探求更高的境界，我覺得後面還會做出登峰造極的作品。所以我也很希望翡翠青瓷能夠在世界上開出最絢爛的花朵。」

遠古青瓷夾帶著豐富的文化含量，續接漢唐技藝，融合古今巧思，形塑當今曠世傑作的唯一。這個悠揚沉穩的綠色精靈，挺拔屹立，飄逸超

群，與它偶遇，深邃浩瀚，奇如幻
象。隨著禪境與詩境縱深的鋪陳，同
步展現出豁達、睿智與神采，更為世
人空泛的心靈開啟一扇明淨的窗櫺。

　　隨著這位東土第一代祖師達摩
法相的迴旋，但見其身影壯碩，肅穆
寂靜，其孤絕斗篷之下，目光深邃、
濃眉絡腮，晦而彌明，隱而愈顯。隱
顯之間，緊緊鎖住綠色精靈，攀升禪
意形象的總體概括。隨著鏡頭視域的
遠離，轉動的佛珠，引領層層流釉飛
昇。當靈光乍現，仰首凝望，靜聽那
古老梵音的悠揚，坐擁般若智慧，邁
向孤絕的永恆。

達摩細部

化器形在天人合一

　　禪並不是一般宗教，其純粹追求智慧和實際的方法，超越了一切，把
知識、哲學與科學以外的智慧開發出來。在歷史上，禪不但美化了無數士
大夫的精神生活、豐盈了中華文學藝術，使心靈獲得更多的自由與解放，
成為當今人類精神生活的審美方式之一。禪境是禪和禪悟的境界，是人的
心境，是人生的審美境界，人通過靜慮得到頓悟，體悟到宇宙和人生的真
諦，得到一種精神昇華，進入到光明潤徹、無所滯礙、輕鬆寂靜、閑淡自
然的境界。禪以直觀的方式深入透析人生，並將相互衝突的理性與感性、
知識與感官、道德與自然統合為一體，為美化人生提供了一條有益的途
徑，達到一種物我兩忘的境界。（以上參閱：馬奔騰《禪境與詩境》中華書局P238-
239）

左圖：達摩壺
右圖：樣品相片

　　在佛禪的世界裡，繽紛萬有、素彩合一，空觀無我、色空不二，這個視覺的原鄉，助人進出真俗兩締的世界。隨著鏡頭的推進，眼前層層綠意、積釉堆疊、冰裂縱橫、晶光閃爍、驚異奇幻。又像冷酷的冰原，召喚動人的春天。敢問：這般神奇景象可有前世今生？試想：山林既空，幽谷也深，但繁花碩果不也燦爛輝煌？奇禽異獸一樣悠遊翱翔？

　　何志隆帶有寫意性的簡約青瓷造型，是人類崇拜自然、學習自然與抽象自然的一種高度凝聚。是中華文化傳統精神「天人合一」的具體呈現，器形的優美線條，當代的潤澤流暢，色澤的高雅閒淡，給人空、寂、靜、淡的佛禪境界。再從細部微觀的世界觀察，更道盡浩瀚虛空的無邊與無際。可謂「虛空境界豈思量，大道清幽理更長，但得五湖風月在，春來依舊百花香。」（川禪師云）

　　這些顯微鏡下喚起觀賞者心靈共鳴的絢麗世界，究竟由何物生成？何志隆的自然落灰上釉法，又稱熱上釉，薪盡火傳，當薪柴化成灰燼，隨著氣流迴旋，逐層黏附在液化的胚體上，經過溫降的過程，冰裂開始由內向外逐層開裂，但是裂紋卻不及於表層。觀者透過通透亮麗的完好表層，窺見陶瓷史上未曾出現過的奇妙見象。

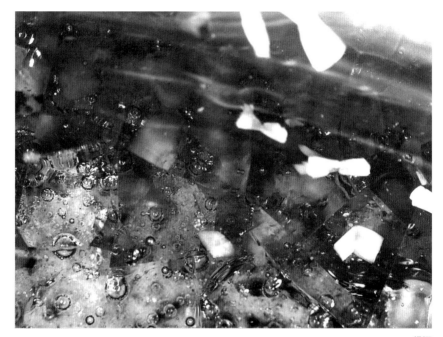

銀河

　　就以這個樣品放在顯微鏡下攝影，可以看見繽紛多樣的複層冰裂，各類謎樣的奇花異草、冰花、晶光、螢光、疊光，猶如銀河星系、宇宙穹蒼、山川大河，時而朦朧含蓄、寂靜空靈，時而簡淡荒寒、感性悠遠。所謂靈然獨照，照中還妙，一沙一世界，一華一如來，其中奧妙，都在無言覺照中。

一沙一世界

　　流釉之所以多層，蓋因長時間窯燒，不同濃度的灰釉在不同時間沈積，隨重力自然流淌。那平順寂靜的流動線條，以及質樸優雅的閒淡絕妙，直指萬物交融的和諧之境。

左圖：銀河星系
右圖：瓢蟲

　　猶如王維的詩〈鳥鳴澗〉：「人閑桂花落，夜靜春山空。月出驚山鳥，時鳴春澗中。」詩人面對桂花、靜夜、春山、明月、山鳥這樣的物我交融情景，一切都是那麼的自然，彷彿置身空、淡、閑、靜的禪境中。

　　銀河星系是太陽系所處的星系，與我們居住的地球同屬於一個星系。它包含1,000至4,000億顆恆星、數千個星團和星雲。其直徑約為100,000光年，中心厚度約為12,000光年。

　　在顯微鏡下觀測，那是個變幻莫測的迷幻世界。圖中那寂靜浩瀚的銀河星系裡，藍色星雲的漂浮、暗夜飛翔的群雁、星河中飄動的物體，就如唐代詩人王昌齡的三境：物境、情境、意境。也像唐代文學家司空圖提出的「象外之象」、「景外之景」。頗具空靈之姿、浩瀚之勢。

　　瓢蟲的有趣模樣也出現在顯微鏡下的世界。瓢蟲為甲蟲的通稱，是一種體色鮮豔可愛的小型昆蟲，殼上常有紅、黑或黃色斑點。又稱為胖小、紅娘、花大姐、金龜、金龜子。影像中的瓢蟲排列錯落有致，在綠色冰原上鳴唱輕歌、緩緩而行。此情此景，恰似以有限形象去包融無限宇宙，思之無盡，浮想聯翩，這種意境之美，耐人尋味。這些耐人尋味的驚異圖像，導因於翡翠青瓷表層的灰釉，在溫降時溶液慢慢被析出，逐漸形成各

左圖：竹子
右圖：竹葉

式各樣的結晶體，形成精彩絕倫的圖像。

　　竹因空受益，松以靜延年。關於竹子的描寫，蘇東坡稱：「可使食無肉，不可居無竹。無肉令人瘦，無竹令人俗。」竹也指高風亮節。以下這些圖像，翠綠輕竹，節節高升，純淨空靈。空是指一種純淨到可以進行審美靜觀的形象氛圍。靈是指靈氣、生氣的自由往來。而空與靈的結合，便是指在純淨、虛靜、空蕩而具有生命靈氣中的藝術境界，展現空寂與自在。有如王維的詩〈辛夷塢〉：「木末芙蓉花，山中發紅萼。澗戶寂無人，紛紛開且落。」在人煙絕跡的山澗裡，芙蓉花自開自落，詩人描述的是一個何等寂照清淨的世界。

釉層的多樣和精彩

　　「荒寒」是指山河大地大量積雪，受重力的壓縮、結冰，最終形成了荒涼冰寒的冰川、冰原。這些取自翡翠青瓷釉層的冰裂，形式多樣，有時像是霜雪冰潭，有時像是幽深縱谷，或黝黑山林、或蕭瑟曠野、或空茫天際。夜月低沉，皚皚白雪，輝映著古剎枯木，展現大自然荒寒意境。

左圖：冰川
右圖：大象

　　鳥是古人心中的靈物，也是吳越先民的圖騰。人們對鳥傾注了深沉的真情和寄託，牠象徵著喜悅和幸福。人們總希望也有一對翅膀，能達達天際，與日神左右，靜聽福音，感受佑澤。因此，鳥就成為往返人與神之間的信使。作品孔雀造型簡潔流暢，除了象形之外，添加了許多古代與現代的造型，渾然天成，色澤從淺綠、深綠到青綠，外表晶瑩剔透，顯露晶光。

　　大象善解人意，勤勞能幹，聰明而有靈性，在中國傳統文化裡與吉祥的「祥」字諧音，因而大象被賦予吉祥的寓意，在少數民族傣族人民的心目中是一種吉祥與力量的象徵。翡翠青瓷的動物造型中出現了多種形式的象。

　　菊花是翡翠青瓷灰釉釉層常見的冰花，有大黎花、菊花等不同形式之花朵，花團錦簇，頗為壯觀。如果將釉層冰裂四周，改變不同光的方向，改變不同光度，則會出現不同的效果，在這裡，可以更清楚看見冰裂的多層次、疊光、晶光、螢光，展現翡翠青瓷釉層的多樣性和精彩度。

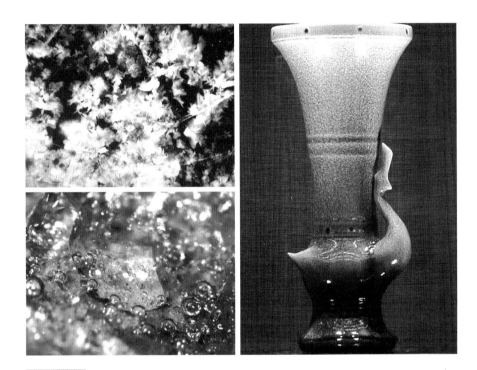

——————
1. 菊花叢盛開
2. 燈光變化
3. 孔雀

1	3
2	

　　一切現象的展現都是自性的內容與風光，燒窯的「有無本一」、「空色不二」、「生死雙美」、「眾生一體」、「好壞俱全」、「本來如是」。任何作品好壞的判斷，都是自我意識的展現；對冰種極品、次品佳作，甚至於瑕疵毀損者也不執著，人自能將心與宇宙同步，與全體眾生串聯，當時間與空間瓦解，自我和宇宙融成一體，才能發現自我生命的本來價值。何志隆經過多年的反固定、破執著，藉有限的生命追求無限的圓滿，實可謂利己利他的禪意識人生。（參閱：溫曼英《宇宙覺士：顧老師的禪教室》p302）

20 情境意蘊的鑄造
談孫澤清的水彩畫創作。

西方的情感表現學者蘇珊·朗格認為:「藝術是情感的符號形式。」藝術創作是一種特殊的審美創造,藝術家做為藝術創作的主體,以社會生活為背景,透過其生活經驗的積累,培養豐富的感情與思想,藉由感動和激情,創造各式各樣具有情感的藝術品。

◀ 孫澤清

　　孫澤清借助水彩媒介,運用繪畫語言與熟練的技巧,找到表達思想和內心情感的方法,當我們注目他的水彩作品時,也許找不到大量渲染潑灑的影子,但無可否認的,他的作品風格顯露動人的魅力。描繪水色及溪流風光,在他的精湛手法之下,一幅幅賞心悅目的作品逐一呈現。

濃不滯凝,淡不輕浮

　　自小喜歡大自然的他與熟練的技巧使他不斷的在藝術領域裡築夢。繪畫寫生或創作面對著實景中無界定、深遠的自然景象,通常面臨著審慎篩選素材與重組布局的課題,畫作才得以完成,除了不斷的實踐與揣摩,還需要一份才情和熱誠。孫澤清對水彩畫語言的掌握是過人的,多年的努力和淬鍊使他的創作隨著經驗的累積而漸入佳境。他喜愛與一起生長的可愛鄉土,遍及台灣各地的山川河海、小溪縱谷、曠野綠地都是獵取素材的好地方,其中《瓜棚春曉》、《公園的池塘》即是一例。

左圖：公園的池塘 110x79cm 2010（北縣美展全國組第二名）
右圖：瓜棚春曉 110x79cm 2005 （玉山美展佳作）

　　水彩藝術在美學思想的支配下，保留水彩自身材料的特色的同時，結合水墨的寫意性韻味，通過潑、灑、沖、洗、積、染形成清麗幽雅、水色淋漓、深邃空靈的畫面意境。提到他的畫作「君子之姿」，孫澤清說：「水彩利用水這一個特殊媒介，如能掌控濃不滯凝，淡不輕浮的美學方法去經營畫面，即能形成虛實空間，產生透明流暢、簡約概括、層次豐富的畫面效果，所謂水能生韻就是這個道理。」

　　孫澤清鍾情於描述大自然靜謐荒寂、「擬人化」的容顏，作品《大地之語》展現藍天下的礫石暗湧，陽光穿透雲層灑落在河岸上。殘破的石板橫陳於溪流中。中間相互呼應的兩塊箱體，象徵生命已歸為永恆的沉寂對話，暗示著礫石坎坷勤勞與剛毅堅強的一生，這是擬人化的移情。孫澤清說：「移情就是人把感情轉移或投射到物體或自然之上，主體、客體的融合，使原來無生命的東西，有了生命，有了感情。」

君子之姿 110x79cm 2006（南瀛獎、台南縣文化中心收藏）

　　對於繪畫上的心得，孫澤清表示：「繪畫作品中，火產生的原因主要是用色純度過高，給人以火、生、楞的感覺。『灰』是指在整幅畫面中缺乏物體的暗部與亮部的色彩對比和冷暖對比。『髒』的原因主要有兩方面：第一，在表現某種色彩時，調配的色彩種類過多，導致色彩傾向不明確。而『花』產生的原因，是缺乏物體大的色彩冷暖關係及色調傾向，特別是大的明暗層次關係。」

繪畫的表情

　　寫實主義從文藝復興時期發展至今，一直占有不可替代的地位。它包含了兩層含義：表現上的技術要求與人文精神的寫實把握。孫澤清說：「現代的藝術的發展，寫實繪畫逐漸被重視，文藝復興時期寫實經典作品的藝術魅力之所以歷久而不衰，精湛的寫實技術為歷史留下全然的見

夏日情歌 110x79cm 2006（南瀛美展參考作品、私人收藏）

證是個重要原因。從審美的需求及人文紀實上來說，它無法被照相技術取
代。」若依據尼采所言，這就是最高貴的美。

　　當朋友們問及繪畫的主要訴求時，他認為繪畫既然是一種表達，就必
須要有表情，這種表情並非照搬不誤的移植自然外象，而是運用自己的藝
術處理手法，加入自己的情感才能省作品感動別人。咫尺之圖，能寫千里
之景，能微觀細小世界。畫家遵守自然規律及藝術規律，對景物進行藝術
處理，例如採用明暗、冷暖、鮮灰、粗密、虛實等對比手法，突出主景展
現視覺空間。水彩畫具有濕潤、流暢、透明等藝術特性，是表現變幻莫測
的水影的最佳媒介。觀看他的作品《夏日情歌》、《山色湖光》，可謂之
上上之選，水受環境的影響，可呈現平靜漣漪、狂濤巨浪，海水深呈現為
藍色，溪水淺則清澈見底，有時可見水天一色。

山色湖光 75x55cm 2007

　　孫澤清是一個關注現實、關注人性、表現人內心的水彩畫家。他以自己獨特的視角，冷靜地觀察與思索，突破了抒情式的格調，用非常寫實的手法揭示藝術深刻的內涵，拓展了水彩語言表現的寬度和深度。德國著名畫家弗列德利希（Caspar David Friedrich, 1774-1840）談論畫家創作時曾說：「一個畫家不應只畫眼前所看到的事物，而應畫下自己內心所看到的東西。如果內心看不到任何東西，他就不必去畫眼前看到的事物。」當代畫家重視畫面可見之形式之外，人文關懷也是一項重要的命題。就如美國鄉土懷舊大師安德魯‧魏斯說：「即使是單純的事物，當你認真凝視時，也能感受到那種事物的深奧意義，從而激起無限的情感。」

　　換句話說，作品是藝術家的思想、精神、情感的反映，是藝術家生命力的載體。孫澤清在水彩創作的道路上，堅持自己的創作思想，進行「美」的探索。他的作品將我們帶入了感性的思考世界，這就是他的水彩作品除了美之外的真正核心價值。

2011-10-08

21 東意西形　廖本生藝術的
文化底蘊與審美向度。

作品揭示畫家內在的幽微深處，一種屬於東方的深度空間意涵；而在這個空間本身的背後，我們深深感覺到了人類心靈對根源探索的輕盈步履，觸摸到了當代繪畫語境中極為珍貴的自我根源探索以及自然力量的流動。

◀ 廖本生

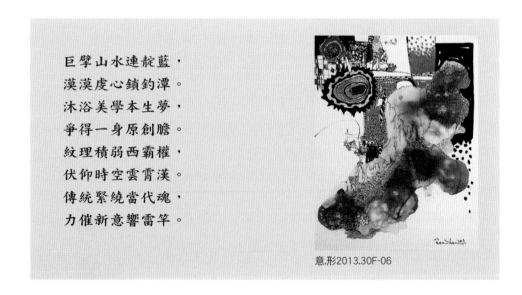

巨擘山水連靛藍，
漠漠虔心鎖釣潭。
沐浴美學本生夢，
爭得一身原創膽。
紋理積弱西霸權，
伏仰時空雲霄漢。
傳統縈繞當代魂，
力催新意響雷竿。

意.形2013.30F-06

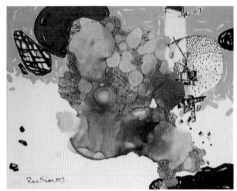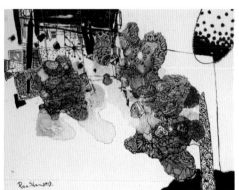

左圖：意.形2013.30F-07
右圖：意.形2013.30F-04

　　上面這首詩，說明了廖本生的「東意西形」系列作品中表現的趣旨，其真義在於跨越西方宰制的文明，進入自我心靈根源的藝術深度探索。其表現結合了西方的形式、東方的圖騰、山水、空間形式。

　　畫家廖本生，近年來把精神力量的充溢飽滿都專注在文化精神的東方美學建構。從意象表現的角度來看，滿幅奇與異，體現在情感的放縱與揮寫，形色狂放，但不失中道，它具有古代意象表現的大寫意特徵。令人好奇的是，在全球文明交融的今天，作為一個藝術創作者，正要追求的或是將要追求的，究竟是那一種文化精神與審美向度？他的精神理想、文化叩問，以及所達到的超以象外的境界究竟指向何種意涵？本文試圖從文化審美價值取向做出評析。

　　「我們展望東方美學的未來和反思東方美學研究的歷史經驗，有必要將其邏輯演化放到當代世界文化的總體語境中加以審視，並在全球化、共時性的文化格局中確定其學術地位的思想價值，以及它在建構未來世界文化中的獨特意義。」（引自：彭修銀《東方美學》人民出版社p25）

　　廖本生身為東方的畫者，經歷了長期的西方形式與內容的探索，在當今「感覺的背叛」之下，堅毅地自歐洲中心主義的藝術文化霸權洪流中脫困。挖掘東方美學的真正意涵，而本質上則在於提倡文化的多元或多邊主義，去除文化霸權和單邊主義，打破歐洲中心主義的思維，根植文化基因，尋找屬於自我的根源。（參閱：陳池瑜〈發現東方：吳冠中繪畫藝術的當代文化意義〉）

　　廖本生的藝術追尋，從立體主義的鑽研到印象主義的研究，然後從印象主義走進抽象形式的唯美追求，進而進入文化精神為主要訴求的創作，形式風格不斷地演變，外界因而給了這位思維常新的資深畫家一個封號：「變色龍」。他說：「最近兩年，大概從2012年起，我慢慢走有別於西方傳統與寫實的油畫，又不同於當今流行的東方油畫。」他的油畫富有東方意味的形式，我們可以感受到作品中強烈的東方傳統文化以及藝術觀。他的作品取材於民間傳統服飾、工藝編織圖騰、庭園奇石、舒捲雲朵，讓人感受到一種鍥而不捨的藝術生命追求。

超以象外與比興的審美生成

　　關於「意象」一詞，淵源於老子的：「頻然吳名，充遍萬物」，「無狀之狀，無物之象」，夷（無色），希（無聲），微（無形）三者不可致詰，實又存在」。在中國先哲的思想中，道家思想對繪畫影響甚鉅。其實「意象」即是對客觀物象的主觀意念和想像。

　　在觀察廖本生體現的藝術境界之前，我們先審視境界究竟如何生成。境界的生成，離不開「意」、「象」、「象外」這三個要素。「意」具有無窮性、精神性。當「意」與「象」相互結合，所產生的「意象」與心靈的體驗，就具備了廣度、深度與高度。一切的境界，在順應自然的高度和諧的變化中自然開展。（參閱：鄭笠《莊子美學與中國古代畫論》商務印書館P67-73）進而能超以象外，逸趣橫生。

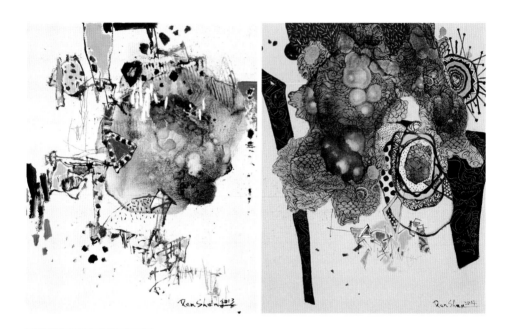

左圖：意.形2013.12F-01
右圖：東意西形 2013.11 30F

　　2009年以前，廖本生的創作風格停格於色塊與線條的抽象語言，穿插在虛無的時空之中，變幻的色彩顯露東方空靈的神韻，創作表現手法也突顯了心靈的自由與解放。經過多年的自省與反思，他極力克服了思想的困頓，始終以「依循前面的步伐就不是創作」的信念，逐步提出一種更強的東方意蘊、並能超以象外的獨特圖像，類似一個充滿東方節奏的小宇宙。由此，他進一步探入東方傳統文化精神的內脈，開始堆疊內在語言與文化精神相互和諧的節奏。觀者觀其畫，探究其靈感的來源，若以「比」「興」兩字來說，就是指心與物的相互結合。「興」是說見到物而起興，由物及心，你看到物象，引起你內心的感發。而「比」是說你心中有一種情意，要藉由物象來傳達。

　　我們從創造的全部演化過程觀看，圖中的客觀物象，轉化成心中的意象、最後在畫布上表達形象的創造的境界。像是李商隱的《錦瑟》詩：「莊生曉夢迷蝴蝶，望帝春心託杜鵑。滄海月明珠有淚，藍田日暖玉生煙。」每個句子都有一個感性的直覺形象。

　　廖本生用了許多直覺形象完成了傳達作用，使意境與文化傳統契合，提供給觀者豐富的喻託聯想。畫者用自己的方式，在既有的形式風格中，巧妙地置入東方的元素，或交集另一個傳統因子，總體意象的組合產生的節奏性，強烈指向「文化的尋根」。作為一個東方的畫者，廖本生的創作是成功的。所表現的，並非僅僅是圖騰的總集而已，而是自己的文化所孕育的內涵，一種屬於傳統自我精神性的象徵，不但是文化界的希冀和自我心靈的飽滿，這恐怕就是作品本身真正要揭示的主要標的。

　　這一批作品當中，我們發現，作為主體架構的形體，內容包含了竹藝編織、草蓆編織、日本刺青圖騰、來自我們的文字書法、水墨的渲染技法等等，這些帶東方色彩的文化圖騰都被融入在藝術形象當中。然而其自我回歸和文化尋根的主題卻被明確地被突顯出來。

創作的轉化過程

　　當今中國國力的崛起，順勢地將東方當代藝術推向一種新的高峰，吸引了無數世人的關注。約在1950年代的趙無極、朱德群、吳冠中、趙春翔等人披星載月，劈荊斬棘，在世界藝壇展露頭角，其重要原因之一，就是因為他們創造了西方人不能達到的、具有當代繪畫特質又兼具自我文化特徵的新藝術形式。

意.形2013.正方F-01

　　廖本生面對周遭的豐富形象，開始以「究天人之際，成一家之言」的美學專注，超越肉眼之所見，力圖心靈與這個世界的精神融合，走向道家的心靈與萬物融合的美學追求。這種追求，根源於思想深處對西方繪畫科學與理性思維的反叛與超越，把藝術推向自由、遊戲領域，超越世俗、體驗存在與澄明之精神境界。那麼，什麼樣的原因造成廖本生的作品有寄託喻意的聯想？其一，是文化圖騰的物象，從美感上讓人產生聯想。其二是，所應用的圖像與藝術手法連結了文化傳統的暗合。第三則是：不用明白的敘述，而用間接表達為觀者留下空白，讓觀者用聯想來補充詮釋，延展了作品的生命力。

　　廖本生說：「意象，是客觀形象與主觀心靈的融合，而帶有某種意蘊與情調的東西，意象不但是客觀事物在畫家意識裡面的反映，也是畫家主觀的意念、情感、創作手法和客觀的事物的統一體。觀者都有獨立的審美能力，包括一切人、景物等形象的聯想，這個聯想也就被觀者的主觀屬性，推向不同程度的「象」和「意」融合的境界。

東意西形與符號象徵

　　「東意西形」基本上是一種藝術實踐中追求的崇高標的。他的作品以無數的文化符號作為創作意圖的抽象價值與意義。象徵不只是技巧呈現而已，而是人類情感表現的符號傳達，是人類知識結構的展現。在廖本生的創作裡，文化的價值或意義無法以直觀的形式呈現出來，只有通過象徵才能洞悉事物的價值和意義。廖本生說：「我使用傳統的圖像圖騰，（中國庭園的假山奇石、中國建築的窗櫺、代表文化傳統的服飾、民俗編織圖案作為素材），統合成為一個具有東方意味的造型。各個形式之間有虛實相生的觀念，在空間佈置上實空間和虛空間交織成為一個畫面，呈現出來的「意」，其實是在表達我們向自己文化尋根的一種夢想。我研究過中國古代的藝術形式，秦朝、漢唐時期較簡潔明快，到了明清的時候就變得越來越矯飾複雜了。這意味著近代人的思維越來越趨向於複雜化，而原來簡單

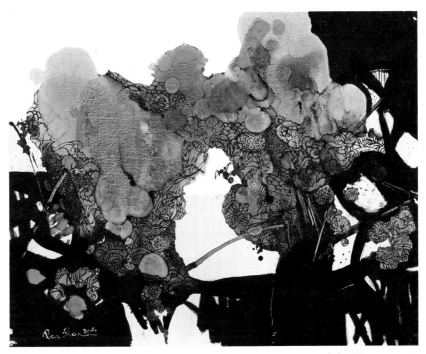

東意西形 2013.09 30F

質樸之美逐漸在喪失當中，我想把它重新找回來，回溯純樸簡單之美；這種簡樸之美，近似大音希聲、大象無形、大真若屈，大巧若拙，大辯若訥的一種簡樸、大美的藝術追求。」

「上圖的布局與手法，我用傳統的線描，讓組成結構元素單一化，色彩也減到極致，渲染與線描聯繫了傳統文化，這樣，把『形』跟『意』連繫起來，表達主題意旨。

如果說繪畫有『內核』與『外核』的話，『外核』就是『反對文化霸權主義和單邊主義，破除歐洲文化中心主義』。而『內核』就是『提倡多元主義或多邊主義的文化意識』。『文化意識』變成了影響我的創作方向的重要因素。」

弱化西方、強化東方

　　從廖本生的系列作品觀察，其所關注的並非去揭示物象之形式之美，反而更加專注於個人的精神感受與視覺創造。一幅畫不能僅僅是對事物的表面紀錄，它必須是對一種思想、觀念和情感的反射，使不可見成為可見，在濃郁的心靈和文化圖騰的深度交流中，他的構圖經常採用傳統渲染或留白虛化，充分應用了我們傳統的「虛實相生、計白當黑」的表現意念。將國畫意境中「虛實」的概念借鑒到油畫中來，把書法中的「計白當黑」援引在作品中。廖本生的畫總是把文化傳統的房屋建築元素、山水雲彩圖騰、庭園怪石、窗櫺圖樣、編織紋理等元素做出串連。廖本生說：「我把傳統文化的細小元素集合成一個造形，由形生象，象生意，乃至意超象外。這張作品，你可以看出西方的形式慢慢在減弱，而東方的符號逐漸被增強。造型雖是東、西方的融合，空間是東方的虛實，畫面底層是水墨的渲染肌理，細部圖案則是浮雲、編織、服飾等等文化圖騰。這種表現就如宋詞一樣「不愁明月盡，自有夜珠來」、「意蘊若無盡，詩意則悠長不絕」。

結語

　　廖本生的繪畫藝術，從觀察而得「意」，「意」到「象」，從「象」到「象外之境」，步步都說明了他的審美生成軌跡。他的創造真義，還在於內心出塵的感悟，當心靈澄澈、明淨恬淡，才能把創造推向高峰。總體說來，藝術的當代性必須立足在民族文化的根基上，擷取文化傳統，並統合中、西方藝術形式的特質，融入當代審美理想與審美形式的語境中，立足東方，放眼世界，打造一個能夠涵蓋整體的文化價值，從這個角度上看，廖本生是成功的。不但體現一種獨特的社會價值，更反映了傳統文化在當代的另一種新生。

2014-08-01

22 自然原相的探索
柯適中創作解析。

▲ 柯適中

人一旦離開表達，他將不再是任何東西，表達來自於人自身的一種感覺、無言的整體表現，它可以說也是一種風景；畫家的表達亦然，畫家柯適中教授的表達，概括了一種不經意的細膩、純粹、懇切與超脫，表露他自身向內探求的卓越與純真。他排除「意在筆先」、「胸有成竹」的方法，永遠保持開放之心，與大自然互動，這是他藝術表達的前提。

塞尚說：「繪畫之中有兩個重要的內容，一為感覺，二是心靈，此兩者必須調和一致，換句話說，在操作我們感覺的同時，必須讓心靈來駕馭感覺，這樣才能將兩者和諧地呈現出繪畫的意義。」（參閱：史作檉〈文字解放之真意〉）他的畫面很少出現人，但都與自然有相當的關係，是一種與自然互動與對話的結果。而所謂自然者，就是循環的恆常性的變化，從變化到穩定，再從穩定到變化，變與不變之間，保持至高的可能性，並將其片段與人生作出連結，偶然出現意料之外的事，這種展現與一般寫實繪畫可以預知結果的情況不同。

何謂自然

什麼是自然？按哲學家史作檉教授所言：「藝術是最自然之事。」（參閱：史作檉《形上美學要義》P8）柯適中在真自由的基礎上，不造作，以一種超然的心境，遠離塵囂，進入純粹自由的創作狀態，所言所表皆屬於自然。

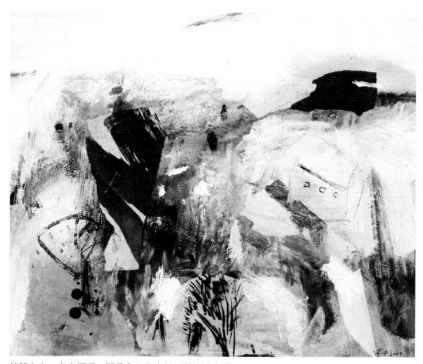

筆隨心走，自由揮灑，即是內在自由的一種高度表現。

　　他的作品出現了許多童趣類似塗鴉的意象，筆隨心走，自由揮灑，即是內在自由的一種高度表現，他以「童趣」與「自然原形」作為主軸貫穿他這個時期的作品風貌，探索自然與藝術的關係。柯適中生長在南投草屯鄉間，終日與原野稻田、阡陌桑田為伍，舉目所見盡是無窮的詩意與無窮的盎然，這個總體感覺，所匯集而成的祥和與寧靜，在系列作品中表露無遺。畫中使用低明度與低彩度色域，與內化的自然圖形，縱衡挪移，交錯積累，刻意擠壓高彩度，成為一幅內斂，但充滿動能意蘊的作品，據此，可以看出他的內心真正要追索的境界之所在。

解構傳統思維

塞尚是現代繪畫之創始者，他的繪畫真正要的是創造一種新的空間關係，而非展現客觀世界的實質內容。而傳統的意象、形式被解放之後，繪畫就成為一種全然自由的創作，往昔的規範教條與原則逐步被消解，創作也因而走向更自由、更廣闊的天地。同樣地，柯適中在此基礎上，消解形式的束縛進入抽象世界，自1999年起，他將自然風景抽離物象，致力於非理性空間的整合，打破空間的邏輯性，畫中的前景、中景、遠景關係也被拆解，然而，這種結果卻使作品意外地呈現一種無言的凝視與超脫（詳見右圖）。

打破空間的邏輯性，使作品意外地呈現一種無言的凝視與超脫。

繪畫非文字表達

按哲學家史作檉教授對於圖形表達的陳述，認為圖形表達就是人自身整體觀之呈現。圖形之所以是一種呈現，即在於它不是一種說明，而是一種近乎自然的一種整體性的生活展示。一般人的繪畫無法超越的原因其實大部分人使用了文字思考，當我們還用文字構思，就沒有所謂的畫畫了，也難以出現好的繪畫。相反地，竭力消除文字思考，真正的畫畫就被逼現出來了。因此，我們必須重新認識繪畫的本質何在，更要知道什麼才是真正的藝術。

畫面展現的多元與純化，精簡符號，意圖從紛亂之中表現空無的力道。

 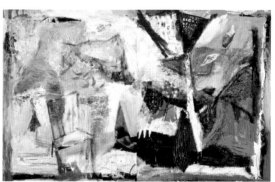

左圖：作品展現了畫家觀照萬物之後所得之心象世界。
右圖：畫家完全的自由，虛其心，實其腹，不為外物所亂，浸淫在藝術審美的世界。

　　一般說來，我們的繪畫往往都是被文字思考控制，雖然畫了一幅畫，但卻都是用文字思考的結果，繪畫中過度的思考與描繪，構思意在筆先，下筆胸有成竹，這種結果已經不是真正的藝術。試觀有些畫家繪畫時就如同進入無意識狀態，將文字思考減低到最大限度，讓自己進入一種凝視、真我、自在、空無的狀態，這才是藝術本質上的無上自由。觀察柯適中這一時期的表現風格，畫面展現的多元與純化，精簡符號，意圖從紛亂之中表現空無的力道，有時作品的走向趨近於簡單，有如「大音希聲」般，象徵虛無中一種宏大的力量。

心象的形成

　　在靜默的自然宇宙中，藝術家作為創作力量之主體，應能勇拓這份可貴的泉源，藝術既非模仿亦非抄襲。一種真正的自然，有如兒童與自然的的大融合。從柯適中作品中許多自然線條、以及塗鴉或童趣的圖像，正恰好把虛無飄渺的抽象概念表達出來。

能夠把握抽象繪畫的自由的特質，從設色到開合、承接、迴轉等形式規律中，體認抽象繪畫的豐盈與碩大。此時主觀情緒的抒發，就已經脫離物象的局限性，從有形到無形，從拘謹走向自在，從有限再到無限，所創造出來的大千世界的豐富性，標註了觀照自然物象之後形成的「心象」風華，這種創造思路成為貫穿他幾十年藝術探索的一條主線。諸多作品展現了畫家觀照萬物之後所得之心象世界，充滿意趣、自然、放鬆與自在。

大巧若拙

他的階段性繪畫——「自然原相系列」，透過討論自我與自然的關係，解放形式主義，展現一個和別人不相干的「我是一個自然個體」的主體意識。（參閱：史作檉《新世紀的曙光》P94、P97）。老子第十二章有言：「五色令人目盲，五音令人耳聾，五位令人口爽。」說的是無止境享樂於聲色感官所造成的麻木狀態，反觀當代藝術的怪模怪樣即是，故老子得出這樣的結論：「是以聖人為腹不為目，故去彼取此。」畫家完全的自由，虛其心，實其腹，不為外物所亂，浸淫在藝術審美的世界。作品的呈現自然拙趣，即所謂的大巧若拙———一種審美和藝術境界，處處顯示自然天成、巧奪天工而沒有任何造作的痕跡。（參閱：李澤厚《先秦美學史（上）》P261）。

結語

「自然原相的探索」，悖離了物象的遠近、明暗、形色，轉向溫潤婉轉的妙音，從肌理的粗獷與細緻、情緒的收放與暈染，覓尋廣闊的生機，形塑了柯適中的系列創作，歸結出一種寧靜、真實與夢幻，就像畫家與文學家之間的心靈共鳴。閱讀一幅幅此系列作品，隱約中看見一幕幕的記憶從時間中升起，夾帶著畫家的深沉與執著，正所謂「空間的延伸直至無盡無窮的宇宙深處」。對自然的真義探索，柯適中不斷的拓墾與超越，在藝術的平野中，我們可以感覺到的是，永遠的真純與富饒。

2010-08-02

23 蔡維祥畫作
詩意書寫的抽象意涵。

◀ 蔡維祥

作為一個重要的藝術表現形式，水彩經過了一百多年來的不斷發展，逐漸形成了一個兼具傳統理性的寫實手法以及抒情性語言的獨立畫種。畫家蔡維祥長久以來經營水彩領域，結合生活體驗，提煉自然，從創造的絕對自由中抓住時空中瞬間的永恆。

在蔡維祥的想法裡，缺乏熱情的創作者就等同於失去創造意識，遑論拓展藝術生命力。若以黑格爾的「藝術美高於自然美」的語意看來，如何將客觀的自然轉化成藝術美感，就成為藝術終極追尋的重要命題。

寫實題材上，尋求抽象意涵

從前的蔡維祥喜愛客觀自然的整體融合之美，他的水彩作品洋溢著迷人的詩意，不但經常挖掘生活的深度，更觀察、冥想與凝鑄感受之後與自然形成對話，用熱情與技巧移植大自然的美。

近年來他延續舊有風格，在寫實題材的基礎上，尋求更多的抽象意涵。他的抽象意涵，並非形式上的抽象，亦非難以捉摸的概念形式，而是趨近於一種抽象語意的氛圍、意境與力道。（參閱作品《槍光之舞》）天下致命的吸引力都有難以言說的特質，當代畫家們走出畫室，親進大自然，所謂「搜盡奇峰，讀盡山水」，在取之不盡、用之不竭的世間萬物中，畫家與自然默然面對，提煉概括，所追求的無非就是此種只能會意難以言傳的虛

左圖：桅光之舞 79cm×107cm 2012
右圖：歲月匆匆 79cm×107cm 2012

擬境界。正如思想家黑格爾所言：「藝術家不僅要將世間萬物盡收眼底，觀察外在的和內在的現象，並將豐富的生活在胸中玩味，才有能力把深刻的感知具體地表現出來」。

　　當代的水彩藝術，從表現手段到內容已經邁向一個多元、全面性的發展階段，既是多元，亦即需要融入各類藝術的精神和審美情趣，但仍保有水彩藝術獨特的個性語言。古人所言「外師造化，中得心源」，即是說學習主觀與客觀相結合的一種理念；作品《歲月匆匆》讓人從畫中去思考外部現象與內在精神的關聯性；體認想像與移情之間的互動。當畫家面對景物時，唯有具備「心眼」，凝聚平日點滴的創意，才能鬼斧神工地將意念轉化到畫面上。

　　藝術反應了人類自我意識的觀照與反思，它建立在對藝術執著追求的基礎上，努力探索與不斷提升作品的精神內涵。因此在美之外，尚須關注週遭環境中那些看是不經意、不起眼的地方，經過巧思內化並藉由畫筆使尋常成為不尋常。作為美學表達的意旨，蔡維祥從靜物、人體到風景，無一不是他熱衷的題材，可以說廣泛涉及各項題材，書寫人生，畢竟他的人生就是一個美化的累積。

幽微光影的表情

　　光與影的表現上影響一張畫的總體感覺，無論是具象或是抽象，表現自然還是表現自我；表現內涵，抑或是表現形式，對於光影的表現，都需要平日的琢磨與不斷構思，才足以體現光影在藝術中的魅力。這張畫《戀戀風塵》描述幽微與光影的表情，腳踏車神情自在地坐落於充滿光影質感的陳舊空間中，這張畫無論是形體結構、明暗關係及空間布局，都作了適切的描寫，展現一份自在安祥的緬懷。

　　水彩畫的創作過程帶有許多偶然性，其用色或濃或淡、或隱或現，空間虛實互襯、虛實幻化，營造水彩藝術具有抒情性的審美特徵。蔡維祥的這幅作品《玻璃與水之間》，就是在虛實的表現上，善用漸層波紋，搭配藍綠色的倒影，以及大片細膩線條，天衣無縫地連接後方的建築。那微風吹動的水波，帶著輕妙的步伐擴散到浩瀚的空間，這張畫的抒情性創造，把客觀實境與虛擬幻境表現到高度的統一。在藝術的表現上，齊白石主張「在似與不似之間」。歌德也說過美存在於「真與不真之間」。而所謂「水中月，鏡中花」，其實都是「真與不真」、「似與不似之間」的意思，藝術之意蘊經過選擇淬鍊之後，月已不是真正的月，花也不是真正的花，而作品所展現的內涵要遠超過表面的東西。

結語

　　歸結蔡維祥的水彩，在於表達對景的提煉、以簡化重組來微觀與宏觀世界。他的藝術生活，就是執著於永不休止的藝術探索。每一幅水彩作品就是生活的反映，是他觀察、深入體會生活的必然結果。從作品中，我們看到的不僅僅是一種搖曳的影像，更使人們通過藝術審美、穿越時空，感悟意蘊的深度。所謂「言有盡而意無窮」，其實就是指作品中那種可貴的、難以言說的「抽象神韻」。他的永不停止的向前，不僅僅是對美的追求的一項執著，同時也是我們走向詩意人生的一種可貴的喚醒。

2013-02-24

上圖：戀戀風塵 56cm×76cm 2012　下圖：眷戀 79cm×107cm 2012

24 飄逸般的詩意
談呂冠慧作品意境。

抽象語境作為當今東西方的主流藝術，其獨特的藝術語言和強烈的視覺感知，表現畫家內在的想法、觀念與精神。

◀ 呂冠慧

　　畫家呂冠慧，在自然鄉土的基礎下，從具象寫實繪畫的表現上抽離，努力擴充自己的創作廣度與意蘊。她不滿足於純粹抽象的形式表達，她開始散步了，她的散步是一種姿態、一種審美的、沉默的，一種自由而低語的獨白，她追問：「創作方向何處去？」2013年她開始進入詩畫合一的世界。這樣的創作道路就是她在2014年系列作品的主軸。

| 春季之前 |

煙嵐飄渺飛昇，輕撫紫光皓雪。
水月殘陽霧花，簇擁老樹昏鴉。
雕琢千年絕唱，不知雲深幾許。

春季之前 30F

| 月夜 |

月落蒼穹寒霧起，
茫茫夜霧鎖山嶺。
暗夜獨鳴一孤舟，
問語皓明何時返。

月夜 50F

詩擴充了畫的文學性

　　提到「詩畫合一」，盛唐時期的王維是一位不可遺漏的詩人畫家，在坎坷的經歷與半隱半居的生活造就了他詩畫合一的藝術特徵。他詩中有畫，讓畫作增添詩意；畫中有詩，用詩來彰顯畫意。詩擴充了畫的文學性，詩畫融為一體，展現出時空結合、情景交融、形神兼備和諧統一之美。宋代大文豪蘇東坡的總結說道：「味摩詰之詩，詩中有畫；觀摩詰之畫，畫中有詩」。王國維在《人間詞話》也指出：「一切景語皆情語也。」「景」，是外在自然景物的客觀存在；而「情」則是人的內在的主觀感受。

　　呂冠慧說：「過去我的畫是一種形式美的追求，這次展出的作品不一樣的是，我從觀想人自然得到的領悟，體驗大自然跟我們人生的關係，我的創作從『詩』的基礎上發展，有很多的想像，就像李白詩『白髮三千丈，緣愁似個長，不知明鏡裡，何處得秋霜』因為愁思愁白髮三千丈這麼長，照著銅鏡，看到自己白髮蒼蒼，怎麼會變得這麼蒼老呢。這些都是一種誇張的想像。我想創作需要一些想像，我把作品跟『文學』作一些連結。」

　　浩瀚紫霧染群山，忽聞皓月私語聲，又見嘯聲拔地起，述說多少無盡意，恍兮惚兮是莊周，惚兮恍兮似夢蝶。

紫色月光 30F

　　這幅作品《紫色月光》，導源於《莊子齊物論》的莊周夢蝶。莊子使用豐富的想像力和浪漫的文筆，描述自己在睡夢中變成蝴蝶，真實與虛幻之間難分難解，其中生死物化以及詩化的美妙真義，豐富了人生的哲學思考，這個莊周夢蝶的境界也在呂冠慧的畫作中被引用。

　　呂冠慧說：「古代莊周夢見自己快樂的變成一隻蝴蝶，當時恍惚之間不知道自己是莊周呢？還是蝴蝶。莊子夢中變化為蝴蝶，忘記了自己原來是人，醒來之後才發現自己仍然是莊子。

　　人跟蝴蝶之間相互變化，物我交融。其實這就是虛幻與真實邊界的模糊性，是一種難分難解的境界，表現迷霧中的一種夢幻與詩意。」

寂靜清幽的畫語

　　欣賞王維的〈山居秋暝〉：「空山新雨後，天氣晚來秋。明月松間照，清泉石上流。」這首詩描寫詩人獨處山林，當夕陽的餘暉，穿透密林，灑在青苔上的動人景象。詩人在浩瀚的自然景物中，捕捉到這種引人入勝的一瞬間，細緻入微地創造了一幅寂靜清幽的意境，令人神往。

　　詩人使用層次、節奏，建構了一幅清新和諧、幽美動人的畫面。同樣地，畫作的意蘊也能給人一種詩一樣的感受。欣賞抽象的創作，除了結構、色蘊、肌理等之外，意境是主要訴求之一。

　　「大漠孤煙直，長河落日圓」〈使至塞上〉，這首王維千古絕唱的詩句，描述浩瀚荒涼、一望無垠的大漠，沒有山巒和樹木的阻絕，一縷孤煙在烽火臺上飄昇直上。而那橫貫其間的漫漫長河，圓圓的落日西沉。這首詩僅僅用了十個字，就勾勒出大地的雄渾與壯麗，在荒涼與廣闊之間，顯露意境。

暮靄散盡紅雲遷，
碧海波藍水連天。
飛絮飄柔寒煙翠，
悠悠長空令人醉。

動能所在（一）30F

　　畫家用藝術作為人生的表達方式，面對自然，用彩筆、用心思刻劃出一幅幅寂靜清幽的畫語，意趣悠遠，發人省思。呂冠慧的展覽主題「圓-源」的創作靈感源自台灣山岳與內在心裡的理性與感性交融。基於此，創作者徜徉油彩的詩性語言中，讓日光、月影以「圓」的形式，緩緩的揚起生命「源」之意涵。從希望、幸福、圓融中獲致心靈的至高境界。觀察呂冠慧這次的創作，與過去之大不同，在於許多靈感來自鄉土元素的延伸與感性的交融，賦於作品更多的詩意。

　　呂冠慧說：「生活、平淡、簡單就是美。天地有大美，這些美處處都存在著，有時看起來平淡平凡，但也會令人感動，平凡中卻處處蘊含生機和道理。我旅遊台灣山川大河，面對陽光，欣賞月色，在陽光下充滿希望，在月色下充滿情思，可能這就是我創作的來源。『空山不見人，但聞人語響，返景入深林，複照青苔上』。這首王維的詩很有想像力，畫畫須要這種豐富的想像，創造才有不經意的效果。」

　　造物者的巧思，讓萬物在這個時空中孕育與成長，各自彰顯不同的生命的意義。白晝和黑夜的更迭、陽光和星辰的交疊、成住與壞空的慣性、生老與病死的無常，都在在顯示老子所說的：「人法地、地法天、天法道、道法自然」，一切都是自然，都是常態。欣賞繪畫，「不能只看形式表現，要看表現本身，有沒有對自然和生命徹底的感觸能力」（引自史作檉，原點 詩人思想者 典藏出版p257）。畫家以山水為基底，畫出圓融，雕琢我們宇宙之間唯一的處事根本：道法自然。

有情寫景意境生

　　呂冠慧說：「我有許多畫談論『內方外圓』。圓融必須真誠、善良，而且要能夠變通與堅持。這張畫叫做《圓與方》。基礎上是從自然景色中衍生出來的，我使用繁複的筆觸疊出重重的山幕，圓與方，相互重疊穿透，意思是說為人處事的『外圓內方』。所謂『內方』是有所為有所不為、可攻可守；而『外圓』是說作人要磨去稜角、消除尖銳，作到靈活、圓潤。」

圖與方 100F

　　在老子《道德經》第二十一章有一段描述：「道之為物，惟恍惟惚。
惚兮恍兮，其中有象；恍兮惚兮，其中有物。窈兮冥兮，其中有精，其精
甚真，其中有信」；第二十五章「有物混成，先天地生」。大意是說：
「道」這個東西，無清楚的固定實像。它總是在恍惚之間難以辨認，但是
在恍恍惚惚之間卻有實物存在。在畫家的心中，「恍惚」是讓人漂移在實
境與夢境的中介，把人推向可見形象，也推向迷人的詩意。

　　呂冠慧說：「『有情寫景意境生，無情寫景意境亡』。我繪畫的時
候，會進入一種意境，這個意境引導我一次又一次的深入另一個意境，它
是不停累加的，因為累加，原來的意境會愈來愈清楚，形象的刻劃也愈來
愈有詩意。」

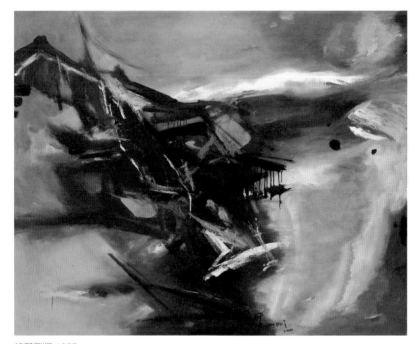

綠野飛翔 100F

　　意境，有「有我之境」，有「無我之境」。有我之境者，以我觀物，物皆著我之色彩。就如「淚眼問花花不語，亂紅飛過秋千去」。而無我之境，以物觀物，不知何者為我，何者為物。例如「寒波澹澹起・白鳥悠悠下」，為無我之境。無我之境，在靜中得之。有我之境，動靜皆得之。呂冠慧用詩詞來拓展畫的意境，無論有我或是無我，都能令人浮想聯翩。作品《綠野飛翔》描寫巨鵬展翅的靈動與觀想。

　　　白雲收翠嶺，濃霧鎖綠意。
　　　浮漩見蒼翠，入目鳥驚心。
　　　驀然一回首，但見巨鵬飛。

呂冠慧說：「齊白石說『繪畫妙在似與不似之間』，我的作品《陽光溪谷》，原來初稿是一幅寫實景象，如果畫得太像就容易流俗，韻味盡失。所以我讓造形剛好在似與不似之間。在創作中邊畫邊思考詩句，畫的發展不斷地演進，詩的境界也不斷提昇。所謂『觀物有情而得象，有情寫景則意境生』，詩詞幫助創作意境的提昇。」

陽光溪谷 50F

作品《陽光溪谷》，產生於似與不似之間的妙法，點出了詩畫結合並非僅僅是外在的語言形式，更是內在的意境創造。畫境是詩心，心境也通幽，繪畫的本義就是要將自己融化在忘我、忘情、忘法的形象創造中，這就是畫家呂冠慧新階段的藝術境界追求。

> 千峰萬巒山岳連綿，霞光暮靄空谷足音，
> 向晚時分猿啼鳥鳴，曠野清香溪水淙淙，
> 思鄉歸人此情幽幽。

五代時期的山水畫家荊浩說：「畫者，畫也，度物象而取其真」。又說：「似者得其形遺其氣，真者氣質俱盛」。強調畫家對景寫生不執著於表面現象描寫，必須從心靈出發去超越外形。畫家要有度物取捨的能力，並作為指導創作全程的心法，如此的創作力才能產生「氣」，通過這種方式達到情韻連綿的藝術效果，「韻」方得產生。作品《風起雲湧》表現了氣與蘊的極佳結合。

碧海青天風起雲湧，
氣漩飛昇浪滔浮沉。
紅衣孤舟仰望明月，
緩緩走向詩意故鄉。

風起雲湧 30F

呂冠慧說：「我一直相信，每一個的生命深處都蟄伏著詩意。人的年歲越是增長，越需要一種溫暖與浪漫，以及心靈的力量。繪畫就是這種力量的載體，當靈感帶著載體來到我們的面前，詩情與意象就離我們不遠。」

呂冠慧的抽象山水畫，突出特點就是畫氣不畫形。當代藝術對氣韻的追求，反映出畫家對傳統審美的理解和發展。

這幅《梨山情》不僅表現了梨山變化萬千的奇麗景色，還創造了淋漓酣暢、薄紗輕霧、情韻連綿，絕非簡單的自然形象的再現，而是畫家氣質、修養、感受、性情的共時抒發。同時她那純樸的情感、細膩的性格也自然地融合在作品中，形成獨特的藝術風貌和氣韻。正所謂：「氣足韻美」，通過線條、色彩、對比等外在形式的表現，再造山水抽象的審美價值。

梨山情 30F

（詩：劉龍華）*2014-04-10*

25 潤澤心靈的公務界畫家
林金田。

「佇倚危樓風細細，望極春愁、黯黯生天
際。草色煙光殘照裡，無言誰會憑闌意？」
柳永的這首詩《蝶戀花》，對鄉野暮靄的絲
絲感受，描寫得淋漓盡致，道出了人內心深
刻的感觸。南投縣人文薈萃，尤其是像草屯
鄉間這樣的美妙光景，足以讓畫家們趨之若
鶩，去分享那一份悠然與蒼茫。

◀ 林金田

　　畫家林金田，自幼在美學上獲得小小的獎勵，這個火種經過數十年後
的催化，已然成為當今滿懷的熱誠走向藝術，深耕基層文化，倡導文化公
民權，寬廣的視野讓他活出自己的特色，做出他想做的貢獻。

　　父親林枝木先生是國內知名的吊
橋工程專家，國內的吊橋總數的三分
之二都是在他父親的手上完成。他與
家人跟隨工程所在逐吊橋而居，也四
處遷移，隨著科技的發展，當今吊橋
已經是個逐漸消失的特殊景觀，史料
的珍貴促使他到處遊走訪談，完成了
一本珍貴的文獻：《臺灣的吊橋》。

吊橋

從近到遠，從冷到暖

這張描繪蘆葦芒草的畫作，有山村，也有溪流，有泛寫，也有特寫，這些內容交互錯綜，是個絕佳的舖陳與組合。每個人的舖陳方法都不同，像宋代柳永的詩「凍雲黯淡天氣，扁舟一葉，乘興離江渚。渡萬壑千岩，越溪深處」。這首詩是一種平舖直敘。但林金田的畫面舖陳卻是一種開闊變化。從近到遠，從冷到暖，林金田的風景畫，在芒花、綠野、水流的開闊之間，整體的意蘊被詩化了。

| 芒草幽情 |

浪推芒草催飛絮，
蜿蜒曲直連天際。
青翠綠意逐寒煙，
山村錯落喚秋意。
但聞鳥啼舒雲捲，
伴隨群雁聲聲遠。

芒草幽情

國學大師葉嘉瑩教授，她說她的老師顧隨先生寫過這樣的句子：「無生法忍渡眾生。」是說：堅忍的佛法是要讓你把一切生的意念消除，而學習佛法的目的則是要完成普渡眾生的願望。又說：「知足更勵前，知止以不止。」這句話說的是：知足然後才能努力向前，有所不為，然後才能有所為。如果在物欲上知足，就能在精神上與品格上有所獲取。（參閱：葉嘉瑩《蘇軾》大安出版社P67）畫家林金田不論身在公職或是解甲歸田，都能夠為自己選擇一個普渡眾生的立基點，作為心靈的護持，不隨波逐流，也不望風披靡。

空靈與厚實

　　蘇東坡的詩詞表現了詩人的曠達和史觀。「大江東去，浪淘盡、千古風流人物」，這裡的風流，並非吾人認知的風流，而是如風之行的自在，如水之流的自然。「風行與水流」的自然與浪漫，恰如一個人的創造力與感發的隨興。（參閱：葉嘉瑩《蘇軾》大安出版社p61）「風行水流」的境界是林金田的藝術追求，在學畫過程中，施來福、賴威嚴、游守中、柯適中老師擔任過不同階段的指導，他的作品雖無學院的縶實，但展現了曠達的筆觸、不拘小節的自在與隨興的狂想。

　　藝術家通過作品把捕捉到的靈感詮釋出來，作品即是種生命的完成。畫家對事物的欣賞與體會、天人合一、物我交融，其過程的愉悅與結果的驚異，是創作的目的。談到水彩與油彩的不同，林金田說：「水彩靈秀，油畫厚實、重肌理。我的水彩注重空靈與厚實的表現。在我的第十次的個展的專題就叫：靈秀厚實。這次展出把我的水彩和油畫做了一個整理。」

灰藍紫黃紅蘊起，
節節高樓銜皓月。
黯黯春寒生天際，
萬縷青煙欲還稀。
我心獨伴夢駝鈴，
笑聞蒼穹天籟音。

聖家恩教堂

舉目都是美景

　　繪畫是一種情感意識、人生體驗的表達，是人類精神的體現、社會文化的積累。在林金田的視域裡，舉目所見皆是美景，將風景的外象去蕪存菁、概括取捨，轉化成自己的藝術形式。有趣的是，面對風景，他畫青翠的生命力、畫老樹的滄桑、畫氛圍的飄散與輕柔、畫哲理與隱喻、或者是畫厚重、畫婉約、畫形容詞。因為，他深度的理解，繪畫必需有所表，表什麼？如何表？一位畫家如果不能觀察到隱含在外象背後的意涵，繪畫充其量只不過是一種初淺的模仿而已。因此，表什麼？如何表？將是一個嚴肅的命題。

　　林金田對於藝術表達有他自己的看法，關於情感表達他說：「我在畫畫的時候融入我的情緒和觀念，比方說：用筆觸表現情感，粗獷的筆觸表現豪邁、細膩的筆觸表現輕柔，灰暗或者是亮麗的色彩表現不同的情緒，這些都是情感表現。一層一層的肌理重疊，表現我在畫畫的時候的思考、動作的時間累積。像這張畫的筆觸、肌理、色彩都是情感的表現。

　　其次是概括取捨，這張水彩我在構圖的時候做了很多概括取捨。從真正的風景到畫面的表現，會碰到重新建構和取捨概括的問題。大自然很豐富又多樣，如果只是被動臨摹抄襲自然，藝術性就不高。

　　我覺得只有客觀看待物象，並將它概括提煉，去蕪存菁，不要的去掉，有時候加一點必要的元素，才能使作品提升到藝術形象的位階，優秀的藝術作品都具有高度的概括性，也就是說：形式因素越精煉，越能夠產生視覺吸引力。

三人行

街景　用形狀、色彩和空間來安排畫面之次序。

　　關於畫面的結構安排，最主要的是用形狀、色彩和空間來安排畫面
之次序，像是明暗關係、遠近關係、疏密關係、冷暖關係等等，這些都具
有相互的關係，如果能夠把各種關係做到統一和合諧，才是理想的審美畫
面。」

任意揮灑的曠達

　　繪畫既是表達，必然充滿了詩性與隱喻，所表達的並非眼中景，而是
心中意，所表之處必有弦外之音。倘若風景被視為一種物質屬性，情意的
傳達即有難度。

　　因此，林金田說：「我會在創作中，融進自己的各種情緒和觀念，筆觸粗獷細膩都是情感，色彩灰沉亮麗也是情緒，肌理的堆疊是畫家每一階段的動作積累，是畫作的歷史。隱喻更是人生的複雜體會，或許這樣可以使風景畫具有文化屬性與精神面貌。」

　　個別化的經歷與記憶往往被應用於繪畫創作，表現自身對這個時代的反思與詭辯。從隱喻到哲思，由觀想到醒悟，人的心靈逐漸形成豐碩的智慧果實；而畫家個人「率真」的特質，所體現的悠然心境，讓筆隨著心走，呈現的是不拘小節、任意揮灑的曠達樣貌，這就是林金田現階段繪畫特徵的總體概括。

漠漠蒼穹喚原民，
鬢霜黔面敬耆老。
杯水灑後論訪談，
冰雪皓月談古今，
促膝細細水涓流。

口述歷史

　　林金田的作品無關乎後現代的詭異特徵，卻表現婆娑世界的率直、純真與隨性，他行筆之間不在乎有無的豁達，這似乎象徵著一個人的生命與外在的交融。令人激賞的是：笑看人生幾多愁，匯集世俗社會所欠缺的好奇與幻想，用藝術去追索瀟灑無邊的精神世界。

2014-10-26

26 狂暴色域與重疊肌理的深度意涵
談林憲茂的創作。

▲ 林金田

我們藉由觀看的行為作為解讀世界的方式，每一張作品所呈現出來的圖像，都會在不同觀賞者的心中呈現不同的意義，而每一張作品經由畫家的形構之後，又各自代表某種指涉與意涵，這意味著經驗與記憶的匯集形成自我觀照所得之心象，藉由視覺、觸覺、味覺、聽覺的感知與統合之後，建構成為自己的獨一無二的藝術語言。

作為一個畫家，林憲茂的繪畫進程，從具像繪畫進入具有模糊形象的表現性繪畫，其過程可隱約窺見幾個重要思考方向以及表現意涵，經過漫長的經營，他的個人狂暴色域與重疊肌理的藝術語言獨特性已然建立。（見附圖一）

藝術語言

藝術語言是一種專業的術語，近代藝術發展的主要特徵之一便是藝術語言之原創性。

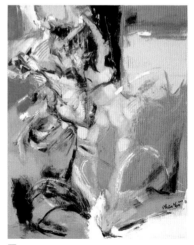

圖一

左圖：圖二
右圖：圖三

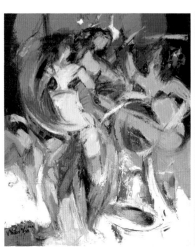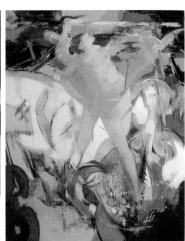

　　當今藝術環境的多樣性以及藝術意涵的多義性，我們已經不能把藝術語言從歷史軌跡與文化傳承中分解開來，亦不能拘泥於備受牽制的傳統框架，藝術家只有從實質行動中領悟藝術語言的真義，屬於自我思維的表達體系始得以建立。浩瀚的藝術宇宙中，欲求安身立命、立足於其中，就成了藝術家的首要追求。談起林憲茂的繪畫語言的建立，就如同企業識別系統般，必須容易辨識其獨特性。簡言之，他以重疊概念與原始狂暴塗鴉性格的色域綜合體，作為創作原形，除了狂暴的動勢與幻覺的扭曲營造之外，畫布二維平面中的重疊肌理儼然成為推向三維空間虛擬性的重要舵手。（參閱附圖二）

重疊概念

　　就視覺呈現的方式上，作為作品能否觸動視覺神經的創造性手法，重疊被賦於特定的意義。在重疊之中，他借用厚塗、畫刀、刮刀、磨砂機使媒材被塗上又再抹去，其過程從無到有，從有到無，重疊使油彩從平面走

向三維，一直發展到與描述客體（例如人體）的融合。在意念與重疊肌理的交融過程之中，林憲茂更加關注媒材、方法與個人背景的關係，關注審美主體與客體之間的視覺意義。

圖三中的「重疊肌理」是一種造型意識，屬於物與物之間的相互襯托與相互依存關係，在畫面上可見的範疇包括凹與凸，大與小、虛與實、緊與鬆、強與弱的畫面對比趣味性，不僅包含著空間放大想像的這層意義，尚能凸顯特定意義的指涉。說明軀體舞動、空間前進後退的實體性和虛擬性意義的交互結果。（參閱附圖三）

塗鴉繪畫的自主性

戰後藝術家極為重視原創性的挑戰，藝術家們已經無法滿足於一成不變的傳統藝術表現的形式，林憲茂在經歷長達八年的「半抽象」系列創作之後，意識到自己的藝術創作表現形式不能落入視覺慣性枯桎，這種自覺迫使他決定重新檢視原有的創作模式，檢視創作自由的真正意涵，認為藝術的最高境界應該是返回到人性中最初的、最純粹的、最灑脫的狂暴性格，甚至等同於兒童塗鴉般的自由解放。（參閱附圖四）

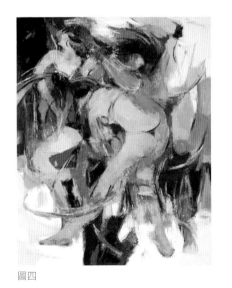

圖四

過去的這些題名為『舞動系列』的作品，用流暢的筆法、霸道快速的書寫於畫布上，色彩豐富鮮明，放縱的人體造形有如細胞球般地鋪陳，由單一分裂到整體場域，在舞動糾纏中，不斷的賦予舊題材的新生命。

左圖：圖五
右圖：圖六 117x91cm Dancer Series

　　整體而言，這是運用無意識的塗鴉手法，企圖捕捉動勢與觀賞之間的交集區塊。他不滿足於只憑直覺隨意塗鴉來凸顯自由的意義，他專注於建立的形象內涵，是想通過造形堆積全新的意象，那些舞動、迴旋、重疊的軀體幻影形成超脫的力量，這樣的創作是心靈的釋放，從另外的角度看，其實就是林憲茂對當代緊張憂鬱的人們所進行的評論與註解。

　　林憲茂說道：「這些畫除了提供架構『記憶』的可能性之外，他們也是各式各樣時空場景記憶的形象表現，這些記憶於同一時刻在我的腦中相互撞擠，事實上每一幅畫是由不同地點的記憶所匯聚而成。這些畫的目的不在於呈現地點，而是詮釋思　中的某一時間與空間被轉化的影像，一個釋放壓力之後的鬆弛感。」（參閱附圖五）

　　林憲茂在近兩年中的創作，似乎解放了所有形體的局限性，所有的人物及風景已經不復是真實的存在，它介乎真實與虛妄之間，具體說來他只關心存在於心靈中的風景，爆發性的線條與浪漫憂鬱的顏色，相較於塗鴉的隨意性更為放縱，肆意的揮灑來表達內心狂想與凌空飛昇的世界。

　　就像是他所說的：「視覺的記憶比實際認知性的記憶還要生動。」這樣的觀察，林憲茂那種狂暴的藝術語言，尋求差異性的特質在這些作品「圖六」中依然可見。（參閱圖六）

藝術回歸

　　當今「存在」已經成為一種人生哲學，所謂「存在」即人的存在，意即選擇真正的自我，唯有充分自覺之人才懂得回歸自我的真正意涵。而藝術回歸，導源於畫家對自我存在的深度反思，畫家尋求一種更個人、更主觀的繪畫方式來作為對人類存在虛無的深刻自覺。從「存在主義」的思想體系與主觀情緒出發，林憲茂認為，人必須謙讓和諧，讓優越感退隱，他選擇創作作為回歸自我的途徑，使自己逃離社會宰制下的「非自我」存在，免除因社會存在的異化作用而喪失自我，他說他必須擺脫任何形式的束縛，真切的為藝術付出，在一種潛意識的混沌狀態下，釋放被理性埋沒的真實感情；無論他人的眼光如何，選擇在極度自主或本能衝動下的兒童塗鴉方式，根本的意義上即是自我根源性的回歸。

左圖：P 30F
右圖：50F

狂舞中展現的音樂性。

音樂性

　　林憲茂借用了康定斯基（Wassily Kandinsky）、波洛克、德庫寧等大師的手法，創造了人物形像與背景融合的異質空間，這種特點即使是純抽象形式的繪畫，一直保留在他過去幾年的繪畫當中，這種人與自然間的關係以及特有情境的空間塑造，可以從系列作品──狂舞中的浪漫──窺見一二，人體形象一直是他持續關注的命題，對人體的解構與再結構，亦即人體與背景兩者間的糾纏表現，顯示出其優越的造形能力。線條是他形式革新的主要要件；色塊是他更上一層樓的風骨；肌理重疊是他風格的形成的主觀情愫。他透過個人的記憶形式，捨棄人物的擬真再現，去描繪人體的百般樣貌型態，他要表現的原形是二十世紀人類的孤獨、癡情與解放中的瞬間恍惚與癡情，而且戲劇性的用音樂性表達出來。

　　觀眾與畫家之間的觀看落差，存在著不確定性與矛盾性，這種不確定感與似是而非的矛盾構築了他的畫作可讀性，誠如林憲茂自己說道：『藝術不一定是美，有時候我喜歡怪異荒誕的解放，我也喜歡能夠挑動人的視覺神經的藝術效果。』他作畫過程時快時慢，有時一天內就完成一張大畫，也可能瞬間將完成的作品刮除乾淨，然後繼續疊家再畫，或是保留某部分，再覆蓋某一部分的顏色，讓底色透出來，這種抹去重來的隨意組合體，正意味著深度哲學意涵。

結語

　　林憲茂喜愛法國當代知名藝術家家杜布菲以及達比埃斯的原始狂野，尤其是杜布菲說過的至理名言：「畫出好畫的方法只有一種，而要畫壞作品的方法卻不計其數。但畫壞畫才是我所關切的，因為從這些畫壞畫的過程中，我體會一些『新』東西以及從中我可以得到新的思考方式。」

27 虛靜幽微與飄逸空靈
談朱啟助的心靈世界。

▲ 朱啟助

「精神性的世界」不單指人的思想提升，更指人自身的感覺、知識、記憶、經驗的世界，如您一點一滴慢慢挖掘，經由覺知、冥想與內觀沉澱之後，淨化的性靈將被昇華為形上學的靈魂象徵。對藝術來說，「精神性的世界」是永無休止的內在探索的場域。而「感覺性的世界」是人外在與內在透過感官，產生的生理或心理反應的世界。

微風拂面春暖，湖水寂靜深幽。
夢中記憶風景，如詩浪漫飛昇。
回首故鄉容顏，飄逸虛靜空靈。

故鄉容顏

　　在畫家朱啟助的經歷裡，「感覺性世界與精神性世界」始終是對立與融合的綜合體，因而產生的張力就成為他創作的基本泉源。他的某些創作感覺性要素要比較精神性來的多。

幽微與蒼茫幽微見蒼茫，清氣入毫端。

　　每張作品使用許多統一的色調，他之所以如此，導因於感覺性要素起了作用。相對的，在這幅水彩畫中，幽微見蒼茫，清氣入毫端。精神性的要素反而成為主導要素，因為他壓抑了色彩，朝向精神性的入口奔去。藝術的實踐與修行無異，生活在當下才是存在的本質，而創作是畫家生活活力的泉源，其真正的意義是歸復清淨的初心。朱啟助秉持一顆虛靜、誠懇、謙恭、幽微的心，營造虛靜幽微與飄逸空靈的世界，為自己找到詩意的入口。

靜默無聲　任何一筆都具有不可複製性。

非預期性的藝術效果

　　在朱啟助的繪畫過程中充滿了意外與偶然，當畫面上出現某種非預期性的藝術效果時，會使得創作的過程增添樂趣和歡愉，這是畫家追求未知領域過程中的好奇心使然。古人陸機有詩云：「傾雲結流藹。」朱啟助所畫之潭水幽勝，似頗得其意致。無心雲自來，青山相爾妝。靆時迎雨障，雨過尋歸處。在自然界中，素影浮光的曇時幻影，本難捕捉，但他卻通過渴潤相兼的靈性點染，將恍惚之煙色、造化之幽微，──表露無遺。

　　有些作曲家以隨機變化來導引音符的連接，構成特殊的關係。優秀的浪漫主義文學作品，其創作成功之處包含著極大的偶然，創作靈感常仰賴

偶然情境作為推手。而水彩畫作畫的過程亦同，也充滿了「偶然性」。當含有一定水分的顏料潑灑時，便產生各方向暈染的效果，形狀邊緣模糊不定，沒有規則，色蘊的深淺和暈開似乎完全依靠色彩中摻入水分的多寡以及下筆的速度而定。整體觀之，任何一筆都具有不可複製性。

　　「偶然性」相對的就是「必然性」，兩者之間在繪畫上代表何種關係？偶然性在藝術創作中擔任什麼角色？我們又要如何去掌握這種難能可貴的偶然性？回顧古今中外許多繪畫技法都包含著隨意性與偶然性，這種非自主的、無意識的技法往往是畫家在藝術創作過程中的「心智活動軌跡」。藝術品正因為它的存在才更具藝術價值，那些偶然出現的效果是不虛偽、不做作、可遇不可求，它來自於畫家潛意識內的東西。朱啟助擅長於把握非預期發生的偶然性，抓住在那瞬間即逝的機會，順水推舟將這種偶然效果保留或再發展，成為自己作品中的特色。

沒有開始也沒有結束

　　事實證明，具有豐富經驗的畫家，都尋求在不斷地實驗中新的創作手法，進而形成個人獨特的藝術語言。若果創作能提昇到更高的境界，『偶然』的造就成果實占極大的分量。談及幽微，「幽微」作為一個詞存在於眾多易學著作中，《周易》中沒有直接用到它，但已有「幽」和「微」的提法，並暗含「幽微」之意。

　　王弼注：「幽明者，有形無形之象」。這裡「幽」意味無形而不可見的存在。而微顯闡幽。王弼注曰：「易無往不彰，無來不察，而微以之顯，幽以之闡。幽和微是指通過易可以顯豁彰明的深遂存在，這一存在又具有時間性」。而事物初期的晦暗不明，以及每種難以感知的存在，都是幽微之意。（參閱：李瑞卿《幽微論及其詩學內涵》文藝理論研究2008年第4期）這幅作品《飄逸幽微》以清晨潭水為背景，作者在乾溼濃淡的行筆之間，掌控了暈染的特性，結合偶然，使人墜入幽微中的氤氳、飄渺與空靈。

上圖：深邃空靈 1（李為國收藏2015110501）
下圖：深邃空靈 2 飄逸幽微（李為國收藏2015110502）

　　奧修說：「老子沒有途徑，沒有途徑就是他的途徑。沒有什麼地方要去，你已經在那裡了，所以途徑這個字變得沒有意義。如果您要去到某個地方，那麼途徑是需要的，而如果您已經在那裡了，那麼就根本不需要途徑。」（道德經第四輯P9）在感覺性與精神性的世界裡，人最終所關懷的是靈性，超出它之外就沒有什麼了。就老子而言，第一步就是最後一步。事實上也沒有哪一步就是最後一步，沒有開始也沒有結束。

　　就朱啟助的創作而言，沒有想法就是他的想法，沒有開始也沒有結束，或許這些都是他執著的內心世界中展現的自然，似人間清福般地洗滌心胸，愉悅心靈。總體看來，它的作品就是他的半生回憶、與心境的時空旅程。透過自我觀照與詮釋，去探索美的歷程與美的精神本源，尋求深刻的自然觀、人生觀和藝術觀。他的繪畫不是簡單而孤立的談論藝術，而是在自然中人生體驗中感悟藝術，也許在他看來，藝術感悟與自然人生是相通的。

2016-05-18

28 審美幻象與寫意變形
游昭晴的藝術創作訪談。

東方畫家對於來自西方的油畫，融合傳統文化並進行深入的研究，在表現、抽象和象徵的方法上，因經過長期的發展慢慢呈現出寫意風格，這種意象性的創作，它不是一種純粹的表現客觀世界，也不是單純的主觀的表現，而是主客觀相互交融所形成的一種意象之境。

◀ 游昭晴

　　游昭晴，美國密蘇里州芳邦大學藝術碩士、國立台灣藝術大學畢業、修平技術大學通事教育美術鑑賞助理教授。

　　白雲悠悠秋意閒，伴隨和風追夢間，問君藝林何所似，另有天地非人間。

　　劉：畫家游昭晴自幼生長在充滿藝術氛圍的家庭，尤其在父親畫家游朝輝先生的影響下，通過國內、外知名學府的訓練，並經長年的藝術實踐，其思維已逐漸形成了自己的繪畫觀點。對於這個源自於傳統的「寫意」與「意象」特性，他的竭力追求，已逐步拓展出東方美學無窮無盡的藝術生命。參照學者尚輝先生的話語：「當中國畫家第一次拿起筆畫油畫時，中國意象油畫就已經開始了。中國油畫歷史有多久，意象油畫的歷史也就有多長。」（參閱文獻：李然然《意象油畫對傳統中國畫寫意性的借鑒》碩士論文參照）

　　游：繪畫對我來說，從小就是很大的一個興趣，真正決定要投入藝術創作這個行列應該是在高中時期，高中當時決定了要投考美術系，那麼也順利考進了國立藝專，也就是現在的台藝大，讓我自己在水墨畫創作上奠定了一定的基礎。畢了業以後一直都從事美術教育的工作，剛好有一個機會可以讓我繼續到國外進修，我非常感謝我的內人，其實她都不斷地鼓勵我、支持我。在美國進修這段時間裡頭對我影響比較大的是自己在藝術創作態度上的培養，因當時的教授不斷提醒我，雖然藝術創作是一種理性跟感性的一種拿捏與結合，但是還要有科學的態度，不斷去實驗，從實驗中去發現偶發性的事件也好、效果也好，必須要能提升自己在美學上的素養及美學觀念、概念，去從裡面吸收養分成為自己創作上的元素或媒材，也許不盡人意，重要的是要有勇氣去修正才能獲得真正好的藝術創作。

　　劉：觀察臺灣當代油畫的發展，多數畫家熱衷於「意象油畫」或「寫意油畫」。寫意性繪畫在我國傳統文化及思想體系的影響下，經過前輩們不斷地深入探索與實踐，並藉由傳統畫論。例如虛實相生、超以象外、變形理論等等，進行中、西繪畫的融合，產生特殊的形式之美。

　　游：我的繪畫早期受到東方水墨還有西方印象畫派、野獸畫派的影響很多。我比較迷戀在純藝術的追求上，所以我慢慢摒除掉具象的元素，開始嘗試具表現性的抽象、半抽象創作，嘗試把東方的傳統觀念和技巧還有現代西方的繪畫做一種有機性的結合，去創造一種個性強烈、色彩比較絢麗而意象深遠的感覺。

　　劉：作品之所以具有濃郁的神祕與幽情，全在於所表達處的「藝術幻象」。因此藝術幻象被認為是藝術存在方式中最重要的關鍵。佇足於這種幻象面前，猶如身處現實與理想、真實與虛擬之間的奇幻感覺高原。畫家游昭晴平日體驗自然芬芳，吸納社會之美作為養分，內化之後將之移轉到畫布上。當畫家心物合一之時，審美感受與審美趣味油然而生。李白〈送孟浩然之廣陵〉的詩句：「故人西辭黃鶴樓，煙花三月下揚州，孤帆遠影碧空盡，惟見長江天際流。」

　　這首詩描述詩人的離情與惆悵，遙望江水，帆已遠去，留下悲悽與感傷。這首詩引發的濃郁感觸，即是充滿藝術幻象的境界。

　　游：東方畫家對於來自西方的油畫，融合傳統文化並進行深入的研究，在表現、抽象和象徵的方法上，因經過長期的發展慢慢呈現出寫意風格，這種意象性的創作，它不是一種純粹的表現客觀世界，也不是單純的主觀的表現，而是主客觀相互交融所形成的一種意象之境。

　　劉：「不似」叫做抽象，「似」或「太似」叫做具象，介於兩者之間的「似與不似」叫做意象。寫意性繪畫吸收書法的「以白當黑」和水墨的「虛實相生」觀念，也削弱了色塊的空間性，有點表現平面性的意思。基於上述藝術幻象的特徵，似乎可將游昭晴現階段繪畫特徵分述於下：

　　一、**直觀性**：所謂的藝術幻象的直觀性就是藝術所呈現給我們的形象直覺。因為藝術形象是伴隨想像、幻想、直覺等心理活動因素而產生的，其中必然滲透著作者的思想感情。游昭晴利用直覺觀察，將感受形式化。他的直覺就如克羅齊所言，涵蓋了表現與情感，洋溢著抒情的個性表現。換句話說，直覺是藝術表現中情感與心靈的意識活動。在游昭晴的藝術創作中，尤其是寫意性繪畫，飽含著內在心靈活動與直覺表現。

　　二、**虛擬性**：所謂的藝術幻象的虛擬性是一種非真實的世界、而且難以言說、不易清晰表達的、模糊的、虛幻的感覺性質。只可意會，不可言傳，也就是古文所說的「象外之象」。此「象外之象」產生之始，即是藝術幻象生成之時。游昭晴畫中的虛擬萬象，透過直觀，虛擬的幽情正如心靈的邀約。

　　三、**抽象性**：談及寫意性油畫的概念，它是一種集民族文化精神、語言、審美、氣質、情感、氣韻生動、書法用筆、意象造型、意識、無意識、變形、寫意、感情、色彩等，展現不同程度的主觀與變形意識，與介於具象與抽象之間的繪畫形式語言。（參閱文獻：任艷蓉 從文藝心理看藝術幻象 一文 期刊）

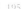

左圖：2015 飆越沙海-01 30F 壓克力 游昭晴
右圖：2015 漠海行旅 20F 壓克力

　　游：在我創作過程當中的「象」，其實是對於客觀世界的觀察、體悟、還有融和，再加上我內心的想法跟感覺，還有性格特徵。此外，我對色彩也進行主觀的概括與再創造。色彩變形的寫意性，在目前也是我努力的一個方向，我的作品《海天一色》《脫穎而出》《形影交融》等一系列作品都是這類創造類型的表現。

　　劉：這一張作品《虛空之間》，我感覺它帶有變形、想像、率性的意思，把花鳥、枯枝的意象，做一些抽象組合。它不像靜物、花卉的表現方法，我想更能表達情景交融、「不似之似」的「神似」，整張畫愉悅感很強。好像老子道德經裡面的「惚兮恍兮，其中有象；恍兮惚兮，其中有物」。

　　游：寫意性的作品表現比較開放，寬廣，也比較自由。《飆越沙海》系列作品最主要是描寫旅遊杜拜期間，驅車飆越大漠所感受到的綠洲、村落、還有一些綠色點景以及大片金黃色的漠海的寫照，結構上以虛實相生，疏密相襯來加強畫面上用色大膽而且賦有一種拙趣的呈現。

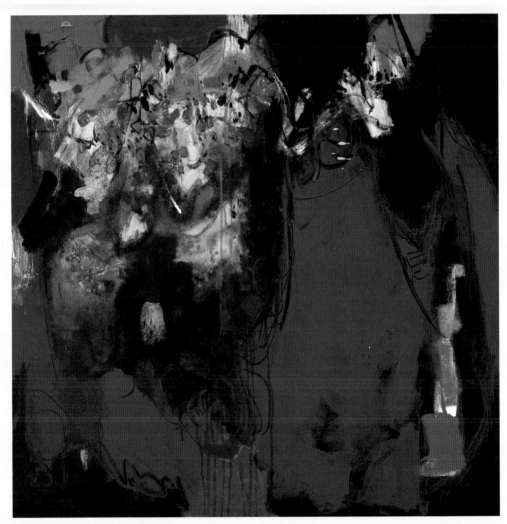

2014 春之圓舞曲 88x88cm 壓克力
春之圓舞曲象徵著懸浮、飄柔與飛昇，它是一種概念、一種情趣，這幅描述春海的舞蹈情趣，將舞蹈因素幻化成線性，在海流的軀體中自然飛舞，舞動的是一顆沈寂、清明的心。在夜深人靜，邀約心與靈的邂逅，但不知，海洋深處的情愫，是否會像紫花般的清透，顯露淡淡清香？

　　劉：這張《漠海行旅》，有漩渦氣流、有高溫熱度，其中若干海市蜃樓場景，顯現隱約的城堡、一陣陣駱駝商旅，在火紅烈日的高溫下，揮汗中踽踽而行，整張畫揭示的是：自然永恆的規律與生命的堅韌。

　　游：這張作品的靈感是來自於黃山尖峰林立、層層相疊，蒼勁古松伴隨雲煙裊繞的一種意境，事先以墨黑的色料讓它在畫布上盡情流淌，產生一些偶發性的肌理效果，然後再藉由皴、擦、染、點這樣的一些的方法把偶發性的效果轉化成單純、具有豐富肌理層次的寫意效果。繪畫是平面的，但是可以感受到它的空間深度、感受到意境的存在，這種感覺不是具體的東西，而是一種幻象。因此藝術幻象是一種包含著畫家的情感、想像的一種形象。美學家克羅齊曾經提出「藝術幻象」的概念。克羅齊認為藝術是直覺與意象的統合。藝術是幻象也是直覺。我創造藝術幻象主要來源是自我心理活動的結果。幻象感受的層級包括了氣韻和意境。簡單說，寫意是一種技法，具有主觀化的繪畫特色，一般是用簡約、自由、誇張、變形的手法，讓客觀事物在主觀意識的引導下，表現物象的意態形神，最終目的是要表達酣暢淋漓的大我境界。在某個角度上來說，寫意主要是在寫其筆意、寫其大意、寫其意氣。

　　藝術創作，是一種畫家把自己生活的時代、社會以及自然事物的體會、感知，轉變成第二自然，表現在畫面上。所謂「外師造化，中得心源」，創作離‧不開客觀世界的山川、江河、草木、溪流等，平日澄懷味象，感悟之餘，用美學的形式法則，將自然界的渾厚與蒼茫、空靈與神性，通過簡約、概括、誇張、變形的手法，畫出那種物象的意態神情，傳達一些對客觀自然、對社會事件的態度、立場、觀點和情感。

　　劉：《春之圓舞曲》象徵著懸浮、飄柔與飛昇，它是一種概念、一種情趣，這幅描述春海的舞蹈情趣，將舞蹈因素幻化成線性，在海流的軀體中自然飛舞，舞動的是一顆沉寂、清明的心。在夜深人靜，邀約心與靈的邂逅，但不知，海洋深處的情愫，是否會像紫花般的清透，顯露淡淡清香？

游：我在寫意形式的發展方法上，跟變形有不可分的關係。在形式的變形基礎上，來進行造型結構的寫意性操作。當然繪畫離不開感情的變形寫意、色彩變形和中、西繪畫的意象融合。按《說文解字》的「象」，被解釋成形象、物象、外象的意思，而通過「意」來傳達「象」，也就是說「象生於意以觀意」。要表達自己的主觀意念與思想情感，可以藉由一些跟自己心意相符合的形象來傳達。

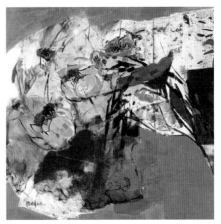

2015虛空之間 120x120cm 壓克力

「立象以盡意」就是這個意思。「無形而形」，就是說要忽略形的細緻刻劃，不拘泥於形的準確性，要靠直覺、要重寫意，有感而發，隨意而作，才能使作品具有情感而動人。色彩方面，既然是變形，就不須拘泥於客觀世界的固有色彩，色彩可以主觀的去搭配。

劉：藝術想像若能突破時空的限制，任意馳騁，這種高度的自由，通過想像的觸媒，促使各種內在心理因素及情感共同作用，即能進入高度的藝術幻象的情境。虛空並非無物，卻飽含著萬象。創作除去傳統的背負，走向自由、幻象與純粹。這種視角似乎就是游昭晴近年來全意追求的藝術幻象。畫面當中蘊涵著風景、心象、符號與內容，強化了東方文化意象的心理指向，使得形式感與藝術幻象發生獨特的聯繫和契合，彰顯著東方著獨特的意境和文化內涵。

2015-11-25

29 鄉愁
畫家蔡慶彰的文化尋夢。

所謂「鄉愁」是指對過去的事物、人或環境的一種回憶與盼望的特殊情緒，也泛指一種「鄉愁」的感情顯現。人人都有「鄉愁」，因為它深植在我們生命的原鄉，是一種躲不開又揮不去的文化情懷。

◀ 蔡慶彰

　　當今人們處身文明境遇，在生命源頭的追索與回歸本真的期待之下，畫家們筆下的「鄉愁」往往是一種記憶與認同、反思與重構、漂泊心靈與文化回歸的複雜心靈的總體呈現，所匯集而成的和諧與矛盾的情感圖像，別有一番人生意味。

　　有人說「鄉愁」之所以美，就是因為它具備了文學中的「愁」的思量。真正說來，鄉愁之美會在時空記憶與情感交織中的「故鄉風貌」與「文化痕跡」的隱約展現。當這種情緒充塞著心靈時，無論是實質的故鄉風貌、還是抽象的思鄉情懷，都會使人在午夜夢回，仰空長嘆。

　　當代有關鄉愁藝術形式的轉變，已逐漸從過去的田園牧歌、文化尋夢式的思路拓展為一個更為廣泛和開闊的創造語境。分析這種轉變，可以總結出：鄉愁敘述的意蘊離不開我們文化冥思中的「愁」之外，在畫家創作形式內容上，我們可以發現，從審美的角度來看，這是一種文化界珍貴的台灣史文化思辨的展現。（參閱：陳超《鄉愁的當代闡釋與意蘊嬗變創作研究》當代文壇 2011.2）

左圖：台中今昔
右圖：老農思故牛 20F

鄉愁的心靈表徵

在畫家蔡慶彰的美學視域裡，經過長時期的文化之旅與原民風情的探索，他對鄉土文化的深層觀照，有越來越濃的思慮。他選擇以故鄉的自然山水、原鄉的社會風情、漂移的文化鄉愁為主軸，藉助於彩筆書燃點「鄉愁」之火，建構臺灣文化、山水、史蹟、風情、趣事的藝術審美境界，他筆下所描繪鄉愁的藝術形式的豐富性，已然昇華為更豐富的美學內涵。

詩人陸游的〈楚城〉寫道：「江上荒城猿鳥悲，隔江便是屈原祠。一千五百年間事，只有灘聲似舊時。」末一句「舊時的灘聲」是歷史的呼喚，人們只可以在遺跡中尋找詩人的愛國情操。同樣地，這張圖《台中今昔》（台中今昔100F 油彩2014）結合了古老城牆、鄉野樂曲、蹣跚旅人，在科技與現代都市意象襯托之下，正所謂「歷史時空更迭，世事滄桑無盡，數百年人間事，唯有明月是舊時」。

唐代詩人陳子昂的〈登幽州台歌〉：「前不見古人，後不見來者。念天地之悠悠，獨愴然而涕下。」這是一首憑弔古今的生命悲歌，此詩描寫詩人陳子昂的孤獨遺世、獨立蒼茫與落寞情懷。當年登樓遠眺，弔古思今的感慨，抒發了詩人壓抑已久的情緒，表達當時社會中的懷才不遇、理想破滅的鬱悶心情，具有深刻的社會反思意味。

返來！50F 油彩 2014

　　下面這張圖獨坐老人，面對蒼茫晴空，一種孤獨遺世的落寞，與泥屋、老舍、柴堆的情景相互輝映，細細觀賞這張圖，似乎可以感受到它的溫馨、苦澀、惆悵、漂泊、孤獨、傷感、纏綿，與其說這是一種鄉村幽居，不如說它成功地被塑造成：沉靜與安穩的心靈表徵。

　　一般而言，鄉愁可以分為三個層次：第一層次是對親人同袍的思念；第二層次是對故園泥土的緬懷；第三層次是歷史文化的幽然情深。再者，鄉愁因距離感而生，它是一個空間概念。鄉愁中有漫長時空長河的種種記憶，它也是一個時間概念。最重要的是「鄉愁」不僅暗指你來自何處、你是何人的精神認同，因此它更可以說是文化概念。（參閱：種海峰《社會轉型視域中的文化鄉愁主題》武漢理工大學學報Vol.21 No.4 August 2008）《平埔族的記憶》是蔡慶彰研究平埔族史料、文化史蹟後，腦中積存大量的的遙遠時空與記憶，這張畫不僅僅是對空間、對時間，也是一種文化表述。畫面氛圍不僅喚回了人們對史實的追憶，更突顯臺島史實的深邃之美與幽然之思。

稻浪（清流部落）10F 油彩

文化的感召與力度

　　藝術畢竟是一種漂泊和棲居的恆久命題，人們在失去了往日的從容，
進入陌生的無明世界之後，對於自己熟悉的鄉情、故土、故園，開始有了
痛苦、失落、焦慮的負面體驗。鄉愁就變成了漂泊、無根、與惶惑的一連
串追問。從某種意義上看，懷舊只能用理想和意象來重現。然而，消失的
歲月與懷舊的生活被投射在當今的歲月中，反而激起人們對鄉土更多的思
古幽情，這其實就是一種文化價值的感召與力度。（參閱：種海峰《社會轉型視
域中的文化鄉愁主題》武漢理工大學學報Vol.21 No.4 August 2008）

　　這是一張現場寫生的原鄉作品，色調柔和，層次豐富。有關畫面結構舖陳，文學上有「開闔」之說，而繪畫結構也有相似的舖陳手法。這張圖從綠草萋萋到山色蒼茫、從深秋楓紅到煙嵐飛昇，山外山的飄逸雲層，是作者蔡慶彰的開闔舖陳成功之作。它透露了精神原鄉的濃郁鄉情。這種由「鄉愁引發的想像、由思慮到反思的激盪」，匯集充滿溫馨的圖像，這恐怕是畫家蔡慶彰這一階段的創作「原型」。這個「原型」不斷地促使他進入表達對鄉土感情的某種意境之中，我們可以感受到這些朦朧記憶的景色背後的心優美心靈。

　　在長達數年的文化之旅與原民風情的探索，蔡慶彰的美學視域有越來越濃的思慮。他的濁水石系列開始於2007年，透過國際扶輪WCS計畫，與勞委會職訓局的補助，連續四年受邀旅行到台灣各地部落教學，同時也在原民故鄉擷取大量的創作元素，創作了「濁水石」系列。從認識平埔族部落的原鄉故地，到田野旅行，以口述訪談的研究方法追溯採證，試圖以創作再現原住民的文化風華。

騷動與惆悵的思鄉情感

　　「美不美，鄉中酒。親不親，故鄉人」。這個世界再怎麼美，也不如故鄉的美。喜歡探索異域的蔡慶彰，「大地之歌」是他在近年寫景創作的內涵之一。詩化是一種鄉愁的追憶，也是浮光掠影的鄉土遙想。畫家與詩人都有相同的田園沉思，聆聽絕妙的山林鳥啼，對於曲折蜿蜒的小河與敦厚的故鄉人，總是情有獨鍾。他的作品《玉山仰止》、《北觀海浪》、《濁水溪姑姑山》、《麒麟潭》、《台中市役所》、《台中火車站》等，都是熱愛鄉土、描寫臺灣風情的力作。更深入地看，這些作品的意涵超越了一般意義上的客觀自然，反而注入更多的人文意識，全然地表達他主觀的個人世界。

左圖：車埕火車站 20F 油彩 2014
右圖：歡躍大地 10F 油彩 2014

　　印象派講究光影變化，立體派談論三度空間，野獸派強調色彩，作者以未來派觀念將線條導入畫面來強調時間、速度、光色的律動來構成元素的動能，這些觀念逐漸被導入他的作品之中，至今有十餘年時間；過去「未來派」這種手法運用在抽象、動態人物與風景之中，其新作《車埕火車站》（20F 油彩2014）把南投縣境內的小鎮車埕描繪成一幅以線條扭曲轉動的特殊畫面，讓沉寂多時、原是木業集中的小鎮重現其生命力，除此之外，《森林小學》、《歡躍大地》、《鼇鼓紅霞》等三張作品營造了「騷動與惆悵」的感覺，這或許是一個藝術家對時代變遷與流逝光景中的一種思鄉之感吧。

　　鄉土繪畫的色彩表現，注重具有濃厚鄉村生活氣息的固有色表現，鄉愁系列畫作的灰階中性色使用，經常出現藍灰、紫灰、紅黑、綠黑以及一些類似土地的黃褐色、暖灰的色階；鄉愁系列畫作裡面講求的是整體和諧，但不失為純樸、率直與直接面對的特點，它是當今藝術的些許浮華色彩所不能沖刷與淹沒的，隨著人們厭倦都市文明、厭倦流行文化，渴望回歸田園的心態越來越強烈，蔡慶彰的鄉土色彩表現正好就是一個顯明的特色。

蘭陽溪 10F 油彩 2014

　　另一種鄉愁的表達是以「水的意象」呈現水的源流性、流動性、時間性、久遠性，這些特性常成為鄉土特徵的寫照，因為它紀錄了鄉土的緬懷，以藝術語言表達飄泊的愁思，使得山水的豐富意蘊獲得完美的呈現。下圖（蘭陽溪10F 油彩2014）涓涓溪流溯源流長，飄渺煙嵐琴聲悠揚，這一張畫作借助蔡慶彰的筆、色來完成對時光的詮釋。「藍藍群山話月空，悠悠溪水言秋松。山村夢痕人歸去，撫今追昔何年風？」

　　一張畫如果作為一個傳達訊息的符號來看，則其所傳達之信息必然要有一個接受此信息的對象，這個對象就是觀賞者。西方「接受美學」的論者極端重視觀賞者的反應，畫家與觀賞者構成作品的兩極，各占有同等位階。

不同視角的「衍義」讓作品的詮釋產生多元風貌，觀賞作品者，「亦有得有不得，且得之者各有深淺焉」。（參閱：葉嘉瑩《中國詞學的現代觀》大安出版社 P126 1999.7）蔡慶彰的創作夾帶著豐富的文化信息，不禁讓觀賞者對作品做出「背離作者本意的創造性詮釋」。從這個角度看來，他的創作是豐碩而成功的。

白鷺鷥a 30F 壓克力 2013

因為「鄉愁」之所以成為一種美學，在傳統根源的意義上，作為象徵祖源血脈、文化認同、與同源情感的鄉土美學，將會被重新審視而被賦予多重的意義。這種多角「衍義」的產生，乃基於蔡慶彰的執著與毅力，支撐整個文化尋根的過程，深入挖掘的結果是豐碩與完美的。

結語

從蔡慶彰充滿時光描述與鄉土符號記憶的眾多圖像中，可以總結其真正創作的思路來自於畫家通過其藝術表達的方式，再現「在地的」美好事物與「懷鄉之思」，作品成為他生命專注與文化涵養的依託。時光總是在自然中消逝，空間也已成過往的追憶。「我生本無鄉，心安是歸處」。（出自中唐詩人白居易（772-846）的〈初出城留別〉）心靈的感悟和鄉情的寄託不在他處，也不在此時。千覓萬尋，內心的自在與放下，擁抱沉靜與超脫才是真正的故鄉。

30 形式的純粹與真正感覺的歸復
畫家黃秋月。

做為真正的藝術家，於其一生成長過程中的作品呈現，每個時期都會出現不一樣之形式風貌，這些不同的階段性的風貌與表現，往往是源自於同一個基底的力量，而依循某一主軸被推動出來。

◀ 黃秋月

　　黃秋月的繪畫藝術發展至今，在不述說任何故事的前提上，細說著感覺本身的故事，從繪畫三元素---結構/形式/肌理為主軸，焠鍊一種屬於生活中的片段或整體，發展出具有形式力度的感官性作品，觀察其作品中四處洋溢著的感覺力量，或者說是一種感覺的暴發力，正是黃秋月對於時下繪畫藝術的陳腔濫調所做出的決裂方式。

感覺的歸復與形式的純粹性

　　當今文明人到底擁有什麼？又失去了什麼？芸芸眾生在汲汲營營追求物質的同時，如果我們所尋找的不是一種說得清楚的東西，而是一種真正的感覺，那麼這種屬於感覺的真正藝術到底在哪裡？

　　按哲學家史作檉先生在《聆聽原始的畢卡索》一書中（P32）所言：「形式越純粹，與人存在性之感覺越相近，反之，則遠。在繪畫世界中，所謂純形式，多與幾何學或幾何圖形為近，或一種為了純形式而進行之純文字性故事或形式之消除，此往往就是一種存在性感覺的歸復。」

散步 6F 2004

　　一直以來，畫家黃秋月堅持為覓尋這種不一樣意義的感覺而努力，她在工作之餘選擇隱居畫室，深入簡出，尋找一處不受文明制約的純淨，為她追尋個人內在真正的感覺而努力。

　　近年來她的作品似乎已經凝鑄出一種無污染、接近原始的呼喚、趨近自然的存在性感覺。在型構之中以「方型」「矩形」為主架構，衍生動人的風貌，無論這些幾何形在畫面上如何多變，由傾斜到扶正，從旋轉到左右搖移，自飄忽到穩定，總是會讓人在空茫幻象中找到自己內在的真感覺，那是一種具有詩意的純淨、也是一種人類真正感覺的歸復。

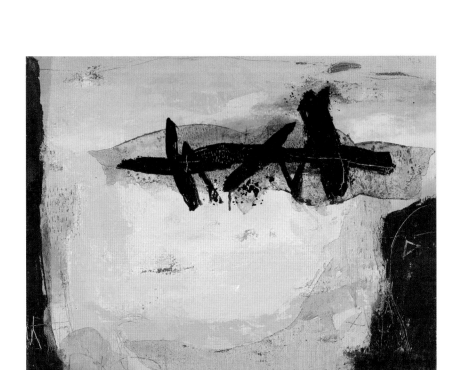

夢田 20F 2005

形隨行筆之間，找尋人與自然的通路

　　藝術之所以異於科學，其真正來源所依持的是感覺而非形式，但形式的鑄造卻是人與自然之間，建立感覺通路的重要途徑之一，藉由形式通達人類心靈共鳴的道路。誠如史先生所言：「近四百年來，藝術家雖然用了其才能、技巧與方法，但終究非屬於他自身感覺既正面又赤裸裸的表達……不過在近代西方繪畫之中，將人文文字性的故事一一消除，並向主體性自我、屬人的感覺而回歸」。對於形式，就如黃秋月所言：「過去畫的是一些可見的東西，頂多變形而已，但最近畫面上呈現符號、塗鴉，是因為我在病痛中的潛意識或無意識的宣洩。

左圖：蟬時雨Ⅲ 10F 2006
右圖：動勢，目的是製造不穩定，藉由傾斜、漸變，產生空間能量。

　　不過幾何形對黃秋月而言，是一種挑戰，因為幾何圖形趨近於她所追求的自然；所謂的「自然」是指宇宙間的自然變化以及內在真正的感覺，在創作時，這種感覺自然會「形隨行」地引導行筆，這就是她心中的另一種自然。

　　談及人與自然之關係在同書中P141大意說道：「師法自然一詞之真意，是找到了人與自然之一致性，就算是我們面對自然時之驚異、覺醒、高昂等情愫，也會隨瞬間而消逝，這意味著尋找人與自然之間的通路，就是影響藝術家一生發展之根本關鍵所在。」

　　剖析黃秋月的繪畫的構成，有時並未將幾何形直接搬上畫面，而以表現自然的「光和力動」兩項元素來看待自然，她認為大自然的一切也是「光與色」的集合體，除了接近自然的幾何形體之外，她將「自然」轉化成「光和力動」的體積、律動和意蘊，即是說，她透過她自己內在的

眼睛，表現真正的感覺世界，這是她在向內追索過程中，自由度的高度呈現。「繪畫作為與人溝通的橋梁，建構人和自然共鳴的通路，其間的符號、色彩與圖騰必須具備與人溝通的能力。」

高階繪畫與自在

　　黃秋月說：「如果有所謂的高階繪畫，我想就是自由自在吧，但是自由太過反而是一種不自由，創作的人必須做自己。」我們雖然在畫一幅畫，卻是用語言思考，然而真正進入高階而無意識的繪畫，即非過度的思考與刻意的描繪，真正繪畫的意思，在似夢似醒之間將思考減低到最大程度，追求根本的自我、凝視、空無，這種藝術表達層次，就是高階的精神性層次。

　　黃秋月的繪畫除了形式、色彩、光和肌理之外，「動勢」值得一提，動勢是由構圖的許多法則中蛻變而來，其目的是製造不穩定，藉由傾斜、漸變，產生空間能量。這些畫作《弄影》、《夜之華》、《山居組曲》、《日照》、《是非之間》，畫家以方形、矩形為基調，在色調之自然漸變與韻律中，布局對比與動勢，塑造《光和力動》的體積，透過她自己內在的眼睛，為作品創造美的意蘊之外的另一種生生不息的生命力。

藝術眼光與深摯的藝術情感

　　余秋雨教授在藝術創造論一書中，將藝術眼光的基本形式歸為生命形式，也就是生命活動的直覺造形，一旦這種直覺被賦於有魅力的形式時，那麼，內在意蘊便趨向確定化和提純化，而具備了更大的審美功能；綜觀黃秋月數年來的創作，我們見證了一位畫家如何執著地投入她的創作，她似乎用了大部分的生命、用了深摯情感，在創作上展現出純正的繪畫形式語言，在真正感覺的歸復上，實足以讓人心領神會，獲益良多；而作品展現的特殊氣質，將會帶給喜愛藝術的朋友有益的滋養和借鑑。

2010-11-04

31 從格式塔完型理論
談蔡正一的繪畫形式語言的建構。

▲ 蔡正一

西方現代心理學的主要流派之一格式塔心理學，也稱為完形（整體）心理學。「格式塔」（Gestalt）一詞是指在幾何圖形中的形狀、形式或指音樂中時間序列的特性。換句話說，格式塔即形式節奏特徵、一個具體的實體和它的特殊形狀或形式的特質。

　　格式塔心理學家認為：知覺是經驗之總體集合，知覺不同於感覺，具有抽象的思維特性，康定斯基借鑒格式塔心理學的成果，把點、線、面、色、形與視覺心理性效應做出連結。

格式塔完型理論引述

　　我們從畫面上可見的形式與作者內在知覺的關係上觀察，顯而易見地兩者相互之間存在著的密不可分的關聯性。學者單金龍先生在〈格式塔完型理論在音樂構成與審美方式中的運用〉一文中（武漢音樂學院學報2012年第2期）提到：

　　「生、心理機制是一種具有生理和心理的意志，這種意志規定音樂的運動……對這種意志給予考察，並提出該意志具有欲求、蓄積與釋放、緊張與鬆弛、秩序、對比、以及豐富性和變化性等特徵。生、心理的欲求的變化，樂音再依據生、心理機制的變化而規範其運動，運動順應了生心理機制，便激發了美的感受。」

左圖：圖一 1993 15F 桂花夢
右圖：圖二 1992 8F 山野秋色

　　從單先生對音樂的說法來看繪畫創作，繪畫創作中畫筆對應於外在物件而產生筆觸自身的運動，這樣就形成兩種特殊關係，一為聯繫造型和畫家知覺活動的「同時性」關係，二為作品畫面的呈現與創作者心理生理的聯繫，是一種「力」的模式與畫家內在的同構關係，這兩種關係在本質上也是以「力」的模式進行對物象之「力」與自由想像的同構性創造思維。本文借用「格式塔完型理論」，詮釋畫家蔡正一的繪畫創作中的內容（內在）與形式（外在）關係中的複雜審美關係。

藝術家的追求與「力」之模式的異質同構

　　筆者目睹蔡正一在畫室裡的成堆作品，令人好奇的是：一位畫家的創作方向脫離了熟識的形象，繼而轉向難以令人理解的形式結構，其所依持者究竟是何種思維體系？所表現的內容與形式是否有某種「共時性」存在？他的畫風的轉變是否就如同大家熟知的：「新形式創作之產生，或背叛舊形式之風潮出現，必因某種形式發展到一種極限或已面臨審美疲勞時，就會有一種新的形式順勢而生？」

　　或者吾人可否說：「一個藝術家的想像，一旦被實現而不再是想像時，便自然地捨棄這個事實而朝向更高層次的理想奔去。」畫家追求理想若果真如此，回溯蔡正一的創作風格，從具象轉進半抽象，再從可辨識的半抽象跌入「去人性化」的純粹繪畫，這種轉變是否即是一種更高層次的理想追求？（見圖一、二）然而事實並非以如此單純的方式即可解讀。

圖三 1997 20F 空白的日子

　　從蔡正一創作的形色自若，把玩形色於談笑之間看來，乃因為他對時下流行的藝術形式產生了深度懷疑，在長期深思與反芻的基礎上，逐步從形象之塑造邁向純粹的感覺世界，因為他深知：「如果要達到純粹自由的真感覺，就必須掙脫曾經擁有、以及長時間建立的各式各樣的形式與門牆，才能來到真正的自我表達世界。」

　　繪畫作為人類表達的方式之一，其背後的問題是：「人為何要表達？如何表？表什麼？」若果真像哲學家史作檉先生所言：「表達係出自於人類的本能？」創作表達如果作為人的本能，參酌大陸學者單金龍先生針對主體對客體世界在音樂中創作的可能性問題提出的說明看來，音樂是一切格式塔「力」的模式的表達呈現，或者對「力」的一些模式的直覺。音樂的形式就是一種對物象本質而進行的「異質同構」。因此我們似乎可以將繪畫定義為：「繪畫之美來自於外在世界的客觀存在，通過格式塔「力」的模式來表現的異質同構（Heterogeneous Isomorphism）」。畫面的各種結構元件，都來自物象的本質縮影，這種縮影被進一步地以「力」的方式對應到畫面上來，吾人稱之為「異質同構」。本文試圖進一步說明此種「異質同構」現象在蔡正一的繪畫中的特殊意義。

「異質同構」現象的意義

　　前述畫面的結構元件，來自於物象的本質縮影，這種縮影被進一步地以「力」的方式對應到畫面上來。繪畫中的筆觸對應於外在物件的「力」，而產生畫筆自身的運動，進而形成畫面的節奏「動勢」。因此繪畫形式和畫家知覺活動是一種「同構」關係。筆者認為，創作者內在思維與畫筆的運動關係是對同一物件的結構模式的同構，本質上還是帶有自由想像的性質。蔡正一的作品《空白的日子1997 20F》（圖三），將時間流轉中的片段記憶、晝夜輪替、專注凝視以平面結構的方式殖民三度空間，無論其所表現的是意象的「挪移拓展」、「緊縮綻放」、「片段記憶」，其真正的意旨無非在於個人獨特思維的形狀與外在物象的同構關係。更正確地說，經由腦部、手部、畫筆與外在客觀存在之間的兩種異質在「力」之表現模式上的同構關係。這種形式之建構，就創作而言，與人生產生特殊的關係。

創造與人生

　　若從上述同構角度檢視蔡正一的創作，是否關聯著「本能與無意識」、「人類情感」與「力」的微妙轉化？如以佛洛伊德的論述：

　　「以往的哲學家、心理學家，對於人及其心理的探索……只觸及人的心理表層，還因為他們只看到了人是生物的自然存在和社會存在這兩方面的不同特點，而沒有揭示人作為自然存在和社會存在相互聯繫的基礎。

圖四 2009 20F 貓魚的故事

佛洛伊德認為，人是由於其原始本能不斷受到壓抑，才由自然存在轉為社會存在的……而是人迫於本能的壓抑而用來防衛自己的手段。按照這種解釋，人之所以成為人，其最原始的基礎就不是什麼理性、意識，而是某種本能、無意識。」（參閱：吳光遠《佛洛伊德》P71）。

相對於佛洛伊德的論述，哲學家史作檉先生也將人的表達根源訴諸於人類自身的「本能」。蔡正一認為：「除了本能之外，表達必然與情緒或情感有關。美國當代女性哲學蘇珊，朗格（Susanne K. Langer.1895-1985）表示：

「藝術是情感符號形式的創造，藝術就是把人類情感轉變為可見、可聽的一種形式符號，藉由藝術創造來呈現人類情感」。朗格所說的情感，並非自我的情感，而是把情感變成一種概念，藝術家通過自身情感的體驗及感悟，移植和借用知覺與想像，抽離了情感的具體內容，轉化成一種情感概念，使之成為一種對事物的感知符號。（參閱：游昭晴《繪畫寫意性凝鑄的探索》p23）」

觀察蔡正一的另一個作品《2009 20F 貓魚的故事》（圖四），跡象顯示：對於事物之轉化，除了透過前述格式塔心理之「力」的異質同構之外，它也是自由與情感的創造。畫家移植外象的力度形成畫面動勢，以一種難以言喻的形式法則，同步重構或表現物質的精神形狀。

相反地，觀者透過視網膜，意象以不同的視野，分別被觀者接納或延伸或重構不同層次的意含，此種開放氏解讀就如同羅蘭巴特的「作者之死」一樣，說明了當代藝術在解讀上的多種面相。

人類自性的回歸

談至此，畫家蔡正一的藝術表達，果真如前所言，表達既然出自於人類之本能，綜理以上所言，似乎已經清楚地說明了其所表究為何事何物。我們觀察他近期的創作，揮別了具象，鋪陳符號化的形式結構走向，不但是一種直觀、內省、移情、同時性的異質同構，亦為畫家內心追求藝術自

左圖：2011 20F 靜止的海2
右圖：2012 20F 心火

由的純然歸復。作為揉合了康德學說中的自然觀點，作品《靜止的海 2011 20F》、《心火 2012 20F》、《旅程 2012 20F》三幅作品，無疑地在於說明：人在靜默凝視的氛圍中，無形被蛻變為有形，線條與色彩在表現上捨棄形體的約束，脫離空間觀念的糾纏，讓人進入一種啞口無言的靜默面對之中，此即一種純然的回歸，一種精神匱乏之下的必然追求。回歸並非退後與停止，而是不停地向前。蔡正一統合了抽象元素的創造，用他多年來在藝術探索中的獨特眼睛反向思索，尋求真正的自我歸復的起始與整體性的卓越。

　　作品《藍色的臉譜 2012》，藝術向內回歸與真正具創造性之藝術品的完成，當然不可能僅仰賴一種外在的、客觀的分析方式而有所完成。反之，它需要的是一種屬人本身的經驗、感觸、焦慮、緊張或純粹性之直覺與情感，始得以瞭解其創作的深度內涵。蔡正一近期的作品系列，經由繁到簡，再由簡到繁的蛻變，呈現交纏的形、折斷的線、層面交疊、線面破折而形成沉重的動感，偶而添加瞬間捕捉到的光影，化具像為抽象，以抽象之形表達具像之美。

左圖：2012 20F 旅程
右圖：2012 100F 藍色的臉譜

　　借用歐洲第二代抽象大師德·史泰耶的話說：「繪畫的空間是一面牆，全世界的鳥兒自由遨翔其間。」（引自《德·史泰耶》藝術家雜誌社出版）他的創作是追尋自由的整體性歸復。

力與場的概念

　　蔡正一說：「創作的目標有時會被模糊而失去方向，但我還是單純地想畫，總感覺有不停地畫的衝勁，這是我創作的基本動力。」也許建立自我體系與形式是每一位藝術家背後真正努力的目標。這裡引述前段論述中學者李莎的力與場的概念：

　　格式塔心理學引入了「場」和「力」的概念，引申出「物理場」、「生理場」、「心理場」等心理學範疇。（參閱：《格式塔與西方現代繪畫的結構之力著》濟寧學院學報）

　　這種「視覺思維」的內在依據就是「力」的結構一致性，蔡正一的作品《林的故事 2010 20F》，分割物象重構新意象，並在空間以增加光線、

氣氛，來滿足更高層次的畫面要求。當代的空間意識已逐步放棄了立體透視、寫實概念，從不斷的平面化過程中，建立一套自我的造型體系，這個體系更接近繪畫性的二維空間本質。而立體主義的幾何式平面化的重構也為抽象藝術做出了更徹底的突破。

例如蔡正一用「點、線、面」等純形式語言來建構畫面，將干擾畫面的其他因素（例如形下指涉）降到最低，讓點、線、面、色等元素徹底表現出一種少有的秩序與力量。這時的空間塑造已經是一種包含透視的模糊、結構平面化的視覺心理場域，觀賞者不斷地在此等場域中變換「物理場」、「生理場」、「心理場」，其表現力遠遠超越了其他繪畫形式，在作品生命力的呈現上凸顯了其堅韌度的最高可能性，這種觀察視角可以總括貫穿蔡正一現階段的創造思維系統。

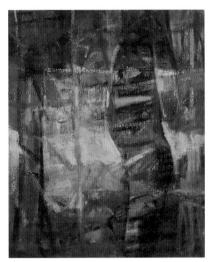

1993 15F 林的故事

結論

藝術的本質是創造而非形式追求，蔡正一結合自己的藝術涵養和表現能力，他清楚地告訴了觀眾：「創作呈現了藝術最為本體的東西──強烈的創造意識與本能。藉由「物理場」、「生理場」、「心理場」等心理學範疇的共振與深思反芻，其所表達的背後隱藏著比單一表象更令人著迷的創作內涵。蔡正一的藝術追求可貴之處即在於不停的追求與對原創的熱情嚮往，以力的結構元件作為畫面支撐骨架，更為直觀地影響到作品力度（動勢）的表現，筆者在他六十歲的展出前夕，除了為文祝賀之外，並以恭敬謹慎之心撰文為之導讀。

32 東方抽象語境的力度
許文融創造剖析。

▲ 許文融

雕塑從西方的純粹視覺審美發展到現在,逐步解構傳統進入思想表達,當代雕塑的發展已經擺脫了純粹的審美階段,創作從傳統形式到觀念重構,努力掙脫傳統視覺審美所帶來的語言上的局限,進入一種更為廣闊的東方抽象語境的力度。

當代藝術家許文融教授分析傳統雕塑創作的語言局限時,他發現藝術家應該從形式、材料、語言中尋求解放,在回歸文化傳統的道路上,注入許多的創意。將書法、空間、線條、以及意境融入作品中,這是作為一位當代藝術家在發展的道路上應有的體認。

源自東方文化草書的語彙

在東方的當代雕塑中,文化符號是雕塑家們常用的一種語彙,因為它體現了民族文化的身分認同。

大士慈航 77x33x90cm 2009

秋風起又，長124×寬63×高105公分_不鏽鋼_2013

　　而所謂的「東方抽象語境」是由我們的文化符號、象徵及冥想空間結合當代技術的綜合體。如何轉換傳統語彙和文化符號，將雕塑傳達人文空間想像，這一實踐需要一個「理念」作為媒介。許文融的理念是什麼？他為什麼能將文人詩、書、畫與雕塑結合？又如何將文人畫在雕塑裡面展現意境？

　　許老師談到他的雕塑與西方雕塑不同之處，他說：「一般我們看到的雕塑其實都是根源於西方美學的西方雕塑。常見的雕塑不是人體就是造形，創作還是停留在視覺美感的形式、神情或是肌理表達等等。而我的雕塑全部是東方化，草書在身體上的簍空、虛實、透空表現之外，我還有很多古代文人、詩人的草書。最重要的是，我的雕塑談意境，觀賞者在欣賞盆景的時候會產生一些靈感與境界。原創之初，我先用毛筆書寫，然後轉換為實體的雕塑，利用簍空的方式表現文字的通透感。相對於東方，西方雕塑是不談意境的，而我的雕塑則專注於境界和意境的營造。」參閱作品《秋風起又》。

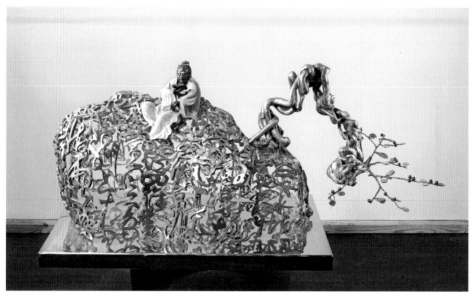

陶然共忘機 105x50x50cm 2011 雕塑（不鏽鋼）29448

　　許文融的創作理念是以東方的精神來看待作品。西方談實，東方談空，虛的當中才有美的至高境界。虛是模糊、也是弱，能產生無限想像。例如白髮三千丈，白髮怎麼可能三千丈？這完全是一種想像。而東方追求肉眼不能看見的東西，酷似一種想像，像這一幅作品，清風徐來，醉翁獨坐幽林，但實際景像卻是一座實實在在的雕塑。

氣韻生動

　　在台中市后里的鄉間，許老師擁有寬敞的創作空間，包含不同性質的工作室及花園，這些自己苦心經營的場域，林木茂盛，綠草如茵，小橋流水，亭台樓閣，還有富創意的攬月平台與樹木結合，與畫室空間連成一氣。庭園四周阡陌桑田，更可眺望火焰山。這樣的氛圍，為許文融提供絕佳的冥想空間與豁達情境，許多傑出作品就在這裡源源不斷地誕生。

氣韻系列之千山縱橫 120F 2007

左圖：喜逢春 68x135cm 2005
右圖：紅色入侵 120F 2007

　　觀賞許文融的雕塑新創作，透露了一位藝術家的寬廣領域，使用多媒材、咀嚼文化根基上的花朵，綻放出真正的藝術果實。在當代風行的卡通藝術、女性主義、觀念藝術的思潮背後，讓人有理由相信，我們傳統哲理的思想反而最有資格談抽象。若能整合中西文化、回歸文化根源以及擴展更多的新視域，必將使藝術發展增添更高、更寬廣的藝術緯度！

　　傳統水墨經歷了一千多年的發展，從工筆畫發展到小寫意，再到大寫意，走向具有當代思維的文人性的精神內涵。許文融展開水墨畫的抽象性探索的同時，並非揚棄傳統水墨的技法和審美標準，反而更多地結合不同媒材與觀念，不斷地創造出新的形式，使傳統的語境和文人精神做出更強的時代性內涵，而要從傳統形式中的解構，尋找符合時代的動能，最重要的是嶄新的「觀念」。另一幅水墨的花鳥作品，卻使用抽象的形式語言來表達，空白背景則被改成硃砂紅，這也是一種另類的花鳥水墨表達方式。

　　氣韻生動是藝術家靈動而具有生機的藝術形式展現，它發自人的生命潛能，飽含心靈和氣質、趣味和情感，其中涉及造形、布局、節奏等因素，形成聚散離合、濃淡乾溼、陽剛與陰柔的交錯。把氣韻生動作為一個整體架構主軸，自然能體現出畫家內在氣質與外在造型的生動氣象。觀賞許文融的畫，如果再仔細推敲他的陳述，「畫以載道」中的「道」究竟何所指？繪畫的深層內涵又是什麼？他所謂的「畫以載道」，「道」就是畫家的形式背後賴以支撐的有形無形內涵，包含著觀念技術、哲理內涵，我有我道，只有以「求道」之心，創作才能負載更高的能量。

　　他的靈感來源非常廣闊，有時候聽到一句話、一個故事、哲理，或是下筆第一筆之後也會帶來新的靈感，或是整體乾了之後，又會誘發另一個新的想法。這一幅120號作品《紅色入侵》，是許文融在無數的觀想琢磨之中，筆隨心走所創造出來的美好景像。紅黑白灰色塊相互交織碰撞，展現道家「無為」的至高境界。

結語

　　綜觀許文融的創作風華，以觀念表達作為創作的催化劑，將傳統的二維平面推向三維表現。將不可見的抽象轉化成可見的形式。這樣一來，繪畫已經不是傳統的繪畫，雕塑也非僅僅是西方表現空間肌理與造型的表象藝術。反之，他通過無數的藝術實踐，我們可以感知到他的雕塑形塑出來的精神層面，蘊含著豐富的人文色彩與社會省思。迷戀審美平衡，迷戀現有觀眾的適應，只能停步不前。他努力創造新的適應要比創造一般性作品要艱難許多，也宏觀許多。

2014-12-20

33 走向形式純粹之路
畫家楊嚴囊。

▲ 楊嚴囊

藝術創作中的形式語言，是藝術家在進行創作時，藉由個人的主觀意識，對自然形態的體驗觀察，獲取新的認知結果。同時也是藝術家通過各種視覺要素的組合構成，來表達藝術家對於生存世界的理解，作為創造性思維的重要手段，繼而擴大成為人類審美範疇。在當代藝術創作中，不同形態的形式語言使藝術產生多元而豐富的可能性。

　　畫家楊嚴囊的繪畫作品就是形式與內容的綜合體，他的作品結構是將一定的物質材料，藉由形式語言布局表現出來的獨特審美感受與形式的視覺形態。如果說，藝術作品的內容是內層結構的話，那麼藝術作品的形式則是作品內容向外拓展的外層結構，它使藝術作品的內容與形式的內外層結構更趨向有機結合。

藝術創作的原動力

　　當今世界，可見的各類通俗藝術，例如表演文化、多媒體聲光秀、行為藝術等，以新的文化形式主導流行，在聲勢上已遠遠地超越了傳統型態，因而大眾所認知的藝術界線，逐漸形成了形式的不確定性與模糊性。而藝術家們，在不斷要求創新的口號之下，開始質疑藝術存在的意義和價值。畫家楊嚴囊創作歷經20年，對藝術的存在價值與意義仍然存疑。這也使得他逐漸擺脫形式的糾結，努力尋找自我的基本動因。

石頭心語

　　楊嚴囊出身教育界，作品獲獎無數，成績斐然，他在學習過程中，感恩劉文煒、陳銀輝兩位教授曾經給他豐厚的學習資源，如今他的形式簡化，區隔馬列維奇與蒙德利安的形式法則，尋求作品與自然的關連性。

楊嚴囊的繪畫形式語言一

　　成功的藝術家都能通過自己生活經驗的累積、人生體悟與個人的美學內涵，用自己的方式對客觀事物做出審美表達。其實藝術語言的表現千變萬化，作者只能通過反覆探索和研究，才能找到屬於自己的表現方法與風格。而形式語言的運用，是作者在進行藝術創作時，主觀地通過對自然形態的觀察體驗，作出理想的表現。以下列作品為例：

左圖：理性的黃
右圖：得意忘象，
讓形式更加純化。

　　2009年的《石頭心語》，2010年作品《理性的黃》，都在於呈現作者內心意象的漂浮、記憶的碎裂以及詩意的朦朧之美，其實這些作品都是作者對於客觀世界現象追求進入疲憊期之後，轉向尋求集體無意識原型意象所得的結果，雖然它們的呈現出漂浮與模糊的特質，但卻代表著作者思考的超越、象徵與神祕。而此時此刻，他的作品將從某種特殊的存有，躍升到另外一種精神的存在。這種藝術形式不只是隱喻（Metaphor），根本上反而是一種形變（Metamorphosis），從剎那變化中萃取永不止息的永恆。

形式的純化

　　每位畫家的藝術語言發展，其自由度與高度就如佛經的「從有法到無法」。也如東晉詩人陶淵明走向自由的田園生活，在〈飲酒詩〉中寫出「采菊東籬下，悠然見南山」這樣的佳句，這是藝術創造的極高境界。從高度自由的意義上來說，楊嚴囊的思維無須執著於客觀世界的物象虛幻，但求自我意義上的真實。

　　對此，楊嚴囊的夫人蔡美雲女士說：「楊先生生活簡單，除了畫室還是畫室，對藝術的專注與哲學思辯，一直是他最熱衷的領域，追求藝術的人都有一種純淨而執著的唯美心靈，這不也是一種精神上的簡約與回歸嗎？」據此，楊嚴囊多年來一直尋求得意忘象，讓形式更加純化。

楊嚴囊的繪畫形式語言二

　　作品的深度即是思想的深度，視域的開闊提升作品的高度，宏觀思維影響作品廣度。楊嚴囊擁抱技術層面之外，更涉足思想層面。他對生活情感不斷深化的結果就是形式語言我完善的過程。當今藝術家都努力建構一個自我專屬的形式語彙，在這個基點之上，楊嚴囊將客觀自然的形體轉換為內在的情感結構，並通過畫筆、材料的呈現，讓思維轉化成為意象，而當理性與感性達到統一時，他的形式語言，隨即出現具有音樂性節奏的塊面與線性組合，他突破外象的限制，理出對客觀世界的認知與詮釋，他永遠相信他的眼睛、直覺與感知。

　　作品表現東方的空靈思想、虛實張力。藉由大量的重複以及相似的符號布局而達成畫面協調統一，多層次的薄塗，透視基底的豐富肌理，正好表現了西方完形美學藝術的精神，用形態及動勢來形構大氣的空間感的無界限性、以及動勢與夢魘的浪漫內蘊。

作品表現東方的空靈思想、虛實張力。

潛意識與自動性繪畫

楊嚴囊研究抽象表現主義的
大師波洛克（Jackson Pollock 1887-
1986）的自動性繪畫技法。有時捨
棄畫筆，把整瓶顏料擠在畫布上，
再用有漏洞的容器將顏料流淌滴
灑，不同顏色的細線交織重疊形
成的創作，其過程帶有一種無意
識、反傳統、高度自由的「無意識
動作」，解放思想、傳統及任何束
縛。

解放思想、傳統及任何束縛。

楊嚴囊從2009年起，大量使用這項自動性技法，把畫布鋪在地上，用
媒材任意潑灑反覆塗抹，多層次的肌理，成為他形構作品的重要因子，左
圖即是一張典形的例子。

結論

當藝術終將用自己的方式來進行的時候，它隨即變成一種思維的跳、
於是形式反而更難掌握了，對創造者來說，這是個好現象，因為作家寫出
一句，畫家畫出一筆，都不需要必然性，靈感的發生是神不知鬼不知的千
古祕事。楊嚴囊秉持著如下的觀念並以自勉：「藝術的道路只出現在藝術
家走過之後，走在別人鋪設的軌道上就不是真正的藝術家」。楊嚴囊的作
品取材於大自然界中物件的堆積，以自己的方式抽離物象，逐漸走向審美
純化的精神性世界，這種包含情感與思想的創造依持，揭開他深埋內心的
原始衝動，當自由意象與物像結構交織之後，新的道路將自然地被釋放出
來。

2016-05-08

34 繪畫文學性的探索
　　談畫家游守中的創作。

深沈的詩，莊嚴而肅穆。冷凝的畫，靜默卻清明。大地夢迴，當繁華落盡，群雁孤寂飛去，花開花落的瞬間，記憶變得異常清晰，沒有遺憾，唯有淡淡的清香。

◀ 游守中

　　臺灣知名畫家游守中，將文學訴諸思想情感的豐富性，將藝術結合情與景的視覺驚豔，正如人類情感的低吟，千絲萬縷地聯繫著審美感觸。文學與美術之間，難分難捨的水乳交融，指涉著對鄉情的緬懷、對文學的省思、對人生的觀照，衝破形式技法的藩籬，到達內在表達的極致，這正是畫家游守中千山萬水我獨行、覓覓尋尋的終極性追求。

冬雪歸離 6F 2007

　　點點蒼苔白露冷冷，幽僻之處可有人行？游守中作為一個修行的畫家，面對一條蜿蜒崎嶇的山路，分不清是成長的困頓，抑或是揮灑的喜悅，長久以來專注於修築這條難行的藝術小徑，為每一個階段的碩果付出心力。

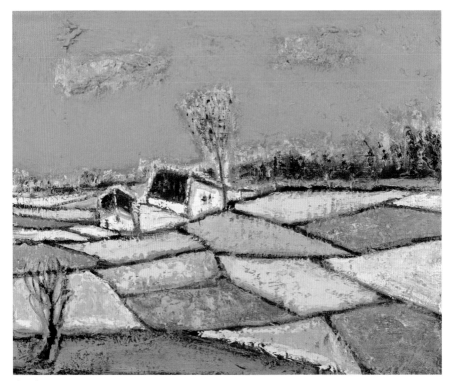

山居歲月 8F

　　本文為您揭露他從學習的愉悅到發展困頓，從多點的回顧到宏觀的反思，緊扣繪畫與文學關聯性的創造歷程，為我們拓展一朵豐碩而亮眼藝術視野。

　　王國維在《人間詞話》中說：「景語即情語也。」造化之妙，山川之美，蘊含豐盈的生命之美。畫家情之所鍾，樂山樂水，師法自然。憶之所及，緬懷古今，了悟人間多少事。感悟之餘，摹山臨水，求其表達的豐盈，盡其意蘊的文采。以形為意，抒發關注之情，澄懷味象，凝視客觀形狀，整合形式與內容的糾葛，尋求當今蟄伏在人們心底逐漸被遺忘的一份悸動。

　　繪畫的過程是一個對畫面的整體布局的控制過程，「形式」是思想內容的載體，豐富的內容使形式充滿新的生命。繪畫中的「形式」指的是畫面一切可見的線條、造型、肌理、色彩、結構等等。「內容」則是指支撐形式的所有美學理論、中外哲學思想，還包括了藝術評論與賞析。形式與內容兩者相互依存，由於形式的拓展，是實現內容的前提與基礎，而內容則是深化形式的必然因素，二者共同組成了完整的藝術作品。（引自：柴剛《桂林師範高等專科學校學報》2009.9 第23卷第3期）

繪畫與文學的相互對應

　　觀察游守中的創作，其手法諸如：描寫、誇張、對比、比喻、象徵、渲染、托物言志、抒情、想像等等，每一手法都能找到繪畫與文學之間相互對應的表現。而所謂文學性的「意境」者，是指作品中所呈現的那種情景交融、虛實相生的形象統合及其所誘發和開拓的想像空間、意蘊與狀態。（參閱：李素艷《藝術評論》期刊論文2013年7期）對於繪畫的文學性思考，是指一個畫家對創作的一種特定要求，是詩畫互襯的全然表現。

　　游守中說：「所謂繪畫的文學性，是指一個畫家對創作的一種要求，這個要求就是把自己對這個世界的觀照方式，結合自我的表現手法，讓作品呈現詩畫合一的境界、讓人讀得懂、感受得到畫中的某種意境。」（參閱：劉旭光《回到繪畫的文學性》期刊論文，上海藝術家，2013年2期）。在繪畫發展過程中，文學與繪畫交互影響，例如詩、詞的美境和繪畫的內容相互作用，把詩和畫結合在一起，繪畫就有文學性。例如這張作品《家（80F）》，生動的暗紅幽微，把人帶入一種聯想、妙想的境界。觀者感受到的，是幽微的光、和深沉暗紅的天空，鞦韆、老樹、斑駁的紅磚屋，也連接童年記憶，反應出一種思鄉的情韻，整張畫好像在陳述一個故事一樣，這就是繪畫的文學性表現。」

小樓靴轆夢難眠，
倚窗微光臨樽前。
欲飲千杯邀無月，
但見紅蘊一炊煙。

家 80F 2008

　　游守中繪畫的文學性表現，源自對鄉土意識及文化的關注，他成功地轉化鄉土思維與文化因子，形成繪畫的「意象性」，這個意象不但超越了現實的幻境，在本質上更包括了下面兩項特質：1.形象的音樂性：也就是圖面的鋪陳以節奏、旋律以及韻律表現形式的豐盈。通過形式去述說與表達所要展現的文學風采；2.情感的開創性：當畫面的音樂性與形象性交融在一起的時候，豐厚的情感性文學語言就順勢產生。（參閱：劉旭光《回到繪畫的文學性》期刊論文，上海藝術家，2013年2期）

畫面之外激發的情緒延伸

　　游守中的作品表現，或許可以從結構的音樂性之美、從情感性的開創上來解讀。就表達形式上而言，它是含蓄濃郁的；就色蘊上來說，它是悠揚與低吟的。縱使跳出了少許的濃烈，也讓香醇纏繞在悠揚的晴空，暈染豐碩的聯想與共鳴。他所營造的超越現實的「藝術心理距離」，似乎已經為自己的藝術補上一個坦然的標記，一種凝鑄與默想的深沉境界。文學思潮與繪畫思潮交互影響，長久以來，部分的唐詩、宋詞之美境已然

左圖：古厝思情 10F
右圖：等待黎明 100F 2012

變成了繪畫追尋的主題。而文學與繪畫的互動，也不斷擴充了新的表現領域。於是，詩畫合一了，繪畫因而就有了文學性。例如這幅《古厝思情（10F）》生動感人的幽微，把讀者帶入聯想、妙想的境界。讀者所感受到的不僅僅是幽微的光影、深沉的色韻，那未見人影的外象所激發的沉寂、伴隨著屋後的月影鶯啼，思古之幽情——浮現，這種境界是高度的文學性表現。

　　自古以來，繪畫有畫文學上的故事者，亦有畫自己對世界的觀照方式，藉由自我的表現手法，使作品呈現詩畫合一、可讀、可感的狀態。（參閱：劉旭光 回到繪畫的文學性，期刊論文--上海藝術家，2013年2期）。馬致遠的〈天淨沙‧秋思〉：「枯藤老樹昏鴉。小橋流水人家。古道西風瘦馬。夕陽西下，斷腸人在天涯。」描述黃昏時節，漂泊的旅人由感而思，由思而悲，再由悲到泣的「情語」，帶出了詩中有畫的「景語」。詩是有聲的畫，畫是無聲的詩。畫難畫之景，以詩湊成。吟難吟之詩，以畫補足，這就是詩與畫的纏綿，也就是文學與繪畫的微妙關係。

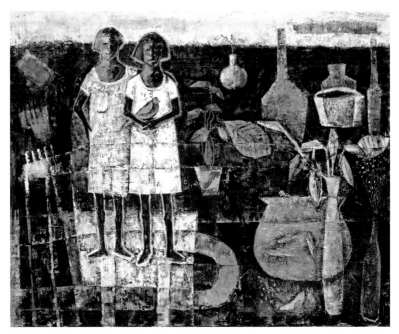

朔源 100F 2012

在南投縣草屯鎮美麗的九九峰山下，游守中的畫室陳列作品無數，屋前可見山巒起伏，高處全覽河谷謎樣的風情，藝術文學的情、意與境的審美性靈，需要這樣的空靈氛圍。他的謙柔、內在的思想風格必然建築在此性靈與民族文化積累的根基上。藝術審美側重在：藉由「繪畫性」推展「文學性」的「超以物象」與「言外之意」。周敦頤提出的藝術思想「文以載道」，這其中的「道」被賦於更多的人生理想與道德涵義。而繪畫中的「畫以載道」的「道」，其實就是包含文學表現的豐厚的「形式與內容」。形式恐因缺乏內容而趨於空泛，作為一個當代藝術家，除了技術與形式之外，應有更多的執著，去探索形式與內容的兼容並蓄。（參閱：宋薇
〈錢穆文學美學思想論析〉河北大學學報・哲學社會科學版2004年第6期）

低吟、淺唱，也飛揚

　　游守中的這張作品《小鎮秋雨》3F，虛實結合，很有意境。作者以其暗色低沉的話語，襯托暗夜幽幽之情，讓小鎮斑駁的旋律，飄浮在暗夜的星空，悠惚閃現的藍與紅，就像琴弦上顫抖的音符，述說著一絲絲的輕愁。這情景，猶如李後主的詞〈喜遷鶯〉：「曉月墜，宿雲微，無語枕邊倚。夢回芳草思依依，天遠雁聲稀。啼鶯散，餘花亂，寂寞畫堂深院。片紅休掃盡從伊，留待舞人歸。」

　　這是李煜的一首描寫相思的詞。說是曉月慢慢墜落，晚雲消散無蹤，在黎明的囈語中，夢見思念的人。醒來輾轉反側，極度思念，難以入眠，想借飛雁互傳相思之情，可是天遠雁稀，相思難寄。此時烏聲飛散，花朵紛亂，畫堂深院，任由落花飄零，不掃滿地殘紅，只等待佳人歸期。

　　游守中的畫，有詩樣的藝術靈魂，其性靈更是亦詩亦哲。那浮沉的奇異景象，或高歌、或低吟；是沉潛、也飛揚。他的作品，夾帶著鄉土因子，細數著柔美詩情，在高崗上吟唱。當音韻飛昇，是高亢；當色蘊低沉，卻飽含時代更迭的滄桑與聲聲的嘆息。在他的眼裡，「藝術是帆，文學是舵」，少了帆，藝術缺乏動能，沒有文學，藝術何人掌舵？繁華落盡見真淳，是以，他寧願多一點文學的思慮，少一點世俗與無明，對世事，時時保持敏銳的觀照；於胸臆，擁有詩意的激情與性靈。藝術之路，盡管漫漫長夜，他依然蟄伏與沉潛在創新與文學之間，期待自己的「繪畫文藝理論體系」的到來，攀向藝術的另一個高峰。

2014-12-24

參考文獻：
1. 李素豔《構築中國繪畫的文學性》期刊論文，藝術評論，2013年7期
2. 柴剛《桂林師範高等專科學校學報》2009年9月第23卷第3期（總第79期）
3. 劉旭光《回到繪畫的文學性》期刊論文，上海藝術家，2013年2期）
4. 宋薇《錢穆文學美學思想論析》河北大學學報・哲學社會科學版，2004年第6期
5. 劉法民《藝術吸引力分析 魅惑之源》全國百家出版社2010.5

35 原始意象的衝撞與幻影的和諧
方鎮洋油畫剖析。

對於真實與虛幻，不同藝術家都有不同形式的表達，然而就其作品本身所詮釋的意義而言，都離不開人、自然、社會與科技等等依存關係。無論如何，藝術家都以其個別的藝術語言創造出虛擬與真實交織的視覺幻境，挑戰人們的視覺經驗，這種幻境在理性與感性的不斷變換中達到最終的統一和諧。

◀ 方鎮洋

　　方鎮洋在他的前次專輯中說到：「我一向重視基本功，所以剛開始要畫什麼像什麼，這是模仿。其二，加入了創意與思想之後，想畫什麼就像什麼。第三，是畫什麼就不像什麼，這樣的二次元繪畫，是精神性的，比三次元空間更具意義，也是我的下一階段追求目標。」兩年之後的今天，方鎮洋逐漸覺知現實中的「真實」僅僅是揭示現實生活的單一或多個面相而已，而真實與夢境交錯的時空存在，是虛幻之境，其本質原來就是簡化的二元性與昇華的精神性。

　　從他的近作《放牧》及《水都》可以看出，衝撞人們視覺神經的奇異世界，正是藝術家天馬行空的思維所開啟的結果，無論這種風景意象為何，都足以添加藝術作品的魅力，展露生命之源的一道炫麗曙光。（參見圖一《放牧》、圖二《水都》）

　　當藝術家們開起幻想的一扇窗，啟動思維引擎，並促使自己在真實生活的基礎上創作出獨特風格的作品，方鎮洋的近期作品就是在這種介乎

左圖：圖一 2011 放牧 25F
右圖：圖二 2011 水都 30F

虛實之間，帶來空靈的唯美力度，在物像邊緣模糊閃爍中展現出藝術的本真。有趣的是，它所演繹出的視覺不確定性和揮灑延伸出來的偶然性，更加強烈地在虛幻空間裡躍升為一種新的審美可能。

靜觀內省，感悟物象

從某個角度來說，方鎮洋的轉變受到莊子、禪學與容格學說的影響，他的轉變套一句哲學家尼采的話來說：「你必須先是一片混沌，然後才能產生跳躍的星辰。」換句話說，人必先清空自己的內心，免除執著，忘掉所有關於繪畫上的規範、原理，不再沉迷於於技巧，然後才能在混沌的狀態之中撥開雲霧遇見那指引我們的閃亮星辰，拓展新的格局。老子說「大智若愚、大音希聲」，又說「大象無形」，講述的都是那種很微弱的元素實際上才是至高的力量。馬列維其的至上主義將形象簡化到極限，至理才得以彰顯。根據這個邏輯看來，藝術中沒有形象之象才是巨大的象。

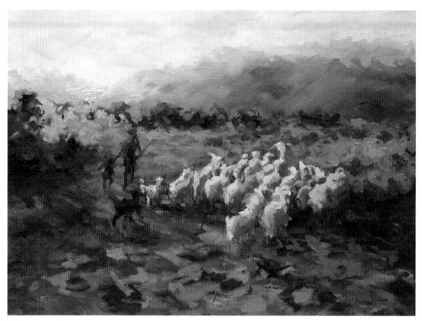

圖三 2010 牧 20P

　　人只有在澄明之後進入虛境才能夠看清這個無形的象，只有進入靜觀狀態，人才能超越個人的生命屏障，和天地萬物的生命融為一體，領悟到繪畫的奧妙境界。（參見圖三）

莊子與禪學合一的藝術精神

　　莊子與禪學的哲學觀常常表現某種藝術性的愉悅，這種精神性愉悅基本上先由虛靜的氛圍開始，然後超脫主體意識而轉化成藝術神韻。自古以來，莊子強調哲學思辯，禪則偏重於心理感悟，由瞬間轉化為永恆的朦朧。就如進入「一語天然萬古新，豪華落盡見真淳」的感悟境界。方鎮洋的近期繪畫思維，關注於聲、光、空氣的生命力的營造。同時也加入速度感產生氣，猶如頓悟的禪學意境。所謂萬物靜觀皆自得，這種意境必須由沈潛靜觀提升到空無虛化的純淨包容。

　　藝術品作為審美主題及其發展過程是多義性與多層次性的，就以其作品蘭嶼暮情為例，斑駁筆觸與色度變化相互浸染所形塑的意境正是一個包含萬境的愉悅世界。（參見圖四《蘭嶼暮情》）

三維到二維空間的轉化

　　自文藝復興以來，畫家畢其一生致力於三維深度的空間營造，就以馬奈的作品為例，馬奈早期便已試驗性地直接在畫布上混色，大膽使用中間色調，弱化光的對比效果，使畫面空間在灰色調中呈現平面化，削弱畫面空間深度。此外，馬奈以反透視法則經營，人物與景色被隨意地安排在畫面上，也使得畫面更加平面化。方鎮洋從過去實質的物理空間轉向精神性的心理空間。

上圖：圖四 2011 蘭嶼暮情 25F
下圖：圖五 2011 山景 20F

　　正如他在前述文集中所說的：「畫什麼就不像什麼，這樣的二次元繪畫，是精神性的，比三次元空間更具意義。」

畫作的音樂性

　　主張運用點、線、面色彩的構成來完成創作的康定斯基，其藝術理論中的核心思想，通過分析繪畫作品中各種元素的表現，來論證『音樂性和精神性』。康定斯基認為：音樂和繪畫具有聯結的作用。音樂中的節拍、旋律與畫面中的點、線、面、色彩是相互呼應的。

左圖：圖六 2011 牧 25F
右圖：圖七 2010 待發 120F

　　色彩的變化可以引起心靈的同步震動效應。方鎮洋的創作不僅指內心
世界的衝動，同時也是他一心追求突破的表達雛形。（參見圖五）〈山景〉
的布局中，光影跳動節奏隨著斜線曲線鋪陳一幅靈氣結構，色調的嬌柔讓
音符般的氛圍擁抱縱谷。

從容格的集體無意識談起

　　在心理學家容格的眼裡，在二十一世紀的人類心靈已經變得空泛貧乏
和片面。這是導源於科技高度發展，忽視人的存在所致。他認為，如果按
照東方人的思維方式修正，西方傳統主客二元對立的思維模式認識就不會
是片面的。這些結果，藝術的闡揚最能拯救這個世界。

　　觀眾在欣賞藝術時，因而對藝術品瞬間感悟，把自己從喧囂的現實
世界中帶進靈魂深處集體無意識的幻覺與狂想的世界中，感受到一種全新
的、深度的人類情感體驗，聆聽到一種神祕的聲音，重返自己的精神家
園。這種充滿幻覺的審美意象，正是方鎮洋通往心靈自覺的道路。

　　方鎮洋說道：「我滿喜歡心理學家容格的論點，榮格解釋藝術幻覺的
角度是——來自心靈深處某種陌生的東西，它好像是淵源於人類史前的世
界，又好像風一樣難以捕捉的集體無意識中的原始意象。」

　　容格的集體無意識雖然具有正義與邪惡、悲苦與愉悅的面相存在，藝術家寧可用愉悅的態度探索這條陌生的道路，探索這條原始意象中的人類千萬年以來積累的無窮無盡的心理經驗，因為它是走向人類心靈共鳴的明確道路。究竟此種意象為何，似乎不太容易說清楚講明白，但它確實是當今藝術家們熱中探索的圖象原形，也有許多畫家以無意識的自動性技法，追求這種神祕的圖像。（參見圖六）

自動性技法（Automatism）

　　自動性技法源自布魯東對佛洛伊德學說的延伸。1921年布魯東發表超現實主義宣言，提到「純粹心靈之無意識自動行為」（pure psychic automatism），意指掙脫理智和傳統規範的束縛，主張一種心靈與夢境交織的意象表達，例如超現實主義畫家，常以自動性繪畫的方式，誘發自然生成的物象，並且利用偶然性捕捉藝術家潛意識下形成的意象。（參見圖七）

結語

　　從方鎮洋的整體畫面營造當中，不難窺見其運籌帷幄的布局與運筆，隱藏自動性技法的痕跡。而創作的魅力常伴隨著偶然性的發生引發令人驚異的效果，重要的是畫家如何掌控這種難能可貴的自動性偶然，做出取捨繼而發揚光大。

　　創作的目的不僅僅是追逐成就，其過程的享受並非其他任何事物可以比擬的。方鎮洋的藝術終極追求，逐步指向精神性的靈魂飛耀與超脫。他之所以能在創作中體驗到自然的神性，是因為靜觀內省、感悟物象之外的種種神奇，尋找人類內心深層的原始意象方能達成。從衝撞到和諧，這種幸福是精神意上的超級永恆。

2011-06-29

36 藝術創作的當代思維
林進達創作評析。

▲ 林進達

藝術的當代性，涉及時間性與實質性問題。就時間性而言，當代就是實實在在的「當下」，而不講過去，也不講未來。實質性是指創作主體（藝術家）的當代意識、創作客體（作品）呈現出對既有體制、思想、方法、社會、人文的挑戰、突破與悖論。

　　在全球文化交融的當代，圖像的產生，意味著不同個體、層級與視域的特殊意義。林進達——這位潛心修行、執事圓融、平易近人的當代藝術家，在莊子美學的護持下，以平靜、舒緩的步伐，走向悠閒與飄逸。雲淡風輕，阡陌桑田、悠悠塵煙，他在這個幽靜的畫室裡，伴隨著鳥語花香與詩意暮靄，叩問著心靈樂音，何時到來？

　　所謂藝術建構性，在於解決藝術上的型態、語言、材料、形式、觀念、意境等等問題，實際上，藝術建構性指的是：作品的形式、觀念、境界以及藝術高度，是否在學術、藝術史上具有貢獻度。（參閱：李倍雷、赫雲《藝術批評原理》南京大學出版社P106）

氣足而韻生

　　作為一位當代的藝術工作者，錐心營求，在生命體驗的深刻中，凝鑄片片春雷，激濕出畫布另一端的濃郁，讓情感幻化、讓詩意飛昇。魏晉南北朝美學家宗炳主張山水畫創作，是畫家借助於自然形象，營造意境的整

米蘭遊蹤 8F

個過程。畫家面對自然景物，「澄懷味象，妙會感神」，用清靜之心感知自然，產生妙悟，是一種客觀與主觀的精神契合，達到物我合一，萬趣融其神思的境界。

在幽靜的畫室裡，林進達自許成為「解衣般礴」的畫者，他捨棄對權力、功名、巧譽的追逐，更排除任何內在的機心，尋求優遊自在的藝術真性情。他的各個藝術發展過程，有不同專注與不同的風貌。近年來他創作的「壅塞的靈魂」與「行旅、印記」系列作，在傳統畫理「虛實相生」的渲染之下，還原自我的生命光彩，藉由感性的藝術形式，立萬象於胸懷，創造「第二自然」的藝術生命──一種風景建築的藝術之美。

藍色交響曲 2014 複合媒材 50F

作品「壅塞的靈魂」系列，關懷人文，探討人際之間的各種關係，他以形變為手法，穿插著情緒的抒發。他的意象經由內化、變形，走向形而上。觀賞者也在聚焦與失焦之間游移，進入空無而浩瀚的精神世界。從作品中的各個元素的強弱虛實疏密之間，「氣足而韻生」。

面對畫面的形色漂移、結構衝撞、韻味昇降，就像飛昇中的彩蝶，催生每個人內心的悸動。

林進達的「行旅、印記」系列作品《米蘭遊蹤》，表現出東方的藝術特質，不同於時下流行的「色塊任意拼湊組合」的畫風，他主張宰殺西方過時的抽象藝術思維，深植東方意識，讓可以辨識的建築與風景，在似與不似之間，高度概括，神形流暢，畫盡意出，確有「真境逼而神境生」之妙。他大量使用了我們傳統繪畫理論：例如似與不似、虛實相生、計白當黑，展現大巧若拙，大音希聲、大象無形的意境追求，氣足而韻生。因為「象」是境界，「罔」是幻象，象與罔，虛實莫辨，混沌詭譎、意象恢宏。

「無休止的律動」的定格

相對於東方，西方形式主義的思考背景與東方思維存在很大的差異。西方注重幾何、訴求理性、注重形式、正反思辨、它是外在的。而東方藝術境界則是更多的感性、和諧境界。「東海西海，心理攸同；南學北學，道術未裂」（註：出自錢鍾書《談藝錄·序》）藝術家要能保持開放與包容的心境，吸納與融合東西方藝術精華，尋找立足點，作品才能從「地域性」走向「世界性」。如果說，「藝術建構性」尋求藝術上在型態、語言、材

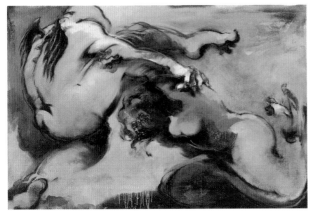

左圖：誘 120F（194×130cm）2010
右圖：拋 80F -1

料、形式、觀念、意境上的「突破」，那麼，林進達在意念、技法及表現上是成功的，他的這幅作品《藍色交響曲》就是一幅成功的例子。

　　林進達對於身體意象建構，依照古典美學的「含道映物」、「澄懷味象」的感悟美學，觀察與感知身體的規律，他看到了生機與盎然、也看到了衝突與糾結。在虛構與狂想中，扭曲變形的人體，讓世間不斷上演的人際衝突與糾結，成為「無休止的律動」的定格，恰如一個飽含夢囈、哲理情境的藝術高原，沒有浪漫的激情，卻帶些許的感傷；有常態的衝擊，也有理性的白描。正所謂「絢麗的秋天到來，蒙上冷漠的白雪。因為秋天用紅蘊叮嚀，讓生命飽含深意」。

　　他的身體意象塑造，縮限了人體唯美的特性，帶出了一種近乎凝視性的精神表達。這裡沒有白淨的美女，粗大碩肥的軀體，無來由的手指樣態，正不斷地推出隱喻象徵的無限可能性。形象若能架空生活的真實，讓作品穿上狂想的嫁紗，就能體現藝術創造的可貴性。變形、變色、與異質同構，在色彩變異、形象乖離的交鋒下，體現了藝術生命體系中的「幽微與光明」。

以形寫形，以色貌色

　　「藝術之所以為藝術，因為它不是自然的再現」。林進達的創作，可以稱為「提煉出的抽象」，通過表層，深入內核。把玩結構、營造次序、催生虛實，成功地超越西方形式主義，讓主觀的「意」與客觀的「象」巧妙結合，化實景為虛境，遷想妙得。次觀「澄懷味象」、「含道映物」的感悟美學中的「道」，是指一種感悟的態度方式、方法與規律，以「技」進「道」，物我兩忘、天地與我合一，就是這幅作品的寫照。作者「以形寫形，以色貌色」，通過提煉與概括，進行藝術創造。畫面上造型精簡，空間流暢，各色塊的尺度形狀不一，點線穿插交疊，呈現一種感性與理性的絕妙組合。這不就是作者「心齋、坐忘、虛靜、無我」之境的莊子美學總體營造。

　　若說「見諸相非相，即見如來」是高度的感悟；那麼，空靈、浩渺、無為、自在，則是林進達創作的豐盈！作為當代藝術家，若以當代文化語境來檢視他的近期作品，不難發現蘊含其中的「當代屬性」與「文化意義」。從這個角度看來，他的創作成果是極受肯定的。

2015-07-22

春光西恩娜城 8F

37 形式美的拓展與超越
畫家林信維。

每一幅創作都被視為新的挑戰，因為藝術家不願與藝術創作的生命「決裂」，是以藝術家們必須以孤絕的精神和毅力，不斷的發掘新的創意和理想。

◀ 林信雄

　　談到藝術，畫家們一生的努力都在於探索內在視象的轉化以及解決創作過程中在畫面上所遭遇到的難題，這些難題始終都離不開黑、灰、白、濃淡粗細、大小疏密、虛虛實實的衝突。並試著將兩種對立在畫面上求得適當的統合。

　　相對傳統繪畫，印象派繪畫是一種喚醒與解脫，畫家走向戶外，面對陽光和色彩的期待，借助於光與色的變幻，表現時空長河中一個飛逝的片斷、也許僅僅只是瞬間捕捉到的印象，也足於成就畫家所夢想的藝術意蘊，深掘與滿足屬於人自身的自體性卓越。

畫面各元素的個別性

　　畫家林信維把「光」和「色彩」看成是繪畫的主要訴求，早期印象畫派即在於努力找尋事物的瞬間印象，表現對事物在光的影響之下的千百種變化，對陽光的照耀下萬事萬物都應該是平等的。

麒麟潭 10P

牧場風光 12P

　　雷諾瓦曾說過：「在自然界之中，萬物並無貴賤之分。破舊的茅草屋與宮殿、尊貴的皇帝和乞丐都是平等的，在他們的眼裡，畫面所看到的是遍布陽光的色塊組合，以及充滿空氣感的時空印象。」所謂「水天一色」，水與天不可分，水到了天裡面，天介入水之中，莫內的畫亦復如是，整張畫面是全然的統一，印象派繪畫所給予人們的是一種感覺，而不是某種思想的延伸。

　　藝術眼光並非只是對藝術作品的鑑賞能力，也涵蓋了對人間百態、世間萬象的觀照方式，畫家林信維說：「我在作畫過程中，無論是寫生還是默寫，必須注意物體所具有的個性因素，例如色相、純度、明度、冷暖等等，把物體畫得豐富而有變化。要表現的是：自己對物體的感受，而非單純的去追求客觀色彩的真實性，排除單調，遠離固有色的局限，對於色彩的光、色，與冷暖做出最好的表達。」作品《農舍》即在於巧妙的表達物體結構、光色冷暖的絕佳組合。

左圖：深居山水間 10F
右圖：淘米樂社區荷塘 10P

色塊亦是抽象結構

　　對於抽象與具象，其實只有一線之隔，對印象畫派的作品，著重於色彩肌理的組合，若您將某一畫作局部放大，這時形象被抽離之後，其實這就是抽象的感覺，這時畫面意義的呈現就讓位於觀眾的體驗了，對於抽象繪畫的欣賞，並不局限於何種題材，而決定於觀賞者心中的感知，這一幅風景畫《桂林山水》，畫風沉穩練達，描述原始場景在光的投射之下，大地所呈現的美麗世界。繪畫除了是主觀色彩的提煉之外，也把色塊當成抽象結構看待，這是畫家境界的昇華，他讓不同的欣賞群體能夠一起經驗，從而提高人之為人的精神自覺，這就是林信維藝術自身的使命。

　　好的素描往往是成功藝術家必須具備的基本條件之一，林信維擁有高超的素描基礎，他將素描分為一般素描與色彩素描。關於色彩素描，他認為，美術教育可以不必從一般傳統的素描開始，可先就色彩素描練習，由色彩的明暗、冷暖來掌握形體的技巧之後，再進入一般素描練習，這樣能獲得事半功倍的學習成效。

　　又如：利用肌理筆觸的強弱對比來確立近、中、遠三個空間，也可以用色彩的冷暖來區劃空間的遠近。構圖中斜線的相互交織穿梭，色彩的遠近空間感，就像音樂一樣充滿節奏。

　　任何一位畫家都在尋找自我的藝術語言，並期望能夠擺脫大眾對審美得長久適應，進而創造新的適應。創造新適應要比創造作品難許多。重要的不是針對形象的臨摹，而是在於建構一種空間與光線的相互關係、建立一種超越舊有習慣的新形式效應。因此，藝術形式，是客觀形式與主觀建構形式的融合，勇敢的藝術家除了強烈得主觀色彩、人生體驗、哲理架構與藝術直覺之外，對於意蘊的追尋，都列入自我追索的終極目標。作品《鄉居生活》一如這份土地的厚重，畫出了重量，也畫出了輕盈，空間層次像詩一樣的柔美，幾戶人家錯落有致，交錯縱橫櫛比鱗次的畫面空間區畫，充分表達了悠悠故鄉的純然之美。

畫家的第三隻眼

　　放空自己，把自己歸零，是一種自省和重新發現自己的契機。竹因空而受益，松以靜而延年，只有空，才能吸納更多的東西。這種放空自己的境界，使自己變小、變無；吸納別人的優勢，再使自己變大、變強；印象畫派鼓勵畫家走向戶外，體驗戶外與室內畫畫的極大差別，因為色彩的變化只有透過光的作用之下才能顯示它的燦爛，當你面對大自然的景色時，光色交織的景象，其間變化無窮無盡，畫家需用自己的「第三隻眼睛」觀看，去發掘與轉化眼前所見，蛻變成抽象概念之後，再移植到畫面上成為色彩與肌理結構，如非百分之百完全轉換，就必須帶有藝術的主觀意識，將客觀環境轉換成自己心中所想。因為畫畫是「畫您心中所想」，而非「畫您眼前所見」。

　　作品背後的人文關懷是可見形式的內容之一，包含作品的地域性文化、建築、詩歌、人類文化活動場所等等，這些人文與藝術作品之間有著

相當程度的連結，從而帶給觀眾無窮的人文觀想、記憶纏綿與哲理思維。林信維擅長於借物來表現自我，並將感情投入，物象一旦與自身的靈性相結合，無論是江河山川，或是小到器皿物件，都能藉由此種媒介傳達自身情感以及表達內心的世界。

　　他的花卉作品《葵花》所表現的構圖形式美學、肌理表現、空間縮放、意蘊營造等，都是沉澱之後的一種蘢罩，給人們帶來某種嚮往。畫中的形式，是那麼貼切地接近自己，又是那麼「遠遠」地擺脫自己，以至於「和一個別人」共同進入的靈的空間。相對於世俗的「這裡」，我們已經渾然不覺的站在「那裡」。

葵花 10P

　　藝術獨占了人與人之間溝通的極高價值與地位，藝術為人類建立起共通的語言，搭起了審美橋梁，觀賞下列幾張作品，引發的共鳴，就成為喜愛藝術的人的一種精神性的滿足。

　　總體來說，繪畫作品是形象與思維的對話，是真實與夢幻的衝撞；林信維的油畫作品，我們感知筆觸在過去、現在、未來之間交錯往返，猶如在無聲中的驚雷，讓人從塵封已久的記憶中甦醒過來。觀眾所看到的，不只是被建構出來的形式之美，還有畫家那種獨特的藝術想像與思維、沉思與默想，在形式之美的高原上不斷的「拓展與超越」。

2009-12-11

38 當代繪畫語境的暴力
翁鴻盛的創作之路。

在這個時尚的世界裡，人畢恭畢敬地膜拜著新感覺，感覺遂成了一種時尚的價值和追求，尤其是當前衛性取代了普遍性，成為一種流行的理念時候，畫家翁鴻盛的油畫作品反其道而行，他以超現實繪畫的精神鋪陳一個令人迷幻而又非唯美世界，展現令人難以掌握捉摸的感覺。

◀ 翁鴻盛

翁鴻盛站在一個藝術守望者的視角，欲拆解其建構的意涵卻仍難以窺探其棲居在靈魂深處的東西。作為流行的隨意性、偶發性來經營唯美形式的另一種對照，它的純粹、沉靜與超脫，提供了當代繪畫一種暴力批判語境，值得作為藝術創作的朋友的珍貴參考。

懵懂的道路

這是一條怎樣的思路？事實上，我們從翁鴻盛早期2001年的「禁錮的思緒」系列（圖一）就可以發現，翁鴻盛的目光並非僅僅盯住西方的形式，而是

圖一 禁錮的思緒 50F 2001（2001公教人員書畫展第一名）

町住西方賴以發展的原創精神，與當代社會思維之間進行纏鬥，以瞭解其內在的精神的聯繫。台灣的社經變化一如德國社會學家齊美爾說的『貨幣化』影響，翁鴻盛重新研究了超現實畫家及其作品置放在整個現代思維的框架上來思考，並將它們視為畫家從社會歷史進入當代語境應有的創作意識來對待。

因此，對這些作為超現實繪畫「起源」的代表作品，在某種意義上，應否適宜地導入表現主義特有的情感意識？或是給予立體主義的理性表達？翁鴻盛對文化社會的現代性進程充滿著興趣，卻能把自己圍束在安全的高度，俯視社會現象的種種特質。他開始把立體、超現實、表現主義的形式轉嫁成原創的臨界觸媒，在幽暗中鋪陳一條夢想中的可能性道路。

有我與無我

多年過去了，逐漸地翁鴻盛的思維起了變化，就如宋元畫跡從刻畫到表現，從「無我之境」到「有我之境」的變化。「行到水窮處，坐看雲起時」的無限嚮往的無我之境，這是繪畫藝術中高度發展、物我交融、天人合一的境界。從寄情於山水，個人感情逐漸不再以陪襯、點綴或抒情的身分出現，反而變成繪畫之主體，呈現「淚眼問花花不語，亂紅飛過秋千去」的「有我之境」。作品近年來注入了情感的絕對，從作品中對事物觀照之後的「脫形」表現「入情」至為明顯。

除了情感之外，他的作品之所以奇特，在於翁鴻盛以超現實主義繪畫的精神為基調，體現繪畫本質的語言特徵和藝術技巧。而真正的目的則在於對現實深層的探索和表現，並依靠具象表現形式與抽象繪畫的巧妙結合，將抽象意境與具象實體做出有意味安排，構成一種既具體又模糊之虛擬境界，給觀看的人提供了許多思考線索。在「虛與實」的處理中，虛的部分不但是藝術家想像力飛翔馳騁之所在，更是繪畫性超越現實性的地方。

左圖：圖二 榮耀的象徵 30F 2010
中圖：圖三 邁向新里程 50F 2011（2011 29屆桃源美展 入選）
右圖：圖四 開拓的征途 100F 2011（2011法國皇宮「法國藝術家沙龍美展」參選展）

脫形與入情

　　翁鴻盛的繪畫從2006「停格的美感」，到2006-2008時空穿梭憶童年「金門戰場藝術禮讚」，直到2009-2012期間（在東海美術研究所創作組畢業至今），他的「脫形‧入情」繪畫，體現了有我之境。作品《榮耀的象徵》（圖二）、《邁向新里程》（圖三）、《開拓的征途》（圖四）以權位與椅子作為楔子，從文化、社會到個人的省思，引領觀者進入海德格的依於本源而居的精神家園，他基本上不刻意去自我回溯反思，而只是本能地厭惡「當代社會語境」的齟齬經驗，並且夾持著本能進行意識形態的表達。一如他的作品「開拓的征途」——權位與椅子，就現代性而言，繪畫的原創是主要訴求標的，他從現在出發，一步一腳印地逆向思索其表達之目的與表達之起源何在？圖像與存在之間的關係為何？應否藉由某種素材將繪畫的現代性根植於整個時間的進程中？

藝術就是背景

　　一如翁鴻盛自己所言，其2012年作品，《榮耀的象徵》、《邁向新里程》、《開拓的征途》透析權位與椅子的社會現象連結，畫面所有物件之布局都成為框架自身（或稱背景），主訴（權術）才是在背景襯托下的主要標的，而營造出「有意味的形式」，需以「情感」為媒介，繪畫通常是對時代性的表態，是情緒、主體和意志的瞬間性流露，因而畫面總是需以『情感』為媒介鋪陳著強烈的批判性意識與個人情緒色彩。

　　藝術的背後其實便是哲學（參閱：賈又福《畫語精要》），優秀的畫家，絕不滿足於描繪自然景物的唯美現象，而是關注對象背後無形而深厚的特殊肌理，從而賦予作品應有的情感與哲學內涵。作品《開拓的征途》，不是情境的唯美，亦非痛苦的呻吟，翁鴻盛提出的是：面對生活中景物的觀照，靜觀社會現象之後的深刻領悟，其中必須包含著的一種更為博大崇高和超越時空的精神視角。使現實轉化為心中的語境，它成了包容過去、現在和未來以及宇宙和自身的精神載體。通過這樣的載體，以代表權位的權杖、椅子（位置）、怪異的女性臀部之性慾的指向，這些物象被物化成一種思考性的語言構件和藝術境界連結，成為畫作的新生命。在對景物的觀察中，顯露出畫家內在心靈中近似「科學、道德、宗教」的崇高美學追求。從他的畫作中看出所描繪的並非自然的真實，或貼近美學規律的唯美靜物，而是以獨特的物化構件組合表達現代人的哲學觀念與審美思考。

　　但是匪夷所思地，我們看到了翁鴻盛的繪畫非常冷靜，非常理性，甚至於（如果我們不仔細地觀看），難以發現蘊藏在其中的現代性理路。他的目光總是專注於藝術史上的過去與社會生活史中的現時性。這種對現時性介入了繪畫，讓作品充滿著批判，這種批判不是意識形態的批判，而是對繪畫本身和文明發展現象的歷史見證與總結。

蹒跚行履中的叩問

專注繪畫史上的過去，在某種意義上，並非對現時性進行迴避，而是探討現時性應該如何在歷史的基礎上力圖詮釋現在。是以：翁鴻盛一路蹒跚走來，一步步地邁向創作的巔峰，這是藝術家們終日引頸而望的一座遙遠的大山。在這個意義上，翁鴻盛不是用繪畫來對外在的世界進行表態，而是用繪畫來研究入世，是借繪畫來對出世的「空無」自身進行反思、叩問和批判。更貼切地說：是通過對繪畫史的透析來對時代表態，最終是通過繪畫來對文化現代性進程開始了一項特殊的、暴力式的詳細叩問。批判性的色彩

那麼，翁鴻盛是怎樣具體地來進行這種叩問呢？一如時下畫家們的困境，這種源自於西方的繪畫語言，到底怎樣在自己的國度做出最為合適的表述？能否找到這樣一種合適的語境進行自我敘事和自我表達？被移植的西方繪畫經驗是否能夠毫無瑕疵地與東方文化的均衡對峙？他，是成功了。他運用自如地應用八大山人繪畫中的「反自然主義色彩」並作為他的典型風格。在摸索式的試驗過程中，一種融合和溝通中西兩種繪畫語言的合適性逐一浮現，這種融合的目的，就是為了綜合他所依持的三個主義之間的模仿問題與原創之間的一種新的繪畫語言試煉。我們可以說翁鴻盛的作品，並非扶持著這個門牆去尋找符合時代性的藝術形式語言，相反的，他是對這種開闢新路的方式，對這種創造繪畫語言形式的努力，對現代繪畫，進行強烈使命感的反思。正是這樣的努力和創造意圖，構成了翁鴻盛今日的作品帶有批判性特質。

圖五 期待 30F 2011

當代性語彙的暴力

　　傳統的藝術把詩與畫的意象模式化，適度地保留物象的形，著重於表達藝術家內心的感覺。觀察超現實主義的發展特質，就在於擺脫它所依賴的夢境和潛意識對藝術的支配，而轉向對自己的生存感覺、對自己工作領域的某種感覺表達，無論是把現實物象作誇大的肢解和荒誕的處理，或是把現實物象作陌生化處理，都是一種表達方式。什麼是當代？當代人畫的畫就是當代繪畫嗎？但是如果一個當代人只是生活在當今這個時代，所思所想都是過去的事情，當然他畫得東西不可能是當代。

　　藝術貴乎創造，畢卡索的藝術創造之所以會揚名於世，在於不斷地創造新的東西，追求時代性。觀察翁鴻盛的作品《期待》（圖五）、《等待》（圖六）、《魚躍龍門》（圖七）、《邁向新里程》，從產生到解體，創作始終保持著蓬勃的生機和強大的藝術創造性。其實，它的價值就在於通過非理性、無意識、自發性和偶然性等途徑，並採用夢境、反邏輯、反理性，努力將日常生活所見、以及e世代的事物，用藝術處理手法表現一切的可能性，將現代繪畫從傳統的藩籬中解放出來，內容接軌當代和形式上的驚異，換取一片錯愕，這就是當代的視覺暴力！

結語

　　翁鴻盛的「情生意暢」系列作品在將臺中市立豐原葫蘆墩文化中心展出41幅巨型作品，本文以謹慎之心，具文作為導讀。他的作品展出，對於藝術叢林中的普羅大眾，當今作為時尚的隨意性、偶發性效果形式追求的創作者，將無可避免地被捲入懵懂的對錯、好壞的辯證中。他所提出的有力探索與見證，無疑地將帶給藝術界當代性的反思與養分。

2012-04-25

上圖：圖六 等待 50F 2011
下圖：圖七 魚躍龍門 10F 2011（2012長庚大學劉仁裕教授收藏）

39 跨越後現代的
奇幻藝術家　戴明德。

「不論你曾崇仰何人何物，並以誰為師，最後你必須回到你自己本身。藝術從未遠人，只是人遠離了他真正的自己。在都市中，我們先失去了我們的眼睛，然後我們失去了一切。」——哲學家史作檉

◀ 戴明德

　　藝術歷史從現代主義進入後現代主義的同時，人，解放了自己的心靈，打破藝術與生活的界線，創造從解構到重構，從整體到碎裂，從中心本體到挪用，意圖以自身最誠摯之心，向視覺文化的急速轉向接軌，找尋一種對後現代的「超越」。在臺灣嘉義市市區裡，居住著一位藝術行者，他，沉浸在藝術的時代脈動裡，終日奇思異想，他的反中心、反體系、斷裂性營造著巨大的解構美，而爆發性的創造，卻悄悄地為臺灣的當代藝術寫下一段高峰。對他來說，藝術的終極追求即是無終極的追求。

　　戴明德說：「藝術家謝里法在藝評裡面說，它看到馬蹄斯在1939年左右的作品，藍色的作品已經發展到沒辦法發展，結果他發現在我的陰陽同體、少女圖竟然跟他有異曲同工，他不知道1939年時，竟然無法想到東方有個年輕的（其實快中年的人）竟然能夠跟他互相呼應。像台中的鍾俊雄老師就說：其實劉其偉一生都在追求質地的感覺，那你竟然沒有特別去刻劃或是去追求，你竟然能夠跟一個大師作出來的效果不相上下，又有你自己的氣質，我後來一直感受到，好的藝術家應該有自己的風格，已經不是好壞的問題。」

反叛與顛覆、酣暢有趣的笑鬧聲

陰陽同體 193×130-3

　　所謂「心靈」者，不可能在一切方法之內為人所盡知。相反的，它是一種與文學、藝術、宗教、道德接近之物。（參：史作檉《生命現象》P82-P86）戴明德，有著人之存在中的詭異心靈，酷似一種莫名、混沌、焦慮與不安的幽微，這種幽微之樣態，像是激情與暴力的狂波，紛擾著每一根創作的神經。反諷、詼諧、迷惘、憂鬱到思緒喜悅的狂放，紀錄著每日所見、所聞、所思、所想。意象的形成，是他獨特的情感體驗之下所逼現的表達肌理，燒灼您的靈魂眼睛。從情感的自然反射連結心性的自然流露，痴心童稚，放下再放下，盡管風狂雨斜、河泥冰融，一切盡其方寸之自然反射而已。

　　戴明德認為藝術家長期對環境的一種觀察，都是很多東西的統合，就是因為這個年齡來作藝術家會更深沉更穩，因為你的生命體會到那，批判也好，歌頌也好，你的厚度就到那裡，撞擊畫出來的人才會感動到那裡。我覺得藝術創作是很自然的無須太多矯飾偽裝。因為，解構若是只為反而反，則內容極易形成內涵的虛幻與空無，最終還是得從解構走向建構。這種想法，使戴明德的創作選擇用詼諧、諷刺、輕鬆、愉快、奔放等多面向方式，來表達內心的想法。有隱喻性、有生活中的所思所想的轉化，間或是童年記憶的片段。從整體看來，在反叛與顛覆、酣暢有趣的笑鬧聲中，解放了藝術歷史的中心性和統一性，放逐了傳統藝術中的高雅、嚴肅、真理、結論和意義。

　　「挪用」是後現代藝術中的一種合法性的藝術手法，它是對現代主義所尊崇的原創性做出挑戰。（美國的道格斯。科瑞普（Douglas Crimp）和阿比蓋爾。S。格杜（Abigail S。Godeau）所提出）。後現代主義者以及他

圖象的原型是林書豪。

　　的作品必然通過公開使用別人的圖像、內容、符號、材料、色彩，再結合自己的概念，使用媒介，形成新的語境，來製作一件藝術作品。下一個例子戴明德說明使用籃球明星的鼻血作為勤奮的印記，順勢也把觀者的想像與具有世界語言的麥當勞圖騰做出連結。

　　戴明德：「這個圖的原型是林書豪，他在美國坐冷板凳坐了很常一段時間之後，期待上帝給他有出現的機，所以後來連續贏六七場，有一次他正紅極一時，打球激烈留下鼻血，林書豪流鼻血當成我鼓勵自己，一個人要在社會上立足，在藝術的國度裡面想要有一席之地，就是要拼的流鼻血，記得小時候，我的父母都說，你要拼到流鼻血才比較有機會，所以我將流鼻血這兩點當成激勵自己的符號。就是說人要不斷努力，從鼻孔留下來的血，給我們鎮定還有警惕的力量。

這個很像麥當勞，我想要暗示的束西，國際的符號。我的作品常常挪用，包括陰陽同體是挪用偉那瑞思的那種公主像，然後把他裡面變成陰陽同體，裡面一個小女孩還有婦女像，我裡面藏了一個我長期發展的盧梭的老人像，所以我的題目是陰陽同體，符號也好、形式來講，有西方油畫的極簡，還有東方的書法的抽象或是禪的意境。或是墨韻屬於東方人特有的有機性中帶有不可言喻的想像和留白。我的作品穿越古今、東西文化碰觸的訊息。輕鬆對沉重互相拉鋸，二元對立的精神，我在創作過程喜歡讓自己在焦慮不安的狀態下會有一種更掙扎、更專注，在很短時間內讓心靈跟作品互相交鋒。」

請君入甕，一起完成作品

藝術家的創造氛圍籠罩在大自然的某種幽微之下，其豐富的想像力，觸及生活與自然中無數的「偶然」，「密林中鳥兒私語」以及「一草一木的深情」，騷動藝術家敏銳的觸感。不因「蛛絲之細，馬跡之淺」而放棄追尋。偶然可以是傑作的基因，擅長於利用偶然性來成就他的每一作品。這張圖套色不準確是一個偶然，造就了墨韻的暈染效果，反而是一種特色。

當代法國解構主義大師德里達指出：「符號總是為其所在的語境以及時代和歷史語境所限制，使符號的意義具有了不確定性，進而導致了任何文本都是凌亂的、不完整的，沒有一成不變的主題，現象背後無固定的本質，任何讀者對任何文本的解讀所構築的文本意義僅僅具有暫時性，一切確定都是不確定，一切不確定都是有限程度上的確定。」（轉引：王紅玉《論後現代主義的解構美學意蘊》鄭州大學文學學院 文史研究P144）這張作品「向草間彌生致敬」，是作者在數百個圖像中孕育出來的符號。其意義的不確定性，對每一位觀眾而言，就如一千個讀者，就有一千個戴明德。

後現代崇尚多元化和保持相對主義意識的想法與精神。「解構」實際上是一種對正統原則、正統審美體系的挑戰與質疑，粉碎且模糊化邏輯中

左圖：向草間彌生致敬
右圖：坐禪　這張作品中的空間和東方的禪坐非常搭配……在這裡泡茶也好、坐禪也好，感覺還滿不錯的。

心主義和理性中心主義。戴明德的作品需要與讀者共同來完成，無論觀看或是被觀看，作者常以解構為武器，讓形式產生無限的可能性。以這張作品「蚊風不動」為例，作者啟動了對宗教的質疑機制，打破了禪坐的正規性，讓「蚊子」「紋風不動」「箭插雙腿」在冥想中，解構禪坐的嚴性，在觀者面前，產生更多的新意。

　　這個空間和這張作品東方的禪坐非常搭配，這樣的作品跟這樣的空間讓人感動。在這裡泡茶也好、坐禪也好，感覺還滿不錯的。畫中這些點是蚊子，這就是抽象的極簡，這就是一種動能，靜態靜坐時會有蚊子來叮，蒼蠅來亂，要不為所動，在混亂中還能靜這才是靜，受影響就不叫禪坐，就不能得道。

並非完全否定傳統

　　鐵道一號倉庫是一個追夢的創作家園。在這裡，夜幕低垂，鶯啼蟲鳴，孤獨的追星人，隨著陣陣火車鳴笛聲中遠去，塵囂俗事也隨之煙消雲散。藝術家的心，是何等的寂寞！因為，瓊樓玉宇高處不勝寒，他總是對藝術有太高的期待，對妻子、對兒子，他總是在堅毅聲中帶有濃濃的笑意。借用王國維的人生三大境界描述戴明德的困頓與莫名：

搞飛機

「昨夜西風凋碧樹。獨上高樓，望盡天涯路」，這是第一境。

「衣帶漸寬終不悔，為伊消得人憔悴」，這是第二境。

「眾裡尋他千百度，驀然回首，那人卻在，燈火闌珊處」，這是第三境。

　　戴明德的藝術作品，有時像是現實世界之外的「虛幻物」。它所創造的純主觀的虛幻世界，是一種離開現實的「他性」，不但是有生命的意味，也與人類情感的形式同構。觀察他的許多作品都有脫離塵俗的味道。他的表現在側重表現自己的主觀性、具體性、豐富性的同時，在理性與抽象的作用下完成對藝術形象的超越。他選擇「古今時空」的交疊與擴散，讓「空間無限性」與「時間的有限性」做出撞擊，「時間意象」呼之欲出。

　　這裡需要強調的是：「解構」並非是對傳統的完全否定。如果只為追求意義和價值的消解，則虛幻與空無接踵而至，所表現的恐怕只是一堆符號堆疊的廢墟而已。相反的，戴明德把創作視為一個迴圈，解放之後還是必須走回重構之路。戴明德的無以計數的手稿生命，在暗夜中，孤獨地伴隨著星辰，期待著「雲破月來花弄影」，這一切都在偶然與必然中逐一誕生。

　　戴明德：「我的創作歷程這一二十年來，我跟劉龍華老師比較相似一直在挑戰，像你建築不做又跑來畫圖、影像又探討美學，這個東西要作的功課就很多。我也作過版畫水彩油畫、裝置藝術，現在靜下心來畫我現在風格的繪畫。我畫手稿常常畫到睡著沒人可以想像，我幾乎睡覺的起點都在沙發，有時候要回床上睡覺，反而太舒服睡不著。從工作室到我家每一樓都有我的手稿，地上有時都會踩到手稿。」

　　在畫面裡，藝術家通過自我的藝術形式，傳達愉悅、幸福、喜感或感悟，而形塑的物象往往超越了其自身的意義，成為一種帶有隱喻象徵意義的圖象。這些圖像從畫家的潛意識中攀爬出來時，其隱顯的意義、碎裂的刻痕，實際上承載了藝術家自身情感的依託和癡心的夢想，是生命根源追尋的一種「盡情」。生殖器、放臭屁、搞飛機等等反常的表達，為觀賞者解題提供一個深情的符碼。

結語

　　後現代知識的法則，取決於藝術家們的悖論推理和矛盾詮釋。戴明德使用了一種與傳統的邏輯中心相反的思考，有魄力有才氣地竭力開創與拓展，在「感覺」與「無規則性」的交鋒下，顛覆傳統，走向現代性的重寫的途徑，來解決後現代種種虛幻的內容危機。從這個角度看來，戴明德是成功的。解構並非毀滅，而是要引發更多的重構，其作品背後的真正意涵，是一種人生的高度價值重現，一種解構之下的美學視域的厚度，這就是充滿奇幻的當代藝術家戴明德。

2014-08-15

附錄：詩／劉龍華

| 詩之一 |

藍天藍霧藍衣裳，
鳥嘶鳥鳴鳥人噪。
月光不識情何物，
無端映照入窗框。
陋室鳥籠低聲唱，
逐黑暗影雙目盲。
不知秋水夢已殘，
空閨獨守郎何方。

193x130-9

| 詩之二 |

城外飛花飄似雪，
歸途崎嶇一路斜。
尿灑大地助東風，
六足難敵多角蟹。
深巷暫歇汗雨狂，
柳搖飛花競相忙。
路人雙目淚滿襟，
問語何事減容光？

45x45 cm 壓克力顏料、木板 2005

│ 詩之三 │

妙手摹寫一叟翁，
骨碌雙目乾癟唇。
疑似當年俊瀟郎，
只露戚戚一半身。
無奈往事心滿盈，
憶起當年美黛鬟。
道盡人間堪恨處，
枯容無情也動人。

45x45 cm 壓克力顏料・畫布　2005

40 藝術變形的哲學意涵
畫家穆迅的獨特創造。

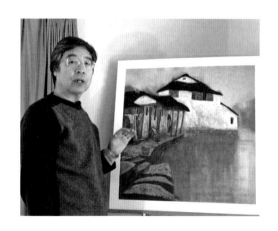

藝術家揚棄任何可能的制約，從藝
術形式創造的不斷發展中，照見自
己的人生。
創造，不僅僅充滿了詩的感性審美
世界，也是對人生的一種孤絕凝
視。

◀ 穆迅

　　穆迅，出生於中國河北人，畢業於中央美術學院附中、中央戲劇學院
舞臺美術系，上海京劇院舞臺美術設計師，擅長油畫、水粉畫。第一屆至
第七屆紐西蘭華人美術家畫展評審委員，舉辦過個人畫展多次，其作品曾
在中國內地、港臺地區及歐美、紐西蘭等地展出，廣為藏家收藏。其變形
的作品形成一個獨特的表現語言，即使在表現異國風情的景物中，傳統文
化的靈魂仍處處顯現。

藝術變形

　　藝術家揚棄任何可能的制約，從藝術形式創造的不斷發展中，照見自
己的人生。創造，不僅僅充滿了詩的感性審美世界，也是對人生的一種孤
絕凝視。藝術表現不是抄襲外界的現象而已，常見的寫實作品也絕非對景
寫照，而是作者透過被處理的形象，傳達出較形象自身更豐富的東西，是
一種作者的思想、情感以及對生命的觀照，透過技巧與媒材的處理之後的
整體完美呈現。在藝術處理之中，「變形」手法承擔了極大的功能。學者
王才勇先生的著作《現代審美哲學》一書中指出：「藝術的語言必須傳達

水鄉

一種事實，一種普通語言和普通經驗不能接近的客觀性。」同時也提到了
表現主義藝術家──弗郎次‧瑪律克所說的一段話：「我們對偉人的世紀
說個『不』字，為了我們同代人開個玩笑，使他們目瞪口呆，我們走上一
條不是路的小路，於是宣稱：這是人類發展的康莊大道。」這一段敘述暗
示了藝術與現實之間的決裂，與藝術對現實的反抗。

　　然而，由於藝術中的變形，使得圖像重新獲得一種超越原本內容的意
義，繼而成就了新的感性，通過對現實的變形、擺脫現實的傳統感覺而使
感覺獲得新生。王才勇先生也在書中提到了瑪律庫賽的看法：由於新感性
的出現，釋放了長久以來被束縛的審美力量；同時，這種因為變形而產生
的新感性，不斷的摧毀傳統感覺，不僅形成了藝術的激進新體驗之外，也
為當今「反的藝術」的發展不斷地注入新血。

　　穆迅表示，藝術是人類主觀世界的表現。是一種感情上的宣洩。是人類內心對所謂客觀世界的描述和認知。儘管由於人類本身的局限，使它不可能完全探索到真實的客觀世界。所以人們在作畫時所表現的「真實」，實際上是人們腦子裡的「真實」，而不是原本的「真實」。而且人們作畫的目的，也並非只是單純地描述客觀事實，而是借用客觀來表達作畫者的內心感情。既然項莊舞劍，意在沛公，我們又為什麼還要臣服於客觀呢？與其被所謂的「真實」所束縛，不如讓客觀景物為主觀服務，為表達主觀意念而任意擺佈它，改造它，這才是藝術的真諦。

創造變形實例

　　所謂創造，是指建構一種前所未有的感知領域或視覺經驗，而「變形」就是創作中必須要考慮的重要環節之一。以變形著稱的藝術家畢卡索所繪的《亞維濃姑娘》為例，這幅畫掀起了藝術的革命至今，已經超過一個世紀，但其中所蘊含的前衛觀念至今仍然持續影響藝術的發展，當時畢卡索對這張畫的美學核心命題，著墨於在二次元的平面上，如何使形狀被扭曲及變形之後，表現或呈現出三次元、甚至四次元的精神空間世界、一種藝術家的情感創造、對人生意義的深度探索。

舞（一）

　　穆迅說：畢卡索的《亞維濃姑娘》這張畫中，有兩個特徵，第一，人像是被燙平之後顯現出壓扁與扭曲的形狀。二，正面所看到的臉部與側面所看到的鼻子合成之後一起呈現給觀眾。這種在當時被歸為前衛作風的創

作，看起來令人驚奇，正是變形的藝術效果具體體現。藝術要表現的，不是題材本身，而是用這種不受現實意義限制的題材來表現個人對人生的一種情感，要在畫裡經營各種不同的境界，表現活的心靈。我的變形主要是往這個方面去發展。

　　不光是畢卡索，就連塞尚的蘋果靜物也是複合視點的極端放大。一般人常常將描繪的人物，習慣性的以八頭身、九頭身的變形比例呈現。其實，這些為了某種藝術目的，所做出的種種追求，無非是想達到更高層次的藝術意蘊。就以莫迪里亞尼的藝術為例，在莫迪里亞尼死後，聲譽卻與日俱增，原因在於他那獨特而優雅，同時又強而有力的變形表現技法，使得畫像超越原始的想像，流露出一種人類的哀愁。他的表現手法之中，最擅長的是線性風格的形塑及極佳的色感掌控----尤其是處理紅色系列，他的人物畫作表現出強烈的個性。

反思藝術變形

　　穆迅說：「所謂藝術變形，是指藝術家為了達到某種藝術效果，而在創作過程中有意將物件以扭曲的方式描寫，製造畸形的形式來延伸思考、瓦解原有意義或延伸解讀。這種表現的藝術手法，常見於畫家的作品之中，例如人物畫為了表現美的目地，習慣性把人的比例以八頭身、九頭身的變形來呈現，甚至於以誇張的變形來呈現藝術的目的。這些以變形後的唯美訴求或是誇張的作品呈現，才是畫家的心靈追求的世界。」

舞（二）

左圖：藝術中的變形功能，使得被扭曲的物像，重新獲得一種超越形式內容而產生新的意義與新的感性。
右圖：作品《墓地》，畫中的變形扭曲的門扇，是人們觀察死亡的一個視窗。

　　莫迪里亞尼所畫的人物肖像畫，尋求自己主觀形式與客觀形式的吻合，是畫家的形式鑄造與內容意蘊的遇合，他的人像常常出現像面具一般橢圓形的臉、杏仁形狀般的眼睛、微曲的鼻子、微翹的嘴、拉長的脖子以及傾斜的頭。這種沒有真實五官的神情，帶有憂鬱的表現特質，可以說是莫迪里亞尼這位藝術家用極其簡化的概括性手法、極其超現實自由的意象，呈現內心所要追求的高階藝術意蘊。

　　作品越黏外象，越不能表現自由，太過忠於原象，卻易止於形似，形似最大缺點是，限制了人們對物的表像背後的深度認識，古書有所謂：「惚兮恍兮，其中有象。」這其中的象，因人而異，因為它的虛空與抽象，反而刺激觀賞者，擺脫外象的限制，而能自由的想像。

　　穆迅用一種強烈對比來營造人們對死亡的不同認知。通常人們體驗死亡時，認為死亡是恐怖的，是絕望的，是黑暗的。因此他把大門畫得十分扭曲與沉重。畫面的右邊吸收國畫的畫法，樹幹曲張委婉。而樹冠則用散點透視，層層迭加。

　　在色彩上，用深綠的色調，給人一種步步走向深不見底的神祕感覺。而相反的，大門的內部，用亮麗的色彩佐以瀑布直瀉的美麗鮮花，來告訴人們，其實死亡並不是一件可怕的事情，它是通往天國的大門，是一個更美好生活的開始。

　　由於藝術中的變形功能，使得被扭曲的物像，重新獲得一種超越形式內容而產生新的意義與新的感性，畫家通過對現實的變形，擺脫了現實而獲取新的感覺與視覺體驗。觀看這種因為變形而產生的新感性，不但摧毀了傳統感覺，同時因為新感性的出現，也促使長久以來被束縛的審美能量被逐漸釋放。

　　穆迅的作品《墓地》，畫中的變形扭曲的門扇，是人們觀察死亡的一個視窗，畫中將灰色與彩色並置的方式同時呈現，無論用什麼角度去審視，穆迅使用兩個不同空間作為不同世界的象徵，營造灰色與彩色、黑與白、歡樂與孤寂的對比，藉由兩個對立的並置，誇張扭曲的手法，隱喻生與死的共生與和諧，引領人們重新思考「存在」的意義，以及如何面對人類不可避免的死亡。

　　穆迅說：第一次來到這個咖啡店，我就有畫它的衝動。它那與眾不同的建築結構。既簡樸又素雅。一排排的梁柱組成一個個音符，生髮出親和的韻律。我把它們揮舞成自由，起伏的線條，組合成抒情緩慢的慢板節奏，譜寫成樸實無華的樂章。在畫面中盡情抒解對古老建築鍾愛的情懷。

藝術作品中的意蘊

　　藝術作品中的意蘊，不但呈現藝術家對形式的掌握以及對生活中的觀察，同時也是他本身所體察到的精神等級。這不僅僅是對種種社會意念或社會制約的排除而已，更是突破淺層外表、擺脫簡單的形式目的，揚棄社會制約，進行高層次的藝術精神營造。（參閱：余秋雨《藝術創造工程》p74）

傳說中有位藝術家，站立在元陽梯田的高崗上，在夕陽映趣的火紅阡陌桑田中，喃喃自語地說道：「太陽太陽！你繼續紅吧，紅到梯田的千百條線條飛起，在忽隱忽現的雲霧間穿梭舞動，舞出線條的生命、舞出人生的能量。」這就是余秋雨眼中的藝術眼光。

老舊的房子是穆迅的獨愛。

藝術眼光捨棄了種種非藝術眼光的糾纏，使藝術品免於品味低落、內容空泛、意蘊流散。

穆迅以人格化的物來表現人類社會生活的內容，或者以虛幻情景下的人來詮釋現實生活中扭曲之事，都是他特有的藝術表現觀點；以老舊的房子來說，老舊的房子是他的獨愛，因為它擁有許多的細節，可以細細地品味回廊、屋簷、房頂、臺階、紫藤等，所體現出的多樣的內涵，擁有歷史的風華，它可以讓人讀出房子主人的滄桑，勾勒古今的有趣對白。

對於藝術家而言，理性與感性的交織構成生活的一大部分，邏輯化的理性思考，只不過默默地擔負著審美活動中的一丁點制約功能罷了。也因為如此，藝術家的精神世界，不僅是揚棄種種社會意念或制約，更進一步地突破淺層的外表、擺脫了簡單的形式目的，進行高層次的精神營造與心靈探索。或許我們可以這樣說：「藝術家的精神追求，揚棄任何可能的制約，從藝術形式創造的不斷發展中，照見自己。藝術創造，不僅僅充滿了詩一樣的感性審美世界，也是對人生的一種孤絕凝視。」

2010-12-02

41 抽象意境的創造
江秋霞的意境思維。

藝術家們藉助西方抽象觀念與東方傳統思維，採取元素的提煉，援引意象圖騰，試圖在抽象藝術的試煉中，找尋純粹自我的抽象思想根源，提出新的審美意涵，建構深沉的思想意境。

◀ 江秋霞

　　出生於苗栗縣苑裡鎮、取得東海大學美術碩士學位的藝術家江秋霞，經營自我存在的心靈領域多年，已然將藝術與生活充分結合，帶來精神上的昇華。她常在幽靜的樂聲中自我完成，筆隨心走，意韻廣納萬千，試圖在創作中尋找千百種可能性。尤其在「自然與意象」的關係探索，以線性與色面的組合方式，取得「自然本質」的至高境界。其單純的構成、象徵的符號、深沉的色蘊，無論是表達自然意象或是虛擬實境，都意味著：一個藝術家在探索過程中無盡藏的心靈浩瀚。

　　江秋霞的繪畫從客觀自然轉化為主觀審美，其「形」、「色」與「意韻」不僅僅是繪畫元素而已，而本身具備了獨立的審美性格，她的繪畫藉由水墨意韻的包容性來表現冥想意象中的心靈圖騰。此種圖騰指涉，意味著文化思慮，一種深沉的人文關懷，從最輕鬆的語境中，讓船過水無痕，暗示形式與內容之間的完整連結，對情趣、對生活乃至於對生命，都足以表達人類眾多追求標的中的「暢快與豁達」。

靈感的泉源

江秋霞有一對不同於別人的眼睛，以及一個深邃的心靈，她用這雙眼睛與心靈感受這個世界，她的畫不是表象的描寫，更不是純粹的心情舒發，而是帶領人們走進深邃沉穩、充滿喜悅的領航者，「暗夜」對她來說，是靈感的泉源，能夠讓人感知一切孤寂與空靈。人若捨棄世間一切事，懷抱美學上的心裡距離，即是一種人生境界。江秋霞說：「我喜歡在一個色調裡面強調協調性，一幅畫就像一首音樂需要主旋律，然後在主調裡面有許多細緻的變化，這樣經營的結果，在低彩度與低明度的運作之下，呈現了豐富的意韻。」

作品《暗夜梨山》，穩定的灰黑色，讓蟄伏在心靈底層的跳動躍居畫面主體位階。我們可以感受到深沉灰暗中的幽微，卻又看見飄然生姿的生動音符，兩者的衝撞與和諧，緊扣我們的心弦。分不清究竟是壓抑許久的苦楚？還是沉澱過後的驚喜？或是沉默思索過後的無盡禪意？寒冬暖陽葉無聲，幽微叢林透出的暖意，屬於江秋霞內心底層的絲絲悸動，或許讓人感知愛樂者的聆聽，當音符在暗夜中攀爬過窗沿，飄進空靈，是騷動、是變奏，一種名符其實的當代抽象變奏。

| 暗夜梨山 |

薄紗雲霧風嫋嫋，
輕撫紅月夜飄飄。
青山白頭松林笑，
舞海浮沉情未了。
笑邀喜鵲唱客謠，
奈何鳴聲已迢迢。

暗夜梨山

暗夜低吟

自然自在，不經意

　　江秋霞的畫經常在不經意的護持之下完成，所謂「不經意」，意味著放鬆、放下的純粹「自然」，人生的究竟，唯「自然」而已。江秋霞的「不經意」成就了她作品整體的自然，觀者不由自主地被帶進一種道家所說的「虛、靜」的氛圍中。這樣的不經意的思維非等同於科學思維。或者說「自然」的追求並非建立在科學分析的基礎上，反而體現在人的思維中的一種整體觀和抽象思維。江秋霞說：「我所說的『不經意』，其實它就是一種自然和一種自在。『不經意』的意思實際上跟『偶然性』也有關聯。我在創作過程中，有許多是實驗性的，實驗中會有許多偶然性效果和個人體認，這些偶然性效果的累積，就會形成必然性，也會有許多的偶發。」

　　她接著說：「我想提出形式跟內容的轉化問題，我們觀察大自然，要如何讓觀察體認向內容來轉化？而內容又要如何的向形式推移？被觀察的對象如果被主體化，也就是把對像想像成自己，然後去體認，然後醞釀成一個新的概念，那麼這個時候，你所看到的花也就被轉化成另一種花。也就是說，對象變成畫者意識中的意象，這就是對象向內容轉化。至於內容如何向形式推移，當內容通過形式之後就具備了感染力。內容形成之時，通常有『不確定性與模糊性』這兩種特徵。我們畫者必須通過組織、結構、材料，去尋找一個最合適的表現方式，讓內容能夠託付在形式當中。一件作品就是經過這些過程，到最後內化，整個作品才算真正的完成。」

　　所謂意境者，是指作品中呈現的那種情景交融、虛實相生、洋溢著生命律動、韻味無窮，而人可以往來於其間的詩意心靈空間。江秋霞以單一形象或若干形象組合而成的形象的整體，夾帶大量文學意象的樣態。以這幅作品《暗夜低吟》為例，糾結的線條充斥著暗夜，黃色的塊面敲響了沉睡的空間，半夢半醒的旅人，猶如莊周夢蝶，眼前所見，竟是速度的化身，分不清是記憶時空中的那一片段。王國維的宋元戲曲：「境非獨謂景物也。喜怒哀樂，亦人心中之一境界。故能寫真景物、真感情者，謂之有境界。」

抽象中的意境

　　古人的詩常以多重感官與知覺去感受外景，這幅作品描述海邊的暗夜，是一種兒時記憶的情感激盪，正所謂「以我觀物，物皆著我之色彩」，眼之所見、耳之所聽、體之所受，暗夜風林在在都是「情」與「景」的相互結合。江秋霞說道：「音樂是用節拍的和諧組成，特別是晚上我們在聽音樂時，不管是華格納、李斯特或是史特勞斯，我平日並沒有特別要去聽哪一種音樂，但是中間那種不經意的旋律、樂曲就可以打動我，感動之後，手跟著鬆弛，心也就柔軟，所以線條也就跟著非常有柔性。我聽音樂時是順應直覺，而非謹慎地去完成欣賞，常會有一些線條上

的驚喜。記得一次在芹壁村的夜裡，透過層層窗戶往外看，把這個印象畫下來，我並沒有圖案可以參考，重點就是遠的地方，空間感有了之後，後面就看怎樣來配置調整與發展。」以下是這張畫與詩。

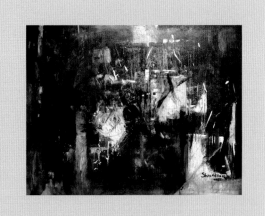

| 夢音殘影 |

暗夜濃霧伴孤星，
倚窗冷月漸甦醒。
羅綺纏綣已無縫，
黃紅相賞莫相逢。
鞶輕笑淺隱東風，
幽簾搖曳夢殘影。

　　江秋霞詮釋這張圖《瓶花》時，她說：「我用低彩度的方式，用黑色的色面來當底，然後再配置中間色調的灰色系列來襯托主題，就是一個瓶花而已，但是這有別於一般花的畫法，我用抽象的方式表現自己心中的花卉。大家談意境，可能是指雲霧飄渺的空靈，或是指所表達的真假善惡美醜的境界，我們畫抽象時也應該有意境的。」

　　抽象意境的創造是一種魂靈和一窩淺笑，或者說是一聲嘆息。它奇蹟地把尋常的恬靜，注入深刻的感知。當你感受它時，就像兒女柔情般地，有清秋之夜的微風吹拂，此等意境，就是畫家苦心覓尋的創造原形。有人說有情寫景意境生，無情寫景意境亡。

瓶花

綜觀她的作品風華，內有大美，大美雖無言，卻是畫家情趣、意象與哲思的綜體表現。她為人生、為藝術的態度，非僅僅是平淡、天真、自在的這六個字所能涵蓋，就單指其作品的本真自然而言，無疑地，具有人生與藝術的雙重意義。

2014-03-02

42 藝術是帆、哲學是舵
王亮欽的創作思考。

從某個角度來說，藝術的實踐在於找尋一種能力，一種能夠洞察生命真正自我根源的能力，使之能夠面對生命的一切問題，這絕非汲汲營營於找尋生命呈現的方式可與之相提並論。
（參閱：史作檉《自然、本體與人之生殖器的故事》P57）

◀ 王亮欽

　　繪畫對於畫家王亮欽而言，並非完全出自於內在的需求，而是一種信仰與自我的完成，同時繪畫也是構成他的人生不可缺少的一個重要部分。藝術在本質上既是一種信仰，而且可以無任何目的性可言，是以，對於繪畫所作的任何付出或捨棄都無怨無悔。

　　王亮欽老師擔任中山醫學院、台中技術學院以及台中大同美術班教席，水筆仔美術教室的負責人，他與藝術結緣，亦步亦趨地探索繪畫中的素描、水彩與油畫，至今成果豐碩，桃李滿天下。尤其是在人體與人像素描方面，嫻熟精煉直入佳境。

人體素描

浮雲 水彩

藝術讓人了解自己

　　人類所竭力追索者，無非是一種生命與自我的追求，人若能回歸到原始的自然、保有一顆質樸的心，活在時空中的經驗、領悟及想像，即是活在當下最有力見證。王亮欽的探求存在的根本意義，不在於達成某一個目的，而在於努力追求的過程與實踐本身；十餘年來無休止地在生活與繪畫形式語言的實踐中不停止的前進，從無到有，從有到極致，最終必然超越生活妙有，坐擁宏觀的處世智慧。王亮欽說：「藝術對我而言是一種禮物，透過藝術的實踐，讓我真正了解了自己，繼而持續找尋符合自己與自然的絕妙組合，它也許是某種聲音、圖形、韻味，就如史作檉教授所言：屬於人之根源性的存在。

　　我將藝術的想像視為回歸的基點，因為繪畫就像一種凝視，某種像音樂中的寧靜，自由無罣礙，似乎就是人的根源性回歸，通向人生幸福的一條路。」

　　回首過去，隨著時間與空間之展延與人生歷練的逐漸增長，繪畫逐漸成為一種渴望與凝視之總體完成。王亮欽主觀的認為，渴望與憧憬，令人從現實與理想之凝結點上，朝向心靈的空間出發，而在繪畫的實踐上，特別渴望生命會有所跳躍。他的探索因而首重「觀照」，對世間萬物進行觀察與探索時，經由沉澱、內化、總結之後，對客觀物像在內心逐步形成主觀的想像，介乎似與不似之間主觀想像被轉化成「無目地性的合目地性」基底，最終成為他自己的「內在風景」，或稱之為「心象」。

　　那麼何種藝術才是真正的藝術？任何藝術或文學的創作，都是人類的向自然回歸的過程。創作，簡而言之，就是不停地朝內心深處挖掘，最終達到內心的洗滌與淨化。而藝術實踐過程中的移情，即是畫家對社會、對人文的深情投射，這些過程都與人自身的內在心靈息息相關，王亮欽說：「我的藝術即是生活，就如同呼吸一樣的自然，環顧四周，舉手頭足之間都可入畫，真正的藝術是一種自然的回歸、一種超然的自在與無為。

　　在自然中，聆聽原始的呼喚，與山中風聲鳥鳴對話，讓自己回歸到最原始的自我表達，享受遠離文明的不可言喻的沉默，進入人類最原始的感覺、領悟與想像。每個人都有類似的渴望與夢想，而我對美的追求是與生俱來的，就讓藝術來實現這個夢想吧！」

霧峰田野 6F

生命之姿 油畫 20F

創作的呼喚

　　王亮欽體驗的種種都與創造力相關，都導源於「內在的敦促和渴望」。透過自由的想像力與豐碩的生活內容來學習，人反而變得更容易表達自己。運用自己的創造力或幻想來完成自己想要「改變」的渴望，並提供自己從多元的觀點來面對問題、解決問題，這就是藝術的功能。蒐集感知的形容詞（例如：浪漫、蒼勁、晦暗、光明、自在、飄渺、平靜、掙扎、解放等等），讓形容詞成為畫面描述的主調，架構屬於自我生命的呼應作品。王亮欽說：「生命存在的要求在於心靈的平靜，我們如果能夠不受情緒的控制，凡事無住於心，才能達到徹然的平靜，這是人生的超越與昇華。

　　我的人生有所抓取，尤其是在藝術領域，什麼才是該尋求的抓取物，生命才有意義；我的繪畫必須掌握感覺、表現生命情境，一切努力都是為了整體心靈的寧靜，這是一條通往幸福的真正途徑。」

　　線條自身就是藝術中一種重要表達。王亮欽曾經完成的一批素描作品中，表達的是一種線條的自由自在、無意識狀態的境界，或者我們可以說，這是他在藝術實踐中對人生的高度詮釋，猶如美國當代畫家傑克森泊洛克的「自由與無意識」的創作一樣，屬於一種絕妙的自由表達。

　　藝術是直覺，他認為直覺是經驗之累積，主觀的判斷，他所表現出來的線條、色彩與空間組合，其實都是來自於直覺的產物。直覺因何而來？人生經歷與不斷的進入試練，自然形成敏感度，敏感度的積累指揮著直覺，不但創造了豐富生命力的作品，也凝聚成一個充滿意識的精彩圖像，展現當下的圓滿作品。

人體 素描 4K

結語

　　藝術是帆，哲學是舵，藝術實踐縱使有帆作為動力，但缺了舵即失去方向，藝術既然做為生命的總體概括，表述必有方向，而生命是由一連串不可思議的矛盾、衝突、糾結所組成，無論它是空無、肯定或是否定，生命始終都是這種從未曾改變過的情境之綜合體。王亮欽的藝術哲思，基於真正的生命探索，永遠向前而不回頭的現在進行式，必有明確宏觀的舵手；無論他對人生的定義是「選擇」，或是「永不退縮的向前」，其實都是人生澄懷味象的深層觀照，一個不折不扣的自我完成。

2010-07-24

43 接受美學下的召喚性結構
從林美蕙「鐵皮屋系列」談起。

創作者關注生活中的環境宿命和逐漸枯竭的人類心靈，用默然凝視的心觀照眼前的世界，把萬古長空、清風明月轉化成柔美的故鄉詩情，並以超脫的手法體現人文關懷下的鄉土情懷。

◀ 林美蕙

　　畫家林美蕙以深情描繪自然鄉土，移植環境變遷中的淒然感受，為當今藝壇的創作風潮帶來一股清流。本文從當代藝術接受美學的角度探討其作品中的重要意旨，剖析畫作的意蘊、召喚結構、接受與參與、以及和我們生活文化之間的相關連結性。

　　林美蕙幼年喜愛繪畫，備受老師肯定，年歲稍長，進入東海美術研究所研究，隨即全心投入藝術創作這條路。以前的繪畫，但求自我移情，賞心悅目，沒有壓力，隨心所欲，「唯美」即是全部的探求。但碩士學程讓她體會繪畫不僅是愉悅心靈而已，更能從生活中提煉情感，關懷社會，歸結感悟，讓藝術提升到更高的層次。於是她開始思索自己的創作，找尋一個可以明察方向、可以超越慣性的「舵」，這個「舵」就是藝術向前行的根本思維依持。

狹義創造與廣義創造

　　所謂藝術的「狹義創造」是指創造藝術作品，而「廣義的創造」則是指創造新的精神天地，建構新的人格素質。真正自由的藝術，並不會消極

逐步消逝的風景（十九）80F 2015

的只適應現有狀況，它總會一再突破老的適應關係，重新建立新的適應。
整體看來，迷戀平衡，迷戀現有適應，只能停步不前。而創造適應比創造
作品要艱難許多，也偉大許多。只有開風氣之先的創造性藝術家，不會裹
足在舊的適應範圍，而能不斷地向前，創造新的適應，當這個適應變成常
態的時候，又有一個更新的適應產生。（參閱：余秋雨《偉人作品的隱密結構》現代
出版社P172-173）

　　從這個角度看來，林美蕙努力從事的創造是宏觀的，她的「鐵皮屋系
列」乍看之下像個平凡的題材與通俗的結構，其實作品的話語已經告訴了
我們，作品中並非僅僅是實物表象的描摹，相反的，它卻隱含著一種「召
喚性結構」，召喚人們進入更深的思考，關懷生活的這塊土地，其意義遠
遠超過一般性的作品。作品的意義既然超越了它的表象意義，隱含的意義
當然也要超越畫家的原始描述性，讓作品提供給觀眾最大想像空間，這正
是畫家的觀念超越與宏觀的創造的整體展現。

左圖：鐵皮屋（三）20+30F 2011 油畫
右圖：逐步消逝的風景（三）30F 2010 油畫

嵌入式召喚結構　步消失的風景

　　創作的主題一旦被選定之後，即可進行對該主題深入的探討，研究主題的各種意義，然後收集資料，訪問交談，文獻資料圖片彙整完整之後，即可對主題思考如何去表現，有哪些方法可以表達，想達成什麼樣的目標，意境是繪畫的終極目標，你想塑造何種意境。說故事不必說得太白，畫面不要畫的太死，如何營造一個召喚性結構，提供觀賞者最大的想像空間，讓作品展現強韌的生命力。

　　林美蕙以其平實的寫實技巧和蘊含詩意的手法，讓作品在靜寂中散發淡淡的哀愁。這幅作品《逐步消失的風景》以對比手法，表現出現代藝術該有的抽象意味與深刻思想內涵，在靜默中吐露一種感傷的情緒，深情地與觀賞者的靈魂連結。作品中空曠平靜的田野，空泛的浮雲，就是生活中的現實與無奈。鐵皮和土地，晴空和荒漠營造出何種結構？就接受美學的觀賞者而言，這是一種「嵌入式召喚結構」，這種結構布局，故留空缺，以求大成，結合觀賞者的期待，召喚真正的主人的欣賞與光臨。

　　《逐步消失的風景》是在談論鐵皮屋的濫建以及對生態環境的危害，在鄉下生活，舉目所見都是鐵皮屋，隨意的土地開挖，純樸可愛的家鄉容

顏逐步退色。構圖中左邊是一大塊的鐵皮，背景是一個田野，中間又佇立了一棟鐵皮，此種對照，暗示了鐵皮正逐步侵入我們的環境！這是一個現代人對於經濟高度發展所產生的負面影響與深沉感受。

同期的作品還有光影系列。「青青翠竹皆法身，鬱鬱黃花盡般若。輕撥窗外捲珠簾，眼前光明是希望。時時點燃一心燈，向內觀照皆藍天」。這一《光影系列》作品，光影的輕瀉與攀爬，恰似「雲破月來花弄影」，當密雲輕撥，月光搖曳，我們看見了人世間的一切虛幻和真實、荒謬與和諧，竹影掃階非真實，心不動，何來影動？其實林美蕙作品背後的終極關懷，不就是：「浮雲人間一世情」嗎？

旭日初昇（二）30F 2007

作品中對比的屬性

林美蕙的藝術追求是逆行的，我們可以從她的《鐵皮屋系列》中看出，她的畫作內容是以敘事性和鄉土性為基礎，但減弱了敘事的熱情，強烈反映出人的命運和精神。就如人們常說的：「風格是一種外殼，敘事僅僅是表面，而內在的結構則是歷史、文化與精神性的」。

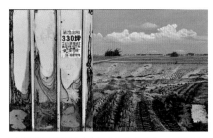

逐步消逝的風景（十二）116X200cm 2013 油畫

在這個物質豐盛的時代，人類心靈的匱乏、對生存的冷漠，把心靈的寄託、轉向環境的關注，這就是林美蕙作品之所以令人震撼的主要原因。她從形式繁複的風華中逐漸退隱，從而構建人們心靈狀態的基線，讓人看見生存的黑暗，繼而召喚那個被塵封已久的性靈，重新找回現代人應有的人文關懷。

左圖：光的躍動 50P 2008
右圖：灰色的記憶（一）10F 2010

　　受現代藝術影響，《鐵皮屋系列》畫作中簡潔又強烈的對比特點，源自於面積大小與色彩對比的效果。通過簡化畫面元素、保持物體輪廓的清晰完整性來表達「異化」的特點。面積對比指的是構圖中兩個或多個色塊間量的多與少、大與小。她的畫中雖然是寫實的景物，但把個人記憶和環境的關注，投射到畫面上，使之飽含現代人意識和超現實的精神特色。當今鄉間生活的變遷，從飄逸到茫然、從熱情到冷漠、再從詩意到唐突，此等糾結與矛盾提醒了她，作為一個當代藝術家應有什麼樣的關注。

　　林美蕙近期畫風的形成，與色彩柔和性與和諧度有重要關係。所用的顏色是中性的，其中以淺墨綠色偏多。而在《灰色記憶》、《郵件》等作品中，原先風景畫中的鮮豔色被中性灰色取代。在用色上的這些變化，能使她得作品連結更多的故鄉泥土，營造凝重、憂鬱、情緒的氛圍。她說：「在室內系列裡面，我運用了許多光與對比，來強調一種立體感，很多人認為，影子是代表某些負面的東西，可是當我看到影子的時候，我看到的是一種希望，因為影子越是強烈，則表示光越明亮，光越明亮，影子才會

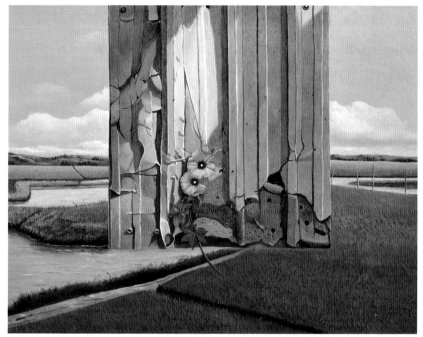

逐步消逝的風景（十四）50F 2013

更加清楚，有光和影，這個世界才會更加的鮮明，我的室內系列就是要表達一種對家的依戀。」

吸附性召喚結構

「吸附性召喚結構」不同於「嵌入式召喚結構」，「吸附性召喚結構」主要是不體現為以空缺裏卷接受者的直接進入，而是把接受者吸附在作品周圍，構成審美心理儀式（參閱：余秋雨《偉大作品的隱密結構》現代出版社 P167）。以這張作品《灰色的記憶》為例，透過表面的寧靜，從一種失衡意識，到一個錯愕的表情，來自斷裂的鋼管和失效的瓦斯管路，感受到一種難以察覺的凝固緊張與威脅不安。它成為寧靜、簡鍊、恐懼、憂傷和純粹的綜合體，接受者被吸附在作品四周，進行審美心理儀式。

　　畫作之所以能夠承載深厚的內涵，是因為畫家思想境界與情緒的高度統一。鐵皮屋算是在台灣的最大宗建築，也是台灣特有的意象，有如現在很流行的便利商店一樣，因為它的便利性而逐漸普及。然而，鐵皮屋過度發展，卻也撕裂生態環境及市容觀瞻。在她的作品中所言、所表盡是環境發展中的景象。林美蕙將藝術眼光投向了環境的關懷，無論她是向自然追索人生真諦，或是向內在世界尋找生命的根源，全都是自我心靈投射的宏觀創造。

結語

　　林美蕙的創作觀並非喃喃自語，僅僅說給自己聽而已。相對的，她的寬闊視野，正引領著她的創造步向接受美學中的「接受與參與」，其中隱含的「召喚性結構」已然讓作品自然地說給大眾聽，開啟時空與靈魂的深情對話。宏觀的創造既然有穿透性，更具有創造新的適應性的當代特質。著名的解釋家迦達默爾在真理與方法一書中曾指出（參閱：余秋雨《偉大作品的隱密結構》現代出版社P178），傳統的進展是因為我們參與了傳統的進行，傳統永遠是一種行進間的結構。因此，具有膽識的藝術家，才能割捨長期被適應的唯美又平凡的創造，勇於開拓新的適應，繼承傳統又創造傳統，持續創造傳統的未來。

2016-06-06

44 阮麗英
繪畫中的隱喻。

▶ 阮麗英

藝術探索之進程，無窮無盡。
創作表達之極致，在心在形。

　　在創作裡，作品結構中的不同元件之間的彼此連結，具有誘導性質，這些不同的圖象、質感，形成人的心理反應現象。而藝術思維所慣用的聯想、象徵要靠意象的匯集，形成某種意義。創作與象徵隱喻之關係密切，因而黑格爾把隱喻看作是藝術的特有本質之一。這說明了隱喻是藝術創作中的共性，它除了展現藝術之神祕和魅力之外，也體現了藝術家對聯想的高度智慧。（參酌：季景錦《華東師範大學碩士論文・緒論》2012）

　　阮麗英投入美術教育多年，擔任多所學校美術指導老師，特別是擔任台中市脊髓損傷油畫班指導老師，為弱勢及藝術奉獻心力，作品曾經獲1998年台中縣美展油畫第一名，2001年台中縣美展水彩畫第三名，2007年青溪新金環獎水彩銅環獎，2009年青溪新金環獎油畫金環獎。近年來，她以「隱喻」的視角，深入探索人生的多重面相，對於藝術創作的動機和目的，主張以愉悅自我、表達心靈為目的，並延伸到人生「異化」問題與進行反思。她的藝術思索議題，廣納人生各階段的記憶、人生態度、價值與意義等未知的領域，從冥想與觀照中，連結表達與圖像之間隱喻性關聯，進而提出相關作品，挑釁觀眾的感知，顯示一位畫家對人文關懷的基本概念。

同學會　泛黃陳舊的相片被轉印到畫面上，包括文字、零散的家具物品、
上樓的階梯等等，帶給觀眾不同的訊息。

美學中的召喚

　　所謂「異化」者，表示人犧牲於物，偏離正確價值的一種質變。換句
話說，人犧牲於物，人為物役，遠離自由的高度價值，即人的異化現像。
相對地，不斷追求人的正統價值與理想，即是反對異化，但反對異化並非
排物，而是以自由為前提，支配物並與物相互協調、相互統一。（參閱：劉
澤厚《先秦美學史》下P10）。研究人生異化問題，亦即涉及人文關懷的範疇。
爾後進行的相關創造，站在接受美學的立場，創作並非喃喃自語說給自己
聽。相對的，畫家的人生視野拓展出的任何圖像以及隱含其中的意圖，
必須步向接受美學中的「接受與參與」，這樣的「召喚」，隱藏隱喻的張
力，就如畢卡索的藝術謊言，必能啟動觀眾的共鳴機制。

　　畢卡索曾經認為藝術即是「謊言」，但是這個謊言卻能教我們認識真理。這就是為什麼藝術能夠迷惑這麼多人的情感，進而讓許多藝術家能夠奉獻自己的青春，創造即成為生命中的一種職業。隱喻有何張力？它必須具備何種條件？才能使作品的隱喻與觀眾的想像進行串連？我們有必要明白，藝術隱喻究竟是什麼？繪畫作品中的隱喻指的又是什麼。隱喻實際上就是：運用不同的物質材料，如線條、色彩、肌理、圖象等，作為語言符號的媒介，引發人的聯想，來傳達情感、經驗、觀念、哲思等等。隱喻是作品與觀眾的共性，也是作者與作品的共性。作者通常使用繪畫語言符號，指向不同層次、方向的意涵。而隱喻被展現之後，出現了許多特性，包括所指意涵的虛幻性、具象性、變裂性、神祕性與詩意性（參酌：郭偉《論超現實主義繪畫的影域世界》河南大學碩士論文2008）；作者或許會運用許多物件之組合，重組出另一個暗示，讓指向通往更高層次意涵。

　　從表現的主題來看，隱喻有四種呈現方式：

一、以公眾認可的意象隱喻不可言說的意旨。例如：女人與花被喻為柔美；

二、以時空變化隱喻時間等抽象範疇。比方說：描述動作的連續性比喻時間與空間；

三、以「隱喻」再次隱喻，聯結形而上範疇的思索。最明顯的例子：現代藝術之父杜尚使用小便斗作為喻體，再次隱喻美學的革命性；

四、以具體的經驗、神話隱喻抽象性。例如畫家孟克，將內在吶喊的經驗影像，作為現代人苦悶的象徵。

　　阮麗英的這張描寫幼年同學會的作品，表達人在睡夢中或坐或睡，泛黃陳舊的相片被轉印到畫面上，包括文字、零散的家具物品、上樓的階梯等等，帶給觀眾不同的訊息。藝術解讀呈現的多義性正如學者所說的「藝術的難言說性」。

左圖：光之步履
右圖：使用花卉、窗
框、半身黑白女體影
像，交疊幻覺與遐想。

　　然而，正因為難言說性與多義性，致使藝術的解讀被賦於神祕而豐富的色彩，也因為如此，作品才真正有更強的生命力。阮麗英的這個作品，使用不同物象符號的組合，隱喻一般人在成長過程中，懷念同窗珍貴友誼，把某一段時空凝結，展現人生中求學時段最珍貴的友情。

作品的動勢與能量

　　阮麗英出生於台中市神岡的鄉下，從小嬉戲於阡陌桑田、花草果樹等自然環境之中，從小就喜愛畫畫，成長之後致力於繪畫專業學習，經過藝術碩士的研修課程，探討藝術與表達機制，使其創作更上一層樓。而現階段的作品，隱含著象徵主義的色彩，其表述傾向於靈性、想像力和夢幻詩情。隱喻的應用在創作中被廣泛地應用，基本上需要注意下列問題，「首先要保證隱喻推論與本體事物內涵的相關性，其次要使隱喻直觀上容易被理解；第三，隱喻要在邏輯上可推導或可類推；在經驗上應可被檢驗」。

（引自：李景錦《華東師範大學碩士論文‧當代水墨作品中的隱喻》p14）

　　阮麗英的創作表現方式，並非印象主義記錄自然界光影的瞬間變化，也非寫實主義物象真實面貌的追求。相對地，在於強調藝術所傳達的主觀意念、個人情感和詩一般的想像。就以象徵主義的表現來說，表現若凸顯內在的抽象情感，基本上也算是浪漫主義表現的一種延伸。她同時引用許多「轉印」方式強化圖像的時間性，將舊圖片、舊報紙、古老相片及特殊文字等等影像，用轉印膠塗抹背後，先密實粘貼於畫布上，待紙張乾了之後將紙洗去，遺留圖像的油墨在畫布上，這是她諸多表現手法之中比較特殊的方式。

　　作品中圖像符號的隱喻之外，線條、色彩、構圖、材料肌理都可以被視為隱喻之喻體，舉例來說，這張圖《光之步履》使用攀爬的暖色陽光，來象徵生命的不休止；同時，移動中的光影也隱喻著時間與空間，而地面上放射形的構圖，意味著作品的動勢與能量。總體上來說，這張圖使用造型、線條、暖色系和放射形構圖，當成「喻體」，來象徵光明與希望揉合的形而上精神世界。

　　右圖是女性美的化身，作者使用花卉、窗框、半身黑白女體影像，交疊幻覺與遐想。在阮麗英的腦海裡，寫實派缺乏想像，印象派似乎又太感性。那麼，什麼才是理想的繪畫追求呢？她認為：

一、一種具有普遍性情感的思想魅力；

二、具有人類共通性的觀念表達；

三、並創造出兼具多義性、哲理性與浪漫色彩的象徵系統。

溫情的記憶

　　依據托爾斯泰藝術論所述及（摘自：古曉梅譯《托爾斯泰的藝術論》遠流出版社P196-214）：好的藝術內容應該排除世界族群的排他性情感、地域性的奇特風景、宗教意識下的不同好惡等，尋求具有人類共通性情感、普遍性感知。這張作品《溫情的記憶》為例，輕鬆浪漫的色彩，描述母親祥和的睡姿，表現實體的人像與個人特殊的情感，其中指涉若干親情與美善的象徵意義。

　　歷史上某些象徵主義畫家，喜愛排除理智思考，以感情為基礎來探索外表的直覺和內在的想像。觀察阮麗英的花卉作品，即是屬於這類「象徵型」的靜物畫。

阮麗英的花卉作品，表現人類的一種神祕情感。

　　這幅花卉作品當中，表現了兩種特色：一為描繪純粹的可見實體，二來表現人類的一種神祕情感。

結語

　　藝術表達的多樣性與多義性，豐富了藝術的美學視野與內涵，藝術有時可以是某種記憶，也可以是物象的再現或激情的鋪陳。總體而言，藝術似乎經常連結了人類對遠古時空的朦朧記憶，無論是情感、記憶、熱情，也始終與「美、善」的觀念形影不離。阮麗英行走在藝術道路上，極力安頓自我的性靈，追索美的饗宴，她特有的想像力和浪漫神經，經常拋出意蘊來鋪陳生活中的點滴，使用不同性質的圖像串連，表達具有共通性的人類情感，或許，這都是你我的共同追求吧！

2012-12-20

45 心有所安住
談柯妍蓁的繪畫。

從偶然邂逅到喜愛，從執筆到豐收。
無法割捨對美的追尋，終於重新喚醒塵封許
久的繪畫藝術熱情！

◀ 柯妍蓁

　　出生於台灣彰化縣的一個小鎮伸港的畫家柯妍蓁，外貌質樸懇切，賢
淑聰慧，喜愛親近大自然，回顧她的繪畫藝術歷程，從偶然邂逅到喜愛，
從執筆到豐收，一直以來對於美的追尋是她心中最難割捨的項目之一。當
年對繪畫藝術的熱情，使得這份曾經塵封許久的學習毅力重新被喚醒。原
本的工作充滿理性邏輯的工程設計，投入感性的繪畫，對於兩種南轅北
轍、不同性質的範疇，她依然能夠迴旋自在，樂在其中，從畫家獨具的第
三隻眼睛來看她自身居住環境，由衷地感受到一份貼切的濃厚的鄉情之
美。

寫生不是目的，而是手段

　　在經常性的執筆之後，這份學習的熱誠從室內走向戶外，面對寬廣浩
瀚的大自然，她開始知道用「繪畫的可能性」來詮釋大自然，通過感知、
通過光影、通過素描，慢慢地體會到什麼才是她內心的渴望，就如黑格爾
所說的：「藝術美高於自然美，藝術美是誕生於心靈並再次誕生之美，它
基本上是心靈的產物」。

左圖：通過寫生表現對大自然界特定的片刻熱情的再創造。
右圖：鳥語

　　右圖這張油畫，她強調寫生不是目的，只是手段，面對名山大川的好
景色，眼前可見的主題並不重要，重要的是通過寫生表現對大自然界特定
的片刻熱情的再創造。對柯妍蓁來說，只要是她想要追求的，就一定不會
停下來。

　　2004年她舉辦了首次個展，這是一項難能可貴的挑戰，為大眾提供心
靈美的饗宴。這一階段創作，她深覺藝術美是否能將自身感覺以一種「自
然」之姿，隨意投射到畫面上，形成半抽象繪畫，給人更廣泛的聯想機
制？柯妍蓁的作品《鳥語》以鳥為核心，讓紅色的強悍擠壓背景的寫實
性，再結合構思與創造，重新給予平凡事物中的另一種不平凡。

心靈的夢鄉

　　當藝術美是真正的藝術時，美和宗教、哲學被放置在同一位階，使我
們意識到人類精神中的最偉大真理。這裡說明了藝術的功能最終在於提醒

左圖：慈母
右圖：為心靈找尋一個新的夢鄉。

人類避免陷入淺薄功利，同時藝術的呈現也不在乎裝飾性與否，而在於其表現性的強弱，舉目四周任何事物皆可入畫，縱使是簡單的花卉、水果、人物皆能成為藝術的內容。這張作品《慈母》，描述母性的慈祥，柔性色階彰顯了溫柔的感知，結構的線條指向性，匯集在嬰兒主體區域，人物神情的描寫不失拙趣，把艷麗華美推向表達邊緣，專注於質樸、慈愛的描寫，完整表達作品的意旨。

　　創作是當今畫家們個人沉思與冥想的表達方式，柯妍蓁以油畫媒材，塗抹刷洗表達心中所想。她的作品走向趨近於一種代表台灣的質樸與寧靜，或許這是她心境的最佳寫照，她出身彰化伸港鄉下，耳濡目染於純樸寧靜的環境，年歲漸長，虔誠的宗教信仰使她對萬事萬物的觀照，更能照見物之為物的純真與人之為人的價值。作為一個當今文化融合的她，今天最想做的想必是----通過繪畫藝術，將台灣風光山色注入情感，為心靈找尋一個新的夢鄉。下列風景作品即是她在心靈深處的一種圓夢。

　　藝術的層次就是畫家內心的層次，作品可以「以情為先導」，來體現作品的整體性和諧。人之可貴在於能夠排除紛雜，為個人心靈注入純淨，為「心有所安住」重新創造註解，所謂思者常成，行者常至，當心靈為美所充塞時，藝術實際上就是一種修行，能夠為心寧拓展自在與安詳，這正是柯妍蓁在繪畫道路上的最佳詮釋。無論如何，柯妍蓁都不想放棄那潛在的藝術層次，對於自己的作品存在著無盡的追求，她想把藝術從瑣碎變成整體的合諧。換句話說，在心靈深處、在生活信仰的基礎上，凝聚出一種美的力度，形塑一種超脫的精神世界，同時這也是對「分別心障礙」的超越。本文試以下面的詩句作為文稿的終結。

2010-11-19

| 鄉愁記憶 |

當落日　慢慢　離去
唯獨　明月　緩緩
照亮鄉愁　倒影
滿懷記憶的旅人
從年少　走到白頭
走進溫馨的鄉土
走進記憶的夢鄉
而大地　無聲

牛湖山莊

46 邁向心靈的旅程
黃美貴的繪畫世界。

作為一位畫家，舉目所見皆是美景，揮灑之餘，作品洋溢著內在喜悅與豁達色彩。她的誠摯與善心、風趣與溫柔，完美的表現在作品上，這驗證了一句名言：「藝術是通往我們心靈的必經之路」。

◀ 黃美貴

　　畫家黃美貴，從教職退休之後，以其歡喜豁達的人生觀，投身令人著迷的藝術世界，努力建構心靈殿堂，從旅行所見，創造性地紀錄心中所想，更從日常生活中深耕其藝術家園，並作為她自身最徹底的人生表達的唯一方式。

　　黃美貴從小對繪畫有濃厚的興趣，學校畢業之後任教於大甲高工，卻能走上繪畫之路，新竹教育大學李足新教授的一路扶持與教導，憑藉著其對繪畫的深度追求與永不退卻的熱情，在台灣中部地區數度參展，深獲佳績。這位出生於台灣，擁有中部人純樸與率真特質的畫家，行走於創作的道路上，經常以感恩之心感謝周遭的人，而他的先生就是一位幕後推手。

　　在她心中，繪畫是編織人生的必然，她的畫從傳統寫實中逐層蛻變，在觀念上有許多精神層面指涉。其實，任何作品形式的背後都有著畫家自身的創作方法與觀念。黃老師的繪畫觀念的形成與發展都離不開生活背景和文化語境，在視覺形式的表象方面承襲了傳統西方寫實繪畫的某些基因，但它同時也接受了印象主意的美學思想，包括結構、色彩、光影、意境等等，通過形象的寫實描繪，使我們的眼睛感受到和自然狀態不一樣風情。

春漾

　　黃美貴透過第三隻眼睛，開啟了重新再現客觀世界，展露藝術上的「真實」。一種通過光譜中的色彩，來認識這個可見世界的藝術「真實」。在作品營造方面，黃老師秉持著三大理念：第一是有在構圖上力求「形」的控制，例如作品《舞動光色青春音符》，描寫木偶戲的風情。第二是冷暖色調的比例控制，以《春樣》這幅作品為例，她說，第三是空間的結構與韻律。

　　大自然是美的根源，畫家追尋大自然規律而得到珍貴的啟發，進而產生心靈的悸動與心靈共鳴，並以形、色、肌理的交互運用，創造作品生生不息的生命力之外，黃美貴勇敢追夢，遠離世俗功利，經常漫步林間小

悠閒時光

　　道，倘佯詩意世界，實現人們心中的希冀與夢想，怡然自得。她的歐洲行，留下深刻的印象，作品《悠閒時光》即是最好的見證。

　　人之所以能掙脫曾經擁有的的各式各樣的形式與門牆，來到真正自我的自由世界，所仰仗的即是一份內在的自由與天真。觀察黃美貴在繪畫上的表現，反映出一個畫家真正所要追求的，並非是人與人之間衝撞與追逐，而是深藏在畫家內在深層的感覺與思考的根本性存在。在探索藝術的世界裡，不斷拓展與超越，她的繪畫風貌呈現了一個自由純粹的感覺世界，正如金剛經所云：「應無所住、而生其心」的人生至高境界。

47 從張明祺的創作看
「表達與審美理想」。

「與美同行，世間所有邂逅，皆是久別重逢，舉目所見盡是靈山。」水彩畫家張明祺，以一顆純粹的心作為其追求的依持，邁向藝術絕妙的殿堂，本文為您剖析這位畫家人生的「有限和無限」與藝術的相關連結性。

◀ 張明祺

　　數十年前，在畫家張明祺的幼小心靈裡，隱藏著一股不為人知的莫名慾望，那是一種心理學家容格的集體無意識，一種來自人類千古歷史的遺傳基因，當這個潛在的基因與天才邂逅、與環境因子產生「共時性」的存在時，成功的創作即能源源而生。張明祺作為一個內心潛在叛逆傾向的企業經營者，他之所以在一種背叛的罩罩之下，仍然能夠使企業的成功成為可能，此無他，全是因為在他的骨子裡，擁有一個別人少有的毅力與智慧。

不可遏止的創作衝動

　　擁有無比豪情的張明祺，自921地震後，猛然覺知家庭與事業之間的平衡將是他此生最大、最想實踐的願望。從繁華看繁華，物質世界是有限的，而精神場域的無限才是值得追逐的永恆。他在一種永不滿足的「精神追求」和不可遏止「超越衝動」的拉拔之間，總覺得是否應該重新整理一下自己心靈的擺渡，去播正那個比現實更高超的「存在」。

腳踏車 水彩

　　於是，他開始不停地追問自己一個問題：「我是什麼？我究竟要找尋的東西何在？」最後，他終於知道，創作的世界才是使自己精神和世界合一的世界！

　　張明祺擁有寬敞的私人藝術空間，這裡是他融合無數意象的淨土。空間裡陳列了許多的精心作品，也是它與藝術家朋友們一起築夢、共同編織純粹的的藝術宇宙。藝術家作為精神領域的創造者，當面對自然時，具有比常人更為豐富的情感、更為敏銳的觀察力和更為細膩的感受力。張明祺以自然為載體，運用藝術手段進行情感與思想的表現，感動觀眾，創造共鳴。他的畫藝廣為人知，曾經有許多慕名者想要拜師學藝，他卻謙虛地加以婉拒。

愉悅與痛苦

　　人的真情感受，導源於直觀的方式去觀照自然。它是個人審美體驗的
強調，也是對自然世界的移情。這個過程就是一個精神追求的歷程，也是
藝術探索和審美境界不斷昇華的過程，是人對自然、對自我的再認識。

　　文學和繪畫就是人對於現實的「表達」，並帶給我們心靈上的真實享
受。藝術創作以「表達」作為本質，在某種程度上來說，就是「對自然模
仿」這一個西方藝術哲學觀念的一種反駁。（引自：李文斌《泰戈爾美學思想的研
究》P152-160）張明祺說：「劉文山與謝明錩兩位先生是我的恩師，藝術家的
創作不是單純模仿自然。反而是使用表達來代替模仿，既然是表達，就說

明了創作非等同於逼真的再現，因為創作是脫離物象本身，進入內心情感的運作，是人與世界結合的表達。」

在文學家泰戈爾的眼中，自然並不是一團圍繞在我們周圍的死寂的物質，而是一個充滿生機的世界。（引自：李文斌《泰戈爾美學思想的研究》p78）創作結合科技影像是一種趨勢，張明祺提出創作應用相片的說法，他認同潘天壽的論述：「畫中之形色，孕育于自然之形色，然畫中之形色，又非自然之形色……故畫之貴乎師造化，師自然者，不過假自然之形象耳。」張明祺對於自然世界中的外形，只不過是借用的題材而已，相片必須經過內化，脫去外象的軀殼，直達本質核心的表達。

通過凝視，打動人心

無欲而寧靜的心境，其本質就是對自然精神的凝結，「虛靜」給畫家張明祺帶來的不是人類混沌初期的安靜，而是一種事業巔峰過後的凝視，冷卻物質欲望之後的「寧靜與純粹」，因為「放下」而使得其精神領域無限擴展。

多少年來，他與藝術同伴走遍明川大海，搜盡奇峰，讀盡山水，採集為數幾萬張的珍貴相片，這是他創作的第一手資料，這些資料為他帶來無限的創作泉源。此時此刻，他的心情是無欲的，借用海德格爾的「詩意的棲居」，以一顆敬業的心，一筆一筆的積澱著內心的喜悅。

表達其實就是創造的同義詞。表達既然引用外在客觀世界，必然借助外象對心靈做出投射。在為數眾多的表達之中，他最想描述的，是真正能夠打動人心、那些具有歲月痕跡、可感可觸而生動的事物，例如老舊的自行車、斑駁的房舍等等。通過凝視，在「有限」的事物提煉中讓心靈達到「無限」，一如哲學家泰戈爾所說的：「藝術的真正原理是統一性原理」、「在有限之中達到無限境界的歡樂」。（參閱：李文斌《泰戈爾美學思想研究》P161.162）

　　崇高的感覺在性質上並非像感受美的愉悅那樣的平靜與和諧。相反的，崇高感是兼具「愉悅與痛苦」的特殊情感。這張曾經獲得競賽佳績的作品，以無數燈泡組成的巨幅水彩作品，觀眾佇立於作品之前，很難抗這種無形的困惑。眼前所見的是，那排山倒海的圓形精靈，漂浮著進入觀者的視網膜，這到底是一種驚奇？還是一種漠然？是破碎的圓形還是一種感傷與失落？畫家以美學的陌生化原則與人拉開距離，對當今環境保護議題的指涉。

結語

　　人具有「有限與無限」結合的二重性，（引自：李文斌《泰戈爾美學思想研究》p155）由於這兩者的長期磨合而使得人類精神逐漸與昇華。依據康德的「無目的的合目的性」，美是非功利性的，其功能藉由加大心理距離，擴大陌生感來成就人類無限的精神領域。張明祺的創作，在人的實際需求的基礎上，營造作品和現實世界之間的陌生化距離，同時這種距離也創造了一種超越現實的審美理想。（參閱：劉法民《藝術吸引力分析：魅惑之源》）解讀一幅幅他的作品，縱情山水的揮灑、結合熱情和藝術理想，不斷地挖掘通往精神性的無限缺口，令人稱羨。

48 宏觀與微觀
何志隆翡翠青瓷的當代評述。

▲ 何志隆

遠古青瓷,是古老歷史的斑痕和沉重的「斷代」的記憶。千年以來,隨著灰釉青瓷的隱盾,多少陶瓷英雄豪傑,夢醒夢斷,引頸而望,卻難以瞧見浪漫灰釉青瓷巔峰之作再現人間。而當代翡翠青瓷,上承遠古,穿越時空,下接當代,輕啟千年青瓷斷代謎底,以圓渾飽滿、優雅曼妙之姿,登上陶瓷世界精湛舞台,再添文化藝術絢麗風采。

在南臺灣,沿著海線公路到達台東東河,通過隧道溯溪北上進入美麗的泰源幽谷。谷中群山圍繞,鳥語花香,成群獼猴靜候人的到訪。就在一處簡易房舍的火紅柴窯旁,揮汗如雨,為歷史斷代的純正灰釉青瓷催生,本文為您介紹「翡翠青瓷」的創作者——當代陶藝家何志隆。

何志隆說:「翡翠青瓷,它確實就是連接了古代的原始灰釉青瓷的血脈跟技藝,創新了前所未有的自然落灰上釉法,事前沒有上任何釉藥,就是土胚入窯,而卻借由木頭自然剝落的灰。它所燒製出來的顏色,讓我們為之驚喜,這就是翡翠青瓷在當代的藝術裡面,讓人家振奮讓人新奇的地方。」

終結灰釉青瓷的「斷代」

回顧漫長的陶瓷發展史,古代著名的灰釉青瓷,已經消失有千餘年的光景,歷史學者稱之為灰釉青瓷的「斷代」。作為一個當代藝術家,需要理解傳承與創新的真義。自漢唐之後,陶瓷工作者捨棄植物灰釉,轉而熱衷於礦石釉的人工上釉工法,形成灰釉斷代十足可惜。

　　若能繼承灰釉青瓷血脈，找回柴燒密技，創造新一代的青瓷，一直是何志隆持續追尋的夢想。他說：「我燒柴這麼多年，有一個夢想，那就是把這個陶瓷歷史上令人扼腕的『斷代』終結。」

　　何志隆說：「因為這是柴窯，是木頭當燃料，作品室的空間容量又很大，燒窯的時間又長，也可能天候的關係，氣流、濕度等等的因素，都造成窯裡面的溫度非常不穩定，我又採取完全沒有上任何的釉藥自然落灰上釉法，難免它的良率自然就很低，可能良率只有在百分之一百分之三左右。」

　　翡翠青瓷燒制的成功率很低，每一窯所支付的成本高達200萬台幣。每一次開窯的結果，有成功，也有失敗。一般來講，100個素胚入窯，能夠成功燒出來的大概只有百分之三。若說要能夠個個亮麗通透，難！不是沒有滿釉，就是溫度過高而破損，甚至於是在氧化還原過程中間出了問題。

　　何志隆所創建的翡翠青瓷，多層次冰裂，細如肌膚，其美麗的流釉、閃爍的晶光、螢光，在當今陶瓷史上極為罕見。這位陶藝家歷經企業家、傳教士、監所教誨師，於八年前自行設窯，燒出令人驚嘆的奇世珍寶----翡翠青瓷。其動人之處在於晶瑩剔透、複層冰裂，工法上更以完全柴燒、不上釉的素坯入窯、360度滿釉出窯。無論是作品的形式、內容、創見，都具宏觀與微觀的當代性。（下圖為素胚疊窯相片）

　　平心而論，灰釉青瓷的「斷代」若持續不能解決，那是歷史傳承的情殤，使眾多柴燒愛好者夢碎。以宏觀角度來看，翡翠青瓷的純正血脈，似可謂之「斷代的銜接者」。它除了擁有器形外觀的道統傳承之外，若以微觀角度審視，處處皆有迷人之處。

素胚疊窯

左圖：顯微鏡下的圖像（一）
右圖：顯微鏡下的圖像（二）

　　眾多愛好者藉由放大鏡、顯微鏡，醉心於其多層次冰裂的風采。顯微鏡下的冰裂，是個十足「神造」的藝術世界，可視的裂痕鏡射、冰雪紛飛、奇花異草、深壑縱谷、氣象萬千，這樣的氣韻氛圍、意象結構，是老天的傑作，令人讚嘆。

但見深沉的冷凝

　　這個圖像「銀河初春」。立意深邃悠遠，在綠意的壟罩之下，初春被碎裂成星光點點，飛向無盡的時空，在無盡的銀河星空裡，風起雲騰，掀天憾地、萬象飄移、大氣磅礡，舉目所見，又似清風徐來，百花齊放，萬物飛動有致，彷彿是解逅奇妙的生命境界，幻化內心為另一個春天。敢問：這是否就是您嚮往已久，生命中的故鄉？

　　「夙月相隨北窗眠，悠悠恍若非人世，亂摘星辰掛枕邊，笑意抿唇築夢趣」。翡翠青瓷的冰裂情景有時偏向豪放，有時偏向婉約，充滿感情張力，是一個豐富的精神空間。這張影像「凝凍的冰原」。

但見深沉的冷凝，沉潛飄浮無盡意，擠壓烙痕帶洪流，緊扣詩意似晶球。此種境界究竟是靜止？還是挪移？是沉潛？抑或是飛昇？正如：「端莊夾流雨，剛健含婀娜」。剛健與端莊融為一體，別具魅力！目睹心領神會，必有這樣的感知：「千年冰雪棱石契，恰如月光漾舟客，欲窮冬寒千里目，無須置身最高峰」。

何志隆說：「用另外一種類似禪的說法，供大家參考。我們人在生命裡面，以永恆來看只是一個小點。我們每一個人在生命的價值都有不同的一種表現跟昇華，不管人也好，樹木也好，我相信它都是有靈性的。每一個人在他自己的生命，在他的永恆裡面，都一定有他的意義。樹木是如此，人也是如此，樹木有一天枯萎了，被大水被颱風沖刷然後流到海邊了，被我們的團隊撿拾回去，我是用感恩的心去謝謝上蒼賜給我這種大自然所遺留下來的這些漂流木，當我在燒製這些翡翠青瓷的作品時，讓我學習感受到萬物的偉大。感激這些樹木、這些有生命的靈體，它們的犧牲奉獻，跟陶土結合，但是它們化成灰之前，產生了它們生命最大的能量，然後它們自己犧牲，附著在這些胚體上，造就的溫度，把這個灰跟土啊，最後產生了令我永遠感動的，我稱它為樹木的舍利子。它犧牲了自己但是卻造就了它自己永恆的生命。你可以感受到這樣的一個奇妙的境遇。讓我們心靈深處有那麼多冥想。每一個樹木它犧牲了自己，創造了所有一切最美的境界，重新讓世人來稱讚、來肯定它的犧牲與奉獻。」

晶光流淌，彷如宇宙人生

構築幻象剛健力度、追求氣韻婉約豐盈，使之玲瓏剔透、妙趣橫生。如空中之音、相中之色、水中之月、鏡中之象，言有盡而意無窮。翡翠青瓷的複層式冰裂，獨具審美理想與藝術特色。這些圖景，顯示唯美外貌之餘，也見證了它的豐厚性和多樣性。

花是多情的種子，詩人杜甫曾描述過感時花濺淚的場景，李白曾歌頌過花間的一壺酒，杜秋娘也感歎說：莫待無花空折枝。陶淵明則傾訴采菊

顯微鏡下的微觀世界

東籬下，悠然見南山。這些顯微鏡下的菊花圖像，令人想起詩人（元稹）偏愛菊花的一首詩：「秋叢繞舍似陶家，遍繞籬邊日漸斜。不是花中偏愛菊，此花開盡更無花。」

　　何志隆說：「我們現在要進一步談的就是，藉由現代的顯微鏡這種儀器放倍的來觀看翡翠青瓷，有一些特殊的景象，它有菊花，它有一種晶光的這種自然流淌的現象。甚至在更高的倍數下看翡翠青瓷，就好像在看宇宙、看穹蒼。上天所造物的偉大，跟那種美麗，扣入人心，讓人家能夠讚歎。」

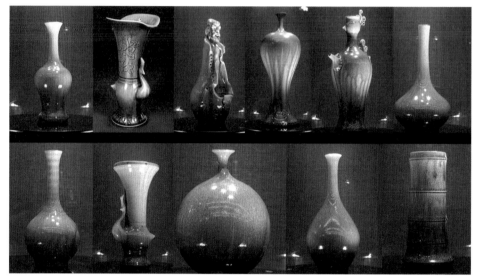

器形展示圖：寫意性風格的器形

　　身為陶藝家，若果真能夠讓作品的呈現，在方法技藝的挑戰上，做出突破或悖論者，理應被稱之為當代陶藝家。翡翠青瓷的柴燒熱上釉、細如肌膚的複層冰裂之獨特性，說明了對文化歷史傳承與發展的非凡貢獻。勿庸置疑，基於對陶瓷歷史的藝術超越、發揚與創建，締造傲人的文化佳績。灰釉青瓷斷代的成功解碼，何志隆居功厥偉。

　　何志隆說：「古人齁，無意間發現木頭在燒製的時候，粘著在土胚上，居然有顏色，後來就把這個木頭燒成的灰，當作一種顏色的釉藥，再把它塗製在胚體上，再用柴火去燒，就是我們現代稱的古代的原始灰釉青瓷，那我所講的這都是數千年以前的，但是當代來講，翡翠青瓷最大的差異性是，我並不是把樹木植物把它燒成灰當作釉藥，我是利用窯的結構，因為我們木頭在燃燒的時候，自然剝落的木灰，利用窯的導流的結構，把這熱量帶進作品室，那我也簡稱叫作熱上釉，這就是從古至今過去跟現在

所有在柴燒的這種過程上，最大不同的差異性，最重要我再一次強調，它就是利用窯的結構，導流的原理、自然落灰上釉法，這種燒製方式，它是一個創新，這就是跟所有當代的陶瓷最大的不同。」

何志隆說：「感謝上蒼把中華民族最美的陶瓷在台灣重新再現，所以我們夫妻倆，以及我們所有工作的同仁，我們最大的心願就是，想把翡翠青瓷這樣的美學，讓世人能夠感受的古人的智慧，讓世人了解中華文化陶瓷精髓，希望把翡翠青瓷分享到世界每一個地方。讓世人、也讓在當今陶瓷的歷史裡面重新來定位、來肯定它。」

千變萬化的流動線條

觀察何志隆的青瓷造型，隱約地帶有中國自古以來即已形成的寫意性格。不但蘊含著人類崇拜自然、學習自然、抽象自然的一種高度提煉與概括，展現簡約的形式美學。藉由流暢的線性力度導引，我們被捲入遠古歷史的星空，漂浮在時代雲端，靜聽那沉寂暗夜的悠揚琴聲。

翡翠青瓷除了表現豐潤的色澤之外，在器形的選擇上，慣常以文化傳統的形式法則，崇尚自然，簡約寫意，打造符合世界潮流的形式獨特性。那千變萬化的流動線條，以及浪漫不拘、自然超凡的絕妙呈現，或許，能觸動詩人們文思泉湧的淡淡輕愁。

何志隆說：「翡翠青瓷的（釉層）流動性很強，所以在作品的器形上就不宜有太多的變化、有太多的陰刻陽刻，它的線條簡潔，這個時候就最能彰顯出翡翠青瓷的最好狀況。達摩除了牠的頭部、臉部、神韻跟嚴肅我把它表達出來以外，可以說其它身體的部分，我都是講求自然的線條，所以比較能夠把植物灰釉的美學把它表達出來。」

釉層表面的微觀效果

冰裂及晶光螢光放大圖

　　何志隆說：「我們的燃料，是來自大量的漂流木，簡單講我們也沒
有事前很仔細的做樹種的分類，樹木本身有不同的屬性，當它燃燒成灰的
時候，附著在胚體上，因為我們是一個一個梯次的，把這種木頭丟進燃燒
室裡面，所以相對的我們也是一個一個梯次的，有不同樹種的這種植物落
灰，用自然上釉的方法，把它鋪成在胚體上，他最特別的一種差異性，那
就是導流的原理自然把釉藥附著在上面，在窯裡面我們又給予它，一定的
溫度，把這個顏色把它彰顯到它最美的狀況，它是一層一層的喔，因為燒
的時間非常的漫長，所以這種自然落灰，是不斷的一層一層的覆蓋上去，

其實這個時候是最大的關鍵性，目前我是靠自己肉眼跟經驗、去判讀這個封窯的時間點，為什麼在最後啊、各位可以看到每一個作品表面，附著很多機乎可以說燒沒熟，那一種碳粉那種感覺，那我簡單的說明就是說，在最後的這種封窯的過程，它的時間點已及封窯以後，它的溫度的捏拿，如果掌控不佳，那可能就是造成各位所看到的這種景象，相對的，我們封窯以後，也要有一定的時間，因為植物灰釉的開片冰裂，絕對不是它自己本身就擁有的一個現象，這個現象是來自於，就是它在自然冷卻的過程當中，植物灰釉是屬於玻璃質感很重的一個釉汁，所以在這種自然降溫，在大地的這種氣溫跟歷力之下，它就會叮叮噹噹的，自然的在開片冰裂，但是很奇妙的，這個開片冰裂，卻止於在內層，而沒有在外面、說真的各人的智慧我也不解。

　　因為一般所有的礦石釉，在我各人所接觸可以說開片冰裂是不可控制的，甚至它的開片冰裂會裂到外表上，但是植物灰釉以目前我所接觸，坦白講它的開片冰裂完全在內層，這是一個非常特別的一個屬性，我可以說它是絕對不可複製的，到今天為止，我或許可以把器型做的一模一樣，但是植物灰釉，在它自然降溫的過程，它的開片冰裂是從裡面裂到外面，就有如人體的皮膚一樣，我們所謂講的肌理啊，每一個都展現的不一樣，這是讓人家非常的驚訝、不可思議的，所以它是絕對不可複製的，也是絕對獨一的。」

　　在廣闊的中華大地，有著悠久的陶瓷歷史，翡翠青瓷順著歷史脈絡，在外貌上尋求古典靈韻與寫意風潮，統合歷史沉澱的意象，婀娜多姿，含蓄動人。它的寧靜與悠揚雙重性，世人給於宏觀的傾注與微觀的創造。它能讓人們超越時空、編織無盡的夢想，在這個理路上，東晉美學家顧愷之的「遷想妙得」，似乎就是翡翠青瓷最貼切的詮釋。

2016-01-14

49 真瓷之美
何財銘的薄胎瓷世界。

本文為您揭開一個藝術家成長的喜悅與困頓。他，輕敲歷史的堅硬外殼，從回顧到反思，緊扣傳統與當代的關聯性，攀越巔峰，為我們拓展豐碩亮眼的陶瓷新視界。

◀ 何財銘

陶藝家何財銘，面對蜿蜒崎嶇的道路，分不清是停滯的困頓，抑或是成長的喜悅。數十年來，他不斷修築這條小徑，為每一個階段的碩果付出心力。

何財銘先生數十年的艱辛，早年從酒瓶的製作到薄胎瓷的創造，成績斐然。2010年作品在江西景德鎮展出之後一鳴驚人，經媒體報導為世界之最，且放置在蜘蛛網上不掉落。其作品特徵，至輕至薄，清潤雅逸，云水飛動，意出塵外，若無千錘百鍊，佳作難成。這恐怕是出自於一位藝術家的執著、毅力、決心與巧手，以及一個蟄伏沉潛、追求完美卓越的人格特質。

上圖：酒瓶
下圖：破金氏紀錄的媒體報導

左圖：薄胎瓷亦稱「脫胎瓷」、「蛋殼瓷」，放在蜘蛛網上不掉落。
右圖：這是一個創意糾結、高超技術和嚴格控管的完美呈現。

0.04毫米左右的薄度

　　薄胎瓷亦稱「脫胎瓷」、「蛋殼瓷」。是傳統瓷器久負盛名的特種藝術品。這種薄胎神器的特點就是極薄、透光、亮麗。文獻記載，薄胎瓷至今已有千年的歷史。在歷代陶藝家們的研發之下，使得薄胎瓷歷久不衰，享譽國際。古代文學家對薄胎瓷有極佳的描述，例如「薄如蟬翼」、「滋潤透影，薄輕巧」、「純乎見釉，幾乎不見胎骨」，這些詞句道出了薄胎瓷，薄如紙、白如玉、聲如磬的特質與風貌。

　　何財銘的薄胎瓷之所以被稱為「真瓷」，係因其製作過程從真實配料、拉坯修坯、上釉彩繪及燒製，要經過數十道程序，全部手工，分數次燒成。其中尤以修坯加工最為精細。修坯要經過粗修、細修、精修等反復多次雕琢，方能將約十毫米厚的粗坯修到0.04毫米左右的厚度。這道修坯程序的功夫最為艱難，刀力必須均勻，輕重適宜。這是一個創意糾結、高超技術和嚴格控管的完美呈現。

　　由於薄胎瓷的坯體厚度很薄，在製作過程中也容易破裂和變形。即便如此，何財銘仍視之為無法閃躲的挑戰。他的卓越表現，年年都有突破，挑戰巔峰，近期曾於江西景德鎮瓷博會場推出「藝覽天下、瓷紙編織展竹藝，薄胎乾坤盡收藏」，為世人留下驚嘆的目光，更為中華陶瓷文化建構頂尖的藝術風華。

　　觀乎何財銘薄胎瓷，計有薄如蟬翼、共振迴音、久不風化、不可複製、賞用皆美五項特質，茲分述於後：

一、**薄如蟬翼**：薄胎瓷最薄只有細如毛髮的0.04毫米。「只恐風吹去，還愁日灸銷」，流露了作品的稀有且輕的特質。薄胎碗是薄胎瓷中最具有代表性的作品，製作精良的薄胎碗，從口沿、碗心到底足，厚薄必須一致。從逆光方向來看，像是萬里無雲的晴空，那樣勻稱、明淨、通透，寂靜與空靈，極具自然之美。

二、**共振迴音**：這種以質薄而膩、體薄而潤的真瓷，表面細膩潤澤，面白質薄，純淨無瑕，只要輕叩碗壁，磬聲悅耳、餘音繚繞、迴轉悠揚，堪稱一絕。

三、**久不風化**：如何判定薄胎瓷的優劣？無瑕疵、熱穩定、白淨度、光澤度、透明度是薄胎瓷檢驗的重要指標。薄胎瓷表層若無釉面保護，長久以往必會風化衍生缺陷，如何讓作品厚薄一致、耐熱穩定、白淨光澤、通透明晰，這恐怕是何財銘創作中所面臨的最大挑戰。

薄如蟬翼，勻稱、明淨、通透。

經過多年的研究發展，何財銘技術與經驗的累積，他的薄胎杯、薄胎碗，已經能夠輕鬆地克服上述難題。

四、**不可複製**：藝術品的特性，除了它是作者文化背景、創意思維、才華洋溢的整體呈現之外，它還必須具有獨一無二、不可複製的特性。薄胎瓷的成品展現，與時間氛圍、空間場域、技術層面、人文風華緊密相連，它的高度技術、彩繪內涵都是不折不扣、難以複製的。

五、**賞用皆美**：歷史即是一個進程，而陶瓷也從實用走向藝術賞析，但何財銘的薄胎杯賞用皆美。在整體表現上，釉面光滑柔和似乎

1. 薄胎茶具組（一）
2. 薄胎碗
3. 薄胎茶具組（二）

| 1 | 3 |
| 2 | |

不見胎骨，具有耐高溫、強度高、抗碰撞、不易劃痕的特點，它的獨特性與完善性，可以在100度高溫泡茶，巧奪天工，意趣天成，可用可賞，可謂賞用皆美。吸引了眾多喜愛陶瓷的賞家玩家。

薄胎瓷是一種膾炙人口、譽貫古今的傳統藝術品。北宋時期，景德鎮大量燒造，瓷化程度高，有些製品滋潤透影，薄而輕巧，並以「體薄而潤」見稱。明代，所制的「卵幕杯」薄如蟬翼。清代則是「純乎見釉，幾乎不見胎骨」，何財銘的真瓷，保持原料純正，穩定性高，風吹不動。

　　燒製薄胎瓷的成功率很低，平均約為百分之十五左右。薄胎碗良率則是千分之七左右。尤其是器形越大，難度越高，作品都能在厚薄度、光澤度、潔白度、熱穩定度等上面維持高度水平，令人讚嘆。在器形方面，他的作品約略可分為碗、杯、盤、碟、壺、薄胎編織籃、薄胎小桌椅等不同類型。輕巧、秀麗、通透，像是彩雲追月、若隱若現、似風如霧，動靜合一，引領人們進入浩瀚空靈的世界。

獨一僅有薄胎編織籃

　　何財銘是個陶藝創作的追夢人，在編織方面，他曾經花費十七年的漫長光陰，學習薄胎編織，自行配料製作世上少有的薄胎編織籃，但他卻堅持籃體不用鐵絲補強，在過程中屢遭挫敗。行到水窮處，坐看雲起時，水窮不是絕境，雲起時反而是個契機，最終他還是完成了多年的心願，一個絕無僅有的薄胎編織椅、編織籃問世了。

　　薄胎瓷的「至輕至薄」是陶藝家們竭力的追求標的之一。因為厚度難以測定，一般都根據實測重量，用體積或近似體積去除重量，分別求出不同規格產品的比值，也可用不同的公式計算出比值。何財銘的薄胎瓷厚度僅有0.04到0.17毫米，堪稱世界之最，至今少有人能與之匹敵。

一個絕無僅有的薄胎編織籃

　　現代的薄胎瓷製作已經不再是完全採用純手工製作，從陶瓷原料配方的改進，再到成型技術，裝飾手法、燒製技術等一系列生產流程，都需要極為嚴苛的控管，當今更有各類科技器械相助，成形可以結合泥板成型和注漿成型，提高工作效率，克服形狀複雜、超薄、異型等製作上的難題。

超薄通透的茶杯

　　在釉藥方面，傳統概念的獨門技藝配方是不外傳的。眾多學習者，只能固守既成釉藥的配方，只知其一，不知其二，無從突破。何財銘自己研發調配釉藥多年，師父傳給他的並非一紙配方，而是根據作品的實際需求自行調配生釉的方法，並不是色釉。過去他曾經完成了總統府、台中火車站、龍山寺、中山樓、華山文化園區等知名古蹟的釉藥修復工程。

　　薄胎瓷，是絕美靈魂的化身，那轉動浮沉的悠揚景象，像個妙齡仙子，舞動薄翼，隨著低吟、高歌。她夾帶著作者的創意、飽含鄉土根源，迴盪出漫妙的天音，當音韻飛昇，色蘊低沉，隨之而來的是：眾人的驚異眼光與聲聲嘆息。「理念是帆，技術是舵」，少了帆，創作缺乏動能，沒有技術，創作何所依持？藝術之路，盡管長夜漫漫，他寧願多一點理念的思慮，少一點世俗與無明，終日蟄伏與沉潛在創造的曠野中，一步步的攀向創造高峰，為自己的「超世紀薄胎瓷」催生。

2016-04-01

50 瓷藝美學
台灣瓷繪藝術家徐瑞芬。

將生命的純度融入作品，
形塑個人的藝術高度，
藉由藝術的探索，
反應人生的態度與哲理。

◀ 徐瑞芬

在遠離世界中心的紐西蘭奧克
蘭北岸市一處森林裡，隱居著一位瓷
繪藝術家徐瑞芬，出生於台灣嘉義的
徐瑞芬老師，1989年從台灣移居紐西
蘭，早年在多位彩繪老師的教導下，
不斷的接受審美的提煉與靜觀的洗
禮，她的作品呈現精緻、優雅、質樸
的面貌。

瓷繪作品

　多年來她融合了傳統美學與西方視野，學習歐美的細緻與東方的飽滿
人文，將生命的純度融入作品之中，形塑個人的藝術高度，藉由藝術的探
索，反應人生的態度與哲理，本文為您揭開瓷繪藝術家的神祕心境與技術
高原，藉由與精湛的作品邂逅，為您展現人生另一種不一樣的風景。

一個世紀以前，美被視為藝術的最高標的，審美也被視為人之所以為人的一種基本素質，是以人們得以揮別「無明」，尋找與心靈世界進行美好溝通的一種可能途徑，也是人類避免陷入淺薄功利的一種提醒。在本質上，藝術即是生活，當社會歷史的內容一旦進入藝術的領域，便會受到提煉和薰陶，凝聚成審美的語言來呼喚人們的內在精神世界。徐瑞芬的作品將西方精緻的文化內涵鋪陳在杯盤上，展現東方思維與技術的高度統一。

杯盤中窺現西方精緻文化

回顧徐瑞芬的彩繪藝術學習歷程，那已經是許多年以前的事了，一直以來對於美的追尋是她心中最難割捨的項目之一，早年從喜愛到擁有，從擁有到使用，再從使用進入收藏，對這種精緻唯美的藝術感知，逼現了她那塵封已久、學習瓷繪的熱誠，回顧當時的學習情景，她說：「移居紐西蘭之後，這份熱誠仍然不減當年，在一次參觀大型瓷藝彩繪展覽當中，她體會到用手工彩繪的滿足感，再經由老師的導引開啟了瓷藝追求的一扇門，了卻她內心長久的渴望。」

手工彩繪帶來滿足感

藝術品的呈現首重形式與內容的高度統合。出生於嘉義的徐瑞芬，曾經是紐西蘭瓷繪藝術家協會副會長，她精湛的技藝早已揚名國際。她的瓷繪技術承習自歐洲各國名師，技術與風格不僅多元與豐富，同時還帶有強悍的歐洲藝術韻味。

　　有別於一般坊間常見的陶瓷彩繪，更非透過科技轉印的商業作品所可比擬；徐瑞芬善用「金粉」並施於細緻的筆力，瓷繪作品因而顯露高貴優雅的氣質與內涵。她曾以「瓷繪金傳奇」作為標題，並佐以「低調華貴風」展出，使作品與室內典雅的家具配合，充分展現瓷繪藝術的獨特風格，結合生活藝術成為另類美學。她的作品統合傳統與當代因子，深具裝飾性與表現性，而且任何事物皆可入畫，縱使簡單的風景、花卉、水果都可能成為作品的內容，徐瑞芬的創作手法是以平常之事物，結合理念與高度技術進行創造，重新給予平凡事物中的另一種不平凡。

瓷繪金傳奇

　　創作是藝術家以不同的媒介，基於個人的思想，匯集人生體驗的一種特殊表達。以徐瑞芬為例，她的作品走向趨近於一種寧靜與冥想，似乎被一種清新脫俗的氛圍攏罩，面對她的作品，等同於照見了物之為物的純真，照見了人之為人的價值。瓷繪源自中國，但發展於西方，作為一個文化融合的她，今天最想做的事，是將這個由西方發展的藝術，重新回歸到自我民族，為自己心靈深處尋找一個新的位置。

返鄉推展瓷繪藝術

　　徐瑞芬於2006年取得紐西蘭瓷繪教師證照後，有感於此遂決定返鄉推展瓷繪藝術；目前日、韓、香港與新加坡等國也積極推廣瓷繪藝術，並成立瓷藝協會，相信臺灣在徐老師的帶領下定能拓展出另一片天。從她熟悉的嘉義出發，讓瓷繪藝術在臺灣生根茁壯，發揚光大。

　　台灣哲學教授史作檉說：「藝術的層次就是你內心的層次，你的內心就是再混亂不安，都不要放棄那潛在的層次、可能與要求。否則，外在的層次就是做得在好，也必不會是一種活的層次。」徐瑞芬對自己的作品存在著無盡的終極追求，她把藝術從瑣碎變成整體，同時在虔誠的神佛信仰下，凝聚一種屬人的創造和一種境界的超越。

　　莊子對美的認知曰：「天地有大美而不言」。意思是說在大自然界，美無處不在，但是它並不會說話，只有等待我們主動去追尋；作品的創造可以「以情為先導」、「以情與物交」、「以情致神」，才能體現作品的整體和諧，建構內心唯美的世界殿堂。她也正努力打磨東、西方文化元素，創造不同於西方，但屬於東方「禪悟」的作品，她的努力無論將來是否被歷史所印證，卻無損於她在藝術史上的專注書寫。而我們直接感受到的，正是那一份「難得可貴而濃郁的幸福感」。

瓷繪作品

2016-05-12

51 閱讀鄉土文化與尋找童年記憶
余燈銓的詩性雕塑。

「遺忘歷史是生活中的必須，
童年記憶卻是生命中的必然。」

◀ 余燈銓

出生於台中的雕塑家余燈銓，早年在謝棟梁大師門下，接受審美的提煉與靜觀的洗禮。近年來他融合了傳統美學，在細細品嘗文化之碩美與尋找童年記憶的同時，開拓哲思融入作品意蘊；這裡引述學者趙鑫珊的話語：「藝術創作活動若沒有哲學作為指導與統帥，便是散亂的、盲目的，那是一艘沒有羅盤

余燈銓童趣作品

的帆船，哲學若沒有藝術創作作為內容，那是沒有實踐和風帆的空蕩蕩的一條死船。哲學是舵，藝術是帆，有舵有帆的船才是一條好船。」（引自：趙鑫珊《哲學是舵藝術是帆》上海辭書出版社P1），哲思作為余燈銓的創作泉源，藝術變得豐碩而飽滿。雕塑與哲思的邂逅，不斷地為人間展現另一種風景。

左圖：童年
右圖：作品臉部的生動表情。

再談藝術歷程

　　名作家詩人康原曾以獨特的台灣本土語言，描述余燈銓在經過長期靜觀與沉思之後對觀看方式的另類詮釋，他將生活與記憶從實景中抽離出個別元素，運用簡潔的形式以及趣味生動的手法，找回人們被遺忘的精神世界，重回兒時記憶，同時藉由意象之呈現與反思，賦於生命新的意義，從反芻中找到生命的另一個出口。綜觀他的雕刻創作，是以童趣來描繪人生，刻畫人類內在的深層心靈。

　　面對余燈銓的作品，溫馨幽默的雕塑語言透過觀賞者的視網膜，感知人類面對現代文明的種種失落感之後的一點溫馨與自然，重新喚起塵封已久的童年記憶。透過歷史的觀看，詮釋人文的特質與時代的風華，誇張幽默地創造人或物的「力」的結合，用靈巧的雙手形塑人類生命中極度愉悅的符碼。這說明了一個藝術家在創造歷程中完美的表達。然而這些呈現究因何而來？如何來？一個藝術家是否就如尼采所說的：「由充滿意象的夢與具有酒神的狂醉性格所組成？」

左圖：余燈銓作品
右圖：作品放大圖

意象的本質與特徵

「意象無所謂熟優熟劣，只有存在與不存在。」長久以來，作為作品的主要審美要件，「意象」這一概念被廣泛地運用於藝術理論與實踐當中，詩歌與意境之所以緊密相連，蓋因人通過詩的意象之美進入意境。無論是意象與意境，都具有生命歷程中的美學追求；余燈銓的童年作品，詩人康原曾經以鄉土詩詞鋪陳童年迷人的心靈狀態。雕塑家與文學家都是用「手」刻畫，細膩的雕琢那曾經走過的五十年代的童年記憶，指涉戲劇、幽默與夢幻的人生。雕塑與詩歌邂逅，點出了美的意象之本質與象徵。以下是康原描述幼時同窗親密感情的生命狀態。

「同窗親像親兄弟，做陣藏水噅，有時嘛會相創治，枝仔冰，歸陣吸一支。人講；打虎嘛著親兄弟，相招偷掘甘薯，有時去偷釣魚，嘛有時鬥陣唸歌詩。」

余燈銓作品

用藝術之心養護童年

　　余燈銓通過作品表達對童年記憶世界的嚮往。他認為童年記憶是一項永不缺席的生命組成，這類創作分為兩大類型：一、為兒童創作的作品中明顯呈現「絕緣說」的藝術思想，即兒童在自然世界中體驗生活之美。二、為兒童與親情的深刻描述系列。（參閱：余燈銓《創作自述》）

　　一方面以緬懷生命的情懷觀照生命的優美。另一方面又對兒童構築充滿溫情的文化社會做出表達。余燈銓說：「童年是人生命中的黃金時期，是最有價值的生命片段」，這句話顯示人沈浮於物慾世界，遺失童年「金色紛彩」的愁容。兒童在學校受教育期間，充滿天真自由的個性，讀書的千姿百態都值得細細品味。為了使兒童再現「童稚的心」，他創作了許多兒童閱讀系列，根本上其創作概念乃導因於「藝術化生活」的理想。即是將審美對象（兒童生活）之「拙與趣」作出詩意創造，更準確第說：他的藝術就是用「藝術之心養護珍貴的童年」。

記憶作為淨化心靈與生命重構的選項

當代藝術家以雕塑為媒介，剖析人生，表達個人的沉思與冥想，余燈銓就是一個典型的案例。他的作品遍布於台灣各個角落，面對它所形塑的公共藝術面相與風趣的容顏，猶如人們心中美麗的風景，任誰都會綻放會心莞爾。究竟一個藝術家要有什麼樣的特質與內涵，才能夠讓他攀越高鋒？而那份展現藝術家所竭力追求的內在意蘊以及理想執著，是否說明了藝術家都願意將自己隨時擁有一顆尼采的「酒神之心」？

相對於朱銘由繁入簡來的鄉土系列，余燈銓捨棄了羅丹式的精緻描寫，透過泥土表達心裡所想，將自己融入泥塑，打造他的作品境界，探索生命中不可知的高度與廣度，這是一種淨化的歷程，是一種旋踵之間的抽離的精神性昇華。所謂「相由心生」，余燈銓的詩性性格，不是憑空捏造，它是有源之水、有本之木的獨特性創造，他一直對童年記憶投注深切的關懷。

90年代，特別是進入21世紀，由於隨著經濟的發展，科技發展與觀念之更易，如今的城市兒童，已經感受不到躲在草叢中的愉悅，也無法理解在塵土飛揚的馬路上玩一個鐵圈或玩彈珠有什麼樂趣，屬於孩童的精彩記憶正在不斷消失，或者說⋯⋯它根本就沒有發生過⋯⋯。余燈銓的「兒童遊戲系列」，正像是深邃的幽谷中一種記憶的回聲，波波清晰明亮，悠揚醉人肺腑的音符，伴隨著時空的轉移，讓人跌入生命精彩片段的重構中，莫非這就是一種邁向心靈淨土中步伐的輕盈？

後現代文化視域中的轉向

後現代是解構中進行重構的歷史書寫，其解構方式，是對「反」的哲學思考進行建構的正當性，也即是說用「反」來證明「反」的正當性。這說明當今創作的基本特質以及後現代文化視域的轉向。觀察後現代的雕塑思維，用穿透挖空，讓光線進入空間意識，擲入時間因子讓時空不斷流

動，轉引了宇宙的生生不息。余燈銓的作品從量體形塑到意蘊的完成，迴旋穿透，主體與主體之間所形成的空間，凝注截留時空的片刻記憶，鋪陳出一個觀照人生真義的窗口。

　　傑克梅第這位瑞士籍二十世紀的存在主義雕塑家說：「人為什麼要畫？要雕塑？那是因為來自於對事物駕馭的需要，唯有經過了解才能駕馭，通過素描、繪畫、雕塑，反應人類的軟弱與不堪一擊」。（參閱：《傑克梅第》藝術家出版社）傑克梅第的作品，呈現消瘦細長、單薄但又高貴的詩意。但令人動容的是，藉著如纖細瘦弱的身影，凍結的步伐，凸顯人類孤寂傷感的存在，這是對存在探索的結果呈現。

　　相對於傑克梅第的滄桑、焦慮與疏離。余燈銓的創作，卻反映了社會在混沌中的秩序與愉悅，他力求渾厚的造型意識，探索人與社會的純淨面。當你閉上眼睛冥想時，那是「無紛擾」與「無無明」的純淨世界。就其形式及內容而言，都讓人感受到「懸浮游離的快樂因子」。他的每一個作品都呈現人生幸福與純真童趣，他將鄉土的儉樸粗獷、結合時空交疊的縱切面、讓溫馨的憶舊情懷與觀眾融合為一體。我們感知空間與塊面，線條與意蘊的交會穿梭，讓人神遊於他的形塑之中，對那種洗淨鉛華與遠離無明，直指文字以外的更深層意涵，展現虛與實、動與靜、陰與陽的共生哲學觀，這些呈現都在在導引了當代心靈苦澀的人們在文化視域的轉向。

作為審美的童年美學重量

　　前所述及，童年是生命中的黃金時期，它閃耀著美麗神奇的光芒，夾帶著童年時期的本質特徵的多方訊息。在此基礎上，童年之美是生命中的唯一，若將童年美、創造美、想像美和人性美四個層面做出創作連結，由表至裡，逐步深入剖析童年之所以能夠形成美學中的「力」的總結表徵，可以從古代詩詞中為童年之美找到史學上的確證，其實創作需要將自己全部精神融入，因為理念與歷史記憶之間有交互意向性的纏繞關係。

338 | 臺灣藝術家風華：藝術創作評述與作品解析精選集

　　余燈銓的創作立足於自身存在的文化基礎之上，通過「鄉土」的思路走進人的心靈，其實質上的意義並非在於使用「何種鄉土」的符號，而但求將「某種鄉土」的深層思維方式積累與沉澱之後的最終結果。所謂「童年之美」是有重量的，它就是完全沒有附加的純淨、輕盈。老樹、跳房子、盪鞦韆這是童年的記憶，就在車水馬龍的福科路旁。時間悄悄的流逝，每個人的童心、玩心依舊存在，只是讓太多的塵世塵土給淹沒了心扉，當人們匆匆地走過，這個作品勾起了人的童心與玩心。人只有被空靈與純真所籠罩，逃離一切非真實的誇大世界，才能真切地活出自己的真實。

　　「老翁也學癡兒女，撲得流螢露濕衣。」（見《陸游詩文選注》，第204頁）龔自珍在《夢中作四截句（二）》中聲稱自己的童心未泯，狂喜之情溢於言表：「黃金華髮兩飄瀟，六九童心尚未消。叱起海紅簾底月，四廂花影怒於潮」。（引自：唐燦輝〈童年之美〉山東大學博士論文 2006.05）這兩個詩句指向與生俱來的自然童心，反對虛偽的封建禮教對人性的束縛，要求身心解放回歸到人的自由本體。在夢中自己大喝一聲，喚出那海紅色的簾幕慢慢捲起，緩慢昇起一輪底垂的明月，照耀大地百花盛開的花園，那四廂一片參差搖曳的光影，宛如大海中的怒潮洶湧澎湃。看！老翁之心猶如童稚般的瑰麗。（參閱：唐燦輝〈童年之美〉山東大學博士論文 2006.05）

生機盎然有若天籟的童趣美

　　猶如真實一般，所謂「童年之美的重量」即是完全沒有附加的純淨、輕盈的本質，藝術家唯有被空靈與純真所籠罩，逃離一切非真實而誇大的世界，才能真切地活在自己的真實的感知體驗當中，把創造推向另一個高峰才能成為可能。

　　古人說：「詩人感物，聯類不窮。流連萬象之際，沉吟視聽之區。」
此處聯類及通感、統覺，主要是把視覺聽覺連繫起來。（參閱：趙鑫珊《哲
學是舵藝術是帆‧獻詞》上海辭輸出版社 2012.07）關於童年的詩作不少，例如盪鞦
韆、騎竹馬，灌蟋蟀、學游泳，放風箏、扮鬼臉，從生活各個面向來表現
童趣美。唐代白居易詩〈池上〉：「小娃撐小艇，偷采白蓮回。不解藏蹤
跡，浮萍一道開。」說明幼童撐著小船，偷采白色花。他們不知道如何隱
藏自己的行蹤，但湖面的浮萍漂浮中兩邊分開，留下一條清晰的水路。類
比余燈銓的作品《童年》，若比喻為聲音，耳得之即為優雅稚氣的天籟！

結語

　　童年涵蓋著美麗的恆久性。而童心之境，也始終指向人之內心永遠的
嚮往和歸宿。余燈銓的雕塑有如包裝盒一樣，平面並不能滿足表現需求，
需要探索內外、重疊、時空互換的諸多問題，把自己的情感投射其中，藉
由觀賞視點的流轉，感覺也無限的延伸，時空從單一轉向無限，從幻覺轉
向神遊，其間之感悟與釋放，是對人生的觀想與超越。

2012-11-01

52 氣與飛動之美
雕塑家王英信的創作解讀。

▲ 王英信

一雙靈巧的雙手、敏銳的洞察力，將眼前所見、心中所感，雕琢成一件件對應於台灣經濟文化發展的群像。雕塑家王英信所展現的是社會文化的豐碩，更是一種人類心靈活動中最有價值的創造。

　　南投縣是一個好山好水、人文薈萃的地方，1990年，雕塑家王英信教授選擇了極富盛名的九九峰對面的山坡地定居下來，從購地、規劃到拓墾，結合自己為數眾多的以完成的雕塑作品，形成一個充滿藝術氣息的雕塑園區，經過2007年文建會評鑑，正式核定為南投縣唯一的私人地方文化館，為社會大眾提供了一個絕佳的心靈祕境。

　　王英信教授，數十年前憑藉著堅強的毅力，從摸索中學習到純熟技巧的創造，每一份作品都承載著他個人的心路歷程以及對當代文化的反思。他用一雙靈巧的雙手、敏銳的洞察力，將眼前所見、心中所感，雕琢成一件件對應於台灣經濟文化發展的群像。他所展現的是社會文化的豐碩，更是一種人類心靈活動中最有價值的創造。

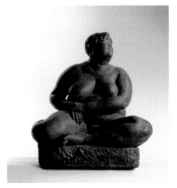

無言 57x45x67cm 銅 1994

　　王教授透過不停的觀摩與參展，從實驗中勇於創新，作品備受各界肯定。前輩藝術家陳夏雨、中部美術協會理事長倪朝龍教授曾經鼓勵他積極參與日本帝展，參與多次活動並獲得多次獎項。他說：「只有不斷參展並與眾人相互切磋，虛心受教，才是進步的不二法門。」

審美基點出於善

　　康德的美學是超功利性的合目的性；藝術自古以來即被賦於超脫功利的特殊性格。美是一種難以界定的命題，按康德對於美的論述，認為：「審美是對一個對象下判斷的能力，或是一種無關心性之滿足或不滿足的表象，滿足於這種對象就叫做美。」（參閱：文哲著／李淳玲譯《康德美學》聯經出版社p180）據此延伸思考，「美學」是感性之學，美乃出自於人的情感自然反應，王教授的這個作品，「身體臃腫的女人塑像」，一直被視為是一種體態異常之美。這個作品挑動人們的情感或情緒，這個形式的特殊性正是以「奇」為出發點的審美創造。（參閱：《隱喻的身體‧情感現象學》p93）

春風 50x45x95cm 銅 1994

　　王教授說：「16世紀初，米開蘭基羅身處『著墨人類經歷、超越自然能力』的創作年代，經歷了宗教和社會政治改革，人體雕塑朝向生動的人性特徵變化，從其作品觀察已經讓人解讀到人體自身的力道。人體雕塑語言是一種世界通用的語言，當今的雕塑創作，也被人視同符號、象徵與隱喻來體現某種內涵；如何透過主觀意識，逐步昇華進入統一的世界？這些勢必經由審美主體與審美客體之間的互動關係，亦即兩相『物化』或『互化』，轉化才成為可能。」

　　王教授的創作以人物為主，其審美基點在於以「善」為目的。如何進入審美客體（塑像），以身體來建構藝術？必先徹底瞭解「人體是神、氣、筋、骨、肉、血等構成的有機生命形式，當中國美學以這些範疇描述藝術時，藝術也就成了被身體建構的對象。就藝術與人體的共性而言，藝術有自己的形式要求。如果能夠像人體一樣，實現各種形式要素以及內容與形式的有機統一，那麼它必然是有情有象、有血有肉的活的藝術。」（參閱：劉成紀《行而下的不朽：漢代身體美學考論》人民出版社P468）此時表現的藝術即在於消解真、假、善、惡等範疇內相互對立性，而達到超然自我的狀態。

將自己視為作品化身

　　就雕塑身體內在的要求來說，王教授引述《淮南子》的話語，認為人的身體包括「形、神、氣、志」四個方向，亦即是說，身體有其實體存在之外，尚有形、神、氣、志四個項目需要掌握，而如何去掌握？這需要自我朝向「物化」「互化」（參閱：劉成紀《行而下的不朽：漢代身體美學考論》人民出版社P450）。莊子說的，「人之生，氣之聚也。聚則為生，散則為死。」作品要真正凝聚氣的能量，作品才能感動人。

　　「氣」來自靈與肉、形與神、身與心的完全統一，美學家葉朗曾對氣與萬物之生成關係作過精彩的詮釋，（如其解老子）「道生一，一生二，二生三，三生萬物」，這是老子的宇宙發生論，指宇宙裡面物都被視為氣之化生。（引自：劉成紀《行而下的不朽：漢代身體美學考論》人民出版社p453）是以雕塑也應存有氣，而這些氣如何而來？我們可以用周莊與夢蝶之互化來討論，通過「化蝶」，自己融為蝴蝶，身體的有限性通過轉化，神氣活現的無限性應運而生。王教授認為，除了形體美之外，還需要表現精、氣、神，最好的方法就是把自己融入作品之中，把自己視為對方。

左圖：躍 94x31x149cm 銅 2002
右圖：舞（一）95x30x105cm 銅 2002

　　《周易》的世界觀認為世間萬物只能在運動變化中發展，因此與運動有關的「氣勢、運動、節奏」之美被視為美的哲理基石，這種美學強調的不是對象和實體，而是組成對象的各個部分之間以及不同對象之間相互作用的功能、動態、關係，古人常謂「氣勢、氣韻生動」，說明靜中有動，給人注入一種舒展飛動的氣勢（參閱：李澤厚、劉綱紀《先秦美學史》（下）金楓出版有限公司p9）。王教授的作品飽含「氣與勢」，以作品「躍」「舞」為例，這個作品以「勢」作為審美的創造方式，人體之形、精、氣、神做出了完美的展現。

　　由身體出發，充滿精、氣、神的
討論，在古代文獻資料中有跡可循。
例如謝赫：「六法者何？一氣韻生動
也，二骨法用筆是也。」雕塑能在
氣、神方面著墨，則形式與內容便達
統一，作品必然是有血有肉的活的藝
術。這件描述盪鞦韆的作品「鬥風」
之所以成功，全在於其所表現的「動
勢」，掌握了氣與動勢的深刻性，像
是飛動的頭髮、向下滑行的動感以及
人體肌肉充滿力的組織之美，這是力
的形象化身，也是藝術家個人思想的
寄託。

鬥風 64x33x66cm 銅 1989

　　人體雕塑之細節處理都在於表達情感與隱喻。人體雕塑的表情、肢體
的結構、肌肉的觀察，無一不表示作者的心情與表達的目的。正如羅丹所
言：人體作品中的形象和體態必然表達藝術家心中的情感與內在精神。以
下是王教授對作品的詮釋。

結語

　　藝術作為人類的心智活動之一，始終以其獨特的媒材或形式反應這個
多變的世界。作為一個藝術家，自由與心靈的浩瀚，極力呈現人之可貴的
自然與超越，這恐怕是藝術實踐最根本的意義所在。（參閱：何兆基〈知覺的
身體與被知覺的世界：當代藝術的身體話語〉）雕塑中身體的限制固然有其不可迴避
性，而人的身體塑造也是實現不同意義上的思想延伸。雕塑家在創造方面
的努力，展現了人類互古不變的永恆價值。

53 人體表現性的探索
王雄國雕塑創作之路。

「美，到處都有，對於我們的眼睛，
不是缺少美，而是缺少發現。」
——羅丹

◀ 王雄國

　　隨著現代藝術思想對傳統思維的重整，雕塑的意義得到了新的詮釋和解讀，人的創造本能、感性和材料的可塑性已經被提升到更高的位置。在當代藝術中有關身體的再現與表現的辯證中，被加進了更多的人文思考，不僅僅表現作者意識與身體的糾纏，更體現當代人對於自體內在矛盾的省思。

　　王雄國，高中時期即開始接觸雕塑，在大學碩士學程的造形訓練，從再現寫實到異化表現，接受廖秀玲老師的再啟蒙，開始進行人體造形解構與重組，作品《淪沉》榮獲第五十九屆中部美展雕塑類第一名，《淪沉》透過軀體的殘缺，指向人類壓力的臨界點。他喜愛「石膏直塑」手法，在瞬間抓住形式走向，形成帶有殘缺與破碎的獨特性，是一種另類的思考之路。

弱化形式、強化表現

不論是對藝術家還是欣賞者而言，雕塑作品的取向，取決於能靠觀眾感覺而形成心理認同的因素和形象，是以精神內涵的衝突與碰撞，就變成了當代雕塑的一個顯著的特徵。關於再現與表現的區別，再現重視物象之不同程度的「似」，而表現則強調作者的內在感覺與情感的抒發。對於造型藝術而言，兩者各有所側重。構成形式美的材料組合、衝撞與和諧、對稱與平衡、比例與尺度、主賓與層次、節奏與韻律等。這些規律在創造活動中不斷被應用，其間的聯繫總是不斷地被總結出來。

凝 52x38x71cm 石膏 2011

在內容和形式的對立與統一中，新內容可以延續舊形式，舊內容也可以重構新形式。內容和形式的辯證糾結，作者在認識世界和感受世界的活動中，首先要發展內容，然後決定形式，形式與內容的相互作用中，採取靈活的形式游移，來實現內容的任何可能，這是王雄國之所以持續研究表現性雕塑的基本思路。

弱化形式而強化表現是王雄國的一貫思維，古代藝術家便十分重視繪畫的再現，例如「畫，類也」，蘇軾則以形似論畫，主張寓意於物；「所謂畫者，不過逸筆草草，不求形似」。因此，強調主觀、個性、情感及自我表現，導引了藝術創作中的理性的思考和個人激情的延伸，超越技法的束縛，進行帶有誇大性與偶然性的自由創造。

欲言又止 56x25x73cm 銅（2012奇美藝術獎複審得獎作品）

帶著破碎，卻又永恆

　　現代雕塑發展過程中，對材料的深度探索，開啟了立體派、構成主義，布朗庫西所使用的雕塑材料中，不乏銅、大理石、木材等等，但也更強化了拋光、著色，在現代雕塑史上占有重要的地位。例如畢卡索的第一件立體派雕塑《女人的頭像》，被多樣物體所組成。而材料的研究，一向是藝術家探索的最愛。

黑格爾把必然和偶然看成是客觀精神的產物，闡述了任何事物的產生過程都具有必然和偶然的雙重屬性。沒有純粹的必然性，也沒有純粹的偶然性，因為必然總是偶然的累積，偶然是必然的補充，兩者是相對的，石膏直塑中的偶然就成了王雄國近期的創作主軸之一。

殘缺的相對就是圓滿。圓滿是一種豐盈；在藝術創作中人們對於殘缺美的審視，往往基於主觀心理進行賞析、判斷；缺少豐盈的殘缺，淒美的境遇，是人們難以抵擋的美學暴力，但是它在這個世界中，呈現了輝煌與絢麗中的失落美學，左圖作品殘缺美的極致，恰如歌德所說：「它帶有破碎，卻又多麼永恆！」

淪沉 49x42x90cm 銅（2012中部美展雕塑類首獎作品）

結語

靈感來自於人的不斷思索和頓悟，藝術創作中的靈感產生於突發性及偶然性之上，也只有在思索的推進中和能使靈感在某個機會中偶然相遇。藝術家和藝術作品風格的呈現，指涉時代風潮與社會氛圍，具體敘述了社會深谷中人文的回聲。我們無法阻止時代的腳步，更無法決定藝術的去向。藝術必須緊隨時代，邁向具有時代性的藝術視角。當代藝術朝著多樣化發展，創造者的靈感是神祕的，而獲得靈感並使之轉化為藝術表現，說明了當代藝術家的勤奮探索與創新意識的永恆。

2014-05-20

54 畫家劉振興的 水墨世界。

▲ 劉振興

「我是藝術創作者，不是美學家、理論家、哲學家，沒有什麼理論。我的創作邏輯很簡單，沒有複雜想法，惟自然而已。真、善、美尤其是真最重要，就是純真，也就是忠於自己，畫自己所看、所想、所要、所感覺到的。」──劉振興

在台中市大甲區南方的純樸優美鄉間，此時，正逢夕陽西斜，大地罩上了充滿香氣的薄霧，漫步中的行者，一個從教職退休，耕耘藝術數十年的行者，簇擁著流水細語和鳥兒吟唱，走向難以言說的詩意世界，走進形而上的深邃心靈，他細說著這條不歸路的種種心筆墨痕，今天他放下之後就像雲煙散去的清明，感覺如此的超越與釋懷。

劉振興和其他的畫家一樣，在創作的過程裡，讓糾葛和煩雜攀爬著每一根神經，衝撞與和諧卻無意常駐清明的界河，但是，沒有人會否認，藝術絕對是一種人的「根本性存在」，只有在這裡，人才能享受人之為人的基本價值。

享受創作的快樂與痛苦

佛洛伊德認為，人是由於其原始本能不斷受到壓抑，才由「自然存在」轉「社會存在」。這樣，人把自身變成具有文明的社會存在，絕非是出於人的什麼目的，而是人迫於本能的壓抑而用來防衛自己的手段。按照這種解釋，人之所以成為人，其最原始的基礎就不是什麼理性、意識，而是某種本能、無意識。（摘自：吳光遠《佛洛伊德》漁人文化，2006 p71）

　　意識與無意識是一個非常神祕而有意思的領域。人類一切活動都是在無意識之下完成的，此處所指的無意識並非睡眠和麻醉狀態下的無意識，而是指人在清醒時候，不易被覺知的個人經驗、情緒、欲望、知識等等的綜合性存在狀態。是以，藝術創作時與某種環境遇合，即能瞬間激化無意識中的構件，成為意識而統合種種創作。

　　創作是快樂的，也是痛苦的，享受快樂之中也因為需要大量的時間與空間，突破家庭、俗務、人際的衝突，所以必然須要捨棄與壓擠其他的時間與空間，藝術是孤獨的、寂寞的，也是他人心中的特立獨行者，也因其行為必須獨特，思考必須與眾不同，才能成就與眾不同個性鮮明的佳作。

　　人之所以成為人，在於人對於真、善、美的永恆追求。康德對於傳統哲學採取了三分法的原則，即把哲學分為邏輯、倫理和美學，而我們東方哲學所說的真、善、美正好與之相對應。「真」主要是傾向於理性，「善」核心問題則是意志；而「美」的核心問題是人的情感，以及從人的情感引發出來的美感的問題。

忠於自己

　　一個人擁有了才能、健康、財富、權勢，但是放棄了對「真、善、美」的追求，那麼他就不能稱為真正的人。劉振興說：「我是藝術創作者，不是美學家、理論家、哲學家，沒有什麼理論。我的創作邏輯很簡單，沒有複雜想法，惟自然而已。真、善、美尤其是真最重要，就是純真，也就是忠於自己，畫自己所看、所想、所要、所感覺到的。」

　　人生的追求，其終極必定是自由，德國18世紀著名詩人哲學家席勒說：「通過美，我們才能達到自由。」從英國美學家布洛的「心理距離說」看來，藝術創造是要求加大心理距離的。我們平常說的距離，是時間上的和空間上的距離。而布洛所說的「心理距離」指的是造成審美經驗的「距離」，是主體與客體的擴大分離，換句話說，就是人的實際需要和所欣賞的事物之間的分離。由於這種分離，創造了超脫現實的一種審美理

左圖：出發囉 90x90cm
中圖：告訴你一件事 69x69cm
右圖：又一春 69x69cm

想，這就是「美」。

劉振興說：「畫水墨的人大都色感不好，因為平日所使用的大多是概念色，也就是記憶色彩，並在強調淺絳無火氣的情況下，也就成為印象中故宮裡那樣的的國畫樣態，失去新鮮度，無法感動人心。我因較常接觸西畫的朋友，大量的吸取養分，所以限制就少，視野就較寬，思考、視點、造形甚至於媒材都可以交錯。所謂諸法皆空，自由自在，限制就少。」「另一方面，風格不是問題，問題出在於深度。格調高不高要看是否忠於自己，終於自己風格自然出現。」

他繼續說：「每次有了想法之後，創作過程中至少就會衍生2～3種想法，這2～3種想法落實之後，又必然衍生更多的想法，如此繁複生生不息的創作。我的態度就是從傳統出來吸收養分，我既是現代人，由現代的人創作出來的東西，必有傳統的基礎與養分，但是重複等於零，似師則亡。再者，技巧一直不是我的重點，因為太熟，熟而濫，濫而庸俗，作者反而成為技巧的奴隸，所謂一下筆習氣就如影隨形，永遠脫離不了技巧的束縛。」

左圖：風起雲湧 69x69cm
右圖：難得糊塗 90x90cm

　　這張幾張圖是廟會踩街的神偶圖像，熱鬧、逗趣，是表達的主軸，劉振興以兩個一組為構圖的思考，企圖創造現代門神式對比的張力。在書法方面，他把書法純化成點、線、抽離文字與物象，成為極具張力的抽象形式，主觀、自由、重構就是劉振興創作的一貫態度。

結語

　　藝術的重構已逐漸成為藝術家的自覺行動。對傳統的反思與審視，對西方現代藝術的借鑒、實驗與改造，這一切都在不斷強化當代藝術家和他們的藝術。在全球化、多元化發展的環境下，劉振興的現代水墨經由文化認識到達自覺意識，從傳統中挖掘適合現代語境的精神表達，其所作之一切努力，正恰如宗白華先生說的：「藝術貴乎創造。」畢竟，創新的精神永遠是指向藝術家生命之所在。

2012-02-21

55 藝術貴乎創造，重複等於零
談陳佑端的畫。

詩人王維的獨來獨往之中，「行到水窮處，坐看雲起時」，這十個字深含禪意，走到水流窮盡之處，真的窮盡了嗎？坐下來，眼前盡是水盡雲升，生命其實就是一種轉換之美。

◀ 陳佑端

　　在西方當代美學史上有一個重要的美學流派叫做即表現論。這一理論後來延伸到符號論與完形心理學。而表現和直覺有關，美學家克羅齊認為，直覺應該包含感受與形式。人們透過心靈，賦予感受以形式，成為具體的形象。因此，直覺的過程即是賦予感受予形式的過程。至於，什麼是表現呢？克羅齊說：表現即是心靈賦予感受以形式、使之物件化並產生具體形象的過程。據此，直覺也就是表現，直覺與表現是無法可分割的。

　　畫家陳佑端長久以來經營繪畫領域，他不蕭規曹隨，一直秉持著創新理念，走出自己的道路，以直覺與表現作為創作依持，媒材廣涉油畫、膠彩、水墨、漆畫等等，是一位全能的藝術家。所謂「重複等於零」，作為藝術實踐者，必需追求「有為」之後的「無為」，讓藝術與心靈結合，之後走向生命的「永恆」。

左圖：寫生作品
右圖：寫生作品

藝術家創作的「第二自然」

　　依據黑格爾對藝術的論述，「藝術美是由心靈產生和再現的美，心靈及其產品比自然現象高多少，藝術就比自然要高多少。」黑格爾的藝術美其實就是藝術家創造出來毫無造作的「第二自然」，人們習慣把藝術家們將外象經過內心轉化的呈現詩之境界，稱為「第二自然」。因為，源遠流長的大自然不是人為所雕琢的「第一自然」，它與人類的活動休戚相關，藝術家們喜歡走出室內、走向大自然，古人說：「外師造化、中得心源」，即是向大自然學習，觀察大自然，體驗大自然，創新的靈感永遠要在大自然中孕育。左圖是他的寫生作品。

歷來藝術都從「有法」
走向「無法」，最終擺脫理性
控制而進入無意識的自由層
面。對於風景畫而言，置身自
然體會自然，客觀世界帶來視
覺的刺激，畫家以自身的表現
欲望，累積平日觀察而形成的
下意識，但是每次觀看仍然會
有微妙的差異，每次觀看都會
帶來不同的感受。陳佑端面對
景物首重感受，或稱第一印
象，然後進入深度觀察，眼睛
從一處移動到另一處，逐步發
現細微的細節，通過取捨與選
擇，他的寫生不是畫現場的照
片，而是在犀利的主觀攫取之
下的一項完成。下圖說明了出
外寫生，不同視角下的作品。
「離形得似」即在於捨其形而
取其影。影子雖虛，卻能傳神
地表達生命裡難以形容而微妙
的「真」。這裡的「真」正是
生命、精神、氣韻與動能。

「真」是生命、精神、氣韻與動能。

左圖：風從哪裡來？如何畫風？
右圖：白鷺絲

畫出無形體的「風」

　　而要畫無形的「風」，就是畫永無休止的運動中的平衡，就是在畫莫測高深的變換中的「和諧」。這世上因為有了風，一切才有了生命。生命的終極目標，佛家是證得涅槃寂靜。而陳佑端身處浮生中，面對蒼穹和人生，在風中思索與沉澱，探討著：風從哪裡來，風到哪裡去？如何畫風？畫作是否因為有了風就有了寂靜中的生命力？

　　當代的美，由於社會生活的發展，人們對情感的要求有越來越高的趨勢，因而當代之美是一種情感的美。情感具有變化與流動的特點，對於美學形態的影響必然是多元的。就面對風景來說，風景畫所面臨的重新建

鄉野

構，意味著最大程度的取捨概括問題，面對豐富多樣的客觀自然，臨摹抄襲自然是束縛的，只有客觀的對待物象並將其概括提煉取捨，才能使之昇華為藝術形象之美，優秀的藝術作品不但是在畫過程、畫生命，也需要將形象意蘊之收與放呈現到極致。他說：「我在畫生態、寫生，重視生命的過程，我的觀察上重視收與放，某些地方細緻，某些地方很放鬆。」另一方面，陳佑端的繪畫多樣，他結合了水墨之工筆以及水彩的水色交融特質，在此基礎上創作了不同於他人的膠彩畫，由於這些特質使得他的膠彩表現特異，很難分辨出是何門何派。左圖白鷺絲的作品，即可看出有別於別人的白鷺絲。

　　「暗中偷負去，夜半真有力。」這句話導源於莊子的典故，莊子是說：「把東西帶走的是時間，沒有一樣東西比時間更厲害，它會不知不覺地把東西帶走。」（參閱：蔣勳《宋詞》P127）

　　這張作品承載著臺中市某地區的過往風華與記憶，這一切都是被時間帶走的景象，陳佑端說：「這幅畫作《鄉野》，水墨用潑、拓的方式，進行中不斷變換開發方向，使之成為皴擦方式，並將前後距離拉開。我不喜歡傳統水墨的線輪廓打稿方式，因為那樣看起來被限制住了，死死的，我喜歡改用自由偶然自在的方式作畫。由於一般墨擴散太快，因此墨加上膠彩顏料以減緩流動性，增加墨之層次。然後倒入壓克力板上，將墨汁適度之分散、推移、挪動、攪拌，然後用宣紙或其他性質的紙張反向拓印，營造偶然中的抽象生機，許多形象來自於試驗中獲得的偶然」。陳佑端擅長於利用偶然，發展成為許多成功的作品。

結語

　　藝術貴乎創造，陳佑端老師的畫，均有其強烈個人風格，無論其所繪是老屋、山林、還是鄉野情趣，都有其驚艷的風貌，特別是其所畫的大山大景、行雲流水。無論其方式用掃、用拓、用噴，其創作的過程，既是技法之運用也是技法的創造，他的創作是過濾的「自然」，而具象、抽象、意象等都不是生活的直接羅列，它是通過內容，材料，形式，技巧與情感的綜合運用產生的新意，把客觀現實提升為主觀表現，通過新手法尋找意蘊的完整表達結構，最後實現心理的昇華與意境的創造。

56 空間的凝視與生命氛圍
吳麗雲水墨創作。

創作其實不是一個刻板僵硬的存在，它是變動的生命體。創作也沒有一個固定的形式與技巧，它就像是一個說故事的人，說給願意聽的人聽、給懂的人欣賞。

◀ 吳麗雲

水墨畫家吳麗雲，耕耘藝術二十年，為自己建構可貴的精神家園。繪畫的獨特性、變動性與多義性給予她勇敢向前探索的基本動力，藝術對她來說，是一種終結「無明」的幸福氛圍。

吳麗雲從小就愛畫畫，常喜歡在地上拿著竹竿就地取材，在地面上塗鴉，漸漸長大之後，才有時間重新拿起畫筆畫畫。早期的畫作，大部分是純樸自然的鄉村田野風光，像是《鄉野記趣》、《悠遊林中》、《春郊》、《閒》，這些都是描寫樸實的、悠然自得的生活。

後來大量的出外寫生作畫，訓練構圖的能力，捕捉人與大自然的對話，這一張作品叫做《悠遊凝視》，就是觀察小孩子觀察水族箱那種高興的樣子。作畫不只是畫家自己順心、順意的去揮灑筆墨。

悠遊凝視

悠游林中

景情相融、形神結合

美學家宗白華先生對於空間意識曾經有一段精彩的描述，大意是說：「用心靈的眼睛俯視萬物，詩和畫所表現的，並非像歐洲立體雕像那種有明確輪廓的，也不像埃及古墓中的直線通道，更不是林布蘭特的油畫中那種渺茫深邃、難以追尋的壓力空間，而是一種舒暢、自在，具有節奏感、音樂感的宇宙空間。」

水墨畫對於空間的認識，並非局限於客觀的空間，還存在「胸中丘壑」的內在主觀空間意識。在遠近關係上非常強調感覺、強調虛實關係來

左圖：台北101
右圖：天燈祈福

取得空間的效果。吳麗雲在畫面上常用一些方法，把遠景、近景的距離放大、壓縮，來加強景深的變化，安排虛實對比，塑造空間的豐富性。這些作法早在前人所提出的「中得心源」的論點都具有相同的涵意，要求「景」和「情」的相互結合，「形」與「神」相互結合。

　　「有意味的形式」就是作品的生命形式。就如美國當代哲學家蘇珊，朗格所言：「藝術作品中的有機統一與運動節奏特徵，展現生命的邏輯形式和特性。」藝術家的創造力通過這種「類比」，使其生命力得以自由展現。王維的詩：「大漠孤煙直，長河落日圓」，其中意象的建構與抽象的詩意，都可說是對物象的「意味性描述」，以及「虛幻意象」的模擬，作品「天燈祈福」藉由天燈飛昇給觀賞者想像的無限可能。這幅畫代表著人們盼望的天燈在空中飄動，還有描繪聳立雲霄、雲彩變化的《台北101》，都是在這種想法之下所蘊釀出來的作品。

再現傳統、表現感動

作為繪畫藝術必要要件，「氣韻生動」這個詞早在南北朝時期即已出現，它的誕生具有歷史的必然性。「氣和生動」直接帶給畫面的生機，「韻」則來自音樂。古代水墨畫把音樂的節奏引入繪畫欣賞範疇，並作為作品好壞的評判標準。其實「氣韻生動」就是「傳神」的某種程度的再發展。

水墨的創作技巧和元素，相當重視「氣韻生動」。有了氣才有生命；「韻」是代表畫中時間感，畫中的形象、動態、線條、色彩及虛實的排列組合，彼此互相感應的結果，讓畫面產生既調合、又有節奏感的生命力。所以氣韻生動的定義簡單的說：是因有氣而顯現出生命的活力，因有韻律，自然覺得令人感動。

但是氣韻生動並不能單獨存在，要作到氣韻生動，在基礎功夫、畫面結構、空間安排都要妥善布局，氣韻生動才能真正做到。

日影浮動

藝術的表現和再現的問題早自人類藝術活動之初就已經顯現。由於人類在認識和表現技巧方面的不斷進步，表現與再現的意義也隨之發生重大的變化，無論藝術再現還是表現，藝術創作活動都要從藝術家內心出發，努力表達個人對作品主題的獨特見解，拋棄一切功利性目的，以一種單純的、淡泊的心態來投入創作。傳統繪畫是「再現」，而抽象繪畫是「表現」，而表現才是心靈與自然的感動、是人類的生存核心，藝術家走

向大自然，依靠自然的描繪，走向心靈的追求。不只是要真、要美，同時也要善，珍惜眼前的一切，盡情揮灑，表現個人情感和心境。

　　寫生活動作為繪畫重要的學習途徑和實踐方法，絕非僅指面對物象如實的描繪。它反而包含了作者對觀察物件所獲得的感受與提煉轉化。通過觀察注入畫家的主觀意念，物件生動的神情與豐富的姿態才得以顯現。

　　「胸懷丘壑，城市無異山林；興寄煙霞，閣浮有如蓬島」，這段文字出自張潮幽夢影一書，意思是說：人如果能夠常常在胸中懷抱雲峰山谷，即便是居住在塵囂城市裡，也無異於山林中的寧靜；若能時時鍾情於煙嵐與彩霞，則任何粗俗塵世也如蓬萊仙島美境。

　　這張畫《日影浮動》的靈感來自於森林的光，以仰式取景，用淡彩來表現。把近濃遠淡的色變化與粗細強烈對比，表現枝葉和光的律動，晨、昏、日、夜以及大自然四季變化的節奏，來表達林木與枝葉的變化，就像是一首優美的大自然奏鳴曲。

結語

　　「1891年俄赫耶在評論高更一文中，透過高更的畫敘述個人的藝術理想，藝術的目的不在模仿外界事物，而是藉由形象表現意念，意念的表現是藝術的終極目的」。（引自：李明明《形象與語言》P97）吳麗雲在工作之餘，沉浸在繪畫的世界之中，即使是居住於凡間，也不覺有車馬喧囂；何以能夠如此？實因其內在精神已然超越世俗，怡然自得。生命的凝視與藝術氛圍值得去追尋。這裡以陶淵明的詩作為本文的終結：「結廬在人境，而無車馬喧；問君何能爾？心遠地自偏。」

2012-07-18

穿透藝術家的內在風華 ——————

　　筆者作為一位建築師及畫家，除平日的創作之外，也從靜態攝影走向動態錄影，進而把藝術評述與作品解析做更進一步的結合，期能將理論印證在作品上，期盼受訪藝術家們能夠將理念發揚，作品獲得多元、多角度的詮釋。細數至今藝術家專訪完成片數計達百餘片，筆者之所以能夠持續以往，深度訪談的樂趣無窮，其間的互動學習、鑽研文獻、撰寫評述文稿、剪輯錄製旁白、解析受訪者之內在風華，強化觀眾與藝術家之間的溝通橋梁，這是專輯製作之所以能夠延續的根本動力。

　　每一紀錄片的殺青，都是受訪藝術家們才華的具體展現，每一片子完成的喜悅，正是受訪藝術家們所惠賜的最燦爛的回眸。筆者對受訪藝術家們的伉儷情深、創作巧思、豐沛心靈以及永遠年輕的心，致上由衷的感佩與謝意！本專書收錄當初筆者為這些精英藝術家撰稿的原貌，佐以圖片解說，盼與熱愛藝術的朋友們分享。在順序安排上，先將七十歲以上的資深藝術家文稿列入第一部分，以表敬意。而後第二部分之文稿安排並無高低優劣之分，全數以圖文的視覺節奏為基本考量方向。

2016-05-12

本書計約十五萬字文稿，都是穿透台灣眾多藝術家們內在風華的具體展現，若能配合影音光碟觀賞更佳，此類出版尚屬首次，感恩過程中所有協助的親朋好友們，尤其是妻子湯秀蘭女士的實質支持與鼓勵，百餘片專輯及文稿始得以完成。筆者未來仍秉持過去無所求的一貫思維，竭盡心力為藝術圈服務，本書若真有所得，定將之全數回歸公益，續盡棉薄之力，為美術界理論與實務的結合催生。

國家圖書館出版品預行編目資料

臺灣藝術家風華：藝術創作評述與作品解析精
選集／劉龍華著． -- 初版 .-- 臺中市：劉龍華，
2016.10
　　面；　公分
ISBN 978-957-43-3820-7（平裝）
1. 藝術家 2. 臺灣傳記 3. 藝術評論
909.933　　　　　　　　　　105014869

臺灣藝術家風華：藝術創作評述與作品解析精選集

作　　　者　劉龍華
發 行 人　劉龍華
校　　　對　劉龍華、徐錦淳
出　　版　劉龍華
　　　　　　40676 台中市北屯區中清路二段 362 巷 27 號
　　　　　　電話：（04） 2292-9270
　　　　　　傳真：（04） 2295-8269
　　　　　　e-mail：lunghua.liu@msa.hinet.net
設計編印　白象文化事業有限公司
　　　　　　專案主編：徐錦淳　經紀人：徐錦淳
經銷代理　白象文化事業有限公司
　　　　　　402 台中市南區美村路二段 392 號
　　　　　　出版、購書專線：（04） 2265-2939
　　　　　　傳真：（04） 2265-1171
贊助單位　翡翠青瓷藝術文化有限公司
印　　刷　基盛印刷工場
初版一刷　2016 年 10 月
定　　價　450 元